戏曲传承与发展研究

——新加坡2017年狮城国际戏曲学术研讨会论文集

蔡碧霞　主编

Cai Bixia Editor-in-chief

The Inheritance and Development of Traditional Chinese Operas
——Proceedings of Lion City International Symposium on
Traditional Chinese Operas in Singapore in 2017

上海大学出版社
·上海·

图书在版编目(CIP)数据

戏曲传承与发展研究:新加坡2017年狮城国际戏曲学术研讨会论文集 / 蔡碧霞主编 . —上海:上海大学出版社,2019.8
ISBN 978-7-5671-3652-6

Ⅰ. ①戏… Ⅱ. ①蔡… Ⅲ. ①戏曲－中国－国际学术会议－文集 Ⅳ. ① J82-53

中国版本图书馆 CIP 数据核字(2019)第 200058 号

责任编辑　刘　强
助理编辑　李亚迪
装帧设计　柯国富
技术编辑　金　鑫　钱宇坤

戏曲传承与发展研究
——新加坡2017年狮城国际戏曲学术研讨会论文集
蔡碧霞　主编
上海大学出版社出版发行
(上海市上大路99号　邮政编码200444)
(http://www.shupress.cn　发行热线021-66135112)
出版人　戴骏豪
＊
南京展望文化发展有限公司排版
江阴金马印刷有限公司印刷　各地新华书店经销
开本710mm×1000mm　1/16　印张20.75　字数350千
2019年8月第1版　2019年8月第1次印刷
ISBN 978-7-5671-3652-6/J·505　定价　60.00元

序一 | Prologue One

朱添寿

我们常说,新加坡是个多元种族、多元文化的国家。但我们很少说,新加坡是以英语为主流沟通方式、以西方文化为思维规范的社会。由于特殊的国情,我们选择了双语政策。华语成为日常生活中的表意沟通工具,但却丢失了它作为文化传承载体的功能。传统文化因多年被忽略,已经边沿化了。一些艺术甚至到了濒临消失的边界。其中最引人关注的,是先辈带来的龙窑烧瓷和戏曲。

华族戏曲百多年前从中国传播到南洋,作为东南亚华人社会的文化主体的一部分而生生繁衍。从当年的庙会演出到今天成为剧场艺术,戏曲可以说是经历了严峻的考验,必须应着时代的潮流,在变革中面对继承传统和创新的矛盾和挣扎。经过了时代的淘汰,现在只剩近五十个业余戏曲团体和十几个戏班还能存活并尚能有活动。靠的是什么?是一代又一代的艺术工作者和热心人士的不懈努力。他们坚守传统戏曲阵地、推动传统艺术,我国的戏曲才有今天这样的成绩,非常难得!

戏曲是宣扬传统文化道德价值观、了解中华文化的重要途径之一,也是人格教育的最佳教材。因为移民的地方性,新加坡的地方剧种有京剧、潮剧、粤剧、琼剧、芗剧(歌仔戏)、越剧和黄梅戏等,各具风格与特色,其中以粤剧和潮剧最为普遍。

现代人的生活方式、娱乐渠道、消费习惯、教育制度,乃至价值观、审美观等,都与五十年前大相径庭。传统戏曲无论在发源地中国大陆,还是华人落脚的地域,都面对继承与推广的挑战。受邀参加"2017年狮城国际戏曲学术研讨会"的各位学者,都是当代蜚声国际的戏曲界权威和重量级专家学者。他们就华族戏曲的坚守与创新进行深入研讨。这类高水准的学术研讨及交流,将对我国戏曲文化水准的提升和传统文化的发展产生深远的影响。举办如此规模的重量级

专家学者针对国际性专题进行研讨的学术会议,充分体现了主办方对传统戏曲的信念和担当,更对优秀传统戏曲艺术的弘扬与发展有着重大的意义。

我希望新加坡本地戏曲工作者多向域外同行学习,提升自己的理论水平并开拓国际艺术视野,加强国际交流,共同推动与传播华族传统艺术,以多姿多彩的形式来吸引社会公众特别是年轻人的参与,使传统戏曲艺术得以薪火相传!

序二 | Prologue Two

朱恒夫

对于一个民族来讲，能否立于世界民族之林，能否受到外民族的尊敬，不在于它有多少领土，多少人口，甚至也不在于它是否富有，而在于它是否有着优秀的文化。有了优秀的文化，这个民族就会产生非凡的精神文明和物质文明；有了优秀的文化，这个民族就会绵绵瓜瓞，积累其数千年而不中断的悠久历史；有了优秀的文化，它就会给其他民族的发展以积极的影响，并推动整个人类的进步；有了优秀的文化，即使因主客观原因而一时衰弱，它也会重新站立起来，并再度繁荣昌盛。而中华民族就是有着这种优秀文化的民族之一。

然而，再优秀的文化，没有人去传承、弘扬，它也不会发挥积极的作用，相反，倒会萎弱、消歇。中华民族的文化之所以能绵延不息、随着时代的发展而发展、对人类的影响力越来越大，就是因为代有传人，他们以民族的强大为己任，自觉地践行、宣传民族的优秀文化，这就是所谓的"文化人"是也。

民族的文化是一个庞大的概念，它由诸种文化构成，而戏曲文化就是中华民族优秀文化的成分之一。何以说戏曲文化是优秀的？因为它蕴涵着中华民族经过长时间积累并检验过的道德观、人生价值观、政治观、审美观等，由它可以洞悉民族的心理，了解民族的性格；它萃集了中华民族的文学、音乐、表演、服饰、杂技、武术等内容与形式的精华；它数以十万计的剧目表现了中华民族的历史进程、现实状况和各个地域的人文风貌。毫不夸张地说，戏曲，就其整体来看，是一部中华民族的百科全书。

正因为戏曲是民族的优秀文化，下南洋的先人们带着它漂洋过海，让它与自己艰辛的人生相伴，用它来纾解自己的乡愁；而现在仍生活在南洋的中华民族后裔，则用它来彰显自己华族的身份，并将它作为与其他民族交往的工具。于是，戏曲在新加坡、菲律宾、马来西亚等国还生机勃勃地存在着，而相对地说，在

新加坡更兴旺一些。这就不得不归功于像蔡碧霞女士这样人的努力。

在今日现代化的进程中，原为农业文化结晶的戏曲必然要受到挫折，即使在中国大陆，戏曲的命运也不如在工业化之前，更何况早已进入后工业时代的新加坡。能在这样的社会背景下传承与弘扬戏曲文化，付出的劳动不知要比中国大陆的同仁多出多少倍。我认识碧霞有十多年了，随着对她了解的增多，对她的敬重之情也不断地加深。

她原是大陆人，戏曲学校毕业，后来投亲到了新加坡。就在这个陌生的地方，她因热爱戏曲文化，凭着不服输的精神，克服万难，在新加坡的戏曲园地里，培育出了有自己特色的艳丽芬芳的花丛。

为了能让戏曲与时俱进，也为了保持华族文化在多民族文化中的显著地位，她在社会多方力量的支持下，每两三年就举办一次"狮城戏曲国际学术研讨会"，邀请中国、日本、韩国等国的学者和本国学者一起研讨戏曲的传承与发展的问题，本论文集就是在2018年举办的会议的成果。

这本论文集，不但让我们了解到戏曲学术研究的最新动态，更让我们了解到以碧霞为代表的新加坡戏曲人近年来由苦干而取得的辉煌成绩。

目录 Contents

20世纪10年代至30年代粤剧在上海繁盛的原因 …………………… 朱恒夫　1

格里格:"北欧的斯诺"及其眼里的梅兰芳与中国戏曲……………… 刘　祯　13

齐合—综合—全息
　　——中国古典戏剧演变发展的轨迹………………………………… 麻国钧　27

戏曲的程式对于普及中小学戏剧课的意义………………………… 孙惠柱　56

东南亚戏剧的概况与特征…………………………………………… 毛小雨　61

初心不忘,但为梨园育新秀　使命光荣,矢志锻铸中华魂
　　——谈党的十九大对于在新时代推进民族戏曲教育事业发展的
　　　　重大意义……………………………………………………… 龚　裕　74

由实验豫剧《朱丽小姐》谈东西方戏剧的交融……………………… 王绍军　78

在新加坡推广潮剧所面对的困境与挑战…………………………… 陈有才　88

中国地方戏曲近年在新加坡的传播………………………………… 许振义　94

日本古典喜剧"狂言"研究…………………………………………… 藤冈道子　106

现代"能"的继承与发展……………………………………………… 竹本干夫　112

台北"能"舞台
　　——日本统治台湾时期大村武宅"能"舞台建造、使用经纬……… 王冬兰　121

红娘儿女情…………………………………………………………… 沈广仁　134

新媒体环境下的歌仔戏传播………………………………………… 林显源　157

东亚的双性演出……………………………………………………… 李成宰　167

金元时期北方蕃曲与元曲之关系研究……………………………… 张婷婷　176

扎根泥土,绽放馨香
　　——广西永福县彩调团生存现状调查报告……………………廖夏璇　189
"一桌二椅"为哪般,"情理趣技"方为戏
　　——从"戏剧性"与"剧场性"看华族戏曲的艺术特性……………俞唯洁　198
从古代戏曲的民间性与文人化看当下戏曲的创作问题………………宋希芝　204
论"戏曲莎剧"的艺术特征 ……………………………………………黄钶涵　216
温暖的家国情怀　独立的爱情主题
　　——评新编昆剧《范蠡与西施》的文学创新 …………………刘衍青　229
从文本到银幕
　　——1958年越剧片《情探》的戏曲银幕化书写 ………………许　元　239
从兴盛到式微
　　——地方戏曲戏弄特色探幽………………………………………王秀玲　252
自我表达下的剧本欠缺
　　——王仲文与《救孝子贤母不认尸》……………………………邵殳墨　263
结构与语言:当代孟姜女戏曲的文本叙事探析 ………………………倪金艳　275
抗战时期上海戏曲的生存状态及繁盛原因之探析
　　——以报纸和期刊为中心的考察…………………………………王婉如　292
昆剧《牡丹亭》语内翻译与语际翻译考辨 ……………………………朱　玲　304

后记………………………………………………………………………蔡碧霞　317

Table of Contents

Reasons Why Cantonese Opera Flourished in Shanghai Between the 1910s and 1930s .. *Zhu Hengfu* 1

Grieg: "Edgar Snow in the Northern Europe" and Mei Lanfang as well as Traditional Chinese Operas in His Eyes *Liu Zhen* 13

Combination, Synthesis, Holography
 —The Track of Evolution and Development of Traditional Chinese Operas
 .. *Ma Guojun* 27

The Significance of Opera's Stylization to the Popularity of Theater Course in Primary and Secondary Schools ... *Sun Huizhu* 56

Overview and Characteristics of Southeast Asian Drama *Mao Xiaoyu* 61

Original Heart Not Forget, but for the Pear Garden Rookie
 Mission Glorious, Committed to Forging the Chinese Soul
 —On the Significance of Promoting the Development of National Opera
 Education in the New Era Delivered at the 19th CPC National Congress
 .. *Gong Yu* 74

On the Fusion of Eastern and Western Theater:
 A Case Study of Experimental Henan Opera *Miss Zhu Li* *Wang Shaojun* 78

Difficulties and Challenges in Promoting Chaozhou Opera
 in Singapore .. *Chen Youcai* 88

The Recent Propagation of Chinese Opera in Singapore *Koh Chin Yee* 94

A Study of Japanese Classical Comedy "Rhapsody" *Michiko Fujioka* 106

The Inheritance and Development of Modern Noh *Takemoto Mikio* 112

Noh in Taipei
—The Construction and Use of the Mansion of Takeshi Omura when
 China's Taiwan Island Was under the Reign of Japan............... *Wang Donglan* 121

Private Intention Harbored by the Maid Hongniang in
 The Romance of the Western Chamber *Shen Guangren* 134

The Communication of Taiwanese Opera in the New Media Environment
 .. *Lin Xianyuan* 157

Double Gender Performance in East Asia *Lee Sung-Jae* 167

On the Relationship Between Northern Foreign Songs and Yuan Qu
 in the Jin and Yuan Dynasties .. *Zhang Tingting* 176

Rooted in the Soil, Bloom with Fragrance
—An Investigation Report on the Current Living Situation of Caidiao Troupe
 in Yongfu County, Guangxi Province *Liao Xiaxuan* 189

A Table and Two Chairs, Reason and Interest
—On the Artistic Characteristics of Traditional Chinese Operas from
 Dramaticism and Theatricality .. *Yu Weijie* 198

On the Current Creation of Traditional Chinese Opera from Folk Culture and
 Literati Stylization of Ancient Operas.................................. *Song Xizhi* 204

On the Artistic Characteristics of Shakespearean Play Adapted to
 Traditional Chinese Opera .. *Huang Kehan* 216

Warm Patriotism, Independent Love
—Comment on the Literary Innovation of the New Kunqu Opera
 Fan Li and Xi Shi.. *Liu Yanqing* 229

From Text to Screen

—The Screen Writing of the Shaoxing Opera Film in 1958 *A Visit out of Affection* .. *Xu Yuan* 239

From Boom to Bust

—Probe in the Characteristics of Teasing in Local Operas *Wang Xiuling* 252

The Lack of Script under Self-expression

—Wang Zhongwen and *The Mother Saves the Son and Protests against an Injustice* .. *Shao Shumo* 263

Structure and Language: An Analysis of the Textual Narration of Contemporary Opera *Meng Jiangnv* ... *Ni Jinyan* 275

A Study of the Performance Status and Flourishing Reasons of Shanghai Opera During the Anti-Japanese War

—Newspapers and Periodicals as the Center of the Investigation *Wang Wanru* 292

Probe into Intralingual and Interlingual Translations of the Kunqu Opera *The Peony Pavilion* ... *Zhu Ling* 304

Epilogue ... *Cai Bixia* 317

20世纪10年代至30年代粤剧在上海繁盛的原因

朱恒夫*

摘 要：20世纪10年代至30年代，广东粤剧盛行于上海：有二十多家剧院常演粤剧；当时艺术水平较高的剧团和著名的艺员都到过或多次到过上海演出；上海的报纸经常性地刊登粤剧演出的广告、粤剧剧目的评论、粤剧艺人的表演艺术等。粤剧一度盛行于上海的原因很多，主要的应该是：许多新编剧目表现了时代的精神；别具一格的舞台布景吻合了沪人的审美趣味；努力融进上海，扩大了观众基础并营造出良好的演出环境。现在上海仍然有业余的粤剧演出，但出现了无人继承的危机。

关键词：粤剧 上海 繁盛 原因 借鉴

Abstract: Between the 1910s and 1930s, Cantonese Opera was popular in Shanghai. There were more than 20 theaters that staged Cantonese Opera performances regularly. Opera troupes with higher artistic standards and famous performers have performed in Shanghai and some, for multiple times. Newspapers in Shanghai regularly carry advertisements of Cantonese Opera performances, reviews on Cantonese Opera contents, the artistic performance of Cantonese Opera performers, etc. There were many reasons for the popularity of Cantonese Opera in Shanghai. The main reasons should be that many of the newly written operas expressed

* 朱恒夫（1959— ），上海师范大学二级教授、博士生导师、博士后合作导师。研究方向：戏剧戏曲学与中国古代文学。

contemporary thoughts; unique stage sets aligned with the aesthetic interests of Shanghai residents; and efforts made to assimilate into the culture of Shanghai, expand the audience base and create a good environment for performing Cantonese Opera. Today, we can still enjoy Cantonese Opera performances by amateur performers, though it faces serious succession problems.

Keywords: Cantonese Opera; Shanghai; Flourish; Reasons; Reference

在20世纪的前五十年，上海是一个重要的戏曲码头，外地稍大一点的剧种都有到上海演出的经历，如京剧、越剧、评剧、秦腔、川剧、淮剧、扬剧、绍兴大班、常锡滩簧、宁波滩簧、苏州滩簧、黄梅戏，等等。京剧因其唱腔为各地人喜闻乐唱且被观众拥戴为菊坛霸主，而深深地扎根于上海滩，是自然而然的事情。因构建上海人口的主要成分是长江三角洲的人，该地区的许多剧种能够长期入驻沪上，亦能理解。唯有远离上海的广东粤剧，在10年代至30年代不但驻足上海，而且能盛行二三十年①，这对于今天的人来说，是难以置信的。

粤剧在彼时的火爆情况，且看这样的事实：常演粤剧的剧院有三星大舞台、广东大戏院、更新舞台、月宫大戏院、明珠大戏院、香港大戏院、天韵楼、大桂茶园、一仙茶园、同庆戏院、粤东广和戏院、中华共和戏院、广舞台等二十多家②。从1910年之后，先后来沪演出的广东、香港的粤剧戏班有26家之多，如群芳艳影班、镜花影、咏太平文武全班、全球乐、共和乐、大荣华、春燕新声、群钗乐等。可以说，当时艺术水平较高的剧团和著名的艺员都到过或多次到过上海演出。上海的《申报》《新闻报》等发行量较大的报纸经常性地刊登粤剧演出的广告、粤剧剧目的评论、粤剧艺人的表演艺术等。能引起上海新闻媒体高度关注的，在戏曲剧种中，除了京剧，没有哪一个超过粤剧。

粤剧何以会一度盛行于上海？据一些学者的观点，原因有"移居上海的广府人数不断增加和粤沪两地交通条件的不断改善""演出场地的不断增多和商

① 《中国戏曲志·上海卷》在"粤剧"条目中说："民国九年（1920）至民国二十六年，是粤剧在上海活动的兴盛时期。……当时除京剧外，观众最多的便是粤剧。"中国ISBN中心，1996年版，第152页。

② 参见《中国戏曲志·上海卷》"演出场所"，中国ISBN中心，1996年版，第633—700页。

业运作机制的日益完善""粤剧艺术的丰厚底蕴和后备人才的不断涌现"等①。这些分析虽然有一定的道理,但是,没有揭示出本质性的原因。而弄清楚那一段历史的真实情况,不仅有助于粤剧史的建设,还能够为今日戏曲的振兴提供可资借鉴的经验。

一、许多新编剧目表现了时代的精神

在辛亥革命抑或"五四"运动之前,粤剧舞台以传统剧目为主,如"江湖十八本"的《一捧雪》《二度梅》《三官堂》《四进士》《五登科》等等,思想陈旧,故事内容雷同,"或窃取演义小说中古人姓名,变易事迹;或袭其事迹,改换姓名。颠倒错乱,悖理不情,令人不可究诘"②。多数剧目热心于男女情事的渲染,演述桑间濮上之行,而很少关心现实的社会生活和人民的愿望,"虽期间亦有一二如《苏武牧羊》《李陵碑》等,述忠臣义士之遗迹,其词可歌可泣者,然《苏武牧羊》不演其拒卫律、李陵之招降,十九年啮雪吞毡、抱汉节之苦心,而因其娶有胡妇,妄造猩猩女追夫之事以乱"③。而在辛亥革命尤其在五四运动之后,作为输入西方文化的桥头堡与资产阶级革命策源地之一的广东,最早涌动起了科学、民主的思潮,而与意识形态关系密切的戏曲,自然地受到新的文化与革命思想的影响。于是,粤剧积极地参与到救亡图存的大业之中进行改革,编创出了许多新的表现时代精神的剧目,让粤剧担负起揭露黑暗、批判制度、唤醒民众的责任。而这些新编的剧目呈现在上海的舞台上时,也受到了观众的热烈欢迎。

据不完全统计,粤剧在上海演出的新编剧目约有150部之多,影响较大的就有《洪秀全》《维新求实学》《责女染自由》《张文祥刺马》《沙三少杀谭仁》《莫如我》《女侦探游湖》《新妇不落家》《秋女士东洋游学》《秋瑾女学堂开幕》《许女士无辜入狱》《番禺县滥用非刑》《自由女办嫁妆》《女学生开助食会》《茶花女侠》(日俄争战时事新戏)《巡警抢老举》《新军大风潮》《陈铁军入狱》《杨八妹探监》《拿破仑》《火烧广东大沙头》《马丕尧禁赌杀子》《自由女滚水渌和尚》《六女投塘》《岑宫保督拆长寿寺》《黎国廉奉电谕出狱》《自由女结婚》《还我河山》《温生财刺孚琦》《炸凤山》《安重根刺伊藤》《芙蓉恨》《新茶花》《苦凤莺怜》

① 黄伟:《近代上海粤剧繁荣的原因》,《四川戏剧》2009年第3期。
② [清]俞洵庆:《荷廊笔记》,《广东戏曲史料汇编(第一辑)》,1963年版,第19页。
③ 阿英编:《观戏记》,《晚清文学丛钞·小说戏曲研究卷》,中华书局,1960年版,第69页。

《泣荆花》《姑缘嫂劫》《白金龙》《爱国是农夫》《最后的胜利》等。尽管比起整个上演的数以千计的粤剧传统剧目来说，数量还不是很多，但是观众的反响较为强烈，故而受到的赞誉也较高。

编演新剧并非是一件容易的事情，当时的人有着这样深切的感受："在满布铜臭的大都市中，突然要展开一种冒险的尝试，要跟一种根深蒂固的旧势力搏击，如其没有相当的准备，充分的实力，是难以开始的。以改良粤剧而论，要在都市实施起来，首先该写成可以适合舞台演出的改良剧本；其次，尤该找到一班粤剧团敢于冒险试演；最后，还需得到剧场老板的乐于公演那些改良了的剧本。在未能克服这三个难题以前，一切都无从入手，如何克服？想老于剧场中人，定能了了。其困难的程度，也是他们遍尝过的，若果把过去一切的经验，适当地运用起来，想不致于毫无办法吧。"①

演出新剧的多是"志士班"。志士班并非班名，而是人们对借助粤剧进行革命思想宣传的戏班的美称。"是为新学志士献身舞台之嚆矢，粤人通称新剧团为'志士班'，示与旧式戏班有别。""此种剧团咸对腐败官僚极嬉笑怒骂之能事，卒能引起人心趋向于革命排满之大道。"② 因在广东常常受到迫害，便到上海租界内的舞台演出，先后到上海演出的志士班有"人鉴社""振南天社""优天影""正国风"等。他们在沪的演出大都是成功的，有的竟掀起了观演的热潮。"郑君可、姜云侠等'改良优界最著名'艺员的精彩表演，深深地打动和征服了观众，他们原本计划只演出十天，在观众及戏园主人的一再挽留下，从8月21日竟一直演到了年底散班（即12月3日），从清王朝统治的时代一直演到辛亥革命胜利、清王朝覆亡。"③

新编剧目可以分为三类：第一类为时事剧。如《皇爱妃尽忠殉国　邓都督水战阵亡　安志士杀身成仁》所描写的为晚清戊戌变法、甲午海战与朝鲜志士安重根刺杀日本首相伊藤博文事。再如志士班艺员冯公平根据真实事迹编写的《温生财刺孚琦》，分为四卷，分别为《温生财行刺之原因》《温生财提讯之血胆》《孚将军刺后之感情》《张大帅接旨之办法》。该剧写爱国侨工温生财于1911年从南洋回广州参加推翻满清朝廷的革命起义，原计划刺杀水师提督李准，不料误

① 罗英：《改良粤剧的一点意见》，《申报》（香港版）1939年6月29日，第6版。
② 冯自由：《革命逸史（第二集）》，中华书局，1981年版，第222—224页。
③ 黄伟、沈有珠：《上海粤剧演出史稿》，中国戏剧出版社，2007年版，第61页。

刺广州将军孚琦,结果被捕,壮烈牺牲。此剧问世时离事发之日不远,故在香港首演后极为轰动,然遭到港英政府禁演。于是,该剧随戏班到上海演出,亦很红火。第二类为揭露官场黑暗剧。如《亲王下珠江》,该剧为冯志芬编创,20世纪30年代由薛觉先为班主的觉先声剧团演出。该剧写广东督抚曾必正忽闻密报,京中有亲王微服南下查办贪官,必正大为震惊,设法向亲王行贿,以图掩盖自己的罪恶。时闻珠江画舫新来一外地豪客,挥霍甚巨,行藏怪异,必正疑之为亲王,设法结交。其实这豪客乃是骗子贾成,他故弄玄虚,伪装亲王。必正不惜以亲生女儿凤英为饵,巴结逢迎。但婢女小娥却看出破绽,必正大惑不安,遂用笔迹试探贾成。不料贾成早已熟摹亲王笔迹,临场写字后,使必正坚信不疑。必正一面借向"亲王"孝敬为名,搜括下吏,以中饱私囊;一面极力博取"亲王"欢心。贾成得寸进尺,借购买古董为名,把必正搜括来的财富全部骗光。官报传来,亲王因事中止南下。必正知受骗,愤恨不已,但怕丑事外扬,不敢声张。第三类是家庭生活剧。如《赌仔逼母再嫁 书生巧配佳人》《狠毒妇忍心害儿女 侯子祖跄地哭穷途》《泣荆花》等。《泣荆花》是20世纪二三十年代粤剧常演的剧目,但凡到上海演出的剧团都会演出此剧。该剧写梅玉堂被后母方氏虐待,叔父梅亮法为玉堂打抱不平,却反被方氏诬陷入狱,亮法之女素英与侄女素娥亦遭方氏驱逐。玉堂目睹后母凶残,乃削发出家。方氏又将其未婚妻林者香卖与李淳风为妻。李是义盗,劫去方氏历年所得不义之财。李淳风与林者香成亲之夜,者香悲泣,淳风方得知新娘是玉堂未婚之妻,遂与之结为兄妹。巡抚马瑞麟微服出行,怜沦落街头之素英、素娥,收为干女儿。林者香进寺烧香时遇见梅玉堂,两人夜间在花园相会,被人扭见巡抚。马瑞麟开堂审讯,结果,方氏因酷虐而受罚,梅亮法得以冤案昭雪,玉堂、者香终成眷属。这三类剧尽管剧旨的差异很大,但其创作的目的基本上是一致的,即告知人们现实社会中从上到下的腐朽黑暗是社会制度的不合理造成的,也是上述原因才使得大多数人生活在水深火热之中。要想幸福地生活,必须起来革命,勇敢地推翻维护此制度的政权。

二、别具一格的舞台布景吻合了沪人的审美趣味

据现存资料,粤剧最早来沪演出的时间是在1873年左右[①]。但在相当长的时

[①] 《夜观粤剧记事》:"予去粤几及十年,珠海梨园久不寓目。昨荣高升部来沪,在大马路攀桂轩故址开园登场演剧,粤都人士兴高采烈招予往观,予亦喜异地闻歌,羊石风流宛然复睹也。"《申报》1873年9月22日。

间内，其观众基本上都是旅居上海的粤人。海上漱石生《海上繁华梦》第二十回中有这样的描述："……二人说说笑笑，猛然间，一阵的钹声怪响，震得人两耳欲聋。却原来灯彩旁边，有一班广东唱班唱起曲来，那大钹比大锣还大。击得聒耳乱鸣。三人觉得厌烦，走了出去。"①小说中的"三人"是移民上海的"外乡人"，对粤剧的感受是"聒耳乱鸣"，因而很不喜欢。然而，到了20世纪20年代之后，上海本土人也开始喜欢上了粤剧。李雪芳来演出时，"沪人观客居十之六"②"惟自雪芳来沪演出后，本帮人之前往顾曲者各已十居其四，政商学界每日有名人在座，伶界赵君玉、麒麟童等亦时往评观，可见粤剧已受人欢迎，犹今之昆曲矣"③。

之所以能够改变许多上海人的审美态度，原因很多，而呈现别具一格的布景，应该是重要的原因之一。

粤剧在晚清时就接受了西方舞台布景的影响，而趋向于写实性的表现。光绪二十四年（1898），小生聪在澳门搬演《白蛇传》"水浸金山"时，在舞台上喷射真水；又在远景的金山寺前，安装一些偶人小和尚，在台的两边牵线，使其左右走动。当电灯进入广东后，一些戏班就将这一新的照明工具运用到舞台上，如陈非侬主演的《天女散花》，当演至散花时，关掉全场的灯具，只用一盏射灯跟随仙女移动，舞台人员在戏棚顶上抛洒像花瓣似的彩色碎纸。那漫天飞舞的纸屑，在灯光的映射下，绚丽夺目，给人以仙境之感。用木材、硬纸片制作布景以营造真实环境的做法，也被广东的粤剧班社带到了上海，引起了人们强烈的兴趣。

> 连年以来，粤剧盛行于沪滨，引起社会人士之竞观，究其所以有可观之价值，不仅布景之色色俱备，赏心娱目，即戏剧亦一气贯通，获窥全豹，此即受人欢迎之点也。二十五号晚，余应王子心田之约，往广舞台观国丰年班剧，就座已九时半，所演《香妃恨》已二幕有半，是剧约计七幕：（一）圆明园景；（二）三海殿景；（三）伊犁黑河景；（四）伊犁库车城景；（五）叶尔羌长桥景；（六）天牢梦景；（七）西式宫殿景。前二幕余未之见，据罗子梅卿曰，此项布景为粤剧中所未有，恐海上亦未之见也。然据余之所见，推（三）（四）两幕为最善其清雅妙肖，诚能令人真伪莫辨。④

① 海上漱石生：《海上繁花梦》，上海古籍出版社，1991年版，第137页。
② 《申报》1925年2月17日。
③ 梦华：《群芳艳影（九）》，《申报》1920年11月4日，第14版。
④ 岩佛：《观粤剧》，《申报》1921年4月28日，第14版。

七幕的戏,就换了七场布景,而这布景是相当复杂的。如"圆明园景",没有大量的财力、人力的投入,焉能有实景的效果?

不惟新编时事剧制作现代的舞台布景,历史剧、神话剧更是以机关布景来吸引观众。而且戏班之间,竞奇争巧。

> 二十三日晚,雪芳七时已抵台。是晚与崔笑侬、谭剑秋合演《曹大家续完汉帙》,共八幕,为汉代古剧,亦为粤中各班之冠。此为第一次开演。雪芳出场在八点钟,饰曹大家,幽娴庄重。崔笑侬饰汉和帝,文雅宽厚。此二伶同场合演,可谓珠联璧合。斯剧布景,班主陈玉臣新添五千余金,在粤剧界中可推首屈一指,如孝堂、金殿、藏书楼、亭台楼阁、汉宫幻梦等布景,皆极可观,与梅畹华《天女散花》布景可并驾齐驱。全剧布景又推第四幕之金殿,更为特色,皆属古时装璜,金碧辉煌,电光灿烂,汉和帝高居宫殿,天颜慈祥。曹大家敬坐殿下,玉姿婀娜。雪芳在此段唱反线一阕,有点余钟之久,盖反线为雪芳之特长一时。唱则四座倾听,息则鼓掌叫绝,盖其清圆脆润,固不同凡俗也。①

一般人认为,海派京剧在演出时装戏、洋装戏或武侠神怪戏时,喜欢用现代的灯光设备,布置立体的写实场景,加上种种特技,使舞台光怪陆离,以炫人眼目。其实,上海粤剧的舞美并不亚于京剧,甚至对京剧在舞美上起了引导的作用。胡祥翰《上海小志》云:"上海昔有广东戏园,余非粤人,罔敢评议,惟曾见《大香山》全本,台中张有各种背景画片,此足为今日舞台布景之先河也。"②因为在20世纪20年代之后,粤剧的观众已经不再仅仅是客居上海的广东人了,还包括上海本土人士和居住在上海的外省籍人士。粤剧其时之所以能吸引非粤籍人士,舞台美术的新颖别致,无疑是重要的原因之一。就是粤剧戏班自己对此也有清醒的认识。起初,粤剧的女班远比男班更受观众欢迎,因为男班不仅名角较少,布景少且不实也是一个很大的缺陷。女班的布景以著名艺员李雪芳为台柱的"群芳艳影"班最好,"至于行头之富丽,尤其余事。所有衣饰帘帐中所绣之山水、花鸟,悉为名手绘成,复有电灯锦衣彩帽及电灯云母、玻璃椅桌,五光

① 梦华:《群芳艳影(五)》,《申报》1920年10月29日,第14版。
② 胡祥翰:《上海小志》"广东戏园",上海古籍出版社,1989年版,第33页。

十色,为从来剧界所未有"①。尤其是李雪芳的拿手好戏《夕阳红泪》,"剧中有玻璃桌椅,有玻璃之床,珍珠帐幕,装有电灯数百盏,照耀夺目,即一袭之衣,亦设电灯二百盏,随身带有电气师二人"。粤剧戏班的舞美技术积极地影响了京戏,"雪芳其演《黛玉葬花》真有飘飘欲仙之慨。当时海上新兴本戏如《宏碧缘》,骆洪勋所带之盔头,忽然发射电光,观者莫不惊奇。实则由雪芳《葬花》剧中剽窃而来也"②。"群芳艳影"班取得成功之后,其他的女班也不甘落后,在舞美上亦努力创新。名角张彩玉所在的"金铎"班亦以电灯布景、电灯衣裳、电灯台椅等相号召。观众到粤剧剧场,除了观赏艺员们高超的演唱艺术之外,另一个目的就是来观看令人惊叹的机关布景。之后,女班的布景也带动了男班,大荣华班于1924年2月第二次来沪后,"是以连日卖座,较女班尤盛,此为广东男班在沪之破天荒"。何以取得这样的成绩,有大量的布景是原因之一。"大荣华班之布景,现多至百余幅,且每剧之布景不同,幕幕换新,并以生禽点缀景致。"③因粤剧布景先进,在沪的其他剧种亦请粤剧班社的人为他们设计制作布景,于是,在上海竟形成了一个布景制作与出租的行业。更新舞台的经理兼布景设计师就是粤人周筱卿,他所设计的布景,影响较大的剧目有连台本戏《飞龙传》《山东响马》《跨海东征》《西游记》等。其布景构思奇特、制作巧妙,如《飞龙传》开场即有5条电龙从前台台顶飞降至台上,令人讶异称赞。由于他在布景的设计制作行业中领先同伦,故有"机关布景大王"之美誉。

 粤剧的舞台美术能够走在彼时戏曲诸剧种的前列,与它的生发地广东有关。自清朝道光之后,许多广东人到美洲、南洋等地做工、经商,后在这些地方安家落户,成为侨民。等到他们的人口数量和财力达到一定程度之后,为慰藉乡愁,便会邀请家乡的粤剧戏班去演出。所以,很多粤剧艺员尤其是名角都有出国演出的经历。如白驹荣于民国十五年(1926)应聘至美国旧金山大中华戏院演出,新珠艺成后到东南亚一带演出,直到27岁时才回国。上述的名角李雪芳在20世纪20年代中期到美国演出近两年时间。二三十年代就成为粤剧代表性人物的马师曾,"民国六年(1917),肄业于敬业中学,曾到香港当学徒,因不堪店主的无理责罚而私自逃回广州,入太平春教戏馆学戏,却被教戏馆'转让'

① 《广东名伶即将到沪》,《申报》1919年11月30日,第14版。
② 徐慕云:《对于李雪芳的回忆》,《申报》1939年2月14日,第19版。
③ 《粤剧大荣华班行将离沪》,《申报》1923年6月26日,第18版。

给来招徒的南阳客。马被带到新加坡,在庆维新班当下层演员。从此浪迹东南亚。……民国二十年(1931)应旧金山大舞台之聘赴美演出。"① 即使有一些没有出过国的艺员,也到当时英治的香港演出过。他们在海外生活、工作时,一定接触过话剧的舞台美术,研究过其布景的制作方法,那么,受其影响,便是自然而然的事了。

三、融进上海,扩大观众基础并营造良好的演出环境

为了最大限度地得到上海本土观众或移居上海的外省籍观众的认同,粤剧人做了很多的工作。归纳起来,有如下三点:

一是充分利用上海发达的新闻媒体与出版业对粤剧进行广泛而持久的宣传。当时上海重要的报纸如《申报》《时报》《新闻报》等经常刊登粤剧名班名角的行踪、演出的广告、剧目的评论等。尤其是《申报》,从10年代到30年代,上海只要有粤剧名班、名角的演出,皆会进行密集的报道或评论。其演出的宣传,都是经过精心策划的。如泰山粤剧团来沪后,《申报》是这样报道的:

> 更新舞台翔升公司选聘之泰山粤剧团,已于昨日中午乘山东轮抵申。艺员分居新新旅社及更新后台两处,男女共计六十余人……到沪后,原定今晚(即昨晚)登台,奈演员大多不胜风浪之苦,旅途极感劳顿,须稍事休息,且上演前必先读曲,始克有精彩之收获。如苟且从事,则剧团远道来此,似不宜自堕声誉。虽闻定座者甚多,亦只可展延一天。②

在不经意处就将泰山粤剧团的班社规模和对演剧艺术精益求精的态度表现了出来。又如"八一三"战事之后粤剧首演的宣传:

> 一九三九的序幕,已经揭开了,戏剧界的第一件大事,我想在这样短短的几天中,要算广东戏的角儿,在战后的上海,第一次与旅沪的粤人作初次的觌面,算是重要呢!说起广东戏到上海,战前是很平凡的,战后却相当的困难,假使没有特殊的表现,他们是不容易来的。在去年的秋间,香港的粤

① 谢彬筹、莫汝城:《中国戏曲志·广东卷》,中国ISBN中心,1993年版,第525页。
② 《泰山粤剧团昨午抵申》,《申报》1939年1月21日,第16版。

剧艺人，曾经有过决议，暂时不到外埠，因为绝对的拒绝与人合作；这次的来，我敢说机会值得宝贵，不比普通的戏剧。

这一次到沪的角儿，除掉文武生的桂名扬以外，还有一位粤剧的彗星罗家权，这是四大丑生的领袖人物，在广东人的心目中，有不晓得薛觉先的，可没有不知罗家权的。其次是小武生梁荫棠和新珠，都是新兴而有艺术的角色。坤角方面，当然大家都知道谭玉兰、唐雪倩，可是这般人物，已经不轻易露演了，而且时代的巨轮，时时向前推动；继承她们而起的文华妹、紫兰女和华丽思，都是貌美而富有绝顶艺术的坤角，我想新时代的人们，对于新时代的角儿，当然应该有着好感。

这一批粤剧的伶人们，怀着满腔的□望，快到上海来了，昨天主持粤剧事务的翔升公司，已经接得电报，今天下午二时，乘着昌兴公司的海轮，乘风破浪而来，上海广东同乡方面，已经筹备盛大的欢迎，她们一行登台的日期，大概在本月七日的夜间。

整个的上海人士，都浸淫在享乐的氛围中，我今天报告这一件消息，不应该算是扫兴吧！①

把广告做成报道性文章，将新闻性、知识性、鼓动性融成一体，让人们觉得，不看粤剧的演出，将会成为一个无法弥补的遗憾。

除了报纸的宣传外，粤剧还利用出版业来沟通和上海人的关系。"群芳艳影"班为了更广泛地宣传自己的台柱艺员李雪芳，将她演出的代表性剧目的唱段、小传、轶事、美谈、化妆剧照、名人题咏、雪芳自作的诗文等合成一集，名为《李雪芳集》，请他们的乡贤康有为先生题签，由东亚图书局出版，在群芳艳影于沪演出期间广为发行。极短的时间内，万余本竟销售一空。一个月后，又出版《李雪芳全史》。李雪芳一度成为沪上最热门的谈资。

为了解决上海人听不懂粤语的问题，他们便在上海出版了常演剧目的剧本和唱段集，如《粤曲精华》。为发行该书，还在《申报》上做了这样的广告："广东新会陈铁生君，在沪著作甚多，新近陈君编辑《粤曲精华》一部，集成粤曲真正剧本一百零三出之多，词句甚雅，凡近世粤班新开演诸名剧，其唱辞可谓搜罗殆尽，并注明剧角所演唱之派别。若武生、小武、总生、二花面、男女丑、文武花旦诸

① 末巨：《一九三九的序幕：粤剧伶人战后的觌面礼》，《申报》1939年1月4日，第15版。

类,分别叙入。沪人士所以少往观粤剧者,皆因唱句不懂为憾。但粤剧每班编演诸剧,各各不同,故欲获得一部真正曲本,殊为难事。今陈君编此一书,非但为顾曲者谋便利,实亦为粤剧开进步。现每部售大洋两角,已由北四川路武昌路日悦兴代为发行云。"①像这样的剧本集或唱本集,还有《广东名伶秘曲》《名曲大全》等等。除了报刊之外,粤剧还充分利用电台和唱片进行传播。

二是热情参加上海的公益性活动。旧时上海的菊坛,经常举行义演活动,而参加者大多是长期驻扎在上海的剧团。而粤剧的班社,基本上是临时客居上海的,但他们参加公益性活动的积极性,一点也不亚于本地的戏曲班社,有的为筹善款的义务戏竟能连演四天:"粤剧梨园乐班主陈百钧(即靓少华)暨该班全体艺员,对于公益善举,素着热心。现为旅沪粤侨山庄医院及旅居南口粤人因西北战事避难北京者,特演义务戏各两日。陈君定于夏历五月二十七、二十八开演著名粤剧《大红袍》上下卷、《金闺绮梦》《沙三少》等出。全体艺员则定于六月初二、初三开演。并闻本埠非非影片公司导演主任章非,对该班此举甚表同情,因亦加入客串四日云。"②而在抗战期间,粤剧人更是表现出了爱国的品质,和沪人一起担负起挽救民族的责任。在上海纪念抗战两周年的义演时,在沪的粤剧戏班踊跃参加:"华南粤剧界趁此抗战救国两周年纪念,召开全体同业在太平戏院举行宣誓……表示抗战团结精神。而粤剧界是晚八时,集合义演,所有收入票款,用以救济受难同胞,以尽热忱天职。查是夕共演名剧四出:(一)《汉月照胡边》,主演者薛觉先、上海妹等;(二)《藕断丝连》,主演者马师曾、谭兰卿、欧场俭等;(三)《三罗新郎》,主演者白驹荣、廖侠怀、唐霄卿、苏小妹等;(四)《七七》,此剧由新就荣独自表演。"③如此积极地参加公益活动,自然就提高了粤剧在上海人心中的地位,对于扩大粤剧的影响起到了积极的作用。

三是与沪上各界联络感情,以取得多方支持。上海的粤商人数较多,且财力雄厚,实业规模宏大,如郭琳爽的永安公司。粤剧戏班到沪后,自然希望能够得到他们的帮助。而粤商出于对家乡的热爱之情和纾解自己乡思的需要,由衷地喜爱粤剧,对他们自然是倾力帮助。他们常常购买大量的戏票,让朋友与自己的员工去看戏,以保障剧场的上座率。粤剧戏班还主动向上海滩的闻人示好,以营

① 《〈粤曲精华〉之新著述》,《申报》1923年11月1日,第18版。
② 《梨园乐班特演义务戏》,《申报·本埠增刊》1926年7月6日,第2版。
③ 《粤剧界联合义演》,《申报》(香港版)1939年7月3日,第7版。

造良好的演出环境。许多由粤剧戏班举行的义演等活动,出席者中常有宋子文、宋霭龄、杜月笙以及军政界的要人。当粤剧戏班出现了困难时,其所构建的社会关系就起了作用。如广舞台的粤剧演出因营业纠纷而停演之后,"舞台经理罗占春、蒋介民上呈请求二十六军周军长、东路军白总指挥出示保护,以便营业……云云。近已由周军长、白总指挥,体恤商艰,爱护地方,准予出示保护。并着该台将告示悬置舞台门前,以便军民人等知悉"①。一个外地的剧种要在上海这个帮会林立、鱼龙混杂的地方做娱乐性的生意,所碰到的困难是可想而知的。但是,由各种留存至今的有关文献来看,几十年间先后来沪演出的粤剧戏班都没有在上海出现大的阻碍,这不能不归功于他们高明的处世方式。

自日本与英美等同盟国宣战、上海的"孤岛"也被日军占领之后,粤剧在上海演出的盛况便戛然而止,之后再也没有出现过。上海不要说有什么专演粤剧的剧院了,就连职业的粤剧戏班也很少前来。但是,作为一个剧种的粤剧,在上海并没有绝迹,直到1949年之后,以广东籍人为主的业余粤剧剧社还在活动。1955年,上海联谊业余粤剧团还刻印了由李叔良编注的《粤剧曲艺锣钹击奏法》,其卷首语表达了刻印这本书的目的:"上海不少爱好粤剧的同乡,他们不止喜欢欣赏粤剧,还有许多音乐会剧团的同志们,正在孜孜不倦地研究唱做。关于唱,过去有各种音乐书籍出版可供参考,只是与做手有关的锣鼓刊物尚不多见,未免使爱好此道者引为憾事。编者一向爱好粤剧艺术,平时除了音乐以外,对于锣鼓排场,深感兴趣,一有所得,必然把它记录下来,然后再加以分析研究。……以便初学者按照板拍阅读,易于记忆。"② 由此透露的信息可知,20世纪50年代,上海业余粤剧社团一直在活动,人数还相当可观。20世纪60年代初至70年代末,业余粤剧社基本停止了活动,广东的专业粤剧团也很少到上海来演出。到了80年代,随着社会的安定、经济的繁荣,尤其是传统文化的复苏,上海才恢复了业余的粤剧演出。在广东籍人口聚集的虹口区四川北路街道,于1995年成立了"华南粤剧团",该团经常进行自娱性的演唱活动。但是,参加"华南粤剧团"或其他业余粤剧社的人多是老年人,无人继承的危机已经明显地摆在眼前了。

① 《剧场消息二》,《申报·本埠增刊》1927年5月13日,第3版。
② 李叔良:《粤剧曲艺锣钹击奏法》,藏于上海图书馆近代文献室。

格里格:"北欧的斯诺"及其眼里的梅兰芳与中国戏曲

刘 祯*

摘 要:挪威文《梅兰芳》的作者诺达尔·格里格(Nordahl Grieg, 1902—1943)在挪威是一个响亮的名字。他出生于卑尔根,挪威文学史称他为"卑尔根诗人"。格里格对中国人民怀有深厚的感情,被萧乾誉为"北欧的斯诺"。格里格笔下的北平文化,特别是独具东方特色的京剧文化无疑是别开生面的,格里格以西方人的幽默感,看到了中国剧场文化的特征。在特定的文化氛围中,戏曲文化经千年的演变发展,有其厚重的历史积淀,因而格里格对中国舞台是心存敬仰的。他对京剧角色出场的详细描绘可以看出他有很高的艺术欣赏和感悟力。他也注意到了中国戏曲"技艺上的准确性"。格里格对梅兰芳充满了钦佩,不仅通过现场的体验来领会其表演所构筑的艺术世界,且进行了生动细腻的现象学描述,从而激活读者的艺术感受。格里格的《梅兰芳》有它的文献价值,无论是挪威人还是中国人,都能从字里行间的描述中感受到九十年前梅兰芳演出的真实场景。但同时,这篇文章也留给我们许多疑问和谜团。
关键词:戏曲艺术 格里格 挪威 中国 《梅兰芳》 京剧

Abstract: Nordahl Grieg, the author of Norwegian version *Mei Lanfang*, is a renowned name in Norway. The history of Norwegian literature calls him a Bergen poet for he was born in Bergen. Grieg held profound feelings towards the Chinese people, thus Xiao Qian honored him as "Edgar Snow in the Northern Europe".

* 刘祯(1963—),文学博士,中国艺术研究院研究员、博士生导师,梅兰芳纪念馆馆长,中国傩戏学研究会会长,中国戏曲学会顾问。研究方向:戏曲史论与民间文化。

The Peking culture written by him, especially Peking Opera characterized by the oriental flavor is unique and refreshing. He observed the feature of Chinese theater culture from the sense of western humor. Grieg admired the Chinese stage because he was immersed in that particular cultural atmosphere and learnt that the culture of traditional Chinese operas had resulted from hundreds of years' evolution and historical accumulation. His detailed description of the Peking Opera character's coming on the stage revealed his high artistic appreciation and perception. He also noticed the "technical accuracy" of traditional Chinese operas. Grieg was filled with admiration for Mei Lanfang that he comprehended the latter's artistic world through a live experience and inspired the readers' artistic feelings by a vivid and detailed description of phenomenology. Grieg's *Mei Lanfang* has its documentary value for no matter Norwegians or Chinese can feel the real scene of Mei Lanfang's performance 90 years ago from the description between the lines. However at the same time, this article also leaves us a lot of questions and mysteries.

Keywords: Theatrical art; Grieg; Norway; China; *Mei Lanfang*; Peking Opera

一、缘起：从易德波到格里格

履职梅兰芳纪念馆后，自己的工作和研究发生重要转变，包括一些远近的朋友，也不知不觉开始对梅兰芳加以关注。北欧学者易德波（Vibeke Bordahl）是研究现代作家秦兆阳的专家，后又致力于扬州评话研究，曾数次赴扬州走近扬州评话、评话艺人，可以用扬州方言说评话，出版多部著作。我与她认识是1999年在广西南宁民歌节民族民间文化国际研讨会上，算来已有近二十年的友谊。她是欧美"扬州俱乐部"的召集人，曾在苏黎世大学召开有关扬州文化的国际学术研讨会。她向中国社会科学院图书馆捐赠扬州评话录音文献，向中国现代文学馆捐赠秦兆阳文献，我都是见证人。她在丹麦做研究工作多年，近年随丈夫回到挪威。

2017年4月9日，她率领一个由丹麦和挪威人组成的团队访问梅兰芳纪念馆。除了叙旧，此次见面易德波教授认为还有两件重要事情：一是她此行带了儿子，让我们认识，约定将来她在中国收获的扬州评话等文献由她或者儿子（如

果她有意外）通过我捐赠中国方面；二是她此次还带给我一份与梅兰芳有关的文献。这是一份复制的挪威文文献，她小心取出交给我，并告诉我这是特意给我准备的，文献是用最好的纸张打印的，另纸有她丈夫打印的对文献作者的介绍。我十分珍视与易德波教授的友谊，感谢她对我的信任。她赠送我的就是20世纪挪威著名记者、作家、爱国者和民族英雄诺达尔·格里格（Nordahl Grieg）的一份与梅兰芳有关的文献，内文共计14页，其中两张照片，一为梅兰芳便装照，一为梅兰芳剧照。

　　该文献引起我浓厚的兴趣。梅兰芳在20世纪的影响是大家所公认的，他访日、访美、访苏都成为那时戏剧界的重要事件，然他与挪威这样北欧国家的联系则是我们所未知的。但挪威文又成为一种交流障碍，我请易德波教授代为物色可以胜任的翻译者。很快易德波教授就给我回信，她推荐的译者是北欧文学著名的学者、曾多年在我国驻北欧国家使馆工作的石琴娥女士。不久我接到石女士邮件，富有戏剧性的是，石女士的丈夫王建兴三十年前曾将《梅兰芳》由挪威文译为中文，后发表于由石女士主编的《当代北欧短篇小说集》（1985）。王建兴，笔名斯文，曾任我国驻冰岛国特命全权大使，在外交战线奋斗了整整四十个年头。石女士在邮件中讲："这篇文章不属于短篇小说，但是我非常喜欢这篇作品，一来这篇作品在挪威很有影响，二来写的是关于我国的戏剧大师，而且文章的作者本人不是一般记者，而是挪威人民引以为荣的反法西斯斗士，在二次大战的一次空战中壮烈牺牲，因此我觉得十分有意义。"（2017年5月2日）不久，她将经自己之手审校过的译文寄给了我。这对夫妻，一生中有四十年基本上是在北欧诸国工

格里格撰挪威文《梅兰芳》首页书影

《当代北欧短篇小说集》刊登《梅兰芳》

作与生活，不但为我国和北欧诸国的关系发展作出了积极贡献，也为传播北欧文化、历史和文学默默地耕耘。

挪威文《梅兰芳》的作者诺达尔·格里格（Nordahl Grieg, 1902—1943）在挪威是一个响亮的名字。他出生于卑尔根，挪威文学史称他为"卑尔根诗人"。他是一位诗人，1922年诗作《在好望角的周围》问世，成名作是1929年出版的诗集《挪威在我们心中》，赞美挪威的山川湖海，歌颂纯朴的人民。他还是小说家、剧作家，他的剧作有力地揭露了资本主义的罪恶，如《我们的力量和光荣》（1935）。1937年创作的剧作《失败》以巴黎公社为背景，具有积极的乐观主义精神，描绘从那次失败中诞生的未来，将会是一个更加美好的世界。这是他最杰出也是最受欢迎的作品。

格里格是挪威的民族英雄。他的远祖是1772年诞生的挪威国歌的作者。20世纪40年代，他曾投笔从戎，在反法西斯战争中担任挪威的号角和旗手，亲自拿起武器参加抵抗组织，也曾在英国以他慷慨激昂的声音播自己撰写的诗歌，鼓舞和激励挪威人民的战斗和信心。1943年12月8日，他以记者身份乘坐轰炸机飞临柏林上空，目睹和感受纳粹末日的来临，不幸飞机被击中，壮烈牺牲。

格里格对中国人民怀有深厚的感情。他1927年以记者身份来到中国，先后到过北京、沈阳、上海、武汉、南京、广州等地，足迹遍及大半个中国，访问过张作霖、张学良，见过第三国际代表鲍罗廷，并与宋庆龄有交往。在挪威人眼里，格里格的中国之行是为了寻找真理。他1927年发表的《在中国的日子里》（奥斯陆金谷出版社），我们可以看到这位"追求真理者"一颗火热和滚烫的心，对于中

国人民深陷的苦难,他感同身受,对帝国主义与军阀挟朋树党、作威作福,表现出强烈的愤慨。而对宋庆龄则无限尊敬,认为"孙中山去世后,她成为国民党的灵魂"。他认为世界上最需要妇女运动的地方就是中国,而宋庆龄是这一运动的倡导者。也因此,格里格被萧乾誉为"北欧的斯诺"①。

在北平期间,格里格曾在一位女性军人那迪内(Nadine)陪同下步入剧场,观看了梅兰芳的演出,为此他专门撰写了《梅兰芳》一文。其实,这不是严格意义的小说,而是"一篇出色的报道体散文"②。但这部作品在挪威极有影响,文章所写的是中国的戏剧大师,而格里格又是挪威人民引以为荣的反法西斯斗士,是挪威家喻户晓的人物,这正是主编石琴娥女士不能割爱,而将它收入《当代北欧短篇小说集》的特殊原因。也可能由于这个原因,该文虽然20世纪80年代即翻译为中文出版,但似乎既没有引起小说界、文学界很强的关注,也没有引起戏曲界的留意。有意思的是,格里格的戏剧创作也是从1927年开始的,这一年他创作了《一位年青男子的爱》《巴拉巴》,不知他戏剧创作生涯的开始与对北京这场梅兰芳京剧的观摩是否有某种联系。

诺达尔·格里格

格里格创作《梅兰芳》迄今已整整九十年。虽然挪威人对于中国戏曲不甚熟悉,毕竟它与西方戏剧分属不同的表演体系,但"梅兰芳"这个响亮的名字是刻印在挪威人心中的,而这又是与"格里格"这个响亮的名字联系起来的。

二、《梅兰芳》纪实般的北平剧场与习俗

从西方读者视角来看,格里格笔下的北平文化,特别是独具东方特色的京剧文化无疑是别开生面的。虽然不似格里格般的亲历,但格里格的眼光和细致描写,以及他对中国文化一定程度的熟悉,也会深深抓住和打动挪威的读者。而站在中国视角来看,窃以为这部作品的专业性和文献价值还未被学界认识,甚至未被开垦,于是,愈益显示出它的价值和意义来。

① 萧乾:《萧乾散文随笔选集:旅人行踪》,中央编译出版社,2010年版,第147页。
② 石琴娥:《谈北欧小说》,《当代北欧短篇小说集》,上海译文出版社,1986年版,第17页。

我更喜欢、更愿意把它视为格里格北平看戏纪实。进入20世纪,京剧生行表演艺术基本风格奠定,复又以梅兰芳为代表的旦行表演艺术异军突起,大放异彩,京剧艺术的发展势不可挡,如日中天。20世纪20年代也是梅兰芳表演艺术达到鼎盛的时期。就这样,格里格走入一个与易卜生剧场完全不同的东方剧场,他对剧场的看客有叙述:

> 看客大多是穿着绸缎长袍,外罩橄榄色马褂的老年绅士。也有不少丽姝淑女,她们手上戴着白玉或翡翠的镯子,坐在那里不停地扇扇子,象牙扇每扇一下便划出一个圆弧,空气中会飘来一股沁人心脾的凉快。场里也有一些年青男人,角质的眼镜后露出聪颖而目空一切的眼睛。看客们时常交谈,并向前后左右的熟人点头招呼,年青人看到长辈必须站起身来深深弯腰三鞠躬以示敬意。不过有一点所有的观众都是一样的:不管怎样精神分散,他们的心思还是在舞台正在进行的演出上。

由此可以看出剧场一般"看客"的身份、性别、年龄和习俗来。那时看客对于京剧的痴迷,连格里格这样一位外国人也感受到了,就是在一出戏结束后短暂的换场中,这些看客互相有交流交谈,"不过有一点所有的观众都是一样的:不管怎样精神分散,他们的心思还是在舞台正在进行的演出上"。这也是那个年代京剧的魅力所在。

那时的剧场生态、剧场习俗是与格里格熟悉的剧场完全不同的。在中国,看戏是艺术,更是文化,这种剧场文化不仅昔日的"老外"看到会惊讶无比、瞠目结舌,就是今天的戏迷,也多不知其详。当步入剧场,格里格还没有从"各种陌生的乐器发出了聒耳的铿铿锵锵的尖吼"中回过神来:

> 看那边!一颗白色的彗星突然从我们头顶上呼啸飞过,黑暗中竖起一只手来,噗的一声将它接住。原来是条毛巾。那是花楼顶层一口大锅旁边有个男子瞄准得绝对正确地投向池座里的每个目标。此人居高临下,随时用他那必须精确得容不得出半点差错的技艺向所有要擦把脸使头脑清醒清醒的观众飞速奉献上热气腾腾的湿毛巾。

格里格具有西方人的幽默感,却看到了中国剧场文化的特征。如"一颗白色的

彗星突然从我们头顶上呼啸飞过"的,是一块看客所需要的毛巾,描写得何其生动,何其诙谐!这成为中国剧场的一景。当时就曾有许多外国人评价"中国戏不但舞台上的伶人能演,就连满园里茶役们也都能打出手呢"①。喝茶、嗑瓜子、抽烟、扔毛巾、小买小卖、喧闹、杂乱等,徐慕云曾批评这种剧场现象是"楼上楼下满园手巾把子飞舞的怪状"②,历来遭到知识精英的诟病,但同时他们却也忽略了它与中国戏曲演出与生俱来的源生性,以及剧场演出的生态文化,民众对其文化的认知、选择与参与。格里格具有专业眼光,尽管对中国的剧场氛围不太适应,依然能够接纳并认同。他认为西方剧场也曾经历过同样的过程,也有为娱乐而服务的剧场,而中国舞台特有的演出形式,始终伴随着民众的日常生活而产生、传承、演变,是"差序格局"中民众生活的一种方式,并带有世俗化的娱乐性质;观演过程中,不仅具有艺术观赏性,也可进行人情交往,是市民群体生活的一部分。在特定的文化氛围中,戏曲文化经千年的演变发展,有其厚重的历史积淀,因而格里格对中国舞台是心存敬仰的。

京剧表演走向成熟,京剧演出规制与习俗也逐渐形成。梅兰芳出场压轴,曲终奏雅,自不必说。一场演出从"武戏"开锣,接着是一出公案剧,然后是宫廷爱情剧、神祇剧。在中国陪同的帮助下,格里格对剧情都能够了然。他对第一出武将的装扮和表演动作记述得非常细致生动:

> 他威仪堂堂,昂首阔步,好像一头羽翎遍体、色彩斑斓的雷鸟。斜搔在背上的四面三角小旗分列在他脑袋两边。头上戴着一顶中间耸立着枪尖、四周镶有珠宝璎珞的王冠,像是在乌黑的头发上扣了一个粗大的巨轮。手里握着一根巨大的长枪。他身上穿的是一件红、黄、紫三色的战袍。
>
> 他像一阵狂飙似的旋进舞台,然后按照一种古怪的、巴洛克时代的旋律往后连连倒退。他又朝前交叉移动双腿,似乎正在走一条仅仅靠他的英勇的男子汉气概才得以跋涉而过的险路。他站停了片刻,引吭高唱一曲表明他的必胜信念的战歌,接着提起一条腿横跨一根马鬃做的鞭子,跨过去,然后重新猛如风暴地朝舞台背后冲过去。

① 徐慕云:《梨园外纪》,生活·读书·新知三联书店,2006年版,第136页。
② 徐慕云:《梨园外纪》,生活·读书·新知三联书店,2006年版,第136页。

作为一位第一次观摩中国戏曲的外国观众，能够如此详细地加以描绘，足见格里格的艺术欣赏和感悟力。他对武将的描述，虽然没有采用戏曲的专业术语——虚拟和程式，但我们不难从字里行间补充起来，看到武将的英武和气概。中国戏曲之妙，在于它的表演不是写实、生活的，而是对生活的提炼，虚拟和程式化表演动作是艺术的积淀积累，最终成为美化的身段、动作。而理解戏曲的一招一式、一颦一笑，是需要观剧经验的。格里格能够这么理解中国戏曲的表演，十分难得。

演出期间有个插曲，公案剧演员表演出错，"突然之间整个场子陷入了令人发抖的静寂，然后爆发出一阵气愤的、带有兽性的尖声哄叫。人人脸上都露出了怒不可遏的神情，整个剧场像开了锅一样，狂暴的漫骂此起彼伏、不绝于耳。"那迪内告知格里格是演员走错了一个步伐，连格里格都知道，这对于中国戏曲表演是不可原谅的，"中国的剧院和观众就是这么一丝不苟，这么严格讲究，演员一举一动，在舞台上走多少步，诸如此类的表演程式都有千年来破坏不得的一定之规"。格里格并不是一位中国戏曲的研究者，但能够对中国戏曲有如此认识，可见他的艺术领悟能力。京剧艺术在20世纪进入发展的鼎盛时期，是天时地利人和综合作用的结果。京剧是当时脍炙人口的时尚艺术，也是市场化选择的艺术形态，好的演员票房价值就高，同时无形之中也约束着表演的质量。在观演的互动中，演员从反求诸身中重获艺术的表演经验，促成表演的严格讲究和一丝不苟；而观众的懂戏懂行，也极大地促使演员表演臻于炉火纯青。台上的任何疏忽、纰漏都瞒不过观众的眼睛和耳朵，演员一旦出现失误，观众便"怒不可遏"，甚至不为演出买账，以看不见的手，将演员赶出梨园行。这样的例子很多，由此也可以看出当时观众的赏戏水平，艺术审美眼光之"毒"，对演员是极大的监督和鞭策，所以，那时京剧发展也是最为符合艺术规律的，台上与台下，演员与观众形成了一种互相理解和默契的互动关系。

格里格也注意到了中国戏曲"技艺上的准确性"。他谈到这样一个传闻："有位大表演家双目失明了，但仍能在舞台上像过去一样轻松自如地演出最剧烈的武打场面，因为他已经把自己的、别人的位置都丝毫不差地牢记在心了。"京剧史上这样的例子应该不是一个两个，而是有很多。比如民国初年京剧名伶"四大怪"之一的老生双阔庭，艺宗孙菊仙，善于刻画人物性格，后患眼疾，双目失明，不仅没有放弃舞台，甚至更加勤奋苦练，尽管在生活中步履不稳，一上台便判若两人。《捉放曹》一剧，拾鞭挥鞭，上马跨腿，他泰然自若，有条不紊，赢得观

众满堂彩。对于格里格,这样的传闻只是"听说",而由"听说"传递的信息,不难体会到中国戏曲"技艺上的准确性",也可见他对中国戏曲特征的把握还是比较深入的,所谓透过现象看本质,不是停留于表面的技艺和好奇。

三、格里格眼里梅兰芳的诗意表演

格里格对梅兰芳的钦佩,从他作品的命名可见一斑。其实,一个外来的记者,对戏曲、对梅兰芳又能够有多少接触呢?但从他的景仰(可能来自那迪内的介绍)也折射出中国人对梅兰芳的"粉丝"情结。其时,梅兰芳影响巨大,外宾来北平有"必做三件事"之说,即有登长城、逛故宫和看梅戏(或曰访梅兰芳)之说。所以,这场演出于格里格也是极其期待的,以至一有女主角上场,便迫不及待地误以为是梅兰芳。那时梅兰芳"伟大"到什么程度?不仅舞台上梅兰芳被密切关注,就连他的心情好坏也成了观众的喜恶。

经历了五个小时的漫长等待,在"打雷般敲响"的鼓吹喧阗中,以及像根红线一样整个晚上都粘在人神经上"二根弦的中国小提琴"的声音中,嘈杂的氛围难免让格里格有些"煎熬",甚至让他觉得"像这样呆坐着一出接一出没完没了地看戏,真是一种叫人肉体上受不了的疲劳战",这时,梅兰芳终于出场了。梅兰芳的出场,观众的反应格里格是这样记载的:

> 可是当梅兰芳一出场,所有人的疲容立时一扫而光,人人脸上露出了抖擞的精神和充满了刚刚迸发出来的期望。大家都坐得像蜡烛一般笔直,眼睛是年轻的、炯炯发光的。

这就是梅兰芳的魅力,京剧的魅力!历经五个多小时的等待,那一张张灰白的、慵倦的、睡眼惺忪的脸立刻灿烂起来,"眼睛是年轻的、炯炯发光的"。梅兰芳现场表演的艺术效应,使得观众的心理期待获得满足与认同,从而得到的精神力量,也让人的慵倦不堪的面貌发生如此巨变!

此日梅兰芳演出的是《西厢记》,对于梅兰芳出场的表演和观众反响,格里格描写道:

> 就像一团裹在白色绸缎里的絮云,梅兰芳轻轻柔柔地出现在舞台上。人们看不清楚他做了什么动作,仿佛他没有挪动脚步人已经袅袅娜娜地飘

荡过来,仿佛他的双手徐徐卷舒出一层朦胧的轻纱。

　　他抬起了手臂,连一个外国人,一个对此道一窍不通的门外汉都可以看出来,他的这个动作美极了,姿势既优雅,神韵又端庄。就在这个时候,整个剧场像是点燃了熊熊的火焰。观众们站立起来,他们高声呼喊:"好!""好啊!"观众们为能一饱眼福而欣喜若狂。他们准确地知道这个抬起手臂的动作是多么优美,多么难得。

他的出场赢得了满堂彩,这是梅兰芳效应! 显然格里格也完全沉浸其间,惊叹道:"他的这个动作美极了,姿势既优雅,神韵又端庄。"实际上,格里格并不十分了解中国戏曲,但因为《西厢记》借由申茨·胡恩德豪生翻译成德文,所以成为格里格唯一看过的中国剧本,对故事情节也比较熟悉。尽管演出的不是全本,但不影响格里格对剧作和人物的理解,他对梅兰芳表演的描写充满了诗情画意:

　　可是一轮皓洁的明月照映着寺院! 淡淡的清辉投洒在高大的圆柱之间,分外地令人销魂和勾人悲思。那个年轻人恍惚之中似乎看到自己心上人变成了朦胧迷人的、似真似假的月光,飘然而至。这就是梅兰芳的演技,来的不是苹苹,不是一个女郎,而是中国之夜的迷人的月光! 这个心上人充满了温柔和疼爱,在张的面前徘徊。她的脸部表情、声调和音韵都倾吐出对他的脉脉柔情。他将信将疑地挣扎着抬起身来,向地板上骤然腾起和正在逼近的这团光焰四射、响声隆隆的爱情之火迎了过去。还有海誓山盟! 苹苹歌唱了不可思议的爱情之夜,她怯生生地朝他移动了身躯。月亮洒下了光芒,洒下了光芒。他竖起身来朝她伸出双臂,他的双唇像烈焰似的燃烧!

格里格对梅兰芳表演所构筑的艺术世界,通过现场的体验来领会,又对其做了生动细腻的现象学描述,从而激活读者的艺术感受。也就是在观看梅兰芳表演的这一年,即1927年,格里格开启了自己的戏剧创作,我们并不能直接判断是否受梅兰芳的影响,但某种程度上看,也可能是一种巧合。可惜我们不懂挪威文,并不能直接阅读格里格的剧作,将其与中国戏曲的剧作风格相互对比,不过,这是一个有趣的课题,有待今后研究的继续展开。

《西厢记》这部剧的蕴藉之处在于，崔莺莺这一千金小姐丰富、复杂的内心世界。她对张君瑞"临去秋波那一转"，普救寺两人一见钟情，但也顾虑重重，若即若离。在经历了孙飞虎之欲劫掠后，以为老夫人曾亲口许诺，两人好事在即。孰料老夫人一句"拜了哥哥"，让两人重坠深渊。一波未平一波又起，既有外界环境的阻挠和顾忌，亦多自己内心的思绪和犹疑，结果让张君瑞爱恨交织，七上八下，苦不堪言。这是一出爱情名剧，亦有复杂、深刻的内心纠葛和反复。被"折腾"的不仅是张君瑞，应该还有观众，特别是作为一位外国观众，他能够理解吗？能够看懂梅兰芳的表演吗？格里格作了这样的回答：

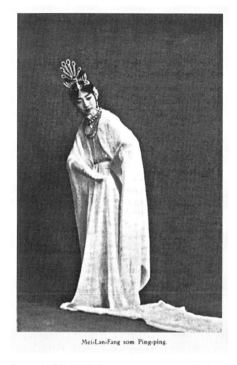

挪威文《梅兰芳》所配剧照，图下文字说梅兰芳饰苹苹（莺莺），该图实为梅兰芳《太真外传》。

> 梅兰芳演的这出戏描述了一个既有相思成疾、又有爱情追求的月夜。在他的千姿百态的表演里闪烁着神奇的光采，忽而是倾吐爱情的温柔，忽而是反唇相讥，忽而是冷漠无情；像是游移在寒夜中捉摸不住的星星磷火，像是碧绿似冰的晶莹美玉，像是纯洁无瑕的坚硬大理石，像是金星迸溅的爱情流火。月亮和梅兰芳就这样交相辉映着……

剧中人物思想不是单一的，而是不断发展变化的，格里格用诗一样的语言表达的是一种赞赏、一种理解、一种钦佩，《西厢记》也因此鲜活起来了。

四、格里格与《梅兰芳》的谜和疑问

不过，这场深受格里格喜爱的演出也给我们留下了一些疑惑和问题。我们知道《西厢记》是梅兰芳所擅演的一个昆曲剧目，特别是早期，演出较多。梅兰芳在《舞台生活四十年》第二集第三章里提到，民国四年（1915）四月到民国五

年九月"十八个月中的工作状况",这是他"业务上一个最紧张的时期"①,排演了各种形式的新戏,同时演出了好几出昆曲戏,其中专门一节讲昆曲《佳期拷红》。《佳期》《拷红》是《西厢记》中的两出戏,也是梅兰芳演出本的核心情节。关于《西厢记》的故事可谓家喻户晓,不必饶舌,包括并不专门研究中国戏曲的格里格对《西厢记》也十分熟悉。问题在于,《西厢记》的女主人公崔莺莺,是张君瑞的恋爱对象,而红娘是个助人为乐的婢女、配角。梅兰芳的演出本,主角不是崔莺莺,而是红娘,这是梅兰芳演出本与《西厢记》全本最大的差异。

梅兰芳认为,在《佳期拷红》的表演中,"红娘是一个具有正义感,肯用全力来打破旧礼教,争取婚姻自主的典型人物"。梅兰芳对该剧的加工和处理,全部之力也用在了红娘这一人物的塑造上。梅兰芳始终扮演红娘,其他人物"李寿峰的崔母演得最好,把这种矛盾的心理,很有层次地表达出来。李寿峰的弟弟李寿山,和乔先生的儿子乔玉林,也都陪我演过。张生和莺莺,始终是由姜妙香和姚玉芙扮的"②。傅惜华说《佳期》演张君瑞与崔莺莺爱情私合事,"剧中以红娘一角最重,乃六旦(即贴旦)色之'五毒'(凡昆剧中最重要之角色曰'五毒',亦谓之'正场')"③。过去四大徽班中,擅演红娘者,四喜班有周芷茵、陈桂寿,三庆班有诸桂枝、仲瑞生、刘桂凤等。"至于今日演此而称杰作者,惟韩世昌、梅兰芳二人耳。"④

从现存演出剧照来看,梅兰芳扮演的角色也均为红娘。另外,在格里格挪威发表的文章里,附了两张梅兰芳照片,一张是梅兰芳生活便装照,一张是《太真外传》所饰杨贵妃的试装照。照片显然不是格里格剧场现场拍摄,而是文章发表时所配。据格里格所述,他当时不仅看了梅兰芳的戏,还于当日到梅兰芳府上登门拜访。我们知道,1927年是梅兰芳接待外宾特别频繁的一年,包括克伯屈博士夫妇、英国驻华公使蓝博森夫妇、美国驻华公使马克谟、日本天华魔术团等,都是在他的名宅无量大人胡同寓所进行的。格里格被邀请去的那座"精致而古老的公馆",应该就是此居。他们一起谈到易卜生,梅兰芳以西方戏剧为参照,

① 梅兰芳述,许姬传、许源来、朱家溍记:《舞台生活四十年》,团结出版社,2006年版,第235页。
② 梅兰芳述,许姬传、许源来、朱家溍记:《舞台生活四十年》,团结出版社,2006年版,第333页。
③ 《〈西厢记〉之〈佳期〉》,《国剧画报》民国二十一年二月第五期,见《傅惜华戏曲论丛》,文化艺术出版社,2007年版,第75页。
④ 《〈西厢记〉之〈佳期〉》,《国剧画报》民国二十一年二月第六期,见《傅惜华戏曲论丛》,文化艺术出版社,2007年版,第76页。

阐述了中国戏曲具有"梦幻和美的意境"。而格里格文中所叙述梅兰芳扮演的应该是崔莺莺，那么，是格里格之误，还是梅兰芳跨行，还是根本就不是《西厢记》呢？直接质疑格里格观看的不是《西厢记》，似乎有点武断，一场正式的商演也应该不会跨行，如果是跨行，那么这会成为此次演出的一个热点，以那迪内的懂戏和热情，应该在格里格面前不会忽略。那么，会是格里格的想象梦幻？这是一个比较具有颠覆性的质疑和话题，我们已经不能去问格里格本人了。

还有一个关乎当时戏曲演出时长习俗的问题。据格里格描述，这场演出于当晚十二点，已经演出了五个钟头，仍不见梅兰芳影子，观众已经非常疲劳。

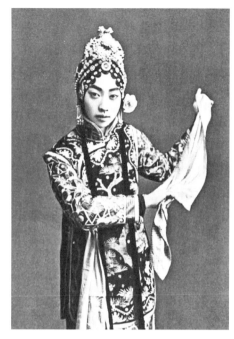

《佳期拷红》中梅兰芳饰红娘

也就是说演出是从晚上七点开始的，直到"清晨四点钟，梅兰芳终于出来了"。当格里格看完戏，"不过外面太阳升得老高。我们走出剧院，驱车经过行人川流不息的街道时，已经是骄阳似火的大白天了"。如确如是，那么这是都市里的"两头红"。过去在一些乡村演出祭祀戏剧，如安徽、江苏等地的目连戏、傩戏，从日落演到次日日出，被称为"两头红"。但都市演出京剧特别是北京这样的都市演出京剧，前后达10多个小时，尚未所闻。旧时京剧演出一场戏往往是六个小时左右，剧目少则七八个，多则十几个，只有一些重要的堂会戏会从下午一直演到次日凌晨，偶或也有唱到天亮的。一般办堂会的自己家有戏台，有大的房子院落。没有戏台的会选择有戏台的饭庄或者大院落办堂会。而格里格看戏的地方不是家庭堂会，也不是饭庄，而是剧院。也有在剧院办堂会的，这种人多为新贵，但尚未听到剧院堂会演出有持续到天亮的。那么，是恰巧格里格赶上演到天明的那类堂会戏，还是格里格因看戏过于漫长煎熬的一种误记，要么就是一种对东方好奇的夸张，而非纪实。

关于这两个问题，我专门致函石琴娥女士和易德波教授，希望她们能够帮助予以回答和解决。两位先生非常热情。石琴娥女士刚从医院住院回家，即回

复邮件:"我们在翻译时商谈过,觉得文章中的有些情节似乎同实际情况有出入,但原文是如此,我们只能按照原文去翻。但决定在介绍作家的文章中加上一小段,我们当时是这么加的:'《梅兰芳》记述了作者第一次看我国京戏的体会,因为他对京戏不熟悉,所记可能有不准确之处,但从中可以看到他对我国戏剧的喜爱,对我国戏剧大师梅兰芳的尊敬。'我个人认为,这篇作品基本上还应该算是纪实作品,由于作者是个西方人,对京剧、对当时的上海不熟悉,再加上中间还通过翻译,另外,估计这篇作品作者不是在上海写的,过了一段时日再撰写的,难免会出现偏离实际的情况。这是我个人的猜测,不一定正确,仅供参考。"

易德波教授又到了丹麦,在看到我的邮件后回复道:"你的关于梅兰芳和GRIEG的问题,我没有办法回答。真的奇怪!要是GRIEG的'写实'的报告不跟当时的具体情况符合,我们可以问很多问题:GRIEG是不是并不写他自己所经验的事实?他是不是根据别人写的东西自己比较随便地创造了一个'机会'?但是既然他不是专家,没有什么知识,所以他的'报告'就有很多错误。我希望不是这种情况。我觉得GRIEG的描写和理解好像是特别聪明的,好像他特别理解中国戏曲。目前我就不能不问我自己:这个理解,这个聪明,可能不是GRIEG的,可能是借别人的作品,写一个假的报告。目前我不多写!以后再说!"

格里格的《梅兰芳》有它的文献价值,无论对挪威人还是对中国人、中国戏曲学者,都能从字里行间的描述中,感受到九十年前梅兰芳演出时的真实场景。但同时,这篇文章也留给我们许多疑问和谜团。易德波教授的回复,让我觉得她对此文不是没有关注过,她认为格里格的描写和理解好像是特别聪明的,似乎他特别理解中国戏曲,而这个理解、这个聪明又不是格里格的。一谜未解,悠然一袭轻纱似又笼罩过来……

<p align="right">2017年8月31日于京城非非想书斋</p>

齐合—综合—全息

——中国古典戏剧演变发展的轨迹

麻国钧*

摘　要：该文力图以中国人的齐合、综合、全息之思维模式解读中国古典戏剧的发展轨迹。这三种思维模式明显地存在于古典戏剧全部历史发展过程中。齐合性思维率先作用于戏剧构作，百戏杂陈是其典型，继之则综合形态，终而为全息形态。三种戏曲形态并存于世，"越轨"现象经常发生，时离时合，即便在"全息"阶段，也会发生。最终，需要明确一点，现存的不一定是现在的，有可能是古老的。

关键词：古典戏剧　发展轨迹　齐合　综合　全息

Abstract: This article tries to unscramble the track of development of traditional Chinese operas with the thinking modes of Chinese combination, synthesis and holography that run through the development of operas. The thinking mode of combination firstly exerted influence to dramaturg which is characterized by the coexistence of all operas and it was followed by synthesis and holography. Three forms of operas coexist in the world, while on-and-off exceptions often occur even at the holography stage. Last but not least, the extant is not always the present but possibly the ancient.

Keywords: Traditional Chinese Operas; The Track of Development; Combination; Synthesis; Holography

*　麻国钧（1948—　），中央戏剧学院教授，博士生导师。研究方向：中国古典戏剧史论、中国古代文化学、东方戏剧。

戏曲艺术绝非一蹴而就已然是不争的事实。为了寻求最为中意的戏剧演出形态,中国人探索了何止千年!历史上难以计数的艺术家殚精竭虑、百折不挠、不断求索,终于缔造了一种从布衣百姓、达官贵人到帝王将相一致认可、喜闻乐见的演剧形态——戏曲。

戏曲艺术的发展不应该是无序的状态。从发生到发展终至成熟的脉络,以表面的形态看,在某些发展阶段中,似乎前后互不连属,即后面的某些戏剧形态难以明确地寻到其前形态,最为明显的例证如北曲杂剧,它的前戏剧形态是什么?似乎不那么清晰。辉煌了百余年之后,北曲杂剧退出历史舞台,似乎消失得无影无踪,这种奇怪的现象究竟如何解释?潜藏在表象之下,是否存在一条内在的逻辑?这条逻辑一直潜伏在历代戏剧艺术家以及观众的心底而成为一种全体无意识,恰是这种既说不清也道不明的潜意识在深层次上引导历代艺术家进行无休止的探索,追寻他们心中最满意的戏剧形态。终于,在明代,这种戏剧形态出现了:戏曲——全息的戏剧形态。

戏曲——全息的戏剧形态,大体上经历了这样的发展历程:齐合→综合→全息。本文试图梳理受内在思维控制的外在表现形态,把那些散碎的讯息连续起来,试图画出一条线,一条戏曲发展演变的逻辑线。

一、齐合性的演出形态

中国人自古以来有"齐合"的偏好,迄今犹是。首先,我们看一看"齐"字的甲骨文、金文字形。

图1 甲骨文、金文之"齐"字

图(1),"图"的意思是"指早期青铜器中的独立或有少数文组成的'图语'中的文形,以前也有人称为'图形文字'"①。从上面的例子来看,甲骨文、金文的"齐"字,由相同的或略加变化的符号组成。用三个或数个相同符号组成一个字,便是"齐"。重要的还在于,组成"齐"字的三个或四个部分互不连属,只是在构图上不同而已。在笔者看来,这种各个部分互不连属的构字方式便是齐合思维支配下的最好例证,它从本质上解读了"齐合"的意思。当这种思维方式用以架构其他文字或用于其他领域的时候,同样显现其大致相同的特点,即同属一种思维,只不过领域不同而表现为不同形态罢了。比如,在文字的结构上:

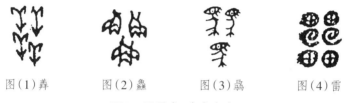

图(1)莽　　图(2)鱻　　图(3)骉　　图(4)雷
图2　甲骨文、金文文字

在商周时期的古器物中,同样看到具有明显"齐合"性质的纹饰,图3是商代云雷地乳钉纹瓿。该器下腹部以相同的云雷纹为格,在每一个云雷纹格中央点缀一颗乳钉,云雷纹与乳钉形成一个独立单元,多个这样的单元布满全器下半部,形成一个"齐合"性的图案。类似的图案形态在历史上屡见不鲜。图4为唐代一面铜镜,该镜内圆为四只鸟,鸟与鸟之间以花卉作隔,外围是八个莲花瓣,每个莲花瓣中有一朵云片。这种"齐合"式构图在敦煌壁画图案中更加普遍。无论是花纹图案还是佛像等,都由相同或不同的独立图案整齐排列在一起,形成一个整体。图5是绘在莫高窟第207窟窟顶上的大面积图案的局部,是两种花卉的排列组合,仅仅有颜色之小异。

在晚近的各地民间木版年画中,这种构图法同样比比皆是,同样体现"齐合"的思维方式。请看图6、图7:

① 康殷:《文字源流浅说》(增订本),国际文化出版公司,1992年版,"术语简释"第1页。他说:"图形,指早期铜器中的独立或由少数文组成的'图语'中的文形,以前也有人称为'图形文字'……它的时代略相当于中晚期甲骨文字,其中也不乏早周之物,非尽商器,但以铸造之故,常较甲文细致、明显,简称图。"

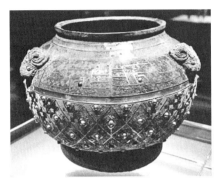
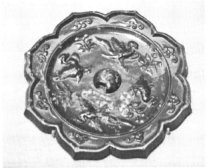

图3　云雷地乳钉纹瓿　商代　山西省博物馆藏

图4　莲花瓣花鸟铜镜

图5　团花纹饰　宋代　莫高窟第207窟　窟顶

图6　四十八尊菩萨　杨柳青年画　　　　图7　诸神　山东高密版画

图6所谓四十八尊菩萨，从人物造型来看几乎是一致的，形象与衣着没有区别。图7将三关、龙王、一三、关帝、土地、宅神、财神、灶君、财神以及"一千二百神"与太极八卦图组合在一幅版画中，各位神之间没有任何关联。可见，图6、图7在构图上与前面各图类同，都是"齐合"的。早在元代，勾栏演出前需要悬挂神帧，借以表示演出场所是一个奉神娱神的空间。元人北曲杂剧《汉钟离度脱蓝采和》第一折明确透露这一信息。悬挂神帧的传统一直延续至今，各地傩坛等祭祀仪式坛场主要靠神帧而结坛。神帧是画有神灵画像的可以展开的画轴，所绘的神灵多少不一，少的一两位、三四位，多的十数位甚至更多。这种把互不相涉的各路神灵绘画在同一块布帛或同一张纸上的方法，是"齐合"思维在民间绘画领域的常见体现。全国各地民间祭祀仪式空间与傩戏等演出空间是合一的，神帧（又称"案子""神案"）在构成祭祀、演出空间的因素中不可或缺，挂上神帧，一个祭祀、演出的神圣空间旋即成立。器物、绘画之外，古代的骈体大赋、建筑等都有采用"齐合"手法的现象。日本人中村元《东方民族的思维方法》一书中以阴阳五行为例，指出中国人思维方式"极为重视形式的齐合性"①。对"形式的齐合性"的爱好与追求的确普遍存在于中国传统领域各个方面，这一点从前面的举例中已经初步得到证明。典型的还有阴阳五行这个贯穿于历史长河的现象，其他例证比比皆是，具有普遍性。日本中村元在其所著书中，就是以阴阳五行以及汉译佛经为例来解说中国人的"齐合性"思维方法的。他说："他们喜欢用一定的形式安排所有的事情。五行说就是这方面的典型例子。他们不是调查每一事物的本质，而依靠外观的类似把所有事物结合起来。例如，五方、五声、五形、五味、五脏，以及分成以五为数的许多其他事物，并把它们一一派入五行之一，每一事物分别从它所属的'行'中获得性质。"②的确如此。除了中村元列举的五种事物之外，他如五化、五季、五时、五节、五星、五音、五恶、五腑、五志、五觉、五液、五味、五臭、五气、五容、五兽、五畜、五虫、五谷、五果、五菜、五祀、五金、五常、五政、五猖、五方鬼、五方神……举不胜举。元明清三代杂剧、传奇以"五"字开头的名目如：《五福备》《五柳先生传》《五伦全备记》（以上南曲戏文），《五岳游》《五老庆贺》《五凤楼潘安掷果》《五代荣》《五羊皮》《五色莲》《五多记》

① ［日］中村元著，林太、马小鹤译：《东方民族的思维方法》，浙江人民出版社，1989年版，第152页。
② ［日］中村元著，林太、马小鹤译：《东方民族的思维方法》，浙江人民出版社，1989年版，第157页。

《五全记》《五香球》《五伦镜》《五虎山》《五虎寨》《五虎记》《五侯封》《五桂记》《五高风》《五福记》《五福传》《五节记》《五义风》《五鼎记》《舞龙祚》(以上传奇),近现代京、昆以及各地方戏剧目以"五"字开头的更多。

以上,列举几个领域在"齐合"思维支配下人为创造物的实例,旨在说明"齐合"思维的悠久并普遍存在这一事实。那么,在古典戏剧演变发展的历史上情况如何呢?汉代百戏杂陈中便呈现了"齐合"的风貌(如图8、图9)。在一块画像石上,雕刻包括跳丸剑、寻橦、戏车、走索、戏豹、戏雀、戏龙、马戏、弄刀剑以及钟鼓等伴奏乐队,一个大型百戏杂陈的演出场面赫然在目。

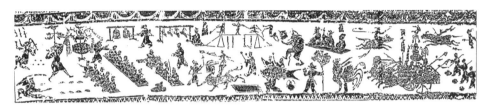

图8 百戏图 汉代画像石 山东沂南北寨村出土

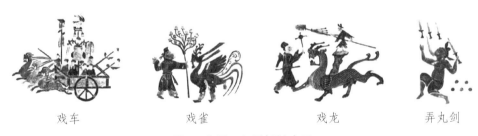

戏车　　　　戏雀　　　　戏龙　　　　弄丸剑

图9 为图8之局部放大图

汉代李尤《平乐观赋》、张衡《西京赋》等,以四六骈体铺排当时百戏演出,所列举的百戏如:乌获扛鼎、都庐寻橦、冲狭、燕濯、胸突铦锋、跳丸剑、走索、总会仙倡、曼延、熊虎挐攫、猨狖高援、怪兽陆梁、大雀踆踆、白象行孕、海鳞成龙、舍利、仙车、蟾蜍、龟、水人弄蛇、易貌分形、吞刀吐火、画地成川、东海黄公、俳童程材、橦末之伎等,百戏杂陈于甲乙帐下,正所谓:临迥望之广场,呈角抵之妙戏。这种集合多种技艺于一处一地的展演方式在历代延续,使得人们在一地一处可以观赏许多技艺,因此深为上自帝王、下至百姓所喜欢。百戏,因民间与外域技艺之多而获"百"字之誉,又因各种技艺散落民间而不入于礼,故而在周代便有"散乐"之称。大约在南北朝前后,"散乐"成为"百戏"的同义语。隋代大业二

年(606)百戏杂陈的演出场面颇为壮观：

> 大业二年，突厥染干来朝，炀帝欲夸之，总追四方散乐大集东都。初于芳华苑、积翠池侧，帝帷宫女观之。有舍利先来，戏于场内。须臾跳跃激水，满衢鼋、鼍、龟、鳖、水人、虫鱼，遍覆于地。又有大鲸鱼喷雾翳日，倏忽化成黄龙，长七八丈，耸踊而出，名曰黄龙变。又以绳系两柱，相去十丈，遣二倡女对舞绳上，相逢切肩而过，歌舞不辍。又为夏育扛鼎，取车轮、石臼、大瓮器等，各于掌上而跳弄之。并二人戴竿其上，有舞，忽然腾透而换易之。又有神鳌负山，幻人吐火，千变万化，旷古莫俦。染千大骇之。自是皆于太常教习，每岁正月万国来朝，留至十五日，于端门外，建国门内，绵亘八里，列为戏场，百官起棚夹路，从昏达旦，以纵观之，至晦而罢。①

大业二年这次百戏杂陈，参与技艺品种之多，观演空间之大，前所未有。唐代百戏演出一如前代齐合杂陈之旧规，相关文字记载已然不少，惟形象资料国内无存。日本正仓院藏宝库三仓之中仓南棚收藏一把唐代弹弓，弓背绘有唐代百戏图。20世纪初，傅芸子先生有幸进入藏宝库。而后，他在《正仓院考古记》中详细描绘了这幅百戏图的内容。他说："'南棚'陈弹弓二柄，均木身竹弦……弓背以漆描绘唐代散乐人物，至足观赏。全弓约分七段，最上端有冠垂角幞头团坐观技者六人，侍童三人，其下弹筚篥，击答腊鼓诸乐工及舞者数人。第二段描戴竿伎……描一女子戴竿，四小儿攀援架上……。第三段描踏肩戏，踏肩亦属于都卢寻橦，一人肩上叠承四人，今之'叠罗汉'游戏是也。第四段描一男戴高竿，三人攀援，一女童坐于竿之上端盘中……其下悉为奏乐者，有吹笛，吹排箫，弹琵琶诸乐工及挥袖舞者数人，以上为弹弓把上部所绘诸技艺。弓把以下部分，较短约三分之二，最上端亦描团坐观者十人……下有弄丸者，此乃属于唐乐鼓架部之杂技。次有击鼓吹笛诸乐工及舞者多人。区区一弓背而描如此多种殊形之游艺人物，全体配置匀整，描画细腻生动，实为难能可贵之作，不徒为考唐代散乐之一绝妙资料也。"②

① 《钦定四库全书》史部·正史类《隋书》卷十五，上海人民出版社、迪志文化出版有限公司出版电子版。
② 傅芸子：《正仓院考古记》，上海书画出版社，2014年版，第92—97页。

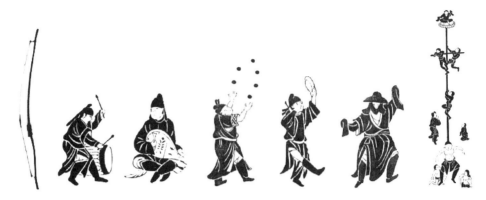

图 10　百戏图　日本正仓院藏唐代弹弓（局部）

图中，用黑漆绘各种散乐技艺者总共96人，栩栩如生，几乎囊括唐代百戏之全部。把近百位散乐艺人拿手好戏的丽姿聚绘在一把弹弓之上，以展示唐代百戏之备，不用"齐合"之法则难以实现，绘画的本身就是"齐合"思维的典型代表。

宋代的情况大略如前，《东京梦华录》卷七《驾登宝津楼诸军呈百戏》记载了扑旗子、打筋斗、烟火、抱锣、硬鬼、舞判、哑杂剧、七圣刀、歇帐、抹跄、变阵子、扳落、拖绣球、击球子等诸多百戏；同书卷六《元宵》一节记录了击丸、蹴鞠、踏索、上竿、剧术、杂扮、筑球、虫蚁、猴呈百戏、鱼跳龙门、追呼蝼蚁等各种民间技艺，奇术异能汇聚御街，百戏杂陈，各呈其妙。明代王稚登《吴社编》的文字记载、清代康熙《南巡图》《康熙御赏万寿图》以及《乾隆御题万寿图》等故宫珍藏之长卷等，都以文字或绘画的方式向我们展示了类似于隋代"绵亘八里，列为戏场"的壮观场景。

中国人自古以来的"齐合"思维模式可能来源于对自然界万事万物的细密观察，动物的羽毛、花纹以及植物叶片排列、纹络构成等等所具备的"齐合"形态举目皆是。中国自古以来有着亲近自然、模仿自然、顺应自然，甚至融于自然的心态与主张。周代以降，中国的宫廷祭礼明显的季节性便是明证。在祭礼中，参祭者的衣装、饰物等等的颜色必须依照季节所应对的色彩，不得错乱。在这样的思维方式的主导下，自然界所存在的诸多"齐合"形态必然进入人们的视野并在各个人文领域得到反映。因此，可以说演艺领域的"齐合"性质实际上是师法自然的结果。绘画与雕塑等装饰性构图未必不是受到自然界"齐合"规律的启发而后成。艺术源于生活，的确是颠扑不破的真理。

图11　堆花　常见的树叶

图12　堆龙　北海公园古建装饰　　图13　堆花　故宫古建红墙装饰

演艺领域集合诸多艺术品种于一时一地的演出方式贯穿中国全部演出史，在晚近时代，戏曲服饰、妆容等诸多方面无不有所表现。对演出艺术而言，这种杂陈各种演出艺术于一处，为戏曲杂糅各种艺术形式于一体提供了便利，进而为"综合"性戏曲艺术形态的形成提供了主客观条件。在京剧服装服饰上，就有明显的例证，比如京剧的蟒与帽：

图14　堆龙　京剧红蟒　　　　　图15　堆龙　京剧黑蟒

图 16　堆花　京剧罗帽　　　　　图 17　堆花　京剧罗帽

在后世戏曲演出艺术中经常见到的"堆法",也是"齐合"思维在戏曲群体造型上的表现形式。关于"堆",请参见笔者撰写的另外一篇文章①。

总之,处于"齐合"阶段的"戏剧"演出形态,尚不具备叙述完整故事的功能。就内容来说,其一,各种节目各自独立,互不相关;其二,即便在某些具有独立意义的"剧目",如《总会仙倡》《东海黄公》《蚩尤戏》等,虽然有一些情节,也没有形成起、承、转、合,具备逻辑关系的故事。重要的还在于表现形式上,歌、舞、乐、诗未能融为一体并用以叙述故事、表现人物。但是,这种"齐合"的演出方式维持日久,必然为各种艺术因素的综合提供便利。换言之,齐合性演出方式是综合性艺术形态的基础。

需要说明的是,"齐合"性思维并没有因为"综合"性思维模式的出现而被淹没,它一直深嵌在民族思维系统中,不时跳出来显现其固有的魅力。因此,百戏杂陈这一在"齐合"思维主导之下的表演形式得以永久保持,从而为传统戏剧不断从百戏中吸收营养提供了可能。事实正是这样,直到近现代,戏曲仍然不间断地从民间"百戏"中吸取有益的东西并变化以用之,从而形成新的武打、技巧等表演程式。"齐合"作为一种思维方式影响到社会多个层面,小到戏曲折子戏专场演出,大到2008年奥运会开幕式上文艺演出的节目安排,也以"齐合"思维为主导,它与汉、唐百戏杂陈以及隋代"总追四方散乐"的不同仅仅在于演出内容的区别而已。

二、综合性的演出形态

演出艺术的"齐合"形态长存于世,迄唐、宋时代,"齐合"的结构方式依然

① 麻国钧:《论戏曲表演艺术的"堆"形态及其文化特征》,《戏剧》2014年第3期,第24—40页。

占据演出形式的半壁江山,直到南曲戏文的出现以及接踵而来的北曲杂剧,古剧的演出形态才跃上一个台阶,真正进入"综合性"阶段。在那个时期,人们早已不满足于仅仅观赏"齐合"性的艺术,因为它不适于表现人物,也不能叙述一个相对完整的、有一定长度的甚至首尾俱全的故事。长此以往,戏曲艺术永远不会走向成熟,在探索的路途上,历代戏剧艺术家没有就此止步。

"综合"是戏曲研究领域经常使用的词汇,广泛地运用于阐述戏曲艺术特色的著作、论文中。戏曲是综合的艺术形态这一观点被广泛认可,然而,"综合"未必准确地表述了戏曲的终极性质,只能说它所表述的是戏曲艺术发展过程中一个阶段性特征。为了说明这个问题,首先需要从"综"字的释义说起。

综,《汉语大字典》说:"织布机上使经线上下分开成梭口以受纬线的一种装置。《说文·系部》:'综,机缕也。'《玉篇·系部》:'综,持丝交。'"引申意思:"总聚;总合。《易·系辞上》:'错综其数。'孔颖达疏:'错谓交错,综谓总聚'。"① 可见,布帛是通过"综"与"梭"的配合,使经线与纬线交错在一起,成为平面的织物,而其引申意思也不过是交错、总聚。然而,成熟的戏曲艺术并不是简单的交错与总聚,因此用"综合"这一词汇笼统地概括戏曲艺术最重要的特性,似乎不够准确。

笔者认为,在中国古典戏剧发展演变史上,"综合"是继"齐合"之后的第二个发展阶段。在这个时期中,各种艺术形式被人们总聚、交错或串联在一起,以敷演一段故事、表现某些场面、叙述某些人物的某种经历,抑或表达某些意图,完成某些宗旨。起初,被编织在一起的各种艺术成分之间还不够有机,即便有情节或简单粗略的故事,也未必完整。这是一个漫长的时期,是一个由简单综合向复杂综合演进的过程。

古典戏剧变革与综合发展时期集中在唐、宋时代。隋、唐、宋六百余年是演出艺术最为纷纭庞杂的时期之一,也是古典戏剧发生巨变的时期。在这个漫长的时期中,沿着古丝绸之路,无数域外艺术家跋涉万里沙海一路东进,源源不断地把异域表演艺术传入东土,王朝的开放政策促使内外多种表演艺术因素交错、融合、变异、创新,可谓纷纭复杂。纷纭孕育着条理,庞杂发展为规制,在看似无序的表层之下,新的戏剧形式即将破茧而出。

① 汉语大字典编辑委员会编:《汉语大字典(五)》,四川辞书出版社、湖北辞书出版社,1986年版,第3419页。

呼之未必即出，而需要一个过程。各种表演艺术综合为新的戏剧形态需要一个过程，需要多人乃至多个群体的合力切磋、接力打造；作为非物质文化的戏剧表演艺术还必须经由受众与市场的检验。总之，它需要在时间与空间中不断实践、检验、再实践、再检验的反复过程，形成必然缓慢。

从整体上看，戏曲在综合性发展阶段中，有三种综合方式，可以概括为"叠加式""串珠式"与"叠加+串珠"式。通常，这三种方式并非完全割裂，混搭使用也是常例。

大体来说，叠加式又有两类，一为艺术手段的叠加，如：唱+舞、唱+说、说+舞（肢体语言）、唱+舞+说等形式；一为剧目、曲目的叠加。前者，通过叠加形成某种艺术形态；后者，利用叠加组成一场演出。

首先讨论第一类叠加形式，叠加式的综合形态是对"齐合"性演出形态的继承与发展，不同的是它更加有机。

从表面看来，歌与舞是最为接近，也是最容易综合为一体的两种表演艺术形式。我国自古有歌舞并重的传统，按理说歌与舞的融合应当比较便利，但是事实并非如此。歌与舞虽然并存，但是歌者与舞者却常常处于分离状态，即歌者与舞者没有统一在一个剧中人物身上。清人毛西河说："古歌、舞不相合，歌者不舞，舞者不歌。即舞曲中词，亦不必与舞者搬演照应。……仿辽时大乐之制，有所谓连厢词者，则带唱带演，以司唱一人，琵琶一人，笙一人，笛一人，列坐唱词，而复以男名末泥，女名旦儿者，并杂色人等，入勾栏扮演，随唱词作举止，如'参了菩萨'，则末泥祇揖，'只将花笑捻'，则旦儿捻花类。北人至今谓之连厢曰打连厢、唱连厢，又曰连厢搬演，大抵连四厢舞人而演其曲，故云。然犹舞者不唱，唱者不舞，与古人舞法无以异也。"[①]毛西河的说法符合事实。在这段文字中，毛西河陈述的是歌与舞从分离到合并的过程，文字不长却跨越数百年以上。文中首字所谓"古"，何止秦汉？而造成歌、舞分离，歌者、舞者各司其职的，是周代以降宫廷祭祀礼仪严格的规制。这种规制，限制并推迟了歌与舞的合流。古代祭祀礼仪虽然歌、舞、乐、诗并在，但却由不同的职官分别担当，乐有乐官，卜有卜筮之官，祝则主管诵念嘏词与颂词，歌、舞由大巫、小巫配合进行，大巫歌，则小巫舞，或反之。一般来说，各官各司其职，不得兼任，从而造成歌、舞、诗（念诵）以

① 《钦定四库全书》集部·词曲类·词话之属，毛西河《西河词话》卷二，上海人民出版社、迪志文化出版有限公司出版电子版。

及音乐的分离。祭礼中，歌、舞、乐、诗之分离，迄明清犹是。在祭祀中，歌、舞、乐、诗的分离，当然不影响大局。在戏剧则不同，歌、舞、诗不能统一到场上一个人身上，极大地影响古典戏剧的发展。宫廷礼仪的严格规定，必然波及甚至在一定程度上框定民间的演出形态，造成民间演剧的成长延缓下来，使得戏剧表演艺术全面综合变得极为漫长。

汉代百戏中著名的《总会仙倡》之所以不能称为歌舞戏，是因为它没能跳出百戏范畴，其中虽有洪涯指挥、白虎鼓瑟、苍龙吹篪等乐队伴奏，也不乏女娥长歌、戏豹舞罴等歌舞表演，但是歌与舞却未能统一在同一人物身上。尽管它规模更大，调动歌、舞、乐以及舞美动效等艺术手段，却没有叙述一个相对完整的故事，因此《总会仙倡》归根结底还是一个大型汉代百戏节目，一个"齐合"思维的演出艺术品。

隋、唐、宋时代，尤其是宋代，寻求突破古老传统，打破宫廷礼仪带来的种种束缚的势头猛烈而强劲。这种寻求突破的动力更多来自隋唐时期经济、文化开放政策所带来的中外文化的碰撞与交流，朝廷与社会以巨大的气魄，把大量的外来文化与演出艺术揽入己怀。与此同时，宋代市民阶层兴起必然带来审美需求的变化。固有的艺术传统在长期的、冲击力强大的文化氛围中，发生动摇与变异不可避免。歌、舞、乐、诗叠加的典型例证从唐代开始萌发，宋代发达起来并延续下去。在宋代"官本杂剧段数"、陶宗仪记录的《院本名目》两个庞大的剧目单中，段数之众，分类之杂，不甚清楚其演出形式的仍不在少数，怎一个"乱"字了得。然而，"乱"孕育着"治"。这两份剧目单，恰是宋代各种艺术形式综合的写照，它预示某些新的戏剧形态的诞生。

王国维先生指出："戏曲之为物，果如何发达乎？此不可不先研究宋代之乐曲也。"① 此言不虚。众所周知，宋代大曲不再依照唐代大曲之首尾俱全的演出旧例，而采用"摘编"的单曲循环方式演出，有些曲目明显增加了叙事成分，如《莺莺六幺》《崔护六幺》《简帖薄媚》《郑生遇龙女薄媚》《刘毅大圣乐》《霸王剑器》《崔护逍遥乐》等。它如多种爨体节目，如《借衫爨》《宴瑶爨》《钟馗爨》等，似乎也蕴含着简单的故事或某些情节。文献记载比较明确而详尽的，莫如队舞与队戏。宋代史浩《鄮峰真隐漫录》所载《剑舞》，便足以证明歌者与舞者的分离状态已经被打破，歌、舞、乐、诗综合一起的时代已经到来。这段资料虽然为众

① 王国维：《宋元戏曲考·宋之乐曲》，中国戏剧出版社，1984年版，第29页。

人所知，但是为了分析问题，过录全文如下：

〔二舞者对厅立裀上。

竹竿子勾，念：伏以玳席欢浓，金樽兴逸。听歌声之溶曳，想舞态之飘摇。爰有仙童，能开宝匣。干将莫邪之利器，擅龙泉秋水之嘉名。鼓三尺之荧荧，云间电闪，横七星之凛凛，掌上生风。宜到芳筵，同翻雅戏。二舞者自念：伏以无行擢秀，百炼呈功。炭炽红炉，光喷星日。研新雪刃，气贯虹霓。斗牛间，紫雾浮游；波涛里，苍龙缔合。久因佩服，粗习徊翔。兹闻阆苑之群仙，来会瑶池之重客。辄持薄技，上侑清欢。未敢自专，伏候处分。

竹竿子问：既有清歌妙舞，何不献呈。

二舞者答：旧乐何在？

竹竿子再问：一部俨然。

二舞者答：再韵前来。

〔乐部唱【剑器曲破】，乐作，舞一段了。

〔二舞者同唱【霜天晓角】：荧荧巨阙，左右凝霜雪。且向玉阶掀舞，终当有用时节。唱彻，人尽说，宝此制无折。内使奸雄落胆，外须遣豺狼灭。

〔乐部唱曲子，作舞【剑器曲破】一段。舞罢，二人分立两旁。

〔别两人汉装者出，对坐。桌上设酒果。

竹竿子念：伏以断蛇大泽，逐鹿中原。佩赤帝之真符，接苍姬之正统。皇威既振，天命有归。势虽盛于重瞳，德难胜于隆准。鸿门设会，亚父输谋。徒干起舞之雄姿，厥有解纷之壮士。想当时之贾勇，激烈飞飏；宜后世之效颦，回旋宛转。双鸾奏伎，四座腾欢！

〔乐部唱曲子，舞【剑器曲破】一段。一人左立者上裀舞，有欲刺右汉装者之势。又一人舞进前，翼避之。舞罢，二舞者并退。汉装者亦退。

〔复有两人唐装者出，对坐。桌上设笔、砚、纸。一人换妇人装，独立裀上。

竹竿子勾，念：伏以云鬟耸苍璧，雾縠罩香肌。袖翻素霓以连轩，手握青蛇而的砾。花影下游龙自跃。锦裀上，跄凤来仪，轶态横生，瑰姿谲起。倾此入神之技，诚为骇目之观。巴女心惊，燕姬色沮。岂唯张长史草书大进，抑亦杜工部丽句新成。称妙一时，流芳万古。宜呈雅态，以洽浓欢。

〔乐部唱曲子，舞【剑器曲破】一段，作龙蛇蜿蜒曼舞之势。两人唐装者起。

［二舞者一男一女，对舞，结【剑器曲破】彻。

竹竿子念：项伯有功扶帝业，大娘驰誉满文场。合兹二妙甚奇特，堪使佳宾醺一觞。霍如羿射九日落，矫如群帝骖龙翔。来如雷霆收震怒，罢如江海凝清光。歌舞既终，相将好去。①

《剑舞》演出为前后两段式结构。第一段，可以称之为"鸿门宴故事段"。从开头到"舞罢，二舞者并退。汉装者亦退"止。为清晰起见，笔者把文中的"舞台提示"提出来：二舞者（登场）对厅立裀上→竹竿子勾念→二舞者自念→竹竿子问→二舞者答→竹竿子问→二舞者答→竹竿子再问→二舞者答→乐部唱【剑器曲破】，乐作，舞一段了→二舞者同唱【霜天晓角】→乐部唱曲子，作舞【剑器曲破】一段。舞罢，二人分立两旁→别两人汉装者出，对坐→竹竿子念→乐部唱曲子，舞【剑器曲破】一段：一人左立者上裀舞，有欲刺右汉装者之势。又一人舞进前，翼避之。舞罢，二舞者并退。汉装者亦退。

竹竿子是队舞、队戏中特有的人物，常常介乎场上、场外之间。在队舞演出时，竹竿子负责勾队与放队，在有些哑队戏中，竹竿子还负责介绍人物与情节。现存在山西、河北等乡村祭祀演出中，竹竿子依然延续上述职责。在民间社火、祭祀演出时，有竹竿子之实而没有"竹竿子"之名的场外叙述者时常见到，如甘肃永靖"七月跳会"演出的《五将》《三英战吕布》《出五关》等都需要专门的场外道白人，专门负责介绍人物与故事情节。这些队戏演出，竹竿子或"场外道白"者与场上人物不发生任何关系，在大多数情况下，他们与场上人物没有对话。值得关注的是，早在宋代《剑舞》演出时，竹竿子与场上两位舞者已经开始对话了。《剑舞》"鸿门宴故事段"虽然很短，但人物对话、音乐与舞蹈有机地综合在一起，共同演绎《鸿门宴》的中心情节。

《剑舞》第二段，是"公孙大娘舞剑器"段。在这段舞蹈中，前面的"二舞者"退场之后，"复有两人唐装者出"，其中一人"换妇人装"，另一人端坐于几前。竹竿子念大段"致语"之后，乐部唱【剑器曲破】。此时，"换妇人装"者所饰演的应该是公孙大娘，她随歌声起舞；与此同时，另外一位"唐装者"饰演张旭，他用桌上备好的纸笔，一边观舞，一边挥毫，舞毕书成，以应和张旭在邺县见公孙大娘

① 《钦定四库全书》集部·别集类三，南宋建炎至德祐，[宋]史浩《鄮峰真隐漫录》卷四十六，上海人民出版社、迪志文化出版有限公司出版电子版。

舞西河剑器，自此草书大进的故事。然后，二人对舞，并在【剑器曲破】歌声中结束全部演出。在王国维《宋元戏曲考》依据其他版本所引《剑器》中，最后有"念了，二舞者出队"一句。这里的"念了"，指竹竿子念完最后一段致语，在一句"歌舞既终，相将好去"的"放队词"之后，二舞者下场。在队舞、队戏演出中，这个程序谓之"放队"①。

这种综合多种艺术手段敷演故事的演出，在此前的史料中似乎没有见到。可见《剑舞》透露的信息多么珍贵，甚至可以说《剑舞》已经具备了"合言语、动作、歌唱以演一故事"的雏形。

叠加式的另外一种形态是通过剧目、曲目等交错叠加，构成一组节目去完成一次聚会或晚会演出任务。从古到今，这样的叠加方式屡见不鲜。实际上，整个《剑舞》的编排就是通过叠加方式完成的，前后两段故事毫无关系，不过是通过一个"剑"字，硬生生地把它们合在一处。明代顾起元《客座赘语》卷九《戏剧》记述："南都万历以前，公侯与缙绅及富家，凡有宴会，小集多用散乐……若大席，则用教坊打院本，乃北曲四大套者，中间错以撮垫圈、舞观音，或百丈旗，或跳队子。"②这段记述明确地告诉我们，在明代传奇大放异彩的万历前后，以"叠加"的方式把院本、舞观音、跳队子等短小剧目、队舞等编排成一场演出的方式依然普遍存在。明代嘉靖、万历以后，《盛世新声》《玉谷调簧》《八能奏锦》《词林一枝》《群音类选》《玄雪谱》《万壑清音》《大明春》《徽池雅调》《怡春锦》《尧天乐》以及《缀白裘》等等大量戏曲折、出、散曲集子的出版，大约与叠加式演出的需求不无关系。清代以来，直到今天，这种戏曲演出编排方式依然常见，折子戏专场受到真戏迷、真行家的偏爱，这既是几百年来观演戏曲的传统，更加重要的是，折子戏大都经过千锤百炼，包含了更多的表演艺术精华。

以"说+唱"为主要表现手段也是一种叠加，而且是极为自然的叠加。因为言之不足而嗟叹；嗟叹之不足故咏歌。绵绵久长、丰富多彩的说唱艺术在戏曲发展演变的过程中提供了无比丰富的营养，其在题材与表演形态以及戏曲程式之"念"等方面，对戏曲的贡献极大。

这方面的文献与研究成果很多，无须多论，这里要说的是对北曲杂剧影响

① 王国维《宋元戏曲考》引此段《剑舞》，于"相将好去"之后，另有"念了，二舞者出队"，这七个字应当是竹竿子念完放队词后的"舞台提示"。此外，全文有几处不同文字，皆因版本不同所致。
② ［明］顾起元：《客座赘语》，俞为民、孙蓉蓉编：《历代曲话汇编·明代编（第二集）》，黄山书社，2009年版，第401页。

极大的诸宫调。从宋代熙宁、元丰、元祐间泽州孔三传首创诸宫调开始,至金代董解元《西厢记》达到顶峰。诸宫调以琵琶等弹拨乐器伴奏,取同一宫调的几支曲牌构成短套,再以不同宫调的若干短套连缀为长大的音乐体系,以演唱长篇故事。除了首尾完整的《西厢记》诸宫调之外,还有《刘知远》《天宝遗事》等残篇留存于世。同时,宋代也有用诸宫调演唱故事的宋杂剧,如《诸宫调霸王》《诸宫调卦册儿》等。而诸宫调《西厢记》奠定了元代王实甫《西厢记》杂剧的基本格局,可以说《西厢记》是现存几种诸宫调作品中最为重要的一种。从董解元《西厢记》到王实甫《西厢记》,明确地勾勒出从说唱艺术诸宫调向戏剧艺术北曲杂剧演变的轨迹。换言之,这条脉络形象地解释了"说+唱"的艺术是如何发展为"综合"戏剧艺术的。诸宫调《西厢记》与北曲杂剧《西厢记》的完整珍存,成为我们研究"综合"性戏剧如何演变发展的最珍贵的文献之一。

"说+舞(肢体语言)"综合形态的例证也是大量的。人们常常说到的"科白剧"便属于此类。由于这类戏剧的发达与丰富,甚至有人认为话剧并非从外国输入,国内早有"话剧"的传统。尽管这种主张有待商榷,但是从一个侧面的确反映这类戏剧形态的发达。元、明时代,尽管戏曲艺术基本成熟,以语言之便捷、滑稽、讽刺为主的院本依然没有退出历史舞台。某些前代创作完成的院本被基本完整地插演于北曲杂剧以及南曲戏文中,作为调侃、笑乐的《针儿线》《双斗医》等,在剧中起到调色盘的作用。明代李开先的《园林午梦》《打哑禅》院本虽然各有几支曲牌,但是这几支曲子不过是引出主要情节的前奏而已,其主要部分仍在语言调笑与讽刺。山西乐户保存至今的《闹五更》以及《土地堂》,收录在寒声等编写的《上党傩文化与祭祀戏剧》中。老乐户称《闹五更》为"副末院本",剧中只有两个人物,副末与老张(疑为老净之误),通过两个人的对话,交代一个老秀才与王老婆子暧昧关系的故事。中间虽然加了五段《闹五更》小唱段,主要部分却在"牵谜素猜"。全剧滑稽风趣,堪称笑乐院本的典型。《土地堂》全剧无唱,完全用说白敷演结义三兄弟的故事。据《上党傩文化与祭祀戏剧》编者"按",这两个剧本都是抗日战争前的院本存目[①]。近现代以来,各种地方戏中,以语言为主的笑乐讽刺小戏也有很多,不必再多赘述。毋庸置疑,这些以"说"

① 寒声主编:《上党傩文化与祭祀戏剧》,中国戏剧出版社,1999年版,第303—325页,收录《闹五更》《土地堂》院本。

为主的演出形式必须有大量的肢体语言或舞姿配合才能生动、准确地表达人物的情感与意图,也才能更加吸引人。

与通过叠加把不同艺术因素合在一起来敷演故事并行的另外一种手段,同样被用以演绎故事,即本文所谓"串珠式"的结构方式。

"串珠式"是一个比喻,意思是用某种"线"把或多或少的"珠子"连成一串的戏剧结构方式。所谓"线",可能是一种理念、一个人的连续性行为、一种事物甚至一件道具等等,通过它们,把人或事连缀起来形成一个线性的流程,借以叙事并塑造人物。换言之,"串珠式"的结构所体现的是"点"与"线"的关系,珠子是"点",而串联珠子的是"线"。"串珠式"是中国古典戏剧最普遍、最重要、最典型的结构方式,甚至也是古代部分绘画、某些诗篇乃至园林建筑结构的主要方式之一。在更加广大的范畴之内,"串珠式"表现在中国先民对"年"的感悟与总结中。中国先民依据对一年时光流逝以及气温等的变化,把一年分为四季、二十四节气、七十二候;五天一候,十五天为一个节气,九十天为一季。在这里,时光为"线",季、节气、候是长短不同的"点"。自古以来,人们依据它们调节衣食住行,农民据此安排全年的劳作。

古典戏剧"串珠式"结构方式经历了由简单到复杂的过程,这个过程伴随古典戏剧的演进与发展,一直是戏曲剧作与演出的重要结构方式之一。

早在古代献爵仪式即"献"礼中,已经见到"串珠式"结构的雏形。周代以降,献礼一直延续到明清时代。到了宋代,从献礼仪式演变而成的"供盏仪式"在朝廷大型庆典如"春秋圣节三大宴"以及其他朝会中例行。供盏仪式的基本程序是:献酒+演艺→献酒+演艺……。北宋时代,从第三盏酒开始,增加一道食品,变成:献酒+供食+演艺→献酒+供食+演艺……。《宋史》所载供盏仪式最多19盏,《东京梦华录》记录为9盏,而《武林旧事》记载理宗朝"天基圣节排当乐次"多达43盏。下面,根据孟元老《东京梦华录》卷九"宰执亲王宗室百官入内上寿"的详细记载,略加删减过录如下:

第一盏御酒:

歌板色,一名"唱中腔",一遍讫。先笙与箫笛各一管和,又一遍。众乐齐举,独闻歌者之声。宰臣酒,乐部起【倾杯】。百官酒。《三台》舞旋,多是雷中庆,其余乐人舞者,诨裹宽衫。唯中庆有官,姑展裹。舞【曲破颠前】一遍。舞者入场,至【歌拍】,续一人入场,对舞数拍。前舞者退,独后舞者终

其曲,谓之"舞末"。

第二盏御酒:

歌板色,唱如前。宰臣酒,慢曲子。百官酒,《三台》舞如前。

第三盏御酒:

左右军百戏入场,一时呈拽。所谓"左右军",乃京师坊市两厢也,非诸军之军。百戏乃上竿、跳索、倒立、折腰、弄碗注、踢瓶、筋斗、擎戴之类,即不用狮豹大旗鬼神也。艺人或男或女,皆红巾彩服。……百戏入场,旋立其戏竿。

第四盏御酒:

如上仪舞毕,发谭子,参军色执竹竿拂子,念致语口号,诸杂剧色打和,再作语,勾合大曲舞。

第五盏御酒:

独弹琵琶。宰臣酒,独打方响。凡独奏乐,并乐人谢恩迄,上殿奏之。百官酒,乐部起《三台》舞如前,毕。参军色执竹竿子作语,勾小儿队舞。小儿各选十二三者二百余人,列四行,每行队头一名,四人簇拥,……排定,先有四人裹卷脚幞头、紫衫者,擎一彩殿子,内金贴字牌,擂鼓而进,谓之"队名牌"。上有一联,谓如"九韶祥彩凤,八佾舞青鸾"之句。乐部举乐,小儿舞步进前,直叩殿陛。参军色作语问,小儿班首近前,进口号,杂剧人皆打和毕,乐作,群舞合唱,且舞且唱。又唱破子毕,小儿班首入进致语,勾杂剧入场,一场两段。……杂戏毕,参军色作语,放小儿队。又群舞【应天长】曲子出场。……

第六盏御酒:

笙起慢曲子,宰臣酒,慢曲子,百官酒,《三台》舞。左右军筑球。……乐部哨笛杖鼓断送。……

第七盏御酒:

慢曲子,宰臣酒,皆慢曲子。百官酒,《三台》舞迄。参军色作语,勾女童队入场。女童皆选两军妙龄容艳过人者四百余人。或戴花冠,或仙人髻,鸦霞之服或卷曲花脚幞头,四契红黄生色销金锦绣之衣,结束不常,莫不一时新妆,曲尽其妙。杖子头四人,皆裹曲脚向后指天幞头,簪花,红黄宽袖衫,义襕,执银裹头杖子。皆都城角者……亦每名四人簇拥。多作仙童丫髻仙裳,执花舞步,进前成列。或舞《采莲》,则殿前皆列莲花栏曲,亦进队名。

参军色作语问队，杖子头者进口号，且舞且唱。乐部断送【采莲】迄。曲终复群舞，唱中腔毕，女童进致语，勾杂剧入场，亦一场两段迄。参军色作语，放女童队。又群唱曲子，舞步出场。比之小儿，节次增多矣。……

第八盏御酒：

歌板色，一名"唱踏歌"。宰臣酒，慢曲子，百官酒，《三台》舞，合【曲破】舞旋。……

第九盏御酒：

慢曲子，宰臣酒。慢曲子，百官酒。《三台》舞，曲如前，左右军相扑。①

在每一盏酒，或一盏酒、一道食之后，都穿插不同的演出：乐器有笙箫笛合奏、琵琶独奏、众乐齐奏；百戏有上竿、跳索、倒立、折腰、弄碗注、踢瓶、筋斗、擎戴等；舞蹈有《三台》《采莲》《舞旋》等；舞队有小儿队、女童队；并有杂剧一场两段。表面看，不过是汉代百戏杂陈的翻版，但是以上各种节目却以"酒"为线索串连起来，一同构成供盏仪式，完成为皇帝贺寿等任务。在笔者看来，它恰是"串珠式"结构在朝廷礼仪中的一种方式。这种仪式与演出结构方式在时下仍可见到，山西长治地区潞城贾村赛社的仪式仪轨，依稀可见供盏仪式的余脉。

宋代，"串珠式"演出结构不止供盏仪式一种，孟元老《东京梦华录》卷七《驾登宝津楼诸军呈百戏》记载百戏演出中，有一组节目值得关注：

〔烟火大起。

有假面披发、口吐狼牙烟火，如鬼神状者上场。着青帖金花短后之衣、帖金皂裤，跣足，携大铜锣随身，步舞而进退，谓之抱锣。绕场数遭，或就地放烟火之类。

〔又一声爆仗。乐部动【拜新月慢】曲。

有面涂青绿，戴面具，金睛，饰以豹皮、锦绣看带之类，谓之硬鬼。或执刀斧，或执杵棒之类，作脚步蘸立，为驱捉视听之状。

〔又爆仗一声。

有假面、长髯、展裹、绿袍、靴简，如钟馗者，傍一人以小锣相招和舞步。谓之舞判。

① ［宋］孟元老撰，邓之诚注：《东京梦华录注》，中华书局，1982年版，第220—223页。

继有二三瘦瘠,以粉涂身,金睛、白面,如骷髅状,系锦绣围肚看带,手执软杖,各作魁谐、趋跄,举止若排戏。谓之哑杂剧。①

用"烟火"与"爆仗"把"抱锣""硬鬼""舞判"三段舞蹈连缀起来,完成名之为"哑杂剧"的《钟馗打鬼》。《驾登宝津楼诸军呈百戏》在记述"哑杂剧"之后,接着描述其他表演,这段表演也用"爆仗"与"烟火"串联名之为"七圣刀""歇帐""抹跄""板落",同样是神鬼打斗的情节。烟火、爆仗依然伴随鬼神出现,大约是爆竹惊鬼、驱鬼古老俗信源远流长的结果。因此,用烟火、爆竹为线索,串联驱鬼、打鬼故事或者情节,再平常不过。

宋代的供盏仪式实际上是从前"献"礼之变。20世纪发现于山西的《迎神赛社礼节传簿四十曲宫调》是明代万历二年(1574)曹氏家族的抄本,第三部分《值宿供盏》开列"二十八宿值日"之供盏程序,每宿供盏一律以7盏为限,其间穿插各种节目。这里以"角木蛟"值日的供盏节次为例予以说明:

第一盏:《长寿歌》曲子,补空,《天净沙》,乐《三台》;
第二盏:靠乐歌唱,补空,《大(太)清歌》;
第三盏:温习"曲破",补空,再撞再杀;
第四盏:《尉迟洗马》,补空,《五虎下西川》;
第五盏:《天仙送子》,补空,《敬德战八将》;
第六盏:《周氏拜月》,补空,《尉迟赏军》;
第七盏:合唱,补空,收队。
　　正队　《大会垓》
　　院本　《土地堂》
　　杂剧　《长板(坂)坡》②

以上穿插在各盏酒之间的有乐器演奏、歌唱、武打、队舞、队戏、院本、杂剧等唐宋之物以及金元院本与杂剧等不同仪式形态,把以上各种表演节目通过供盏串联在一起,结构方式沿袭宋代之旧规。可喜的是,山西上党一带依然可以依照古老

① [宋]孟元老撰,邓之诚注:《东京梦华录注》,中华书局,1982年版,第194页。
② 寒声主编:《上党傩文化与祭祀戏剧》,中国戏剧出版社,1999年版,第40页。

的供盏仪式仪轨演出。

在戏曲发展过程中,"串珠式"手法逐渐成熟。成熟之后的这一结构手法并没有因戏曲的发展而停止使用,而是作为极为娴熟的手法继续在戏曲艺术中发挥作用。相对短小的杂剧也不乏"串珠式"结构的例证。元、明北曲杂剧所谓"四大套"既是文学形式也是音乐形式,而本质上是音乐形式。大多数的北曲杂剧由四折即四组套曲结构而成。每一套曲少者七八支曲牌,多者十三四支曲牌,串联这些曲牌的是宫调。在这里,宫调也便是"线",曲牌可以视为"珠",一个套曲就是由宫调这条线串联若干曲牌(珠)的"珠串"。

明代吕天成《曲品》许时泉名下著录《泰和》传奇一部:"每出一事,似剧体,按岁月,选往事,裁制新异,词调充雅,可谓满志。"① 作者许潮,湖南靖州人。其作品有部分存于世。另据明代沈德符《顾曲杂言》:"向年曾见刻本《太和记》,案二十四气,每季填词六折,用六古人故事,每事必具始终,每人必有本末。……后闻一先辈云'是升庵太史笔'。"② 两位明代戏剧家依时间或节气为线索来结构戏曲,这是他们的共同点。在这里,以时序、节气为"线"勾连多个故事而构成全剧。

如上所言,"串珠式"结构既可以结构独立的戏文,也可以作为小结构技巧穿插在剧本中。比如《西厢记》第一本第一折张生游殿一节:

> 末云:既然长老不在呵,不必吃茶。敢烦和尚相引,瞻仰一遭,幸甚!
> 聪云:小僧取钥匙,开了佛殿、钟楼、塔院、罗汉堂、香积厨,盘桓一会,师父敢待回来。
> 末云:是盖造得好也呵!(末唱)【村里迓鼓】随喜了上方佛殿,早来到下方僧院。行过厨房近西法堂北、钟楼前面。游了洞房,登了宝塔,把回廊绕遍。数了罗汉,参了菩萨,拜了圣贤。
> (莺莺引红娘拈花枝上)云:红娘,俺去佛殿上耍去来。
> (末见科)呀!(末唱)正撞着五百年前风流业冤! ③

① [明]吕天成:《曲品》卷下,俞为民、孙蓉蓉编:《历代曲话汇编·明代编(第三集)》,黄山书社,2009年版,第139页。
② [明]祁彪佳:《曲品》卷下,《中国古典戏曲论著集成 第6集》,中国戏剧出版社,1959年版,第240页。
③ [元]王实甫著,张燕瑾、弥松颐校注:《西厢记新注》,江西人民出版社,1980年版,第17页。

张生边唱,边行,边看,用其脚步形成一条游走的线,用唱词告诉读者(观众)他所游览随喜的佛殿、僧院、香积厨、法堂、钟楼、洞房、宝塔、回廊、罗汉堂等,道明其在上述空间中"游""登""数""参""拜"等一系列行动。张生游走的这条线,既把以上各个景点链接起来,也把其在各处所做之事叙述一遍。最后,无意间偶遇莺莺。进而言之,"惊艳"才是作者安排张生游寺的目的,这个目的通过"串珠式"结构方式完成,则"惊艳"显得更加自然。类似的例子举不胜举,如北曲杂剧《桃花女破法嫁周公》第三折,这一折戏是桃花女与周公斗法的最初爆发,周公因桃花女破了他的卜卦,坏了他的神算名声而怀恨在心,遂设计娶桃花为儿媳并在迎亲的路上加害桃花。其实桃花已经猜到周公的诡计,做好了准备。该剧用整整一折戏,详细描写迎娶新妇的途中,二人怎样斗法。映入观众(读者)眼帘的是一整套宋元迎亲的习俗,如花车的进退周折、照镜子、打筛子、传席、跨鞍、撒五谷、撒五钱等,把这些盛行于当时、流传于后世的婚俗完整地呈现在舞台上,靠的也是一条线,由花车行走以及新人步行所构成的迎亲线。事实上,在诸多古典剧本中,由"线"与"点"所组成的"串珠式"结构俯拾即是。

宋代发端,至明代而蔚为大观的目连戏也存在一条"线"。无论目连戏在较后的历史时期中发展成何种宏大巨制,无论前目连把故事推到何朝何代,无论后目连的故事延长多远,究其核心,是目连尊者持九环锡杖去到地狱,叩开地狱大门,遍历十殿寻母、救母的过程。因此,本文把关注的重点放在全部目连戏的核心部分——目连十殿寻母,即明代郑之珍《新编目连救母劝善戏文》的下卷。郑之珍整理新编的这部目连戏,整合了前代各种目连戏的文本及演出本的成果,是目前可见的最早、最完整、最具代表性的目连戏文本,也是对后来多种版本目连戏影响最大的文本。用郑之珍这个本子讨论本文所涉及的问题,应该具有代表性。因此,该本的"下卷"便成为本文讨论问题的最佳文献。该本下卷的出目依次为:开场、师友讲道、曹府元宵、主仆相逢、目连坐禅、一殿寻母、二殿寻母、曹氏清明、公子回家、见女托媒、三殿寻母、求婚逼嫁、曹氏剪发、四殿寻母、曹氏逃难、五殿寻母、二度见佛、曹氏到庵、曹公见女、六殿见母、傅相救妻、七殿见佛、曹氏却馈、目连挂灯、八殿寻母、十殿寻母、益利见驴、目连寻犬、打猎见犬、犬入庵门、目连到家、曹氏赴会、十友赴会、盂兰大会。目连尊者每到一殿,其母刘氏已经解往下一殿,看起来似乎有点儿遗憾,其实这恰恰是作者有意而为之,因为不这样就不能串联许多故事,就不能揭示那些在地狱接受惩罚的鬼究竟在阳间犯了怎样的罪行,自然也便不能达到"劝善"的目的。在地狱寻母的过程中,从一殿到十殿,每殿都

有在阳间犯罪的鬼魂接受审判。在这里，勾连这些故事的是目连因寻母而走出的一条线，所有的故事，无论大小长短，都系在这条线上，如藤儿牵瓜，如线儿穿珠。

就明代整本大戏而言，《新编目连救母劝善戏文》既是对前代"串珠式"结构的完美继承，也是把"串珠式"结构推向高峰的标志。历史上有一种说法，指称目连戏是"祖戏""娘戏"，一方面意味着它的古老，早在北宋时代已经发端；另一方面是否也含有它的结构方式同样古老并且合乎民众欣赏习惯这层含义呢？

笔者在为数众多的杂剧、传奇作品中，为什么选择目连戏作为重点论说对象呢？一则，目连戏既存在本文所谓"叠加式"结构，也存在"串珠式"编排演出手段。1989年在湖南怀化目连戏学术研讨会上，流沙先生对我说："弋阳腔前目连包括：《梁武帝》一本、《目连》三本、《西游记》一本（后变为《西游记》七本）、《精忠记》二本（变为《岳飞传》七本），总共十八本；后目连为：《梁武帝》一本、《目连》六本，总共七本。其他各地方戏之《目连救母》本数不同，演出也不同。"不过，共同的是，这种超大型演出本实际上也是一种"叠加式"，即把多种整本大戏叠加在一起，组成超大型演出序列。于是，就整体而言，目连戏是"叠加式"与"串珠式"两种剧本演出结构方式的组合。

从目连戏的例证可以看到，"叠加式"与"串珠式"以及两者的结合造就了古典戏剧的综合性艺术形态；目连戏既是古典戏剧综合艺术形态的顶峰，也是古典戏剧走向其最后形态——"全息"形态的开端。

之所以称目连戏为综合戏剧形态的顶峰，同时也是"全息"戏剧形态的开端，主要依据有二：其一，目连戏的历史悠久，从唐代佛经、变文起始，至宋代演变为杂剧《目连救母》以及所谓"拴搐艳段"的《打青提》院本，据《录鬼簿续编》著录，元代北曲杂剧有无名氏著《行孝道目连救母》一本，明人沈德符《顾曲杂言》又著录《目连入冥》杂剧一部。此外，在明代万历壬午年（1852）之前，一些专门汇集流行于舞台的单出曲集如《风月锦囊》《八能奏锦》等，已经收录《尼姑下山》《新增僧家记》《元旦上寿》《目连贺正》等与目连相关的剧目。此外，在民间傩坛也偶尔上演《目连救母》。贵州道真县三桥镇、旧城镇以及玉溪镇等傩班至今还在演出《目连戏》之"奈何桥"一段。这些傩班演出的"奈何桥"一段，极大地渲染目连僧过奈何桥所遇到的周折，甚至有目连与鬼卒开打等情节，在一定程度上丰富了目连戏的演出。可见，由目连入冥寻母这一中心环节构成的戏剧，虽然戏剧形式不同，却从来不曾中断，并在长期延续过程中，利用"叠加"与"串珠"等方式，丰富了《目连救母》的演出。其二，也可以说明郑之珍的《新

编目连救母劝善戏文》的确是对目连旧戏的"新编",新编的过程就是继承的过程,也是发展的过程。郑之珍所继承的不仅仅是故事,也继承了"叠加"与"串珠"的戏曲结构方式,而把"叠加"与"串珠"两种方式合在一起完成《目连救母》整体结构,体现了剧本结构方式以及演出方式的发展与结合。明代问世的《西游记》中某些人物与故事被纳入郑之珍本目连戏中,目连西行求佛的故事未必没有受到唐僧取经故事的影响,在郑之珍本目连戏编撰之前已经流行的《尼姑下山》《和尚下山》等也被编进《新编目连救母劝善戏文》,这些情况不说独特,也是少见的。这些明显的"叠加式"与"串珠式"结构之所以可行,皆因目连救母故事的独特性决定。目连用佛祖所赐九环锡杖叩开地狱大门之后,遍游十殿,看到多个罪鬼服刑。罪鬼在地狱服刑,不过是结果,至于他们为什么获罪,已经在剧本上卷与中卷中敷演过了。表现这些罪行的每一出戏,如同一个又一个瓜被拴在傅相、傅罗卜与其母刘四真故事的主线上。通过这条主线,叠加、串联剧中所有人与事,最后,这些罪人的故事都归结在地狱十殿的审判过程中。从剧本结构来看,"线"与"珠"的关系十分清晰。

然而,也必须看到,这些被叠加、串联在目连寻母、救母主线上的小戏、片段、杂耍、民俗活动,如《尼姑下山》《和尚下山》《插科》《哑背疯》《莲花落》等等小故事,与目连救母的主线关系深浅不一,各个小故事之间不相关涉,各自独立存在,全部人物、情节还没有紧密而完整地融为一体而各自游离,从而造成戏剧结构不甚有机,去完美的、互摄互联的戏剧结构尚存跬步之差。

总之,综合性戏剧形态还不是古代戏剧艺术家们追寻的终极目标,他们继续殚精竭虑,上下求索。

三、全息性的演出形态

近20余年间,全息理论的研究取得突破性成果,一些哲学家在"因陀罗网"以及"易"的思维中得到启发而对宇宙、对万物以及中国文化进行全面观察与缜密思考。笔者在阅读这些著作中得到启发,试着以全息思维关照戏曲艺术,朦胧中意识到戏曲演出艺术似乎也是典型的全息思维的产物,一种人为缔造的全息艺术形态。

戏曲全息性质,从表层来看,意味着构成戏曲艺术的全部要件已经完备,这些要件总体可以概括为:"行当体制+全部演出程式"。举凡没有完全具备"行当体制+全部演出程式"的传统戏剧,在笔者看来都不是全息的,它们在形态上

还不属于全息的戏曲,还处于走向全息的路途中。

按照这个标准,不要说宋金杂剧、院本,就连元人北曲杂剧也没有达到完美的全息状态,因为它的行当体制尚未完备,"一角主唱"的演唱规定也影响主要戏剧人物之外其他人物的塑造,它去全息仅差半步之遥。重要的在于,北曲杂剧的行当体制还不够完善,在正末、正旦、净成熟的行当之外,大量的如俫儿、孛老、邦老、细酸、驾、曳剌、爷老、魂子、伴哥、伴姑等等,还不属于行当,而是宋、金、元时期对某类人的惯称。

同样依照这个标准衡量现存的多种地方小剧种以及几乎所有民族民间歌舞戏,也没有达到全息标准,这些小剧种不是行当不完备,就是程式不成系统,尚处于不完整的综合艺术阶段。戏曲的全息体制到南曲戏文尤其是接踵而至的传奇,才最终完备。

具备各种艺术要件并不是"全息"的全部。全息,还意味着举凡戏曲的构成部分,都彼此互联、互摄,没有任何艺术构件可以游离于系统之外,它们是"一棵菜",而不是杂伴;它不是平面性质的综合,而是多维形态的、互联互摄的全息。这些艺术构件包括音乐(文武场)、唱腔、舞蹈、身段、技巧,以及服装(上衣、下裳、盔头、鞋靴、饰物等)、化妆(脸谱、面具、髯口等),甚至布景、道具乃至演出空间,等等。作为一个整体,全套程式与另外一个系统——行当系统相互搭配,去扮演人物,演绎故事。也就是说,戏曲完美而成熟的形态,基于两大系统的成熟,即行当系统、程式系统,两者缺一不可。明确地说,全息的戏曲可以用公式表示:行当系统+程式系统→敷演故事于"空"的空间之中。

敷演故事的空间,同样需要全息性,而唯有"空"才能满足"全息"。"空"意味着"无",无中生有,一"无"之中蕴含万"有",以致无穷"有",无穷"有"便是"全息"。"有"只能一"有",不能无穷"有",因此"有"不具备全息性。中国传统戏剧舞台没有四壁,因此它的空间可以延伸至无限远;场中没有实景,因此在人物上场之前,它不表示任何时空,此时的舞台是"空"的空间,是一个蕴含着无限"有"的空间,这种空间是无限宇宙的微缩版。随着人物的上场,故事所展开的空间旋即确立,这种无限自由的故事空间,只有在"全息"态的物理空间中才能形成,谓之"无中生有",毫不为过。

在山西乐户手中,保存着上党古赛多部写卷,其中有"前行讲三台"一卷。在这篇文字中,舞台的各个建筑构件无不有指向,构建的数字,无不有意义:宇宙有上、中、下,天、地、人;天,则又有三十三天,二十八宿;有周天三百六十五

度；季节有春、夏、秋、冬，有二十四气，有一年八节；此外，则阴阳、五行、八卦、律吕、八音、天干、地支等，一座戏台包容宇宙，涵括大千[①]。这些文字不免有所附会，甚至牵强，但是依然反映了演艺舞台在古代人心中的意义，它是全息的。

前人用一种理念以及"无"或"空"这两个字，打破了舞台小小的空间局限，立体地向上下、前后、左右无限远延伸，从而创造一个"全息"性质的演出空间。这是一种无阻无碍的、任意而为的空间，在这样的物理演出空间中，古代剧作家都是无拘束的自由创作者，他们在这个空间中，可能把故事发生的空间安排在环宇之天庭、红尘、地府等任何地方，包括人的耳中或腹内。对于戏曲演员而言，却远不如剧作家那样自由。戏曲演员的表演受到来自两个方面的束缚，他既要顾及所饰演人物的性格以及人物在规定情境下的种种不同表现，还要顾及赖以塑造人物的各种程式，即唱、做、念、打、舞的约束，以及文武场音乐节奏、气氛等的既定性约束。因此，可以说是"全息"造成了戏曲演员表演的束缚。"全息"无所不在，束缚必然波及全部演出部门。

当一位京剧演员作为剧中人物立在台上的时候，他必然与全部程式融为一体。这里，我们选择马连良先生的代表剧目京剧《白蟒台》第八场[②]为例，粗略地分析京剧场上艺术的全息性。

马派《白蟒台》场上演出的唱腔板式、锣鼓经以及舞台调度整理如下表：

唱腔板式	锣鼓经	舞台调度
西皮摇板	快长锤 凤点头 闪锤 大锣长尖 大锣住头 撕边一击 大锣舞击 大锣一击 叫头 回头 原场 大锣原场	小座 站门 一字 大边 小边 挖门 背供 插门

① 参见寒声主编：《上党傩文化与祭祀戏剧》，中国戏剧出版社，1999年版，第449、455页。
② 黄克主编：《中国京剧流派剧目集成（第一集）》，学苑出版社，2006年版，第158—159页。

第 八 场

〔场上一堂桌，"小座"。【快长锤】四军士上"站门"，刘秀上。

〔西皮摇板〕

刘 秀 【凤点头】(过门同前) 3 6 5 5 7 6 - 6 5 6 7 - 6 6 -
　　　　　　　　　　　将　身　且　坐　宝　帐　上，

　　　　【闪锤】(过门同前) 3 6 5 5 3 1 6 - 5 6 5 3 3 5 -
　　　　(进门入座)　等　候　众　将　问　端　详。

〔【大锣长尖】刘秀坐"小座"。邓禹、邳彤、岑彭"上场门"上，进门站"一字"。

邓 禹　王莽押到。(邳彤站"大边"外，岑彭站"小边"里)
刘 秀　押进帐来！(邓禹转身站台中，右手指右前方)
邓 禹　押进帐来！

〔【快长锤】马武、姚期押王莽"上场门"上，马武站"大边"外首，姚期站"小边"，王莽手托玉玺上，站"小边"台口。

〔西皮摇板〕

王 莽 (过门同前) 2 1 2 2 3 1 2 6 2 1 3 2 3
　　　　　　　马　子　张　与　孤　王　仇　如　山　海，皆

　　　　2 1 1 1 3 2 1 6 2 1 2 2 1 - 【大锣住头】
　　　　因　是　武　科　场　他　恼　恨　心（呐）怀。

〔王莽"挖门"站"大边"，一望刘秀，【撕边一击】"背供"。
呜呼呀！几载未见，他倒长成人了。哎呀御外甥哪！【大锣五击】这是你家传国玉玺，来、来、来！原物交还。(双手把玉玺递给刘秀)你只当我是一条看户之犬，放我一条老命哪！【撕边一击】(拭泪)

〔刘秀拭泪，马武见刘秀状，急弹髯。

马 武　【叫头】主公！【大锣五击】今日拿王莽，明日拿王莽，今日拿住了老贼，因何不杀？为何不斩？【大锣一击】
刘 秀　小王与他乃是皇亲国戚呀！
马 武　【叫头】主公！【大锣五击】想当年，松棚会上，药酒毒死平帝老王，杀了刘氏宗亲四百余口,他，怎么就不念皇亲国戚呢？【大锣一击】
刘 秀　这个……啊先生，前面乃是什么所在？
邓 禹　云台观。
刘 秀　好，将王莽押往云台观典刑正法！

〔（八大仓）王莽无奈双摊手。【回头】接【原场】马武、姚期押王莽"下场门"下。

邓 禹
邳 彤　(同)臣等讨祭。
岑 彭

刘 秀　那王莽乃是皇亲国戚，正法之前，小王也要祭他一祭。摆驾云台观去者！

〔【大锣原场】四蓝兵士"插门"引邳彤、岑彭、邓禹、刘秀出门，"下场门"下。

上表所列唱腔板式、锣鼓经以及舞台调度不是单独存在的,而是互相配合、紧密联系的。演出时,通过演员把上述各项绵密地联系在一起,构成一个整体。戏曲场上演出,就是用这个整体结构完成故事的敷演、人物的塑造、气氛的营造,一步一步,连续不断地推动戏剧的起承转合,直至剧终。

一位京剧演员,当他站在场上演戏的时候,自己既要"入戏",按照人物的行为逻辑去"贴近"人物,把自己与人物化为一体之外,还必须注意自己在表演中所运用的各种程式——身段、舞蹈、唱腔、道白等各种大小程式是否规范。诚然,对于成熟的演员而言,已经把程式化于无形之中,可以随心所欲,但这只是相对的,在绝对意义上,任何戏曲演员都不能摆脱程式对他的制约。除此之外,他还必须随时注意与文武场的密切配合。在文武场中,小弦与鼓师是最为关键的,长期的合作,使演员与鼓师、小弦达到高度默契,配合无痕。与此同时,戏曲演员还要按照既定的舞台调度站位、行动,才不至于"乱线"。一言以蔽之,任何一位戏曲演员,从他上场那一刻起,就在各种程式的控制之中。戏曲程式,既是演员完成人物创造不可或缺的手段,也是把演员与其所扮演的人物分别开来的中介。缘乎此,戏曲演员在表演时,不可能像话剧演员那样达到"我就是"所扮演的人物的程度,戏曲表演从来没有"演员要死在角色身上"的提法和要求。

戏曲程式系统随着行当体制的完备而完善,两者相辅相成,不可离分,也未曾离分。从大致脉络来看,戏曲行当初现于古剧的"齐合"阶段,发展在"综合"时期,完善于"全息"之时。当然,判断戏曲处于以上哪个阶段的形态,主要看场上演出,由于记载演出的文献相对鲜见,更没有多少形象化的资料现存于世,给我们的判断带来极大局限。同一戏曲文本,在不同时代的舞台呈现也会不一致,差异性往往很大,更加需要在判断时明辨,而明辨同样困难。以上这种尴尬对任何人都是平等的。

时至今日,多种思维方式深埋在民众心里,挥之不去,造成齐合、综合、全息三种戏曲形态并存于世的、纷纭复杂的局面。三者之间,"越轨"现象经常发生,时离时合,即便在"全息"阶段,也会发生。最终,需要明确一点,现存的不一定是现在的,有可能是古老的。

戏曲的程式对于普及中小学戏剧课的意义

孙惠柱*

摘　要: 上海市教育委员会设在上海戏剧学院的"综合艺术教研基地"近年来创作推广了"教育示范剧"艺术样式。只有采用源于戏曲的教学方法——从表演的程式入手,才有可能解决在中小学普及戏剧课这个世界性的难题。实践证明,这些程式化的动作和台词练习大大提高了培训的效率和质量。

关键词: "教育示范剧"　中小学戏剧课　戏曲表演　程式

Abstract: The Comprehensive Art Teaching and Research Base in Shanghai Theater Academy set up by Shanghai Municipal Education Commission has created and promoted an artistic style of Educational Demonstration Play in recent years. Only by adopting teaching methodology derived from traditional Chinese opera, to start with artistic style, can we possibly solve the universal problem of popularizing theater course in primary and secondary schools. The practice has proved that the rehearsals of stylized actions and actor's lines had greatly improved the efficiency and quality of training.

Keywords: Educational Demonstration Play; Theater Course in Primary and Secondary Schools; Performance of Traditional Chinese Operas; Opera's Stylization

*　孙惠柱(1951—　),上海戏剧学院教授,剧作家、导演。研究方向:人类表演学。

近年来中国各政府部门多次发文要求各级学校加强戏曲等传统文化的教育,问题是,具体怎么做?怎么给中小学生教戏曲?上海市教育委员会设在上海戏剧学院的"综合艺术教研基地"近年来创作推广"教育示范剧"积累了一些经验,也许可以供戏曲界同仁参考。

我们在探索中学戏剧课的过程中遇到的最大的问题是时间限制。要在每节40分钟的课堂上让所有学生都参加演戏,怎么教?教话剧还是戏曲?很多人认为戏曲太费时间——现在一个演员要上13年学(中专6+大学4+艺术硕士3),至少也要完成6年的全日制训练。这针对的是专业演员,上戏就是这样培养戏曲演员的;但上戏也有各种戏曲短训班的经验,最短的"冬季学院"通过八九天二十几个课时就能教会每个学生演一小折戏——当然都是非专业学生,包括外国留学生。这种教学方式的生源和目的与在中小学普及戏曲倒是有不少相似之处,说明教业余的学生学戏曲还是有可能速成的。

为了在中学戏剧课上让人人参加表演,上戏的"综合艺术教研基地"首创了"教育示范剧"这一艺术样式。首先,创作出取材于文学经典的20多分钟一折的短剧,以立德树人的内容和专业水准的表导演发挥示范作用,再由专业演员演给学生看,如果学生看了喜欢还想自己演,我们就培训他们的老师,教他们去给学生开戏剧课、演示范剧。目前我们的示范剧中还没有纯粹的戏曲剧目,但这些剧目均吸收了戏曲的精华。最重要的一点是,我们发现,只有采用源于戏曲的教学方法——从表演的程式入手,才有可能解决在中小学普及戏剧课这个世界性的难题。

几十年前,一些欧美人士为了在中小学教戏剧,发明了不要剧本的"教育戏剧",要学生参与游戏即兴创作,最好演自己的故事。但课堂时间同样有限制,事实上不可能让全班学生都自编自导自演戏剧。因此,西方发达国家尽管学校条件更好、班级人数更少,还是没有任何国家能在中小学普及戏剧课,甚至连一个城市、一个区也没有。要解决这个世界性的大难题——像音乐课那样普及戏剧课,关键在于改变理念。人类几千年的普通教育经验、中国千百年的戏曲教育经验,加上近四年来我们基地的实践经验都告诉我们,戏剧和教育有一个共同的人性基础,就是人的模仿本能。约2 500年前,大哲学家、教育家、戏剧理论家亚里士多德就在《诗学》中指出:"人从孩提的时候起就有模仿的本能(人和禽兽的分别之一,就在于人最善于模仿,他们最初的知识就是从模仿得来的),人对于模仿的作品总是感到快感。"(罗念生译)这段话对于戏剧学和教育学来说,都

是永远不应忘记的经典之论。

要模仿就要有范本，从模仿范本入手（当然不是止于模仿范本）是中小学几乎所有课程教学的普遍规律，也完全适用于艺术教学。全世界任何地方音乐课都是这样教的，用精选的成熟的音乐教材"练习曲"，一步步由浅入深、由简到繁，让学生通过模仿掌握演唱、演奏的基本技艺。音乐的范本练习曲就像戏曲的程式，戏曲演员在基础训练中必须不断重复的唱段、身段就像音乐课的"练习曲"；而我们的示范剧也一样，学生在老师的指导下从模仿入手，先集体模仿有程式范本的身段和台词，再分组学习表演"练习剧"——每个班分成几个组，每学期在课堂上同时排练同一短剧。

教育示范剧都是"韵剧"——一种介乎话剧和戏曲之间的新的戏剧样式，从头至尾押韵，唱、念都朗朗上口，更好听也更好记好演。我们选了雨果的《悲惨世界》做第一个"教育示范剧"的实验，因为这本小说容量巨大，有许多素材可用来编剧，其中还有不少小孩的故事；《悲惨世界》的普世意义使之在好几代人中都能引起强烈的共鸣，因此各级教育部门和教师、家长都全力支持。我们从小说中选取最能吸引学生的人物故事，编成五折各二十几分钟的短剧；每折戏都尽可能把场景放在室外，以便采用写意布景，并融进尽可能多的戏曲化程式动作。例如，第一折冉阿让偷了银器深夜逃出来，撞上两个巡夜的警察，三个人就在暗头里摸黑打起一场"三岔口"；第三折里小女孩柯赛特受养父母压迫，每天有做不完的活，天蒙蒙亮就要起床喂鸡，这里又借鉴了《拾玉镯》里孙玉娇的程式动作。

演戏一定要记熟台词，在课业十分紧张、课余时间极其有限的中小学里，学生很难在课外再花很多时间去背台词。因此，韵剧从头至尾押韵的这个特点就成了破解戏剧课这一世界性难题的关键。新创的韵文台词朗朗上口，好读好记，可以让多数学生在课堂上通过排练就记下来。韵剧比话剧在语言上更为凝练，因而在动作上也更加强化、更有节奏感，再配上包含了戏曲锣鼓点的节奏强烈的打击乐，听觉和视觉都突出一种如尤金尼奥·巴尔巴所说的超日常性（extra-daily）的韵律感。

一般话剧表演老师为了帮助学生进入状态，每次排练前都会花很多时间做些游戏来活动身体，谓之热身与"破冰"。但是对于课堂时间极其有限的中小学生来说，实在没有时间来做与戏无关的游戏；而戏曲的基训方法就更实用得多，演员每天热身要做的程式动作如圆场、云手、山膀等等都是戏里经常要用到的，

每天练功既活动了身体,也在为排戏做准备。戏曲的艺术形式高度凝练,经过无数代艺术家的反复磨炼构成了堪称动作经典的程式,排练演出中虽也有需要演员独创和自由发挥的部分,但一旦演出成型,演员的主要动作、唱腔都不会有太大的变化,节奏也固定在相应的音乐或锣鼓点上。而话剧表演就自由得多,但过多的自由对于教学未必是好事,尤其是在时间十分紧张的情况下。话剧因为比严谨规范的戏曲简单灵活很多,看上去好像更容易学会,其实恰恰相反。没有舞台经验的初学者要像话剧演员一样在众多观众瞩目之下"自然地生活"是很难的,许多人上了台甚至连自己的两只手也不知道该怎么放。在舞台上"自然地生活"当然也是可以学会的,但每出戏、每个情境的排练所需的时间长得多,特别是如果还想借助"由内到外""情绪记忆"的方法的话。可是,看看各地的公园、广场和社区文化中心,以戏曲和舞蹈为主的各种业余文艺活动——尤其是全国流行的广场舞可以证明,有程式可依的戏曲和舞蹈其实比"自然生活"的话剧远更容易学习推广。广场舞大妈大多没有舞蹈基础,更没经过专业训练,但很快就能学会跳舞而且十分投入,就是因为舞蹈跟戏曲、音乐一样,有"范本"可以模仿复制,学的人不用花时间去考虑怎么原创、怎么自我发挥,只要跟着领舞老师的范本照做就行,而在学会动作和简单的技巧后就有了参与的乐趣。

教育示范剧之所以让普及型的中小学戏剧课成为可能,关键就在于借鉴了戏曲以可复制、可推广的程式为基础、为起点的艺术形式,语言上全部用合辙押韵、朗朗上口的韵文,形体上则大部分采用简单明确、具有一定程式性的舞台动作。我们把教育示范剧的表演基础训练也分为形体和台词两部分。为了让学生们能更快理解和体现好剧本中的角色,所有训练都直接为示范剧的排练和演出服务。我们向有程式规范的戏曲学习,把热身训练变成以一系列程式化元素为单元的基本功练习,包括看、听、闻、摸、走、追、扑等基本动作,让学生们更快地掌握韵剧动作的技巧。台词练习的范本中有些类似话剧台词课上的绕口令,还有相当一部分是直接从韵剧剧本中选来的,这样不仅可以帮助学生更快掌握简单的表演技巧,还能让他们预先熟悉即将进行排演的教育示范剧作品中的角色和情境,便于更快地进入排练阶段。

实践证明,这些程式化的动作和台词练习大大提高了培训的效率和质量。在创作、演出、推广教育示范剧《悲惨世界》取得初步成功以后,我们又改编了海明威的《老人与海》和鲁迅的《故事新编》系列,包括《故乡》《祝福》《孔乙己》等,仍然是全部台词从头至尾都押韵,动作也都带有明显的程式性。韵剧类似戏

曲的程式性特点使得我们举办的戏剧教师培训班最短缩到了三天以内,能让学员从读剧本开始,在十几小时内就学会脱稿表演20多分钟的一折戏,并在最后进行当众呈现。这就吸引了越来越多的学校老师来学习,他们学习后就会回到各自的学校去开戏剧课,教他们的学生演这些教育示范剧。我们计划还要进一步开发剧目,也包括创作戏曲小戏,以及把现有剧目移植为戏曲小戏,同时再开办专门的进修班,教授更多中小学教师掌握排演的方法,将来到各地学校普及戏剧课、推广教育示范剧。

东南亚戏剧的概况与特征

毛小雨*

摘 要：东南亚地区共有11个国家：越南、老挝、柬埔寨、泰国、缅甸、马来西亚、新加坡、印度尼西亚、文莱、菲律宾、东帝汶。面积约449.2万平方千米。从公元前2500至公元前1500年，是东南亚大批移民的阶段，这时的移民从中国西南地区沿着海岸线逐渐迁徙到这里。这些移民为东南亚带来了稻作文化和万物有灵的信仰，它们成为戏剧发生的重要元素。由于每年要庆祝2至3次的丰收，先民们要感怀一年来的辛勤劳作、表达喜悦的心情，戏剧成为一种比较适合的表现方式。因此，这种集中了舞蹈、歌唱和故事讲述的艺术形式就在比较大的族群中诞生了。在东南亚的表演艺术中，有四种不同的传统：民间（民间舞蹈）、宫廷、流行和西方。并且东南亚的戏剧深受中国和印度的影响。近代，西方戏剧在东南亚地区传播开来，使东南亚戏剧产生变异。在此基础上，东南亚发展起来现代戏剧。同时，大量的华人移民也把中国戏曲带到东南亚。东南亚诸国呈现出多元的戏剧样貌。

关键词：东南亚　歌舞　戏剧　戏曲

Abstract: There are 11 countries in Southeast Asia—Vietnam, Laos, Cambodia, Thailand, Myanmar, Malaysia, Singapore, Indonesia, Brunei, Philippines, East Timor, covering an area of about 4.492 million square kilometers. Batches of emigrants from Southwest China came to Southeast Asia along the coastline from 2500 BC to 1500 BC with rice culture and animism which constituted important

* 毛小雨（1964— ），中国艺术研究院戏曲研究所研究员、教授、博士生导师。研究方向：中国戏曲史论及东方戏剧。

elements of drama. Drama became a suitable expression for the ancestors to express their joy after a year of hard work at the celebrations of harvest twice or three times each year. As a result, this integrated art form of dancing, singing and storytelling was born among larger ethnic groups. There are four traditions in the Southeast Asia performing arts: folk (folk dance), court, popular and western. The drama of Southeast Asia was greatly influenced by China and India. In modern times, the communication with western drama caused a variation of the drama of Southeast Asia, based on which modern drama of Southeast Asia developed. Meanwhile, lots of Chinese emigrants brought with them traditional Chinese operas, thus Southeast Asian countries present a variety of dramatic appearance.

Keywords: Southeast Asia; Singing and Dancing; Drama; Traditional Chinese Operas

一、地理概念上的东南亚

什么是东南亚？哪里是东南亚？东南亚到底有多少国家？人口多少？文化经济如何？其实，非专业人士无法说清楚。甚至一些常识性的问题，一般读者也不知道。

在地理上，东南亚位于中国以南，印度以东，新几内亚以西，澳大利亚以北这一块区域，包括中南半岛和马来群岛两大部分。中南半岛因位于中国以南而得名，南部的细长部分叫马来半岛。马来群岛散布在太平洋和印度洋之间的广阔海域，是世界上最大的群岛，共有两万多个岛屿，陆地面积约243万平方千米，分属印度尼西亚、马来西亚、东帝汶、文莱和菲律宾等国。

东南亚地区共有11个国家：越南、老挝、柬埔寨、泰国、缅甸、马来西亚、新加坡、印度尼西亚、文莱、菲律宾、东帝汶，面积约449.2万平方千米。其中老挝是东南亚唯一的内陆国，越南、老挝、缅甸与中华人民共和国陆上接壤。

古代，东南亚在中国的地理书上被称为"南海"或"南洋"，意指其位于中国南方、以海洋地形为主。西方国家因其位于印度以东，称之为"远印度"或"印度群岛"。作为一个地理名称，东南亚与第二次世界大战期间，盟军在亚洲东南部设立"东南亚最高统帅部"有关。后来约定俗成，"东南亚"这个名称即被世

界各国接受并沿用至今。

截至2013年，居住在东南亚地区的人口约6.25亿人，其中超过五分之一的人（1.43亿人）居住在印度尼西亚的爪哇，人口密度在全球最高。据2015年统计，印度尼西亚人口已达2.55亿人。东南亚地区还生活着3 000万名华侨，以居住在印度尼西亚、马来西亚、菲律宾、新加坡、泰国和越南为多。

在东南亚，最早的居民是内格里托斯人。而在现代，爪哇人是这里最大的族群，人口超过1亿人，主要集中在印度尼西亚的爪哇岛。在缅甸，缅族占三分之二以上。泰人是泰国的主体民族，占人口的75%。越人是越南人数最多的民族，约占全国人口的85.7%。印度尼西亚的族群以爪哇、巽他人为主。马来西亚的人口有一半是马来人，有四分之一是华人。在菲律宾，以马来族（其中包括他加禄人、米沙鄢人、伊洛干诺人和邦板牙人等）为主，占85%以上。

二、东南亚的文化版图

由于特殊的地理环境和复杂的民族构成，东南亚文化诸色杂陈，纷繁复杂。

在中南半岛，当地文化是印度支那文化（缅甸、柬埔寨、老挝和泰国）和中国文化（新加坡和越南）的混合。而在印度尼西亚、菲律宾和马来西亚，当地文化是一种多文化融合的南岛土著文化，是印度、伊斯兰、西方文化与中国文化的产物。而在文莱，其文化也显示出了来自阿拉伯的强大影响力。新加坡和越南所受的中国文化影响更多。新加坡虽然在地理上是东南亚国家，但其人口占大多数的华人很好地保存了中国文化；越南的很多地方在很长的历史时期内都属于中国的行政管理范围，中国文化在这里有着清晰的印记。新加坡受印度文化的影响也是明显的，这是通过泰米尔移民输入的。虽然如此，有学者认为"东南亚国家既不是'小印度'，也不是'小中国'"。这两个大国对该地区的影响不能被忽视，即便它们影响的程度和效果存在争议。不过，将东南亚国家视为文化独立的单元也已成为一种共识。[1]

东南亚史学家一般将东南亚的历史分为四个不同的文化时期，这也为东南亚戏剧的发展提供了特色鲜明的文化背景[2]。

这种分期大略如下：第一，史前期（公元前2500—100年），此时的东南亚

[1] ［澳］米尔顿·奥斯本著，郭继光译：《东南亚史》，商务印书馆，2012年版，第5页。
[2] James R. Brandon, *Theater in Southeast Asia*, Harvard University Press, p.7.

人是自北向南迁徙过来的,信奉万物有灵,有了相当高的文明。东南亚戏剧的起源可以追溯到这一阶段。第二,印度化期(100—1000年),此时印度文化渗透到缅甸、泰国、柬埔寨、越南南部、马来亚、苏门答腊群岛、婆罗洲、爪哇和巴厘岛,除了老挝、越南北部、菲律宾和印度尼西亚最东端之外,印度文化可以说遍布东南亚各国。东南亚很多古典戏剧的形式在此时打下了基础,如歌舞兼备的戏剧和皮影戏。第三,东南亚古代文化成型期(约1300—1750年),这一时期,马来西亚和除了巴厘岛之外的印度尼西亚已经皈依了伊斯兰教,中国人取代了马来人,在缅甸、泰国、老挝和越南部分地区影响很大。"东南亚特色的以某一个民族为主体的古代多民族国家在这一时期形成、发展,外来文化影响与各国历史传统民族特点和文化结合,形成了新的统一度较高、明显的民族文化。东南亚国家和古代文化的基本面貌和大多数东南亚国家的民族文化,在这一时期形成或基本成型。"[①] 这一阶段戏剧活动密集,宫廷戏剧达到相当的高度。第四,东南亚文化转型期(约公元1750到二战结束),许多现代的戏剧形式形成发展于这个时期。

东南亚人信奉的宗教有佛教、印度教、伊斯兰教和基督教等。

伊斯兰教是东南亚流布最广的宗教之一,信徒人数约2.4亿人,占东南亚总人口的40%,主要分布于印度尼西亚、文莱和马来西亚以及菲律宾南部。印度尼西亚是世界上最大和人口最多的穆斯林国家。佛教在泰国、柬埔寨、老挝、缅甸、越南、新加坡等国都有优势。在越南和新加坡,祖先崇拜和儒家思想也广泛流传。基督教在菲律宾、印度尼西亚东部、马来西亚和东帝汶都占主导地位。菲律宾拥有亚洲最多的信仰罗马天主教的人口。东帝汶主要信奉罗马天主教。

在东南亚,宗教和民族是多元的,每一个国家都不止一个民族,信奉的宗教各式各样。即使在世界上穆斯林人口最多的国家印度尼西亚,印度教在巴厘岛依然有自己的一席之地。基督教在菲律宾的一些地方和东帝汶也有不小的势力范围。印度教同样被人信奉。人们可以在新加坡、马来西亚等国看到印度教大神毗湿奴的造像,造像之上的鹰成了泰国和印度尼西亚国家的象征;在菲律宾的巴拉望、棉兰老岛,都发现了印度教的神像。巴厘岛的印度教和印度本土的印度教在宗教仪式方面有了很大的不同,具有了浓重的地方色彩。在越南,

① 贺圣达:《东南亚历史和文化发展:分期和特点》,《学术探索》2011年第3期。

流行大乘佛教。而在马来西亚、新加坡等地，中国的儒学传统被华人传承，也被西方的学者当成一种宗教，成了东南亚多民族、多宗教、多元文化的一个有机组成部分。

三、东南亚戏剧的前世与今生

很多权威专家认为，从公元前2500年至公元前1500年，是东南亚大批移民的阶段，这时的移民从中国西南地区沿着海岸线逐渐迁徙到这里。英国东南亚史学家霍尔在其《东南亚史》一书中也明确认为，今天东南亚的"马来人"是分两批进来的，第一批迁来的是"原始马来人"（Proto-Malays），第二批迁来的是"第二批马来人"，又叫"续至马来人"（Deutro-Malays）。"原始马来人"带来了高度发展的新石器文化，而东南亚的青铜文化则是"第二批马来人"或"续至马来人"带来的。正是这两批人衍变成了今天东南亚说广义马来语或南岛语系语言的诸多民族。①本尼迪克特认为："操原始印度尼西亚语的人是从中国南部海岸也许经过海南岛往北迁移到台湾，往东迁移到菲律宾，往南迁移到越南、婆罗洲、爪哇、苏门答腊和马来半岛。"②

这些移民为东南亚带来了稻作文化和万物有灵的信仰，它们成为戏剧发生的重要元素。由于每年要庆祝两至三次的丰收，先民们要表达喜悦的心情、感怀一年来的辛勤劳作，戏剧成为一种比较适合的表现方式。因此，这种集中了舞蹈、歌唱和故事讲述的艺术形式就在比较大的族群中诞生了。迄今为止，赞颂稻神的表演依然可以在东南亚庆丰收的节庆活动中看到。

万物有灵论是东南亚先民的普遍信仰。先民认为，不仅人有灵魂，日月山河、树木花鸟等无不具有灵魂。灵魂有独立性，人死后会离人而去，寄存于海洋、山谷、动物、植物或他人身上。而且，人的灵魂与宇宙万物的灵魂是相通的，可以相互转化。为了获得超自然的神力，人们就要在宗教仪式中扮演自然物品和人工物品，把它们想象为具有"灵性"和"生命"的存在，想象为与我们人类相似的存在，这就导致以物为灵、以物为神的"物神崇拜"。而这种"物神"观念实质上不过是人的"灵魂"观念的外现和泛化。

① D.G.E.霍尔：《东南亚史》，商务印书馆，1982年版，第21页。
② Paul K. Benedict, "Thai, Kadai, and Indonesian: A New Alignment in Southeast Asia", *American Anthropogist*, Vol.44, The American Anthropological Association, 1942.

基于这种信仰，东南亚各国的祭祀仪式中的扮演成了表演艺术灵感的来源，从现在的戏剧表演艺术形式中，就可以看到这种信仰打下的深深的烙印。而这种表演主要存于东南亚四种不同的表演传统之一的"民间传统"中。

在东南亚表演艺术中，有几个不同的传统：民间（民间舞蹈）、宫廷、流行等。

（1）民间传统。民间舞蹈在民间传统中的流传格外广泛，有些人将其作为宗教仪式。而在印度尼西亚的巴厘岛，由受过严格训练并受人尊敬的艺术家承担表演。另外，作为娱乐形式具有广泛的民众参与性。民间戏剧比民间舞更为复杂，因而不那么普及，但它与宗教仪式有着密切的联系。虽然大多数民间表演艺术起源于远古时期，但后来的宫廷艺术形态对许多民间艺术形态产生了重要影响。相反，民间形式的灵感来源于宫廷艺术家。

（2）宫廷传统。皮影戏和戴面具与不戴面具的舞蹈反映了宫廷艺术在王室的赞助下历经数个世纪的微妙变化。在东南亚，皮影戏是一种重要的经典艺术。皮革的傀儡（木偶）神话人物，经过灯光投射，透过皮制人物，恍恍惚惚的影子把从另一侧看戏的观众带到神秘的象征世界。爪哇、巴厘、马来西亚、柬埔寨和泰国的皮影戏以及皮影戏的技巧已经被演员和舞者效仿并成为木偶剧团制作木偶人物的模型。

宫廷舞蹈团自有宫廷生活文献记载以来都存在于王室中。在柬埔寨、泰国、老挝和缅甸，统治者把表演女性舞蹈的后宫嫔妃与男性表演者隔离，产生独立的女性和男性面具舞和面具哑剧形式。在印度尼西亚和越南，虽然某些舞蹈传统上是由男性或仅由妇女演出，但历史悠久，有自己独特的传统。宫廷舞在中南半岛和印度尼西亚都受到了印度舞蹈风格的影响，而越南舞则受到了中国戏曲舞蹈风格的影响，有明显的东南亚特性。宫廷舞蹈表演的内容主要是神话和传说，大多是从皮影戏改编过来的。在泰国、柬埔寨和爪哇，由此产生的舞蹈戏剧和面具舞表演因宏伟庞大和舞姿优雅而著名。虽然这种宫廷艺术能够传承的人已不多，也很难获得财政支持，但他们仍然坚持不懈、孜孜以求。

（3）流行传统。流行传统的承载主要靠400至500个专业剧团的演出。除了菲律宾，商业性剧场基本都在大城市，观众购票看演出。有些通俗戏剧的形式直接模仿宫廷舞蹈剧，但大多数还是话剧，戏剧中插入宫廷音乐、演唱和舞蹈动作。当地的历史传说成了这些戏剧表演的主题。在亚洲大部分地区，传统的表演艺术家社会地位不高，生活状况普遍一般。

四、东南亚戏剧的中国元素

东南亚的中南半岛,又称"印度支那",顾名思义,这里是夹在中国和印度之间的一片土地,中国文化和印度文化对东南亚的文化产生了巨大的影响。在元朝,随着蒙古大军到来,东南亚戏剧在这时开始与中国戏剧建立起姻缘关系。

当然,中国文化对东南亚的文化影响不止于此。中国古籍中记载了在上古时代中国的疆域就到达了东南亚地区。《淮南子·主术训》:"神农之治天下也……其地南至交趾,北至幽都,东至旸谷,西至三危。"《尚书大传》中记载:"交趾之南,有越裳国,周公居摄六年,制礼作乐,天下和平,越裳以三象重译而献白雉。"学界认为,古越裳包括近中南半岛北部的越南、老挝以及中国西南的部分地区[1]。根据越南的《大越史记全书·外纪》卷一《鸿厖纪》记述,越南民族的历史始于炎帝神农氏(越南语:ViêmĐếThầnNôngthị)三世孙帝明。帝明是神农氏之孙,姜姓部落首领,第三代炎帝。传说帝明南巡五岭,娶仙女为妻,生子禄续(越南语:LộcTục,号泾阳王KinhDươngVương),治南方,泾阳王与洞庭君龙王的女儿共结连理,生下一子崇缆。崇缆又与仙女瓯姬结合而生百子,建立了百越王国,其领域自中国长江延伸至中南半岛。在国运昌隆之时,崇缆与仙女瓯姬却认为两人不同的出身将破坏婚姻幸福而分离,于是,崇缆带着50个儿子移居东海岸,另50个儿子则随母亲归隐峰州(今越南北部富寿省白鹤县境内),成为当地的统治者,后来崇缆之子雄王继承王位,建立文郎国,成为越南最早的朝代——鸿厖王朝之始祖。

虽然陆地上的周边国家因山水相连与中国有密切往来,但是,东南亚岛屿国家和中国的交往也不少见。中国与东南亚的海上交通开始于公元前2世纪,《汉书·地理志》(卷二八下)描绘了两千多年前中国通往东南亚的这条航路。公元231年前后,"三国"的吴国曾派朱应和康泰出使东南亚,走的就是海路。公

[1] 学术界关于"越裳",有不同说法。据张星烺先生考证,"越裳"不在今之越南,而在赤道非洲(见张撰《中西交通史料汇编》第一册)。我国古书《中华古今注》卷上也说:由越南(林邑)到越裳,须坐船一年。它必远在非洲。陶维英称越裳,是越南人的祖国,恐怕越南人也不承认。他以长江地区,属于越裳领土,可能别有用心。(参考黄现璠撰:《回忆中国历史学会及越裳、象郡位置的讨论》,载《顾颉刚先生学行录》,中华书局,2006年版)真正的越裳应该是在老挝与缅甸一带,他们在南方,向周成王献雉。

元3世纪初到6世纪末的六朝时期,海上交通趋于发达,以法显等为代表的僧人都是通过此路去印度取经或取经后经此路返回。

"下南洋"这一概念明代就有了,但近代才出现"下南洋"移民高潮,华人大量移居东南亚。这是因为,17世纪以降,荷兰、西班牙、葡萄牙、英国等国家先后在东南亚开辟商埠,将这一地区纳入世界殖民贸易体系。开发东南亚急需大量劳动力,西方殖民国家开始把眼光投向人口众多的中国,颁布了一系列优惠政策,吸引华人前往东南亚。就国内而言,闽粤自古以来便是海上贸易、对外移民活跃的地区,"闽广人稠地狭,田园不足于耕,望海谋生"。鸦片战争前,"下南洋"的华人以经商谋生者居多,当时东南亚华人已有150万人之多。

到了晚清,清政府允许西方诸国在东南沿海招募华工,因为应募者要订立契约,名为"契约华工",俗称"当苦力"。由此,"下南洋"进入了一个新的时期。

"下南洋"自明代中叶开始,在20世纪50年代戛然而止,持续近300年。俗话说"海水到处,就有华人"。东南亚华人成了海外华人最大的一个群体。数量庞大的华人也把家乡的戏剧带到了东南亚地区,这种戏剧最初是以酬神祭祖的形式存在的,是东南亚华人最为重视和一直保持的民间活动。不管是在城镇还是乡村、寺庙、社团、街区还是个人,都会在中国农历的节日或神诞的重要日子进行酬神活动,用以追思祖宗、祈求平安、答谢神恩。在这些祭祀活动中,中国的传统戏剧起了很重要的作用,娱神娱人,也是消除乡愁的极佳方式。因此,华人的酬神祭祖仪式成为中国传统戏剧在当地生存并发展的重要途径,正是有了这些活动的需求,才使其中的华人戏剧至今在东南亚地区绵延不绝。

迄今为止,粤剧、潮剧、闽剧、京剧,甚至黄梅戏,均存在于东南亚的一些国家。同时,华人戏剧家也受西方影响,排演制作了话剧、音乐剧,为东南亚华人戏剧的多元发展贡献了自己的聪明与才智。

五、东南亚戏剧的印度色彩

东南亚的文化受印度文化的影响形成了独特的风格,在目前的东南亚国家中,这种影响随处可见,印度文化渗透到整个东南亚地区,正是在印度文化的滋养下,东南亚自身的文化才开始发展并取得伟大的成就。

据考证,早在公元前,印度文明已开始越过孟加拉湾,传播到东南亚的岛屿和大陆;而到公元5世纪,印度化的国家,即由印度政治理论的传统所主导,并且

信奉佛教或印度教的国家,已经在缅甸、泰国、柬埔寨、马来西亚和印度尼西亚的许多地区建立起来。"印度文化对东南亚产生这样的影响是因为它很容易与当地民众已存的文化模式和宗教信仰相适应","东南亚的许多地方吸收了印度文化,其中尤以印度宗教、艺术形式和政治理论最为重要。不过这些来自印度的各种各样的文化礼物已经被东南亚人收归己有,而且在此过程中改变了它们的特性"①。印度文明在东南亚的土地上扎根后,部分通过源于东南亚的各种力量的作用,部分通过印度次大陆文化和政治变革的影响而演进。

公元1世纪时,受香料和矿产资源的吸引,前往东南亚诸岛屿和沿海地区的印度商人愈来愈多,两地之间的交往也愈来愈广泛。而印度的宗教人士,无论他们属于婆罗门教还是佛教,也沿着这些商旅之路来往于南亚和东南亚两地之间,成为文化的传播者。基于此,文化传播速度很快。其传播力度之大,传播范围之广,是后人难以想象的。婆罗门教或者说印度教以及佛教在东南亚成为国家宗教;梵文、巴利文被普遍使用,在东南亚已经发现的公元7世纪的碑刻中,大部分用梵文书写。东南亚本地人参照古代印度的文字创造出自己的文字,如骠文和孟文,其中包括大量起源于梵语和达罗毗荼语的词汇。现在的一些东南亚语言,例如泰语,仍然明显地用源出于印度式样的字体书写。不少王室根据印度的法典制定了自己的法律。印度的史诗,如《罗摩衍那》和《摩诃婆罗多》等成为文学作品和造型艺术的主要题材等。

除了佛教、印度教风格的建筑、雕塑外,印度的绘画、文学、音乐、舞蹈等,在这一地区也产生了很大影响,东南亚国家的人民从印度文化中汲取了有益的养分,创造出本民族特色的民族文化。例如,印度舞蹈也对东南亚传统舞蹈产生了重要影响,包括艺术法则、手势语汇、表情规范、剧目结构、人物造型、服装色彩、化妆造型等等。比如印度有一百零八个"卡那拉"舞姿,这种艺术规范方法传到泰国后便成了泰国舞蹈家总结规范自己民族传统舞姿的方法。泰国"孔"剧的六十八式舞姿,每一舞姿也有称谓,诸如"四面梵天""诺拉起舞""鱼儿观海"等等。至于手语,印度有单手势、联手势可以表达成千上万种语意,语言中的十大词类都可以用手势示意。东南亚广大地区的传统舞蹈也都十分讲究用手语表情达意,并有约定俗成的规范。就连"孔"剧中拉玛王子穿墨绿舞服、猴王哈努曼穿白色舞服,也全遵循着印度传统舞蹈的规定。

① [澳]米尔顿·奥斯本著,郭继光译:《东南亚史》,商务印书馆,2012年11月第1版,第24页。

在这种历史背景下,印度的两大史诗《摩诃婆罗多》和《罗摩衍那》成了东南亚传统戏剧创作取之不竭的源泉。如印度尼西亚的古典皮影戏、人偶戏,马来西亚的吉兰丹皮影戏、玛雍戏,泰国的孔剧、大皮影戏,柬埔寨的考尔剧,缅甸的木偶戏,老挝的洛坤剧等,大都以两大史诗故事为题材。这是因为印度戏剧在产生和发展的过程中,与两大史诗密切相关,梵语戏剧内容大多取材于两大史诗。可以这样说,由于两大史诗是印度教的经典,同时又是梵语戏剧的主要题材,所以,东南亚早期国家在接受婆罗门教和印度教的同时,也接受了其宗教经典两大史诗和以其为题材的戏剧表演艺术。因此,很自然,东南亚的戏剧表演艺术便带有明显的宗教性。东南亚戏剧开场前的拜神仪式,视皮影人或木偶人为另一个世界的神灵,认为皮影艺人或木偶艺人是人类和天神之间的精神中介,皮影戏和木偶戏具有娱神、赎罪和驱邪祓魔的功能等等,这些都以多种形式在史诗戏剧的表演前后和表演过程中表现出来。

六、东南亚戏剧的殖民色彩

东南亚是海上要冲,战略地位、商业价值都很高,当西方列强成为海上霸主时,自然就会觊觎这里的一切,从16世纪开始,西方列强进行了殖民活动。

1511年,葡萄牙占领马来亚的马六甲,直到1641年。

1605年,荷兰占领印度尼西亚的安汶,并由此开始逐步占领印度尼西亚群岛,至20世纪初,荷兰已全面占领东印度群岛。

1641年,荷兰取代葡萄牙占领马来亚的马六甲,直到1824年。

1565年,西班牙占领菲律宾的宿务,由此逐步占领菲律宾,长达333年。

1786年,英国占领马来亚的槟榔屿。

1819年,英国占领新加坡。

1824年,英国从荷兰手中得到马来亚的马六甲。

1824年至1886年,英国经过三次战争,全面占领缅甸。

1874年至1914年,英国逐步侵占整个马来半岛。

19世纪中叶,英国势力到达文莱、沙捞越、沙巴。

19世纪下半叶,法国分别侵占越南、老挝、柬埔寨。

1898年,美国取代西班牙,占领菲律宾。

第二次世界大战期间,许多东南亚国家被日本占领。

这些殖民者客观上为该地区带来了西方的宗教、语言与习俗,使西方文化

在殖民地得到了广泛传播。来自西方的文化元素与东南亚本土的传统和文化习俗接触碰撞,使东南亚国家在保留传统文化的同时,也逐渐吸收西方文化。西方殖民文化作为强势的一方,在文学艺术方面对东南亚本土文化带来了一场冲突和洗礼。虽然说东南亚各国原有的族群多样性和文化多样性受到一些影响,但是在很大程度上还是保持了本土文化的复杂性与特殊性。在被西方国家殖民统治的时期,东南亚国家各族群对西方宗教、语言等文化或接纳或抵抗,但总的来说,西方文化对东南亚近现代文化特征的形成起到了激化辅助作用。

此时,传统的宫廷戏剧快速衰落,而西方的戏剧文化和活动方式的影响则越来越大,传统艺术逐渐变得过时,不再受到追捧。曾经,东南亚国家统治阶级的侍从凭借艺术上的成就获得统治者青睐,这是他们发迹的一条捷径;但在殖民时期,这些人不得不学习法语、荷兰语、英语,以期在新的权力集团中获得提升。西方殖民者带来的话剧在东南亚有了自己的市场。另外,通俗戏剧(melodrama),包括受西方影响出现的现代戏剧,在此期间也得到了最大程度的发展和壮大。这些以盈利为目的的戏剧班社面向社会公众演出,在泰国、越南、爪哇等地流行过很长一段时间。20世纪上半叶,除了菲律宾,通俗戏剧几乎在东南亚的每个国家的发展都非常迅速,新的戏剧类型层出不穷,戏剧班社如雨后春笋般纷纷建立。这些戏剧形式与传统戏剧一起构成了具有殖民色彩的东南亚戏剧东西汇融的图景。

七、东南亚戏剧的歌舞特征

东南亚戏剧作为东方戏剧的一个组成部分,有着自己的美学特征。载歌载舞,就是辨识度最高的一个方面。和中国戏曲一样,东南亚戏剧的发展有一个融汇变通的过程,也是多种艺术形式综合的过程。因此,我们常说中国戏曲是诗乐舞的结合。其实,东南亚戏剧亦如此。歌舞兼备、载歌载舞是东南亚传统戏剧的基本特质。因为,戏剧故事的推进以及人物的刻画是要靠具有鲜明节奏感的舞蹈作为主要表现手段来实现的。

东南亚的戏剧大多兼有戏剧性的舞蹈与舞蹈性戏剧的品格。在泰国,这种特质在假面舞剧"孔"和古典舞剧"洛坤"里均可看到。"孔"是专演印度史诗《罗摩衍那》的剧种;"洛坤"起源于泰南,受马来舞蹈文化影响较大,它是泰南人民非常喜爱的舞剧品种。缅甸传统舞蹈是从古典剧、罗摩剧、阿迎戏中派生出的一朵奇葩。古典剧表现佛教《本生经》(释迦牟尼前生事迹)的故事,它具有

缅甸舞蹈造型的独特色彩。罗摩剧专演印度史诗《罗摩衍那》片段,受到古代暹罗舞很多影响。其舞步舒缓、舞姿优雅、含而不露、妩媚动人。阿迎戏从"宫廷坐唱阿迎"发展到当代,已加进四五个男子说唱,其间穿插着女子优美舞段。舞女不但要说,还要能唱,并需掌握传统舞蹈的全部高难技艺。

东南亚戏剧可以使观众看到受印度舞蹈文化影响的那些迷人的舞姿和丰富的舞蹈语汇。印度尼西亚、泰国、缅甸的传统戏剧中舞蹈姿态优美、节奏舒缓、蕴藉含蓄,是东南亚戏剧中特有的妙不可言的气质。

八、从向西到向东:东南亚戏剧的拓展

对东南亚戏剧的研究,是中国的戏剧研究从向西到向东的一个阶段性的转变。这是时代的发展与需要造成的,可以说应运而生。

我们知道,世界自有文明以来,由于自然的、人为的等各式各样的因素,产生了东西方两种不同的文明表现形态,戏剧亦如此。

东西方两种戏剧文化是从古希腊戏剧与古印度的梵语戏剧发轫的。在公元前6世纪至公元2世纪,当中国戏剧尚未形成的时候,古希腊戏剧和梵语戏剧已经高度成熟。而且,在活跃的创作基础上,戏剧理论也达到相当的高度,亚里士多德的《诗学》和婆罗多牟尼的《舞论》,成为东西方古代戏剧理论著作的双璧,它们总结了东西方戏剧性格鲜明的美学特征。然而,不知从何时起,世界戏剧文化分割成了三大系统,作为"晚辈"的中国戏曲也被生拉硬扯到古老的戏剧之中,似乎不和古希腊戏剧和梵剧并列就不能彰显自己的历史。其实中国戏曲没有必要高攀古老戏剧,她虽然年轻,但保持着自我更新的能力。特别是剧种繁多、唱腔丰富的特点,是世界上的其他戏剧难于比拟的。然而,自近代以来,西方的坚船利炮打开了中国的大门,西学东渐,中国的学界对西方的学习与了解应该是最多的,在很多学科方面形成了以自我为中心和以西方为中心的思维模式,戏剧学同样如此。中国戏剧界在20世纪可以说把这种思维的惯性发展到极致,所有的参照物都是西方。特别荒唐的就是"三大戏剧表演体系"说的推出,将中国戏曲的表演体系与斯坦尼斯拉夫斯基和布莱希特两位戏剧家的表演体系相提并论,可以看出理论工作者只见树木、不见森林的狭隘目光。

为了能够对世界戏剧有一个全面的认识,将世界戏剧的发展脉络理清楚以便更好地认识我们中国戏剧,我们一直在呼吁,中国的戏剧人,不仅要"西望",还要"东张"。若我们对自身、对近邻还语焉不详的话,又怎么能奢谈世界戏剧?

早在20世纪上半叶,在英国牛津大学印度学院攻读印度文学专业的许地山发现中国戏曲与印度戏剧的相似之处,于1925年撰写的《梵剧体例及其在汉剧上的点点滴滴》论文中,从文心和文体(即内容和形式)上对中国戏曲与印度梵剧进行了比较研究,认为梵剧并不是纯正的悲剧,凡事至终要团圆,"团圆主义可以概括梵剧的文心";"梵剧的表现纯在理想方面,故不能产生真正的悲剧或喜剧。这样的印度思想,我们的《琵琶记》把它完全代表出来";"中国剧本描写'全忠全孝'的理想正和梵剧的描写婆罗门思想一点也不合现实,一点也不加批评一样"[1];梵剧和戏曲的取材,都有传说(传奇)、创作、杂串;梵剧在情节的发展上,有10项内容即"起首""努力""成功的可能""必然的成功""所收的效果"以及"种子""点滴""陪衬""意外""团圆"。许多戏曲(如元杂剧《杀狗劝夫》《张天师》等)都可以纳入这10项内容;"梵剧作家对于宾白,不喜纯用雅语,又不喜纯用俗语,故最优美的语言是雅俗参杂的。这与中国戏剧上所用语式,雅中有俗,俗中有雅一样"[2]。此外,许地山还谈到梵剧与中国戏曲在演出形式和角色称谓的相似之处。他的结论是:"中国戏剧变迁的陈迹如果不是因为印度的影响,就可以看做赶巧两国的情形相符了。"[3] 而郑振铎则提到在浙江温州附近的天台山的国清寺发现了印度梵剧名作《沙恭达罗》的梵文写本,于是郑振铎推断说,印度梵剧是从海上丝绸之路传到中国,并且直接影响了中国戏曲的形成,因为中国最早的戏曲南戏又是起源于温州的,所以他认为印度戏剧在中国南方也有影响[4]。

虽然说,目前学界还缺乏翔实的资料来论证中、印两国在戏剧方面的渊源,但是这两个东方大国的戏剧在形态上有很多相似或相同的地方却是一个不争的事实。同时,这两个戏剧巨人对东南亚和东亚的戏剧发展有着重要影响,如东南亚中南半岛国家,有的戏剧直接从中国戏曲脱胎,有的同印度罗摩文化血肉相连。如果孤立看待中国戏剧,有一叶障目之嫌。将以印度、中国、日本乃至东南亚的戏剧为代表的东方戏剧视为一个整体与西方戏剧比对,应该更科学、更全面。

[1] 许地山:《梵剧体例及其在汉剧上的点点滴滴》,李肖冰等编:《中国戏剧起源》,上海知识出版社,1990年版,第109页。
[2] 许地山:《梵剧体例及其在汉剧上的点点滴滴》,李肖冰等编:《中国戏剧起源》,上海知识出版社,1990年版,第113页。
[3] 许地山:《梵剧体例及其在汉剧上的点点滴滴》,李肖冰等编:《中国戏剧起源》,上海知识出版社,1990年版,第101页。
[4] 郑振铎:《戏文的起来》,李肖冰等编:《中国戏剧起源》,上海知识出版社,1990年版,第122—123页。

初心不忘,但为梨园育新秀
使命光荣,矢志锻铸中华魂

——谈党的十九大对于在新时代推进民族戏曲教育事业发展的重大意义

龚 裕*

摘 要: 中国共产党的"十九大"对于在新时代推进民族戏曲教育事业发展有着重大意义:坚定文化自信,传承弘扬中华民族优秀传统文化精髓;坚持社会主义文化,汲取激发中华优秀传统文化活力;坚守核心价值观,挖掘阐发中华优秀传统文化内涵。

关键词: 十九大 民族戏曲教育 文化自信 内涵 活力

Abstract: The 19th National Congress of the Communist Party of China has a significance in promoting the development of national opera education in the new era: be confident in our culture and carry forward the fine traditional culture of the Chinese nation; uphold socialist culture and draw on the vitality of the fine traditional Chinese culture; stick to core values and explore and interpret the connotation of excellent traditional Chinese culture.

Keywords: The 19th National Congress; National Opera Education; Cultural Confidence; Connotation; Vitality

* 龚裕(1961—),博士,中国戏曲学院教授。

中国共产党的第十九次全国代表大会，是在全面建成小康社会决胜阶段、中国特色社会主义进入新时代关键时期召开的具有划时代意义的大会。习近平新时代中国特色社会主义思想的确立为全党的行动指南，为包括戏曲教育事业在内的我国各项事业的发展指明了方向，规划了道路，绘就了全面建成小康社会、建成富强民主文明和谐美丽的社会主义现代化强国的宏伟蓝图。

习近平总书记在十九大报告中，向全党全国人民发出了"坚定文化自信，推动社会主义文化繁荣兴盛"的伟大号召，特别是在论述坚定文化自信、发展社会主义文化、坚持核心价值体系时，指出了三者与中华优秀传统文化的血脉关系，鼓舞了"国戏"师生乘势而起、砥砺前行的信心与豪情，更激扬起戏曲人赤诚向党、潜心学艺、崇德尚贤、奋发有为的壮怀。

作为全国唯一一所独立建制的戏曲艺术大学，中国戏曲学院始终以继承和弘扬以戏曲艺术为代表的中华民族优秀传统文化作为自己的光荣使命，以对党的文化教育事业的无限忠诚，对民族戏曲艺术的大爱情怀，对中华传统的礼敬尊崇，始终坚守坚忍不拔、孜孜以求的执着精神，为培育德艺双馨的戏曲和戏曲相关领域英才而不懈奋进。

坚定文化自信，传承弘扬中华优秀传统文化精髓。坚定文化自信是习近平新时代中国特色社会主义思想的重要组成部分。"文化兴国运兴，文化强民族强"。党的十九大报告深刻指出，文化是一个国家、一个民族的灵魂。没有高度的文化自信，没有文化的繁荣兴盛，就没有中华民族的伟大复兴。中华优秀传统文化是戏曲艺术的根，是中华民族历经卓绝奋斗与不懈求索而凝结的精神财富，也是中华民族屹立于世界民族之林的荣耀标识。戏曲艺术之于中华文化，其植根也深，其涵蕴也厚。戏曲渊源有自，在漫长的发展过程中，造就了"无声不歌，无动不舞"的艺术特质，成就了观照社会、化育世情的普世情怀。戏曲艺术是中华优秀传统文化的重要载体和典型范例，也是当下全球化背景下，在推进中华文化走出去进程中，闪耀在国际舞台上的隽永流光、独具魅力的中国名片。

中国戏曲，美则美矣——它集舞蹈、音乐、武术、文学、美术等诸多艺术门类于一体，其水袖、跷功、变脸、翎子功等绝活，莫不浸润着师徒授受的殷勤用意；戏曲的手眼身法步、唱念做打舞，也全都是搓磨工夫，百炼始成。戏曲中国，善亦善也——戏曲长于在轻歌曼舞中展现历史故事，广播中华美德，演讲人生哲理，明辨善恶是非，戏曲演出在给人以身心愉悦的同时，潜移默化地感化受众，所谓风行草偃、化行天下，正是戏曲参与社会精神文明建设的独特之处。

遵循写意大气、持中秉正的传统审美意趣的戏曲艺术,在新时代将以更加自信的姿态,在更加广阔的舞台上,讲述中国故事,展现中华底蕴,弘扬民族精神,为中华民族的复兴发展注入奔腾不息的文化原动力。

坚持社会主义文化,汲取激发中华优秀传统文化活力。长期坚持和不断发展社会主义文化,是新时代中国共产党的历史使命。中国戏曲学院深入贯彻习近平总书记系列重要讲话精神,紧紧围绕实现中华民族伟大复兴的中国梦,坚持为人民服务、为社会主义服务,坚持创造性转化、创新性发展,坚守中华文化立场,传承中华文化基因,不忘本来、吸收外来、面向未来,不断增强戏曲艺术的生命力和影响力,努力创造戏曲艺术新辉煌。

中国戏曲学院张火丁教授领衔的京剧经典剧目连续多届在"相约北京"艺术节闭幕式大轴出演,开票半小时即告售罄的票房奇迹一再搬演。在这个国际文化艺术交流的平台上,中国戏曲人以特有的自信力,通过《江姐》等革命题材优秀作品致敬先辈、展现时代风采,也用《锁麟囊》《春闺梦》《白蛇传》等经典剧目礼敬传统、弘扬中华道德精神,展示戏曲艺术的恒久魅力。

今年夏季,中国戏曲学院举办第六届中国京剧优秀青年演员研究生班毕业公演,由来自15个院团、院校的47名第六届"青研班"研究生参演。"青研班"如当今京剧界之黄埔,本次演出行当齐全,流派纷呈,生机勃发,向全社会展现了梨园新秀的整齐阵容,展示了本届"青研班"的办学成果,彰显出国粹艺术在青年一代的有效传承。中国戏曲学院联手著名新媒体手机阅读平台——VIVA畅读新媒体推出"国粹与未来同行"网络直播,对持续十天的演出进行了全方位、立体化的报道,通过直播、专家点评、互动、粉丝参与等方式为戏曲艺术赋能。前后共举办13场直播,累计观看人数1 106万,留言数超过5万条,"国粹与未来同行"的相关视频还被传到优酷网上,播放量达到87万次。有网友留言说:"台上一分钟,台下十年功!这回算是亲眼看见了,演员们不容易!京剧加油!"还有的说:"戏评直播穿插舞台表演的形式真是前所未见,精彩!能看戏,能聊天,过瘾啊!"畅读新媒体平台有2.3亿注册用户,主要是城市中坚人群,集中在25—40岁,本科学历以上占80%,近一半用户是专业人士、企业主管。这次直播以创新性的媒体报道模式赢得了戏曲界内外的一致好评,创造了新媒体有关京剧和传统艺术点击量的新高。可以说以京剧为代表的传统文化对中青年、社会中坚层、受过高等教育的受众具有一定的吸引力,证明了传统戏曲在新时代的生命力,从而更加坚定了我们传播普及戏曲的自信力。

坚守核心价值观，挖掘阐发中华优秀传统文化内涵。坚持社会主义核心价值体系，是新时代中国特色社会主义基本方略。无论古今，戏曲艺术都始终自觉担当着远恶劝善、激浊扬清的社会责任。在全面建成小康社会的征程上，戏曲艺术作为演绎社会主义核心价值观故事的最佳载体，更要自觉地担当起弘扬民族精神和时代精神，坚定理想信念，深化中国特色社会主义和中国梦宣传教育，建树正确文化观的重要责任。

作为"戏曲人才培养的摇篮"，中国戏曲学院始终秉承"德艺双馨"校训，坚持出人出戏。因挚爱民族戏曲而团结凝聚起来的"国戏"教师群体，以对戏曲教育传统的敬畏和忠诚，守护着戏曲教育工作者独有的"心学"——"德以垂范，艺以身传"。他们站在戏曲艺术传承的最前沿，肩负着加强大学生思想道德建设，引导青年人树立正确的历史观、民族观、国家观、文化观的重任。他们从戏曲文化蕴含的思想观念、人文精神、道德规范汲取力量，结合时代要求继承创新，在锤炼品格、学习知识、创新思维和奉献祖国方面，为青年学生们导夫先路，让中华戏曲文化在当代青年人的奋进中展现出永久魅力和时代风采。

培育和践行社会主义核心价值观要从娃娃抓起。近年来，中国戏曲学院领军开展高校参与中小学美育教育工作，将优质戏曲教育送到孩子们身边。通过开展丰富多彩的戏曲社团活动，让中小学生从舞化道盔、唱舞韵白等多个角度体验戏曲内涵。主办的"国戏杯"少儿戏曲大赛，吸引了来自全球的小选手们相聚北京，切磋竞演，让人们看到了梨园新蕾的勃勃生机。

文化兴国运兴，少年强中国强。今天，我们比历史上任何时期都更接近中华民族伟大复兴的目标，比历史上任何时期都更有信心、有能力实现这个目标。"国戏"人深刻认识到责任重大，使命光荣。我们愿意肩负起示范和引领戏曲人才培养的大旗，以改革创新精神，支撑和推进中华戏曲艺术在世界多元文化背景下，坚定、坚实地踏上复兴与发展之路，在建设社会主义文化强国进程中，初心不忘，奋勇前进。

由实验豫剧《朱丽小姐》谈东西方戏剧的交融

王绍军*

摘 要：将西方的人文精神和中国的美学意境有机结合，以适合中国观众审美品位的艺术形式去展现西方戏剧中的人文情怀，以中国戏曲特有的程式技巧去展现人类共有的美好情感，这种东西方艺术形式与思想内涵的交融互动，无疑是西方戏剧中国化诠释的有效方式与途径。

关键词：人文精神 美学意境 程式技法 人类情感

Abstract: A dynamic integration of western humanism and Chinese aesthetic atmosphere; a presentation of the humanistic feelings in western theater in an art form suitable for aesthetic taste of Chinese audience; a presentation of the beautiful emotions shared by all human beings by unique stylized skills of Chinese opera—these interaction between eastern and western art forms and ideological connotations is undoubtedly an effective way to interpret the sinicized western drama.

Keywords: Humanism; Aesthetic Atmosphere; Stylized Skills; Human Feelings

自20世纪初叶以来，随着西方思潮的涌入，西方戏剧也以各种形式登上中国的舞台，如辛亥时期各种搬演西方故事的"文明戏"、戏曲现代戏的雏形——时装新戏搬演的《新茶花》《黑籍冤魂》《波兰亡国惨》《拿破仑》，等等。在此后

* 王绍军（1966— ），博士后，中国戏曲学院教授。研究方向：戏剧导表演创作与理论。

的中国戏剧舞台上,西方戏剧成为一道不可或缺的独特风景。

改革开放以来,中国戏曲舞台上涌现出不少中西结合的戏剧作品。如20世纪70年代末北京京剧院演出的《奥赛罗》,上海昆剧团演出的由莎翁《麦克白》改编的《血手印》,80年代中日合排的京剧《龙王》《坂本龙马》,90年代中美合排的《巴凯》,21世纪初北方昆曲剧院演出的《贵妃东渡》《天鹅湖》等。这些作品或以中国的戏剧形式搬演外国名著,或吸纳西方艺术元素为我所用。他们都涉及一个共同的因素,即东西方文化艺术形态的交叉和跨越。

如何对外国戏剧进行中国化的解读与诠释,成为历代中国戏剧艺术家面临的课题。有鉴于此,本项目通过实验豫剧《朱丽小姐》的排演,对东西方戏剧交融中的一些领域进行了较为深入的探索。

一、创作的形式

运用中国戏曲搬演西方剧作,一般说来主要有两种形式:一种是人物穿西式服装,戴洋人发套,说京剧韵白,演员表演时拉着传统的身段功架,在举手投足间不自觉、下意识地按照传统戏欲左先右、欲抑先扬的习惯去表演,去搬演西方戏剧人物,这种方式产生的艺术效果可想而知;另一种方式就是把原著的故事内容、戏剧结构保留下来,虚构时代背景和人物,改编为中国的故事和人物,以纯戏曲的形式予以展现,使具有中国文化意韵的人物、语言、动作自然呈现,免除两种文化背景下语言动作、风格形态方面的矛盾冲撞,给人以浑然天成之感。这种戏曲形式的纯正性,给运用戏曲特有的程式表现手段提供了合理的空间,西方观众也被这种独具东方色彩的表现形式和技术手段所表达的、比之西方戏剧惯用的形式更为强烈的情感所震撼和吸引。豫剧版的《朱丽小姐》就采取了后者,将原作改编为用中国的人物讲中国的故事,在此基础上充分发挥歌舞化的表现形式,尽可能挖掘合理的歌舞空间,并予以强化,给中国戏曲纯正的表现形式一个合理的展现空间。

二、创作原则

(一)剧作风格与剧种风格的结合

中国戏剧在搬演西方戏剧剧作时,首先会遇到一个剧作风格和呈现剧作的剧种风格的关系问题。《朱丽小姐》是瑞典戏剧大师斯特林堡的自然主义的代表作。"自然主义"是西方戏剧流派之一,在欧洲19世纪浪漫主义运动后产生的自

然主义文艺思潮中形成,它是以否定古典主义和浪漫主义戏剧的面目出现的。其基本特征是:反对采用历史题材和神话传说,主张再现现实生活的片段;反对按理性原则或个人感情将人物性格抽象化或理想化,主张以观察到的事实对人物面貌作记录式的描写,并要求精确地分析环境和生理遗传对人物性格形成的影响;反对运用诗的语言和独白,主张用生活化的对话作为戏剧语言的基本形式;反对演员作过分矜持或夸张的表演,主张演员在对自然观察的基础上进行艺术创造;主张舞台布景艺术要制作出"尽可能确实的画面"。自然主义创作方法对北欧戏剧也有一定的影响。挪威现实主义剧作家易卜生的某些剧本,在一定程度上呈现了自然主义的倾向,如《群鬼》中较明显地掺杂了关于环境和生理遗传的学说。瑞典剧作家斯特林堡曾一度信奉自然主义创作理论,其自然主义戏剧作品除了《父亲》(1887)外,《朱丽小姐》(1888)是其代表作。

如何将这出主张真实地呈现生活的原貌、细腻刻画人物性格心理的自然主义戏剧用具有夸饰之美、高度程式化的戏曲形式表现出来? 如何将瑞典剧作的风格与河南豫剧的风格衔接起来? 这成为创作者需要首先解决的问题。

豫剧《朱丽小姐》改编自剧作家孙惠柱创作的京剧本《朱丽小姐》,在保留了京剧本唱词的基础上,在对白的豫剧化上做了很多调整。在符合人物性格特点、戏剧情境的前提下,将河南方言中那些具有鲜明地域特色的词汇恰切选用,使人物的语言更加机趣、性格更加鲜明,剧种的特色更为突出,起到了很好的戏剧效果,使原剧的剧作风格、思想内涵、人物基调与豫剧的语言特色、表演形式、艺术风格有机融合,使观众感到这是一出纯正的中国戏曲剧目,没有因为这是一出外国戏而感到艺术形式的突兀和审美的障碍,使剧作风格与剧种风格达到了有机的交融。

(二)话剧的内在体验与戏曲外部程式化表现形式的结合

《朱丽小姐》是一部在世界各地广为流传的经典剧作,各国的戏剧家用本国的艺术形式对此剧进行了不同形式的诠释。在排演豫剧版的《朱丽小姐》时,创作者考虑到一个问题,那就是如何将话剧的创作方式与中国戏曲的程式化表演形式有机结合。以斯坦尼为代表的戏剧学派的基本特质在于强调对人物内心的深刻体验。排练中,导演带领演员采用斯氏戏剧的体验方法,对人物生活的环境、人物的性格、人物关系、矛盾事件、行为动机、舞台行动等方面进行了条分缕析的剖析。这种创作方法使演员对角色的心理活动、情感交流、行为动机有了较为深入的了解。接下来,就是如何运用中国戏曲的表演形式来表

现、刻画、塑造人物。

　　程式是中国戏曲特有的艺术形式,是千百年来历代戏曲艺术家们智慧的结晶,程式中蕴含着丰富的文化信息、生活形态、民间习俗,是中国戏曲表达人物情感、展现生活方式、揭示世道哲理的独特艺术形式。如何恰当地选用、创造表演程式,合理地展现人物内心的情感、心理活动以及人物之间的矛盾冲突,是导演和演员在创作中要着重解决的问题。此剧中桀骜不驯、我行我素、心地单纯的大家闺秀朱丽,充满贪欲、攀附高枝的男仆项强,性格粗鄙、庸俗好胜的女仆桂丝娣,针对这三个不同的人物,创作者们采用了"挖、移、创"等不同形式的程式创作方法,去塑造、呈现人物的性格特质。"挖"就是挖掘传统戏中符合人物性格特质的程式动作,在繁杂的传统程式中将贴近人物心理动机和行为的程式技巧提炼出来;"移"就是移植其他剧种中的表演语汇,恰如其分地运用在符合规定情境的人物行动中;"创"就是根据人物的心理活动、规定情境,创造新的外化人物心理的程式语汇和表现手法。

　　如移植借鉴蒲剧传统戏《挂画》中的椅子功以及昆曲《马前泼水》中崔氏梦境的表演形式,创造了表现朱丽欲火中烧、激情难耐的"思春"舞;又如借鉴、移

植河北梆子《寇准背靴》中寇准尾随柴郡主,单脚跑圆场的表演形式,表现项强偷穿老爷靴子,体验上层人物生活的"靴子舞",鲜明地刻画、外化了人物渴慕荣华富贵的心理活动和行为动机。这些结合了话剧式的心理体验和戏曲程式化技法的表现性舞段成为本剧独具特色的心理舞蹈。

(三)剧作原有的矛盾焦点与挖掘新的歌舞空间的结合

在戏剧创作中,什么地方需要舞蹈?舞蹈以什么形式出现?采用何种舞蹈语言?这些问题的解决涉及舞蹈在剧中将起到什么样的功能与作用。苏联舞蹈学家舒米洛娃曾这样说道:"如果说话剧的剧情决定于文学台词,那么舞剧的戏剧结构则是通过音乐和舞蹈形象的相互作用表现出来的,也就是说,它们共同决定着舞剧的戏剧结构。现代舞剧的台本作者不仅应该懂得戏剧和舞剧舞台的法则,而更主要的是,他应该用音乐舞蹈形象来构思。"[①]

在豫剧《朱丽小姐》的创作中,如何在斯特林堡原作的矛盾焦点基础上挖掘新的歌舞空间,拓展、呈现戏曲特有的程式化歌舞形式,提升剧作的视听观赏性,是本剧导演创作的着力点。在全剧中,导演根据戏剧情境,共挖掘、创造了七段舞蹈。分别是揭示规定情境、营造戏剧氛围的开场大头娃娃群体舞,烘托民俗节庆气氛、展现人物交流互动的群体狮子舞,揭示、外化朱丽的落寞、孤寂、欲火升腾的心理舞蹈"思春舞",展示朱丽、项强相互调情的"亲袖袜舞",表现二人性爱的"双人狮子舞",外化项强羡富心理的"靴子舞",项强闻听老爷归来惊慌失措的"脱靴舞",朱丽最后被世俗众生指责的"围剿舞"等。

在这些舞蹈的创作中,一个突出的问题就是要将西方剧作中的节庆习俗及人物的行为、动机进行中国化的过滤、诠释,使之符合中国观众的心理逻辑和审美习惯。

开场,是东西方戏剧都十分注重的戏剧段落。西方的音乐戏剧常以序曲的方式开场,中国传统戏曲通常用副末开场和自报家门的形式,意在介绍人物、交代环境,营造戏剧氛围。古代戏剧理论家乔吉曾有"凤头、猪肚、豹尾"之说。所谓"凤头",即"起势要响亮"。先声夺人,是任何戏剧形式都会追求的艺术佳境,这其间手段很多,舞蹈,是不可忽视和功效卓著的一种。

在豫剧《朱丽小姐》的开场中,创作者把原作中的仲夏夜转化成中国的元宵节,这种节气的变化为注入中国化艺术元素提供了客观条件。"大头娃娃"是中国

[①] 转引自阎立峰:《京剧姓京与新程式》,《戏剧艺术》2004年第3期,第36页。

民间艺术中独具特色的艺术形式,主要用来表现节庆的喜气。导演运用这一元素,编排、创作了吹唢呐、挑花灯、欢庆元宵佳节的"大头娃娃舞",将民间舞蹈与规定情景有机结合,将西方的文化元素与中国的民俗文化、艺术形式有机融合、转换,起到了揭示时令季节、展现人物精神风貌,营造戏剧氛围的良好的艺术功效。

(四)传统的戏曲表演程式与现代舞蹈语汇的结合

在当下的社会文化生活中,传统戏曲之所以不受部分年轻观众青睐,原因是多方面的,其中主要的原因是年轻观众认为戏曲的节奏缓慢,表演形式陈旧难懂,造成了他们的审美障碍。"节奏慢"和"看不懂",成了阻碍年轻观众观赏戏曲时的两大问题。面对这种情况,戏剧工作者要理性分析其中原由,不可因噎废食,妄自菲薄。节奏慢不是戏曲的缺点,而是一种艺术形态,大段的宣叙性唱腔能够酣畅淋漓地渲染、表达人物内心丰富的情感,但能否打动观众关键在于演员的情感是否真挚,声腔是否优美,表演形式是否贴近人物、是否机趣好看。因此在挖掘传统戏曲表演形式的基础上,适当吸收具有现代艺术气息的舞蹈语汇,使两者有机结合,成为符合戏剧情境的新的戏曲表演形式,是本剧刻意追求的创作目标。

在新时期以来创作的戏曲剧目中,吸收舞蹈作为新的表演语汇,成为创作者们追求创新的一种常见形式。但这些舞蹈往往由舞蹈专业的编导创作,其身形韵律带有浓厚的舞蹈特征,与戏曲的身段韵律形成"两张皮"的不和谐现象。有鉴于此,合理、适当地借鉴舞蹈的编创思路和形式,与戏曲的身段韵律有机结合,是本剧表演形式的创作要求。

胶州秧歌是民间舞中的一个舞种,本剧采用了胶州秧歌的动律元素,和民间狮子舞的动作形态相结合,创作了朱丽与项强等众村民彻夜狂欢的群体狮子舞。舞蹈的调度与戏曲的身段交相融合,很好地营造了元宵佳节主仆同欢的热闹场面。

朱丽与项强调情一场中,朱丽在生理周期的驱使下,欲火中烧,勾引仆人项强,一心向上爬的项强欲擒故纵,两人烈火干柴一拍即合。在戏曲舞台上,如何表现性爱场面,是一道不易解决的课题。导演将带有瑞典民间音乐风格的乐曲与戏曲打击乐相结合,在3/4拍子的节奏下,以传统戏曲的一桌二椅为支点,将中国民间狮子舞中舞狮人与狮子耍逗相觑的动作特质,芭蕾双人舞的搂、抱、托、举的形体,以及戏曲滚扑翻跃的程式技巧交糅融合,创作了表现朱丽、项强暧昧调情的"亲袖袜舞"和热烈性感的"双人狮子舞",层次分明地展现了两人对峙、调情、前戏、做爱的不同情境,使戏曲的程式技巧与芭蕾舞舒展、抒情的动作特点以及民间狮子舞交映成趣的表现形式有机结合,形成了符合戏剧情境的"这一个"的戏曲表现语汇,创造了既含蓄写意又独具美感的性爱场面,产生了良好的艺术效果。

三、创作方法

(一)人物形象的跨剧种、跨行当塑造

《朱丽小姐》中的人物性格独特,与戏曲传统戏中的人物特质有着极大的不同。剧作家关注的视角在于对人性的剖析,对人受动物性生理特性的驱使所产生的种种行为举动以及对男女两性话语权、支配权的争夺。

斯特林堡笔下的朱丽是一个可怜的、受到自己父亲母亲双重胁迫而成长的贵族小姐。从理智上她并不反对婚姻。只是缘于母亲的教育和影响而习惯性"厌恶男性",企图站到性别较量的上风去,实际上她又有着生理的欲求和对爱情的单纯幻想,不能摆脱女性相信爱情的软弱本性。

而男仆让(项强)却并非相信爱情,他认为爱情只是可利用的工具,是自己

往上爬的一根树枝,相当的理性、现实和冷酷。他幻想自己能摆脱仆人的身份,成为新的贵族阶层。但实际上伯爵一回到家里,让(项强)就无法继续张狂,奴性毕现。在为了自保的情况下劝说朱丽自杀。

感性和理性,理想主义和实用主义,这是斯特林堡一贯认为的男女之间的差别和不可调和性,也是剧中的主要矛盾之所在。

这样复杂的人物特质,单凭传统戏曲某一剧种、某一行当的表演形式是不足以完成对人物的塑造的。因此,打破剧种、行当的局限,以人为本,吸取各剧种、各行当的表演形式,成为本剧人物塑造的基本方法。

在朱丽的塑造上,根据人物桀骜不驯、天真单纯的性格,处于生理周期欲火中烧的心理和行为特点,借鉴了京剧旦角流派中筱派(于连泉)、宋派(宋德珠)的表演风格,将京剧中花衫、花旦、风骚旦以及昆曲闺门旦的表演特色融于一体,又结合蒲剧、豫剧等剧种中旦角的表演技法和表演形式,很好地塑造了一个桀骜、任性、单纯、软弱,周旋在男仆女仆之间,被欲望吞没,被命运抛弃的人物形象。

桂丝娣是斯特林堡原作《朱丽小姐》中一个独特的人物形象。她夹在朱丽和让之间,孤寂郁闷地周旋、生活着。但在豫剧版《朱丽小姐》中,桂丝娣的人物性格有了较大的改变。她热情、泼辣、乐于助人又敢爱敢恨,她爱男仆项强(让),面对朱丽小姐对项强的挑逗、争抢,对她的无视,桂丝娣对朱丽既有对主人的敬畏、又有对情敌的敌意,在仆人的卑微和女人的本能之间游离转换,和朱丽、项强之间展开了两仆一主、两女一男之间的心理游戏和较量。在这个人物的塑造上,演员综合运用了京剧、豫剧等剧种中花旦、泼辣旦、彩旦等行当的表演手法,并精心设计了三个不同情境、不同情绪的下场,表现了桂丝娣在朱丽和项强之间的无奈、失望、妒忌、愤怒等情感,在道白上运用地道的河南方言,生动地塑造了一个既有原著人物的神髓,又有鲜明豫剧特色的人物形象。

(二)表演程式的创造与不同技法的兼容

戏曲传统表演程式浩如烟海,但在新创剧目中,找到恰如其分的表现规定

情境中的人物心理和外部行为的程式并不容易。因此，合理化用传统程式，创造符合戏曲表演、舞蹈规律，能恰切反映人物此刻心境和行为的新程式，是戏曲新剧目创作的必然。

在《朱丽小姐》的表演语汇创作中，项强的"靴子舞"是导演在符合戏剧情境的前提下，根据人物的心理动机、行为逻辑创作的一段舞蹈。老爷（爵爷）的靴子多年来在西方各种改编本中一直是作为图腾悬挂、矗立的，是使项强（让）既望而生畏又心驰神往的一个标志性的道具，但在此剧中导演让它成为外化项强心理的一个舞蹈器具。为了展现项强对靴子所代表的权贵、财富、奢华、社会地位的向往，在这段舞蹈中借鉴、化用了河北梆子《寇准背靴》中寇准尾随柴郡主的单脚圆场功、京剧花脸戏《通天犀》中的椅子功、武生戏《裴元庆》中的耍锤出手功、《八大锤》中"三起三落"的腰腿功、京剧麒派老生以及川剧丑生等表演技艺。这段"靴子舞"中所呈现的诸多传统程式不是简单的技巧组合，而是在深入挖掘人物心理、行为逻辑的前提下对传统程式技法的甄选、重组。紧紧扣住人物的心理逻辑线，把单纯的表演技巧合理转化，使之能够更加充分地展现、外化人物内在的情感，鲜明地刻画、外化人物渴慕荣华富贵的行为动机和心理活动。戏曲赋予角色表达心理活动的方式往往是通过大段的宣叙性唱腔而非舞蹈去完成的。这段"靴子舞"的创作带给观众一种技艺美的同时，重在外化人物的内心世界并引发观众对人生价值观的思考。

（三）不同艺术形式的兼容并蓄

1. 瑞典音乐与豫剧音乐的有机结合

音乐是中外戏剧中重要的艺术形式，在表达情感、烘托气氛、渲染情绪、外化心灵、交流思想等方面起着重要的作用。豫剧是流传于中原一带的戏曲剧种，声腔是其塑造人物的重要手段。如何用豫剧的声腔形式塑造瑞典剧作中的人物形象，如何刻画人物性格、表达人物间的交流，是导演与作曲家共同关注的焦点。在豫剧《朱丽小姐》中，作曲家巧妙借鉴了瑞典民歌的音乐元素，将其作为本剧的贯穿音乐，并与豫剧传统的二八板、垛板、流水板、慢板、飞板等声腔形式有机结合，将朱丽与项强、桂丝娣三人之间的爱恨纠葛、缠绵悱恻揭示得丝丝入扣、跌宕起伏。它既有瑞典音乐的风格，又是纯正的豫剧声腔，在不同的戏剧情境下，将音乐的戏剧属性发挥得淋漓尽致，使观众在悦耳的旋律之中，感受人物命运的悲欢离合。这种将东西方音乐元素有机交融，又凸显剧种音乐特色的创作形式，不失为西方戏剧名著戏曲化诠释的一条可行路径。

2. 戏曲美学精神统驭下戏曲化的表演样式与话剧式的舞美灯光的结合

新时期以来,采用话剧式的舞台样式,成为新创作的戏曲剧目追求宏大气势、显示舞台样式改革创新的一个常态。如何解决创新剧目的现代感和传统性在舞台样式上的有机结合,是创作者们长期以来寻求破解的难题。大制作既是大时代的趋势也是大气派的保障,表现的也大都为气势如虹的史诗巨作。"前虚后实"的舞美观念在轻装便鞋的现代戏中还可适用,但在长袖厚靴的古装大戏中,演员的表演如何在厚重宏大的话剧、歌剧式布景与空灵写意的戏曲表演场地中做到游刃有余、有机衔接;新创剧目如何既能保持戏曲艺术的本质和精华,又能体现新的时代气象和风格样式,仍是当今戏曲工作者需要攻克的双重课题。

在《朱丽小姐》的舞美设计中,创作者力求准确传达斯特林堡这出自然主义戏剧的内涵。对人性的揭示,遵循中国戏曲空灵写意、以虚表实的美学精神,力图以简洁、精雅的舞美造型烘托、传达出人物间两性的诱惑和男女支配权的争夺。同时又给戏曲演员提供充裕的歌舞空间,以鲜明的视觉空间形象使这出剧目所追求的"外国戏剧的中国化和传统戏剧的现代化"这一艺术交汇点得以充分体现。

随着时代的发展,灯光已经成为一种独具力量的创作语汇和艺术形式,在戏剧的创作过程中发挥着重要的作用。新时期以来,戏曲的灯光艺术也取得了长足的进步和发展,在吸取话剧灯光的基础上,结合不同剧种的艺术风格,逐渐形成戏曲独具特色的灯光艺术。

在《朱丽小姐》的灯光设计上,创作者寻求自然主义戏剧的特质,以粉色、幽蓝作为灯光的基调,和戏曲传统的灯光色度相结合,根据戏剧情境的变换,以富于意境的光影,渲染人物间情欲的激荡、情感的碰撞、人物间和人物内心的矛盾与冲突,既有对节庆气氛的烘托,也有对人物内心情感波澜的渲染、刻画,形成了本剧独具意韵的灯光语汇。

通过此剧的创作,我们总结出中国戏曲在搬演西方戏剧名著时的若干创作规律:结合西方的人文精神和中国美学意境;从中国观众的审美品位出发,展现西方戏剧中的人文情怀;用中国戏曲特有的程式技巧来表现人类共有的美好情感。西方戏剧真正融合中国戏剧元素,才是西方戏剧中国化的有效途径。这些创作经验的总结,对中国戏曲搬演西方名剧,展现自我的艺术风采,走出国门、走向世界,是大有裨益的。

在新加坡推广潮剧所面对的困境与挑战

陈有才*

摘　要：潮剧在新加坡有着悠久的历史，随着社会与教育环境的改变，新加坡的戏曲文化面临着急速崩溃的危机。现今本地的专业戏班寥寥无几，且戏班多转型为清唱班（纸影戏）。反而是各业余剧社还坚持其社庆演出，本地潮剧演出因此仍然得以延续。然而这些业余团体，无论是注册团体，或是依附于会馆或联络所的组织，都面临着相似的困难与挑战：观众流失；资金不足；缺乏创作团队；缺乏师资；缺乏人力与组织；由半新手领新手；方言流失所造成的负面影响；缺乏对潮剧表演的深入认识。

关键词：潮剧　新加坡　业余团体　困境

Abstract: Chaozhou opera enjoys a long history in Singapore. With the change of social and educational environment, Singapore's opera culture is facing the crisis of rapid collapse. At present, there are few local professional opera troupes and most of them have been transformed into singing troupes (shadow play). On the contrary, amateur clubs still insist on their performance for the celebration of the society, so the local Chaozhou opera performance is still able to continue. However, these amateur groups, whether registered or affiliated, face similar difficulties and challenges: audience loss, insufficient funds, lack of creative teams, lack of teachers, lack of manpower and organization, semi-novices lead, the negative impact caused by the loss of dialects, and lack of in-depth understanding of Chaozhou opera performance.

*　［新加坡］陈有才（1959—　），聚艺文化艺术中心主席。业余潮剧爱好者。

Keywords: Chaozhou Opera; Singapore; Amateur Groups; Difficulties

潮剧在新加坡有着悠久的历史。根据新加坡文献馆的资料，陈星南先生于2006年8月15日发表名为《新加坡潮剧百年回顾：小本经营的命运》一文中就提到：根据清朝官员李钟钰的记载，1887年新加坡的小坡已经有潮剧演出。辛亥革命和北伐战争时期，社会动乱，时东南亚待开发，沿海华人渡海南移，潮剧团亦逐班随船而至。19世纪末，首班抵达新加坡的是老赛永丰班，紧接着，又有老荣和兴、老玉楼春、老万梨春、老赛桃源。从1910年到1925年，相继而来的有老一天香、老一枝香、老元华兴，以及外江戏（即汉剧）老三多、新天彩、老正天香、老奏宝丰、老中正顺、新赛宝丰、老怡梨香、新中正顺、老梅正兴、老赛宝丰、新赛宝丰等。这些戏团小本经营，是以家族为本位的个体户。

本地资深华文报记者区如柏在2001年6月9日发表的文章里提到，成立于1826年、有着174年历史的新荣和兴潮剧团在义顺上演最后一场潮剧《万古流芳》后宣告落幕。成立于1864年、面临关闭的老赛桃源潮剧团，今年由本地熟悉的艺人沈炜俊接手。1980年成立的金鹰潮剧团已于2007年2月解散。本地现存的职业潮剧团已经寥寥无几了。

本地注册的业余潮剧社成立最早的是余娱儒乐社，于1912年成立，2017年105岁。六一儒乐社成立于1929年，但已经于20世纪90年代末解散。陶融儒乐社成立于1931年，南华儒剧社成立于1963年。潮剧联谊社成立于1984年，其前身是1954年成立的马来亚潮剧职工联合会。聚艺文化艺术中心则于2005年注册成立，培红戏曲艺术院于2006年由喜声达歌唱学院转型而成立。

除了现存的几个业余潮剧社，过去十多年本地还出现了相当多隶属于联络所和民众俱乐部的潮剧团或潮剧组，如成立于1995年的揭阳会馆潮剧团（已解散），成立于1997年的吴应河潮剧潮曲歌唱班，成立于2002年的如切潮剧团，成立于2003年的大巴窑南民众俱乐部潮剧团，成立于2005年的芽笼士乃民众俱乐部华族戏曲俱乐部，还有其他一些附属的小组织由于没有注册而难以考证。

综上所述，本地的专业戏班其实已经是步入黄昏，数十年前的光辉灿烂一去不复返，本地的庙宇现在倾向于歌台余兴节目，加上人手短缺，演出单子又少，无法聘请长期演员与伴奏乐手，班里的演员年龄越来越大，戏班多转型为清唱班

（纸影戏）。反而是各业余剧社还坚持其社庆演出，每年演出的目的不是为了赚钱，有些稍有余款的还聘请专业导师为团员们上课，提升其表演能力，本地潮剧演出因此仍然得以延续。然而，我们这些业余团体，无论是注册团体，或是依附于会馆或联络所的组织，都面对相似的困难与挑战，下面大略分析之。

一、观众流失的问题

新加坡建国前虽是英殖民地，但许多华族先辈都是从中国南来的移民。虽然这些老一代华族移民的文化水平多不太高，却持续推动着文化的发展。随着国家的发展，注意力都集中在经济建设上，反而忽略了文化的推动。20世纪六七十年代开始，政府与人民重视的是创造就业；80年代推动生产力的提高；90年代迎来精密工业与互联网时代——文化与艺术方面则乏善可陈！

此外，随着20世纪60年代末双语政策的推行，整体语言环境的转变使得年轻人从学生时代就放弃方言。提倡学习科学的结果，是越来越少学生重视文化与艺术等学科。这些不利因素最终导致年轻观众严重缺乏。而随着年长观众的离世，或因行动不便而无法前往剧场观赏，戏曲的观众逐年流失。

二、资金不足的问题

任何活动的举办都需要经费，戏曲活动无关民生经济，无关经济资源的创造，因此较难获得所需的资金支持。虽然，20世纪90年代我国政府设立了国家艺术理事会，积极推动文化艺术发展，然而僧多粥少，许多戏曲团体仍然无法获得足够资金来推动发展。而从前旧社会的社团、商家和个人的慷慨赞助已经少之又少，制作经费包括剧场租金、创作费用、器材等等，已经越来越高，使得许多戏曲团体已无法独立推出周期性的演出。

三、缺乏创作团队

戏曲是一种专业性很强的表演艺术，专业剧团人员分布有具体要求：有专司创作的团队，有行当分明的演员队伍，还有伴奏乐队、舞美、灯光音响等等专业人员。业余戏曲团体不具备这些实力，靠的是个别演员及团员的个人实力。而由于新加坡缺乏真正的戏曲专业人员，尤其缺乏剧本创作班子，因此只能由海外输入剧本与作曲。此外，舞美设计、灯光设计、服装设计、造型设计等等，也往往需要由海外引进，无疑加重了资金方面的负担。

四、缺乏师资

既然是业余戏曲团体，团体内部常缺乏专业戏曲导师。要解决这个问题，最直接的解决办法，便是外聘导师。但是多数业余戏曲团体资金不足，难以长期聘请老师。因而多数团体退而求其次，只在临近演出时聘请导演，平时练习则需另想办法解决。然而除了需要专业导演协助排戏，其平时的练习更需要导师来协助提升。因此师资问题的解决是迫切的，而其无法解决的根源无疑仍在于资金的匮乏。

五、缺乏人力与组织

一个戏曲团体要想持续经营，不光需要解决资金问题，也需要不断提高艺术水平推陈出新，而不是靠演出前聘请导演、筹募演出经费就能解决的。持续经营需要该组织有一个强而有力的领导团，需要它在管理、策划、找寻经济来源、提升艺术、维持良好联系网络等方面，都能发挥功效。失去了有效的管理，则团体在愿景策划、组织发展、财务开发、艺术提升各方面，都无法有效地进行规划与执行。而本地的许多潮剧团体，主要都是由业余戏曲爱好者自主组成，除了对戏曲的热爱，大多缺乏管理才能，组织能力常感不足。

六、由半新手领新手

这是一个现在相当普遍的现象。我曾经和本地一位粤剧界的老师交换过意见，他就提出了这样一个忧虑。他认为现在许多戏曲爱好者，都属于半路出家，没有足够的功底，全凭其对戏曲的爱好，不吝将所学传授于他人。然其本身功底不深，也没有足够的功力，甚至自己还未充分掌握戏曲演出的窍门，自然无法有效地传承戏曲。这样的做法会连带出许多问题：第一，所传的戏曲技术可能不规范，容易让新人误会戏曲就是如此表演的，甚至把错误的方法传衍下去；第二，艺术水平可能越来越薄弱，无法更好地吸引观众，甚至让观众越来越远离戏曲。

七、方言流失的影响

方言的流失在新加坡似乎是无法避免的，许多人指向政府所推行的"多说华语，少讲方言"运动。也许讲华语运动加快了方言的消失，但其实新加坡的整

体环境,包括根植于英殖民地的英语优越感,政府部门对英语的重视与使用,教育体制的变化,都逐渐地将本地的华族方言推向不归路!

而方言的流失除了冲击华族传统习俗与文化,对地方戏曲的打击更加致命。地方戏曲立足于方言,没有了方言,就无法再表演地方戏曲;没有了方言,就没有了观众。目前的形势已经很清楚,能够使用方言的本地居民已经渐渐老去,地方戏曲的忠实老观众一年比一年少。在没有新的懂方言的年轻观众支持的情况下,地方戏曲退出新加坡这个舞台只是迟早的事。

八、缺乏对潮剧表演的深入认识

这一点与前面的数点其实是有联系的。本地的潮剧职业戏班已经没落了,近三四十年来本地的潮剧活动之所以活跃,乃是因为业余潮剧团体的推动。潮剧票友们基于对潮剧的喜爱,不以谋利为目的,倒是真的让本地的潮剧一度兴盛了起来。然而,潮剧作为一种文化艺术,有其不可或缺的技术层面,更有其文化深度。潮剧在新加坡,就缺乏这种根基。即使是从前的职业潮剧戏班,由于个人文化水平的限制,大多数艺人也缺乏对其文化层面的认识。但通过口传身授,每天演出,戏班的艺人们在技术方面还是有所追求的。

而作为业余剧团,由于团员大多没有受过正规训练,又没有师傅的言传身教,只通过业余时间的练习,根本谈不上对潮剧的深入认识。若因为条件的限制,无法聘请专业老师训练传授,而由团里多学几年的团员教导新手,自然很难在表演水平方面加以提高,更难以谈及对潮剧的深入了解。

九、结论

从19世纪80年代有记载的新加坡潮剧演出开始计算,其间来自中国大陆、泰国和香港地区的戏班到新加坡演出,丰富了老一辈潮籍新加坡居民的业余文化休闲生活,也见证了如余娱儒乐社等历史悠久的业余剧社的成立。20世纪60年代来自中国的潮剧电影风行新加坡,更把潮剧推进千家万户之中。当时的无线广播电台的地方戏曲节目整日不间断,加上"丽的呼声"等有线方言节目,潮剧(应该说所有方言与地方戏曲节目)的传播是真正地进入了"寻常百姓家"。

当时的业余票友剧社纯属自娱,并没有想要积极地吸引社会大众加入剧社的意图。因为职业戏班的演出频繁,一般公众并不缺乏观看戏曲的机会。20世纪60年代的戏曲电影才是真正引起人们学习戏曲表演的推手,很多人开始参加

业余剧社学习戏曲。

　　好景不长,短短几十年的社会与教育环境的改变,竟使新加坡的戏曲文化面临急速崩溃。新加坡的潮剧现在主要靠票友在延续。业余团体面临一系列困难的最根本原因,一是缺乏专业的培养,二是孤军作战(既没资金,更缺乏观众)。希望我们的这些业余戏曲团体,能够本着一贯的热情与执着,继续坚持下去。

中国地方戏曲近年在新加坡的传播

许振义*

摘　要：近二三十年来，中国地方戏曲在新加坡的传播是系统性的，分为基本传播和再传播。首先，以敦煌剧坊（胡桂馨）、新加坡戏曲学院（蔡曙鹏）、传统艺术中心（蔡碧霞）的人才培养为考察对象，人们不再只是被动地观赏或私下自学，而是主动、积极地通过剧团、社会上的戏曲类学校及艺术中心、主流教育系统的常规学校进行系统的学习和演出，可视为基本传播；其次，在以胡桂馨和蔡碧霞为代表的戏曲人的努力下，戏曲通过新加坡继而向东南亚甚至更广范围的欧美地区推广，对戏曲的国际化创作和传播做出了一定的贡献，可视为较高层次的再传播。

关键词：中国地方戏曲　新加坡　基本传播　再传播

Abstract: The propagation of Chinese opera in Singapore during the past 20 to 30 years has been systematic. It demonstrates two aspects: for one, the regional types of Chinese opera are rooted in Singapore and the people are no longer passive audience nor private self-learners but are proactively and earnestly learning and performing, systematically—this can be regarded as basic propagation with a case study of the Chinese Theater Circle (Joanna Wong), the Chinese Opera Institute (Chua Soo Pong) and the Traditional Arts Centre (Singapore) (Cai Bixia). The other is that Chinese opera is being propagated to Southeast Asia and to as far as Europe and America—this can be considered higher level re-propagation with a case study of Joanna

*　［新加坡］许振义（1968—　），博士，南洋学会副会长。研究方向：新加坡移民文化，新加坡政治与社会。

Wong and Cai Bixia, which, to a certain extent, contributes to internationalizing the creative production and propagation of Chinese opera. This section elaborates through the efforts and achievements of Joanna Wong and Cai Bixia as examples.

Keywords: Chinese Opera; Singapore; Basic Propagation; Higher level-re-propagation

与早年剧种传入新加坡演出或播映（如电影或电视片）的最低层次的原始传播不同,近二三十年来,中国地方戏曲在新加坡的传播是系统性的。这体现在两个方面：一是基本传播,剧种在新加坡生根,人们不再只是被动地观赏或私下自学,而是主动、积极通过剧团、社会上的戏曲类学校及艺术中心、主流教育系统的常规学校进行系统的学习和演出；二是层次较高的再传播,戏曲通过新加坡继而向东南亚甚至更广范围的欧美地区推广,对戏曲的国际化创作和传播做出了一定的贡献。

一、基本传播

基本传播可分为两个渠道：一是通过戏班、剧团、戏曲学校及艺术中心举办的戏曲活动,二是通过主流教育系统的常规小学、中学所开设的课外活动。

早年职业戏班重视授徒,有好徒弟、好接班人,戏班才能吸引观众,才能保证生计,才能延续下去。现在的业余剧团、戏曲学院和艺术中心也重视授徒,但主要目的除了生计之外,也包括戏曲艺术的传承和发扬。本部分试以敦煌剧坊（胡桂馨）、新加坡戏曲学院（蔡曙鹏）、传统艺术中心（蔡碧霞）为例,论述戏曲在新加坡的基本传播情况。

胡桂馨在创办敦煌剧坊之前,经她非正式授艺的弟子就有多人,包括卢眉桦、曾燕玲、司徒海嫦、朱振邦、胡慧芳、刘满钻、梁锦辉、胡宝燕等。在创办敦煌剧坊之后,开办了正式的培训班,指导唱、念、打各种工夫,分析剧中各种角色。胡桂馨最后收的弟子是周汶姿,2011年拜师,在胡桂馨指导下演过不少折子戏和长剧,包括《花田错》《聂小倩》等。卢眉桦是众弟子中艺术成就最高者之一,20世纪70年代就向胡桂馨学习戏曲,成绩斐然,她在1980年获新加坡政府颁发的"杰出青年奖",又于1997年获新加坡文化界最高荣誉——文化奖。司徒海

嫦15岁师从胡桂馨,2001年获美国青年商会颁发的"世界杰出青年奖"。

敦煌剧坊重视推广粤剧,在地方戏曲没落的20世纪80年代中期,率先把粤剧重新引到基层,与河水山民众联络所(Bukit HoSwee Community Centre)联办"地方戏曲欣赏晚会",公演折子戏《帝女花》之《香夭》、《唐伯虎点秋香》和《醉打金枝》之《催妆》等。此后,敦煌剧坊到全国多所学校、公立机构、私人机构、文化团体,以及20多家民众联络所,举办粤剧欣赏会,配以中英文字幕,让不懂粤语的民众也能好好欣赏,传播粤剧艺术。1989年,在滨华酒店大厅、手工艺中心、圣淘沙音乐喷泉舞台举办粤剧晚会,主持人以英语介绍剧情,帮助观众了解和接受。1991年起,先后举办狮城国际粤剧节、粤韵新声大会串、粤剧营、狮城梅花戏曲节(1994年与中华总商会联办)、狮城地方戏曲展等。1995年起,敦煌剧坊在每月的第一个星期天中午举办粤曲茶座(后改称"戏曲茶馆"),让粤剧曲艺爱好者练唱;也举办粤剧讲座、粤剧示范及演出等,开放给学生和外国游客参加。狮城国际粤剧节已经连续举办多年,2015年配合新加坡独立五十周年纪念,于5月30日起连续五天在国家图书馆戏剧中心举行,节目丰富,有三场讲座、五场演出和两场粤剧欣赏会。其中,演出剧目包括《红鬃烈马》(广州红豆粤剧团表演)、新编长剧《庄妃与洪承畴》(敦煌剧坊与红豆粤剧团合演)、折子戏《粤剧雕龙》。闭幕式上,首次公演敦煌剧坊主席黄仕英的三首新作粤曲《新加坡颂》《敦煌颂》和《狮城向荣》。[①]

新加坡戏曲学院是戏曲传播的重镇。在时任院长蔡曙鹏的策划下,1998年开始举办少儿潮剧营,招收了一批充满朝气的小学生。2002年新加坡举行华族文化节,少儿潮剧营带来的节目《刺梁骥》是重点节目之一,一连三晚隆重呈现,是新加坡本地第一个由儿童演员演出的潮剧。

蔡碧霞于2012年创办新加坡传统艺术中心。自创办以来,一直为教育部下属的中小学开办名为"艺术教育课程"(Art and Education Programme,简称AEP)的项目,教导戏曲。"艺术与教育"可分三类内容:一是工作坊,二是戏曲演出,三是课外活动。工作坊分两种,学校可以自由选择。其一名为"多姿多彩戏曲世界",共六节课,每节90分钟,收30个学生,收费1 600新元,介绍中华戏曲的历史与来源,让学生认识戏曲中"生、旦、净、丑"的行当分类,了解中华戏曲脸

① 易琰主编:《梨园世纪——新加坡华族地方戏曲之路》,新加坡戏曲学院,2015年版,第259—264页、第278页。

谱的各颜色的代表意义,接触并学习戏曲的"唱""念""做""打",学习戏曲服饰类别,等等。其二为"传统戏曲之旅",带学生参观传统艺术中心,为时60至90分钟,每个学生收费10新元,参观并学习戏曲服装类别,最后分组学习戏曲身段、把子功,传授的戏曲演出剧目有黄梅戏《宝莲灯》《花木兰》《灰姑娘》《老鼠嫁女》《罗摩衍南》[①]《哪吒闹东海》《铁扇公主》及京剧《龙宫借宝》等。选择京剧和黄梅戏是因为这两个剧种使用的语言是普通话或接近普通话,学生较易掌握。以上各剧的演出,通过唱、念、做、打,能够让学生对戏曲有进一步的了解与认识,开拓艺术视野,提升他们的艺术鉴赏能力,并且以简单易懂的情节,带领学生进入丰富多彩的戏曲世界。此外,各剧还有不同的思想教育侧重点,比如《宝莲灯》通过剧中少年沉香身上的那种坚韧不拔、勇往直前的精神,让学生学习华族传统道德与价值观;《花木兰》展现爱国精神的题材,让同学们从欣赏戏曲中得到思想教育;《灰姑娘》宣扬华族传统价值观,批评爱慕虚荣、享乐主义,赞扬勤劳善良的高尚品格,让青少年从观赏中获得思想教育;《老鼠嫁女》对爱慕虚荣、贪图有钱有势的女主角提出警戒,让学生在观赏中思考生命的真义;《罗摩衍南》《哪吒闹东海》《铁扇公主》和《龙宫借宝》宣扬了忠、孝、节、义的伦理观,同时也启发学生去进一步了解中国古典文学作品。

此外,新加坡传统艺术中心还举办"千变万化戏曲世界"活动,通过改编自中国古典名著《西游记》和《封神榜》的剧目搭配"艺术教育"内容,穿插介绍戏曲演员的基本功训练如腰腿功、毯子功、把子功,以及生、旦、净、丑的行当介绍和表演特色,再加上骑马象征写意动作、兵卒水战游泳的模拟动作等,激发青少年的想象力与创造力,引领他们在无形中轻松地掌握历史、认识戏曲,透过主持人轻松活泼的讲解说明,带领学生们认识传统戏曲中服装的类别及戏曲化妆的颜色含义。

"戏曲魔术世界"则通过蔡碧霞主演的《老鼠嫁女》及《灰姑娘》,特别为青少年观众量身定做,以精致的戏曲表演元素,跳出戏曲刻板印象。《老鼠嫁女》中鼠珠珠在幻想当起鼠皇后的一刻,采用卡通式现代舞蹈身段来表演;《灰姑娘》中三位彩旦则以各种女丑的肢体行动刻画滑稽性格,还有精彩的红绸舞、翎子舞及扇舞等招式,带领同学们一窥中华戏曲艺术之美。

传统艺术中心自2012年开展艺术教育课程以来,参与的学生人数每年都可观。本项目于2012年启动,当年办了11场次,共5 419个学生参加;2013年,办

① 也有把译名定为《罗摩衍那》的,两者皆可。

31场次，14 494个学生参加；2014年，办19场次，7 653个学生参加；2015年，办21场次，9 232个学生参加。

传统艺术中心自2013年起，每年举办"狮城青少年戏曲汇演"，让参与这些戏曲课外活动和培训课程的学生有公演的机会，至2015年已办了三届。2015年，参加第三届狮城青少年戏曲汇演的学校有：培青学校（演出改编自日本童话《桃太郎》的黄梅戏《桃子的传说》，一共14个学生演员）、新加坡女子学校（演出黄梅戏《孙悟空借芭蕉扇》，一共10个学生演员）、大巴窑圣婴女子中学（演出黄梅戏《盘丝洞》，一共14个学生演员）、新民中学（演出潮剧《穆桂英大破天门阵》之《对枪》，一共15个学生演员）。2016、2017年，传统艺术中心继续举办狮城青少年戏曲汇演，培青学校、新加坡女子小学、圣婴女中、新民中学、北京京源小学、安庆市四照园小学、中国戏曲学院戏曲艺术教育中心、中国安庆市文化馆等呈献了多折黄梅戏及京剧选段。

学生对地方戏曲有如此的热忱，大概有两个因素。首先，学生对戏曲艺术感到陌生，进而好奇，开始被这门既传统又新奇的艺术所吸引。2015年，传统艺术中心举办第三届狮城青少年戏曲艺术汇演，参加演出的学生就表示：

"戏曲让我疯狂。开始，我以为戏曲是阿公阿嬷的爱好，后来，我发现戏曲让我了解更多华族文化，让我学会了武打，让我结识了更多朋友。"（新民中学学生碧雯）

"我非常感谢有这个机会学习戏曲。这是个全新的体验，让我欣赏到戏曲这门艺术。通过这个机会，我也对戏曲产生了兴趣，想要继续学习戏曲。我也特别喜欢戏曲的各种各样的服装，真的很美很特别，让人一看就爱上它了！现在的青少年都觉得戏曲很老土不喜欢学，可是一旦尝试戏曲，就一定会爱上它的！"（大巴窑圣婴女中学生陈谕贞）

以上引言取自第三届狮城青少年戏曲汇演介绍册。册子里还有其他十多位中学生学习戏曲的感言。从这些感言可以看出，学生大多经历过"质疑—尝试—惊艳—喜爱"这样的一个过程。这恰恰就是推广戏曲的不二法门——只要让青少年有机会接触戏曲，就一定能让其中一部分人为之改观，进而变得主动并乐于接受戏曲。

学生对地方戏曲有如此的热忱，第二个因素在于教育部和学校的大力推广

和支持,让学生多接触艺术和传统,一来希望通过艺术来刺激并培养学生的好奇心、想象力和创造力,二来希望借此让新一代国民在文化上有所归属,不致成为断根之漂萍。

除了到主流教育系统的中小学去教导戏曲,传统艺术中心也开设课程,让那些有心深入学习戏曲的青少年参加。例如少儿潮剧班,招收四岁以上儿童,每星期天授课,每次上课一个半小时,一共12节课,由关阳与陈国来联合授课,采用循序渐进的方式进行,从唱念、腰腿、身段基本功开始训练,并通过选择合适的经典潮剧《刺梁骥》《桃花过渡》《春香传》等剧目,以戏带功,让学生从中体会戏曲综合性、程式性和虚拟性的奥妙和魅力。此外,传统文化中心还开有少儿黄梅戏曲班。

为了激发学员学习热情,中心安排少儿戏曲班学员参加各种演出,例如:2016年1月24日,参加新加坡华族文化中心主办的"活力华彩——新加坡华族文化光影展讲座系列"讲座示范演出,呈献潮曲《大登殿》及黄梅戏《铁扇公主》唱段;2月11日,参加"春到河畔迎新年"活动"体验表演艺术的美,感受各家技艺的妙"工作坊,呈献两场潮剧《大登殿》选段;9月10日,在滨海艺术中心主办的"艺满中秋"活动上开办两场"亲子工作坊",少儿戏曲班呈献潮剧《大登殿》;2017年7月8日,少儿班学员在月眠艺术中心开放日上呈献潮剧《爱歌》;10月1日,在"艺满中秋"戏曲演出与工作坊上,少儿潮剧班演出潮剧《大登殿》。

2016年,传统艺术中心在新加坡女子小学、培青小学、新民中学、圣婴女中开班授课,大力推广校园戏曲活动。并在28所学校做了39场演出与工作坊,面向的校园观众高达14 654人。2017年,传统艺术中心继续在新加坡女子小学、培青小学、新民中学开班授课,并在20所学校做了33场演出与工作坊,面向的校园观众高达9 187人。

2016年12月,传统艺术中心主办的"第一期戏曲研修班",特邀中国戏曲学院吕所森教授前来授课,参加学员共11位,学习为期六周,隔年1月在新民中学民镜剧场举行汇报预演,250位学生观看了表演。2017年9月,主办"第二期新加坡戏曲研修班",由蔡碧霞率领10位学员前往中国戏曲学院进修。

延戏剧团为培养歌仔戏演艺人员,以加强演出阵容、更好地完成演出任务,大力招收新团员,将对福建歌仔戏有兴趣同时希望参与歌仔戏表演的人士吸纳入团,会员费为每年30新加坡元。延戏剧团提供基本培训,每周六进行三小时练

习,包括基本功训练、歌唱、阅读剧本、角色表演、演出排练等。基本功训练课程分三级,第一级是身段训练(简单的手势如兰花指、剑指等)、步伐、小调唱腔等;第二级要求穿上水袖,做抛袖等动作,学习大调唱腔;第三级则要求文生学习手巾、伞、扇等道具和动作,武生学习剑、枪、刀等道具和动作,并学习散板唱腔。

在京剧方面,天韵京剧社自1994年起在德明政府中学教导中学生学习京剧,每年为该校中文学会"青春旋律"演出呈献京剧节目,历年演出剧目包括折子戏《拾玉镯》、《铁弓缘》、《柜中缘》、《升官记》之《醉审》、《花田错》之《花田写扇》、《春草闯堂》之《闯堂》及《抬轿》、《穆柯寨》、《花木兰》之《喜结良缘》等,还有彩唱选段如《淮河营》《坐宫》,清唱选段如《红娘》《搜孤救孤》《穆桂英挂帅》《霸王别姬》等,多年来培育了众多京剧新苗。2006年,一批爱好京剧的青少年加入天韵附属青年京剧组,为京剧活动注入新血。2008年,举办"天韵青年荟萃2008",翌年演出新编京剧折子戏《升官记》之《醉审》,青年教师李丽娜清唱样板戏《红灯记》之《李铁梅》唱段,高中学生孟若雯在《春闺梦》选段里作细腻唱腔及水袖做工表演,另有德明政府中学中文学会京剧组表演折子戏《花木兰》之《请战》。

自1994年来,德明政府中学课外活动京剧组大约培养了400余位学生。这些学生中还有不少毕业生现在依旧活跃于天韵京剧社,继续为京剧艺术贡献着力量[①]。该校2008—2016年京剧演出如表1所示:

表1　2008—2016年德明政府中学京剧组参与天韵京剧社公演剧目

时　间	演　　出
2008年4月	《春草闯堂》之《闯堂》
2008年8月	"天韵青年荟萃2008" 《李逵探母》之《见娘》、《春草闯堂》之《认证》、《锁麟囊》之《春秋亭》、《升官记》之《苦思》、《穆柯寨》、《野猪林》之《大雪飘》
2009年4月	《春闺梦》选段、《升官记》之《醉审》
2009年8月	《宰相刘罗锅》之《咏梅》全本戏
2010年3月	《春草闯堂》之《认证》

① 2016年4月25日德明政府中学双文化学院华文部教师杨天熙、天韵京剧社社长罗德民、许振义电邮往来记录。

（续表）

时　　间	演　　　　出
2010年5月	德明政府中学中文学会青春旋律:《红菱艳》
2010年6月	《宰相刘罗锅》之《咏梅》全本戏
2011年5月	德明政府中学中文学会青春旋律:《花田写扇》
2011年5月	《王熙凤大闹宁国府》全本戏
2011年12月	《秦香莲》之《寿堂唱曲》
2012年5月	德明政府中学中文学会青春旋律:《柜中缘》
2012年6月	《升官记》全本戏
2013年4月	德明政府中学中文学会青春旋律:《春草闯堂》之《隔帘认婿》
2013年5月	《升官记》全本戏
2013年12月	《柜中缘》、《杨门女将》之《巡营》
2014年3月	德明政府中学中文学会青春旋律:《柜中缘》
2014年6月	《四郎探母》
2014年12月	《秦香莲》全本戏
2015年5月	德明政府中学中文学会青春旋律:《春草闯堂》之《闯堂》
2015年11月	《春草闯堂》全本戏
2016年4月	德明政府中学中文学会青春旋律:《穆柯寨》选段

二、再传播

所谓"再传播"，指的是戏曲传播进入新加坡之后，从新加坡继而向东南亚甚至更广范围的欧美地区推广。这对戏曲的国际化创作和传播作出了一定的贡献。新加坡戏曲界这方面的成效不小，本部分主要以胡桂馨和蔡碧霞的努力和成就为例说明。

胡桂馨自1968年起就在新加坡作长剧演出，至2012年底一共演出113场，包括《英烈传》(黄仕英编剧)、《河东狮》(唐涤生编剧)、《杨家将》(黄仕英编剧)、《花田错》(唐涤生编剧)、《六月雪》(唐涤生编剧)等。至于海外演出，她从1973年开始，至2012年底一共演出49场，剧目包括《帝女花》(唐涤生编剧)、《新白蛇传》(黄仕英编剧)、《辞郎洲》(叶绍德编剧)和《春草闯堂》《元世祖》

《凄凉辽宫月》《南唐李后主》《武则天》等，2001年之后多是演出英语粤剧《清宫遗恨》，演出国家与地区包括：马来西亚、柬埔寨、日本、中国（广州、番禺、福州、北京、佛山、上海、顺德、香港）、澳大利亚、土耳其、埃及、德国、英国、法国、奥地利、罗马尼亚、乌克兰、美国、加拿大、巴西等。

这些海外演出对粤剧的海外传播起到了重要作用，有时甚至成为打入某个地区的粤剧先锋。1994年，敦煌剧坊应文化艺术交流计划要求，到罗马尼亚布加利斯和卡拉奥哇两个城市表演《凄凉辽宫月》，是第一个进入罗马尼亚的粤剧团，甚至有人说是"第一个进入东欧市场的中国戏曲团体"；2000年，胡桂馨率领敦煌剧坊24名团员到巴西参加"独立500周年"国际艺术节，是"第一个进军南美洲的粤剧剧团"。2012年12月，应柬埔寨广肇会馆邀请，敦煌剧坊到金边参加"亲情中华全球华人粤剧文化节"，由胡桂馨演出《七月落薇花》和《香夭》，这是粤剧在柬埔寨断了三十多年后首次重现。①

除了在海外演出，胡桂馨也在海外教导粤剧。早在1990年，胡桂馨在日本千叶县儿童艺术节上就举行了戏曲脸谱化妆工作坊。1992年，在美国旧金山为大学生举办粤剧工作坊。2000年，在巴西贝洛奥理藏特（Belo Horizonte）给大学师生举行戏曲工作坊。2005年8月在爱尔兰参加世界艺术节演出之后，办了三场戏曲工作坊，吸引了很多爱尔兰的艺术家和舞蹈演员参加。同年9月，到奥地利给专业演员和话剧学生教授戏曲基本功和身段，与新加坡著名导演王景生合作，为他们排练《高加索灰阑记》（布莱希特编剧），让他们用戏曲手法和身段演出，如骑马、过桥、水袖等。2009年，赴奥地利，与王景生合作开课授徒，让学员以戏曲身段、动作与表情来演话剧《四川的好女人》（布莱希特编剧）。同年6月，仍到奥地利教授戏曲基本身段，包括如何运用长水袖、长绸、普通水袖、尘拂等。

敦煌剧社向来重视字幕对再传播的重要性。胡桂馨认为，粤剧尚未取得如意大利歌剧般在国际上的艺术地位，听不懂意大利语的世界各地人们可以接受原汁原味的意大利歌剧演出，但听不懂粤语的观众不一定能接受以纯正广州话表演的粤剧。因此，要打入国际戏台，不得不求变。变通的办法有两个，一个是使用字幕，如中英文字幕，而敦煌在日本、德国演出时都用了日文、德文字幕；另

① 区如柏、黄雯英编著：《红氍毹上之不倒翁：胡桂馨》，敦煌剧坊新加坡青年书局，2013年版，第70—83页。

一个就是以英语唱曲、念白，而戏曲表演的其他所有方面仍按粤剧传统进行，如头饰、服装、舞美、身段、艺术理念等。2015年10月19日，敦煌剧坊在德国柏林中心的圣十字教堂内唱响粤剧《清宫遗恨》，用粤语演唱，并配有英语字幕，艺术总监胡桂馨还特别安排随团德国演员比尔密史在每一幕开场前穿戏服上场，以德语解说剧情，演出十分顺利[①]。

蔡碧霞传统文化中心创立虽只有短短三年多时间，却积极地展开再传播。创立当年，2012年11月4日，即到日本富山参加第35届富山儿童戏剧节，演出潮剧《老鼠嫁女》，演员有蔡碧霞、李美贞、罗兰卿、马秀宝、曾君弼。2013年7月28日，参加法国Tournon Sur Rhone-Tain-I'Hermitage第14届莎士比亚国际艺术节，与新民中学戏曲学会联合呈献黄梅戏《血手印》，演员有蔡碧霞、陈国来及新民中学戏曲学会学生。2014年6月14日，应Dama Music Theater邀请，赴马来西亚吉隆坡演出潮剧《绛玉掼粿》与《十八相送》，演员有蔡碧霞、李美贞、刘映雪、杨瑞祥、曾君弼。同年9月18日，应印度Utkal Yuva Sanskrutik Sangh邀请，赴印度Odisah的Cuttack参加第22届国际印度艺术节，演出黄梅戏《老鼠嫁女》，蔡碧霞导演，演员有姚金枝、罗家珍、沈金春、徐文君、陈国来、Amelia、Lydia。

在京剧方面，平社也积极参加海外演出，如表2所示：

表2　新加坡平社近年来海外演出

日　　期	演　　　　出
1997年10月5、6日	与中国北京京剧院联合交流演出
1998年4月24日	"中国第十五届潍坊市国际风筝节"专场演出
1998年8月19日	"中国云南首届京剧票友联谊演唱会"专场演出
1999年10月21日	"纪念梅兰芳先生105岁诞辰"专场演出（泰州新梅兰芳剧院）
2000年9月20日	"中国2000年龙虎山中华京剧票友度假节海内外京剧荟萃"专场演出（鹰潭影剧院）
2001年11月	"中国山西省首届京剧票友节"专场演出（太原市）
2001年11月	杭州市京剧交流联谊访问专场演出

① 邓华贵：《敦煌剧坊柏林演出成功　教堂唱响〈清宫遗恨〉》，新加坡《联合早报》2015年10月24日。

（续表）

日　　期	演　　　　出
2002年10月12日	"中国山西省第二届中国京剧票友节"（太原市）
2002年10月15日	"中国第四届中国京剧票友节"
2003年9月11日	"中国山西省第三届中国京剧票友节"专场演出（太原市）
2004年4月	"中国江西景德镇第二届中华京剧票友节"
2004年10月12、13日	与"大连市京剧团"联合艺术交流演出
2004年10月16日	"中国武汉市首届中华京剧票友艺术节"专场演出
2004年12月	"中国海南岛首届中华京剧票友艺术节"专场演出（海口市）
2005年6月	"中、新京剧票友联谊交流演唱会"专场演出（湘潭市）
2006年4月	参加中国辽宁锦州市京剧票友节
2007年11月	参加中国北京首届京剧名家票友演唱会
2008年11月11日	参加第九届"和平杯"中国京剧票友邀请赛
2009年10月8日	参加第二届东盟京剧爱好者南宁演唱会
2011年12月5日	应中国邢台市飞天演艺有限公司邀请呈献《京剧之夜》

蔡曙鹏对戏曲传播的一个重要贡献是为第三国创作、排演中国戏曲。仅仅在1995至2010年期间，他与新加坡戏曲学院蔡碧霞、李云、严世炎等人就办了58场海外演出，除了六场是在中国大陆和中国台湾演出之外，其余52场是在世界各地。离开新加坡戏曲学院之后，他继续为海外剧社编剧、排戏，并推动中国艺术院团合作剧目参加国际交流活动。

蔡曙鹏为新加坡、中国和越南合作编导的剧目，已累计二十多个，先后受邀在五湖四海多个国家艺术节上演出。其2017年编导的剧目，参加了亚洲、欧洲的11个不同艺术节，有的或作为常年演出剧目上演。

他积极为东南亚国家排演中国戏曲，如：2016年4月，蔡曙鹏在河内为越南国立电影与戏剧学院传统戏剧系的学生讲表演课，并排新戏《断肠曲》。这部戏取材自顺治、康熙年间刊行的一部才子佳人小说《金云翘传》，作者为青心才人。《金云翘传》在中国曾流行一时而终被历史湮没，却被越南诗人阮攸改编成为一

部3 250多行的长篇叙事诗,最初定名为《断肠新声》①,全诗12卷,仿效《金瓶梅》一书的命名,从诗中金重、王翠云、王翠翘三人姓名中各取一字,连缀而成。蔡曙鹏把《断肠新声》重新整理为越南改良剧(Cải lương)《断肠曲》。此剧受邀参加于2016年11月举行的越南国际戏剧节演出。越南改良剧是受中国南方剧种影响的越南三大剧种之一。蔡曙鹏编创《断肠曲》是中国戏曲跨文化传播的一个创举。

2017年3月8日,蔡曙鹏编导的豫剧《聂小倩》在济源首演;7月28日及31日,带领南华儒剧社参加在中国南宁举行的"中国—东盟戏剧展演",共演出两场;7月30日,编导潮剧《画皮》在南宁首演;8月3日,在广东粤剧院南华儒剧社表演了潮剧《画皮》片段;8月6日及8日,分别在韩国浦项国际戏剧节和首尔中国文化中心演出潮剧《画皮》;8月22日,携豫剧《聂小倩》参加那慕尔国际戏剧节。

蔡曙鹏在中国戏曲跨文化创作和传播方面的努力,不但推动了戏曲文化发展,也为新加坡这个城市国家的公民外交(Citizen diplomacy)作出了贡献。为此,具有半官方背景的新加坡国际基金会(Singapore International Foundation)于2016年8月把他列为新加坡25名"公民大使"(Citizen Ambassador)之一,在国际基金会出版的纪念册中记录了这25人在各领域中的贡献,并由新加坡总统陈庆炎在演讲中进行表扬②。2017年,蔡曙鹏获得孟加拉、中国、越南三国的政府部门与艺术院团颁发奖状与奖牌③,肯定了他在戏曲创作和再传播上的努力和贡献。

① 长诗情节:嘉靖年间,北京城王员外家有子女三人——翠翘、翠云和王欢。清明时姐弟三人春游踏青,与王欢的同窗金重邂逅。翠翘与金重一见钟情,遂私订终身。不久,金重叔父亡故,他遵父命回辽阳奔丧。这一对情人只得挥泪而别。奸商勾结官府敲诈勒索,王员外父子二人锒铛入狱。为了避免父亲和弟弟被拘押,以致家破人亡的命运,翠翘被迫卖身赎亲,不幸落入地痞流氓手中,坠入青楼。后来,纨绔子弟束生将她赎出,纳为妾侍;翠翘又饱受妒忌成性的束生大老婆的凌辱虐待,被迫私逃,不幸又被人骗卖到妓院。翠翘在度日如年的卖笑生涯中,幸遇边陲豪雄徐海,两人结为夫妇。称霸南海的造反首领徐海,还为翠翘一一雪耻报仇,又酬谢了恩人。当官府派兵追剿徐海时,翠翘则以"忠孝功名"的封建道德劝徐海投降。可是明朝督军胡宗宪不守信义,反杀徐海,翠翘至此痛悔莫及,投江自尽。
② 新加坡国际基金会二十五周年纪念特刊,无页码,新加坡国际基金会,2016年。
③ 孟加拉国立艺术学院于2017年5月3日颁突出贡献奖,表彰蔡曙鹏30年来为推动亚洲戏剧交流做出的努力;中国广西戏剧院于同年9月10日颁突出贡献奖,表彰蔡曙鹏3年来为推动中国与东盟国家戏曲交流做出的成绩;越南文化、体育和旅游部于10月29日颁奖,表彰蔡曙鹏5年来为越南戏剧发展做出的突出贡献。

日本古典喜剧"狂言"研究

藤冈道子*

摘　要：本文主要论述了以下几部分内容：日本古典喜剧狂言概说；狂言研究的历史和现状；如何利用绘画史料研究狂言；关于《狂言记》插画的若干问题；《洛中洛外图》《四条河原图》中描绘的狂言；国立能乐堂收集的狂言演出图和相关图；《古狂言后素帖》的出现和德川美术馆的"狂言"图；利用绘画史料研究古典演剧的有效性及对未来的设想。

关键词：日本"狂言"　相关绘画　研究

Abstract: The essay mainly discusses the history and present situation of the research of the Japanese classical comedy Rhapsody; Rhapsody through historical materials of painting; problems of the illustrations of Rhapsody; Rhapsody in the descriptions of *Loris in Loris out* and *Original Drawing of Four Rivers*; performance charts and related charts collected by Noh Theater; the appearance of *After the Ancient Rhapsody Plain Post* and Rhapsody in the Tokugawa Art Museum; the effectiveness of classical theater and ideas for the future by using historical sources of painting.

Keywords: Japanese Rhapsody; Related Paintings; Study

* ［日本］藤冈道子（1947—　　），博士，京都圣母女学院短期大学，名誉教授。研究方向：日本古典喜剧狂言古图及古演出。

一、日本的古典喜剧"狂言"概说

"狂言"是一种与"能"合称为"能乐"(近代以前是猿乐)的演剧形式。能取材于历史、文学,是拥有庞大内容的歌舞剧(歌和舞蹈),属于悲剧。狂言取材于现实生活,是台词剧,属于喜剧。14世纪日本室町时代,演剧"能"出现了,观阿弥、世阿弥父子既是天才演员也是剧作家,创作出当时最有人气的演剧。600年后的今天,很多能仍在沿用当时的剧本。600年间很多作品问世,诞生了诸多名人演员。观众主要是贵族和武家等上层阶级,也有寺院、神社的大量游客。因此,除了上层阶级,生活富足的百姓也享受着能带来的乐趣。

室町时代,将军们喜欢能,不仅自己跳和评论,甚至大手笔支援剧团,因此武士们纷纷效仿将军支援演员和剧团。后来的安土桃山时代、江户时代均是如此。有了观众们的大力支援,能成为当时的核心文化,自身的演剧水平也得到了提高。狂言虽然和能同时演出,但它是短小的现代喜剧,没有剧本,一直到16世纪后期都是即兴表演,一般被认为是从属于能的演剧。到了江户时代(1603—1867),一直以来流动性强且多样化的剧本和演出形态等被认可的时代一去不复返,狂言变得非常保守,不再是即兴剧而变成保守的古典剧,并且有剧本,上演形态也固定化了。能乐有固定化、保守化的这段历史,因此一般认为今天能乐的演出可以追溯到江户时代初期之前。"能"剧本,加上没有保存下来的作品本应数量庞大,但现在可以上演的剧本大约有250个(《能乐大事典》,筑摩书房2012年刊)。现在可以上演的狂言剧本大约有260个(《能乐大事典》)。

二、"狂言"研究的历史和现状

如前面概说中所介绍,"能"从文学和历史中取材。狂言与之不同,是一种简单易懂、由很多滑稽场面组成的演剧。研究能和研究文学、历史一样,可以通过阅读重要的文学作品,如《伊势物语》《源氏物语》,来调查它是如何从中取材,并考察其剧本创作的动机和主题等。狂言不像能,几乎没有可以依据的文学或历史书籍,因此无法做单纯的文本研究,甚至都难以寻找具有研究价值的对象。从狂言的出现(14世纪)到江户时代结束,有少数意识到这个问题的狂言演员开始研究狂言剧本、歌舞(狂言同能一样,具备歌舞音乐要素),留下了数量不多的研究成果(例如江户时代初期的狂言师大藏虎明的《笑草》)。

近代以来(1868—1945),日本深受西方文明影响,重新审视本国文化成为

当务之急。日本涌现出的一些研究者注意到,一直以来被认为无意义的滑稽剧狂言,朴实地体现着普通百姓的生存智慧和欢乐。狂言的价值也得到了认可。狂言以明快、诙谐的基调刻画百姓抵抗、批判强权者和狂热宗教徒的情景,这正是狂言的重要特点。近代以来,狂言剧本被公开刊载也大大促进了对其研究的发展。近代以前,狂言剧本是狂言演员所在剧团的重要财产,属于企业秘密,因此没有被公开刊载过。近代以来,随着狂言开始被公开刊载,剧本研究得到发展,解读研究剧本的论文陆续问世。

狂言研究,除了对剧本的研究以外,对演员、家(剧团)的历史以及地方残存的古代狂言的发掘等研究也在持续进行。

法政大学年刊《能乐研究》的《研究展望》中介绍了最详细的狂言研究信息。

狂言研究历史中,依据绘画史料研究狂言演出形态几乎无人涉及。笔者开此先河,20年来致力于绘画史料的搜集和研究,逐渐解开了江户时代初期狂言的种种谜团。笔者将在下部分述说。

三、利用绘画史料研究"狂言"

本部分介绍笔者20年来利用绘画史料研究狂言演出形态的成果,重点介绍江户时代初期、前期的狂言。

(一)《狂言记》插画的种种问题

《狂言记》是江户时代前期(1660)出版的狂言剧本,是整个江户时代唯一一本出版了的剧本。狂言被视为剧团的"秘密",想要出版家(剧团)的狂言并非易事,因此这些剧本的出处一般不是正统的家(剧团)。出版方想办法入手虽不是正统家(剧团)但可以正常演出的集团(剧团)的剧本,然后将其出版。这里所说的正统的家(剧团),是由江户幕府认定的"狂言家"(狂言剧团),江户时代有3家,分别是大藏流、鹭流和泉流。所谓不正统的家(剧团),和前面所说的3家一样,可以表演古狂言,拥有同样的剧本,但没被江户幕府认定而在京都等大城市的广场、寺院、神社院等地方表演的团体。这些团体的演员陆续被3家(剧团)吸收,但是江户时代初期、前期还没有规定,这些演员还是像从前一样继续表演。笔者认为《狂言记》是这些团体的剧本。

《狂言记》中附有简单易懂的插画。这些插画是最早的狂言绘画作品。通过插画,笔者惊讶地发现那个时代狂言的演出已经很接近现代狂言演出。出场

人物的服装、小道具、动作等和现在的狂言几乎一样。于是笔者发现狂言的表演形态在江户时代初期、前期大致固定,并一直延续到现在。然而仔细研究这些插画,又会发现很多不同于现在表演形态的细节。例如狂言《伊文字》,描绘了男仆太郎冠者在神社里背神赐予主人的新婚妻子。背女性的演技当时很流行,如今已经不流行了。狂言《茶壶》中,运送高级茶壶的男仆在途中睡着了,结果茶壶被路过的小偷抢走了。现在狂言演出中使用漂亮的漆器壶,《狂言记》中使用鼓。江户时代初期、前期和现在的小道具也不同。剧本中没涉及服装、小道具、动作,因此插画就成了重要的参考资料。

《狂言记》中的插画是如何画出来的,这是个重要的问题。当时的惯例是,画画时要以下绘或者已有的模范图为模型。文学作品的物语绘等都是这样画出来的。但是在《狂言记》之前没有描绘狂言的画,《狂言记》的绘画师应该是在演出现场画的。如果这些插画是现场写生,那就是研究狂言演出实况的史料。《狂言记》插画没被当作研究对象,因此,笔者首次将研究绘画史料结合到狂言研究中来。1996年,岩波书店把《狂言记》作为新日本古典文学大系的一册出版,是查找绘画史料的好机会。笔者不禁想起当初与《狂言记》的责编桥本朝生博士讨论其中的插画时,他表示当时并未考虑插画还有这样的意义,差点儿准备去掉插画。

(二)《洛中洛外图》《四条河原图》中描绘的狂言

《洛中洛外图》是一幅俯瞰京都街景以及京都周边的大幅画作。16世纪中叶的诸多名作,嵌在屏风中被保存至今,其中不乏被认定为国宝的作品。《四条河原图》描绘了《洛中洛外图》中京都繁华街区四条河,也是大幅画作,因具体生动地描绘了在河原的展演、艺能、演剧情景而闻名。这些作品均被仔细装裱,当作高级美术品珍藏起来,其实也是重要的历史资料,是研究江户时代稍前至江户时代初期的京都历史不可或缺的绘画史料。

笔者在《洛中洛外图》《四条河原图》中查看当时狂言的演出实况,有很多有趣的发现。画中的狂言出自拥有《狂言记》剧本的团体,不是江户幕府认定的正统狂言,其中夹杂着女性演员、少年演员(挑选美少年让其表演狂言)。江户时代初期的狂言粗俗,以逗笑百姓为主。当时,户外演出是常态,服饰华丽高级,不输那些被江户幕府认定的家(剧团)。《洛中洛外图》《四条河原图》中也画出了演出场所和观众。比如画中描绘了少年演员表演狂言时观众里的僧侣们,连僧侣看演员时那色眯眯的眼神都毫不避讳地被描绘出来了。

(三)国立能乐堂收集的狂言演出图和相关图

国立能乐堂于1983年开张,是日本唯一一个国立的能乐堂(专门表演能的剧场)。全国大约有100多个公立、私立的能乐堂。国立的能乐堂仅东京有一座。国立能乐堂自开张起,不仅提供表演舞台,也承担着收集新旧能乐资料的任务。能面、狂言面是能乐中重要的小道具,不论新旧都价格高昂,不是演员个人所能买得起的。国立能乐堂从古董商手中购得面具,有演出时借给演员,也经常布展。服装也价格高昂,大多是有名的藏家馈赠和寄管的物品。这些藏品中不乏狂言图,主要图片都收录在《国立能乐堂收藏资料图录》(Ⅰ、Ⅱ)中,并附有简单说明。20年前,笔者就遍览国立能乐堂收藏的狂言绘画,并发表数篇论文。狂言图大多是江户初期的作品,很多是画帖(画贴在本子上),也是高额买进的。对于研究者来说,公立机关藏有这样的资料,易于阅读,实属难得。私人藏品,私人美术馆有时不允许阅览。

笔者看过大量的狂言图后,发现一些江户时代初期的狂言如今只剩剧名,何时停止演出完全不明所以,但是在国立能乐堂收集的狂言图中会有新发现。可以说,国立能乐堂在狂言研究中发挥了巨大作用,期待其能继续从古书市场收集贵重的绘画史料。

(四)《古狂言后素帖》的出现和德川美术馆馆藏狂言图3帖

国立能乐堂收集的资料大多购自一位藏家。这位藏家有4幅狂言图没有出手。2012年,这位藏家去世,4幅图片得以公开,即《国立能乐堂调查研究(六)》刊载的《古狂言后素帖》。其中收录了110种狂言图,是划时代的狂言图公开事件,为研究江户初期狂言演出提供了重要资料。笔者尚未着手解读这些资料,这些资料将成为今后的一个重大研究课题。

德川美术馆,是一座坐落在名古屋市的私立美术馆,现在由德川将军的后人经营。其中藏有大量的政治经济等方面的历史资料,还有不少国宝级的文化财产。其中有3帖狂言图,但不知是名古屋的德川家何时购入的。这里收藏的狂言图比《古狂言后素帖》还多。有可能是《古狂言后素帖》中狂言图的出处。《古狂言后素帖》和德川美术馆收藏的狂言图合起来的话,大约可以看到江户时代初期狂言演出实况的九成。笔者目前正致力于两者的比较和考察,预计近年出书。

如果做一份江户初期的狂言图总览(一览表),可以当作辞典,不仅可以查看演出形态,还能对家(剧团)的表演差异等一目了然。了解了江户初期的表演形态,考察其前后的演出也变得容易。以绘画史料为依据,也应注重解读文献资料。

四、利用绘画史料研究古典演剧的有效性和对将来的想法

　　利用绘画史料，就像笔者之前所说，是一种全新的研究方法。近代以来，这个方法迅速用在了歌舞伎研究方面。江户时代，有很多描绘歌舞伎的精美浮世绘作品问世，而且高质高量。但凡歌舞伎研究，都绕不开浮世绘，于是相关研究成果非常多。在没有照片、影像资料的时代，绘画史料非常有效，但是能乐研究，也包含狂言研究，却没有关注到这一点。因此很遗憾没有像浮世绘一样精美的绘画。确实，笔者迄今为止收集到的狂言绘画史料没有浮世绘那样的美术价值，却是考察演出史的重要资料。仔细观察画面，会发现像前面所说的演员的胡子等事实。留着胡子的演员扮演女性，这样的演出形态宣示狂言是不同于同时期高人气的歌舞伎的一种演剧。歌舞伎中，男演员饰演比女人还女人的美人儿，向观众兜售反差美。狂言表达的则是另外一种美学。

　　在亚洲、欧洲、非洲，研究古典演剧时都会利用绘画史料。复原古代就已经断绝的演出原型不是那么容易，即使在剧本中也找不到关于服装、假面、动作的资料。通过壁画、绘画史料，至少可以推测当时的演出形态。绘画史料还是很有效的。在世界范围内，搜集有关演剧的绘画史料，互相交流想法，实乃幸事。

现代"能"的继承与发展

竹本干夫*

摘　要：本文主要探讨以下几部分：日本能乐的保护和传承表现在多方面；立法指定重要无形文化财产以及选定保存技术认定制度；后继者养成依靠于能乐养成会、东京艺术大学音乐学部邦乐科中能乐专业和在家练习者。本文还将解析传统猿乐工作、"能"演员的人数和收入以及现代能的问题三方面。

关键词：现代"能"　继承　发展

Abstract: The preservation and inheritance of Japanese Noh manifest in many respects; legislation designates the important intangible cultural property and selects the confirmation system of preservation technology; the cultivation of the successors depends on Noh Training Association, Music College of Tokyo National University of Fine Arts & Music, and the Noh professional home practitioners. And analyze the traditional Sarugaku, number of Noh actors and their earnings, and the modern Noh.

Keywords: Modern Noh; Inheritance; Development

　　能和狂言合称"能乐"。能，于世阿弥（1363—1443）时代集大成，之后绵延不绝上演到现代。狂言也早在世阿弥之前，就由能座中的狂言组上演，同能一样延续到现代。1881年以后，两者被总称为能乐。

*　[日] 竹本干夫，博士，早稻田大学文学学术院教授。研究方向：日本演剧、能。

一、能乐的保护和传承

随着1950年文化财产保护法出台,日本开始实行无形文化财产选定制度,但是此法于1954年被修改。1955年日本开始实行新的无形文化财产保护活动,即指定重要无形文化财产以及选定保存技术认定制度。现在,能乐中有11件被认定的重要无形文化财产,1个被认定的团体;能乐乐器中,小鼓的筒和革的制作修补、大鼓的革的制作被认定为传承技术;笛子和能面制作,正在解除指定,服装制作和太鼓,起初就没被指定。

> **重要無形文化財(能楽)**
> ・各個認定(人間国宝) 11件
> 　為手方4件、笛方1件、小鼓方1件、大鼓方1件、太鼓方1件、狂言方3件
> ・団体認定 1件
> 　(日本能楽会527名)
> ・選定保存技術保持者 2件
> 　(小鼓筒・革製作補修、大鼓革製作)

1966年,依据国立剧场法,日本设立了以传承振兴传统艺能为目的的国立剧场,1983年,国立能乐堂开张了。1990年,国立剧场改名为日本艺术文化振兴会(剧场名字是温存)。1984年以来,在日本艺术文化振兴会的努力下,以培养能乐演员、伴奏师、狂言演员为目的的能乐养成会在东京、京都、大阪三座城市成立。招收对象是高中毕业以后未满23岁的年轻人。每3年公开招募、选定志愿者,教育课程共6年,其中基础研修课程3年,专门研修课程3年。除了充实狂言

> **後継者養成**
> ・能楽養成会
> 　ワキ方、囃子方(笛・小鼓・大鼓・太鼓)各流
> 　基礎研修課程3年・専門研修課程3年
> ・東京藝術大学音楽学部邦楽科・大学院音楽研究科邦楽専攻
> 　能楽専攻
> 　能楽囃子専攻
> ・内弟子修行(各流家元入門)

年轻演员队伍外，现在仍在继续培养年轻的能演员、伴奏师（笛、小鼓、大鼓、太鼓）。其中不仅招募一般人员，也招募专业能演员的后代。

东京艺术大学音乐学部邦乐科中，设有能乐专业、能乐伴奏专业，这里聚集了以能乐演员后代为主的很多学生。但是，能乐养成会和东京艺术大学的邦乐科能乐专业、能乐伴奏专业，相互之间并无关联，教育制度也完全不同，立志成为能乐专业演员的人，究竟该选择哪边，抑或可以依据个人情况拜特定的师傅（多数是亲戚关系）学习。竞争资金决定扶持能乐的力度，原则上补助公演费用的三至五成，有海外公演补助（文化厅补助金）、国内定期公演的全年补助、特定公演的补助（均来自日本艺术文化振兴会基金或者补助金）。

日本的文化財保護政策与能楽
- 1950年 文化財保護法制定
- 1954年 同法改正
- 1955年 重要無形文化財認定・選定保存技術認定制度発足
- 1966年 国立劇場法制定
- 1983年 国立能楽堂開場
- 1984年 能楽養成会発足
- 1990年 国立劇場改称「日本芸術文化振興会」

以国立文化财机构东京文化财研究所无形文化遗产部为中心，日本正在做传承艺能的基础研究，如收集能乐典籍资料、收集保存影像资料等。甚至国立能乐堂也在收集资料、保存并公开主办过的公演影像资料。另外，野上纪念法政大学能乐研究所、武藏野大学能乐资料中心、神户女子大学古典艺能研究中心、早稻田大学演剧博物馆等私立大学中设立的研究机构，也在专门收集并研究能乐资料。

能役者人数（2017年度版能乐协会正会员名簿）
无形文化财综合认定527名/总人数1173

	東京	名古屋	北陸	京都	大阪	神戸	九州	本部服	合計
合　計	555	94	82	150	147	45	79	21	1173
為手方	398	63	49	93	103	26	46	17	795
観世	188	20	0	65	65	26	26	6	396
金春	74	8	0	7	9	0	4	0	102
宝生	84	20	49	0	11	0	9	6	179
金剛	25	10	0	21	14	0	1	1	72
喜多	27	5	0	0	4	0	6	4	46

（续表）

	東京	名古屋	北陸	京都	大阪	神戸	九州	本部扱	合計
脇方	23	4	3	6	7	5	5	0	53
高安	2	4	0	6	0	0	1	0	13
福王	4	0	0	0	7	5	0	0	16
宝生	17	0	3	0	0	0	4	0	24
笛方	21	4	8	5	10	1	4	2	55
一噌	11	0	0	0	0	0	0	0	11
森田	10	0	8	5	10	1	4	2	40
藤田	0	4	0	0	0	0	0	0	4
小鼓方	24	5	4	10	7	2	6	1	59
幸	8	0	4	9	1	1	5	0	28
幸清	4	5	0	0	0	0	0	0	9
大倉	8	0	0	1	6	1	1	0	17
観世	4	0	0	0	0	0	0	1	5
大鼓方	19	2	3	7	6	1	4	0	42
石井	0	2	0	7	0	0	0	0	9
葛野	5	0	3	0	0	0	2	0	10
高安	10	0	0	0	0	0	2	0	12
大倉	4	0	0	0	4	1	0	0	9
観世	0	0	0	0	2	0	0	0	2
太鼓方	14	2	5	4	3	1	4	0	33
観世	9	2	4	1	0	0	1	0	17
金春	5	0	1	3	3	1	3	0	16
狂言方	56	14	10	25	11	9	10	1	136
大蔵	27	0	0	22	11	9	7	1	77
和泉	29	14	10	3	0	0	3	0	59

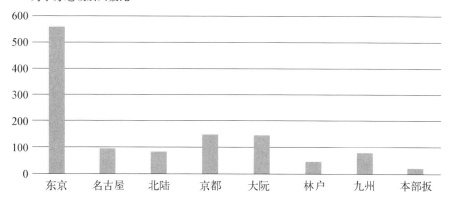

为手方地域别人数比

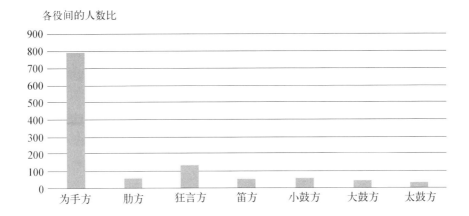

二、传统猿乐工作

从前,散乐作为燕乐的一种,同舞乐(雅乐)一起,从大陆传入。笔者猜测,只有男性艺人的艺能团体全员来到日本,在日本被分成雅乐和散乐。推古天皇时代,百济人味摩之传承散乐,艺人应该大规模来到了日本。701年,奈良朝廷设置了散乐艺人所属的散乐户以及雅乐寮,艺人大规模来日应该在这之前。781年,最初以表演曲艺为工作的朝廷散乐户大约由于成本问题被废止。古代中国,散乐有上百种,规模宏大,日本的散乐表演即使达不到那样的规模,也尽量地做大。于是,就需要大量的资金筹备。尽管不如雅乐那样被重视,但是也从朝廷那里争取到不亚于雅乐的经费。随着散乐户被废止,培养专职艺人以及收入支出均被停止。尽管如此,每年7月末,朝廷举办相扑节会(天皇召集各国相扑选手前来比赛,之后演奏雅乐)时,散乐表演环节是演奏完雅乐的雅乐户艺人演奏《猿乐》《桔棒》。这两首曲子记载不明,表演多是伴奏音乐,核心表演部分只能稍微模仿一下罢了。尽管如此,也有些曲目(只有《透撞》《咒掷》《弄玉》,其他曲目内容不明,可能都是小规模的曲艺表演)有相关演出记载(《日本三代实录》,861年6月28日条)。

随着时代的衰败,雅乐寮的艺人逐渐摆脱猿乐表演,像霜月御神乐这样的朝廷仪式型散乐,演变成由近卫府仪仗兵表演的小品。散乐发生音变,平安时代起被叫作猿乐。另外,民间艺人演绎的各种杂技作为猿乐流行起来,笔者认为朝廷猿乐发展受其影响。

古代,奈良各大寺庙里的法师表演伎乐、舞乐、散乐。起初伎乐表演者都是专职艺人,伎乐被废止后,由僧人业余表演。舞乐由专职艺人表演,散乐、猿乐也

许只有重要祭典时以计时付费的形式请艺人来表演。

比如奈良春日大社的摄社春日若宫御祭,自保延二年(1136)祭礼被创立以来,上演散乐、竞马、流镝马、相扑(奈良县立图书情报馆《春日若宫御祭礼记》《特别陈列御祭和春日信仰的美术》,国立奈良博物馆,2017年,第32页),平安末期到镰仓前期,奈良的咒师(被称作法咒师的僧徒)和猿乐被请到院御所来表演《昼咒师》,相关记载在《玉叶》以及其他资料中可见。所谓昼咒师,就是将夜间法会中使佛法威力形象化、表演化的《咒师》放在白天上演。也就是说,在能出现之前,奈良的猿乐艺人已经在首都表演猿乐了。

奈良的咒师猿乐中开始表演现代能的始祖剧目《翁》,而且据说非常流行。13世纪中期至14世纪初,当地猿乐座中收入最高的当属寺庙里的翁猿乐座。世阿弥的《申乐谈仪》和禅竹的《圆满井座壁书》中可见记载,从专演翁猿乐的座长其权威地位之高也可看到翁猿乐当时很受肯定。镰仓末期,翁猿乐的工作虽然被限定成上演翁猿乐、能、狂言、座敷艺,然而像《法隆寺嘉元记》1348年条记载的那样,被称为早业的武技、站在日本刀上供人观看的散乐的情况仍旧存在。也就是说,吸收了散乐曲艺元素的猿乐仍然存在。在刀上行走的演艺类似于韩国巫俗中现存的刀上行走,应该也是一种带有咒术性质的演艺。这种表演在镰仓猿乐中出现,表演地点在法隆寺的僧坊前,实在耐人寻味。法隆寺是翁猿乐坂户座的发源地。该座的座长是一位活跃于14世纪后半期的名叫金刚权守的演员。那么他的祖先应该就是镰仓猿乐的松、竹两位艺人。

1375年,观阿弥受京都权贵以及将军的爱护开始活跃起来。这个时期,猿乐座的工作重心从以祭礼为主转到以商演能、狂言为主,甚至可能增加了为宴会助兴的商演。商演报酬远远高于在寺庙演出所得,因此,翁猿乐所得收入比例相对逐渐下降。猿乐因受将军喜欢在全国名声大噪,除了商演收入,将军以及各种捧场的资助人都给猿乐带来可观的经济利益,甚至可以想象到来自大众的商演收入比例都相对降低了。

能乐的性格和14、15世纪的时代环境,制约了猿乐能流行。第一,没有室内剧场,只能在室外演,因此制约了长期上演。建造室外剧场时也没有考虑避雨,因此大规模表演最多只能演三天。第二,即使是商演的劝进能,仍保留浓浓的娱神性,且不说为期三天的商演期间剧目需重复上演。这三天里,神、将军以及捧场的诸侯们是最重要的客人,然而他们有时并非全天在场。这也限制商演的进一步发展。也就是说,商演的要点是同一角色同一剧目尽可能地重复上演,然而

这两点对于能来说都是不可能的。室外剧场和持有通票的贵宾观众，阻碍了猿乐向商演发展的进程。

占收入大比重的资助人捐助锐减，那么收入比率最低的翁猿乐几乎就形同虚设。15世纪下半叶以降，开始盛行自唱自演猿乐能。商演收入之外，教授业余爱好者所得收入占了猿乐工作收入的大部分。观阿弥晚年，也就是14世纪后半期开始，自唱自演猿乐的娱乐方式就已经出现了，起初只是一些高级武士的爱好，随着时代发展变成一般性大众娱乐了。因此，商演和教授业余学者对立起来，猿乐工作依次排列如下：给权贵表演，教权贵练习，教一般大众练习，给一般大众公演。笔者推测室町末期这种情况可能就已形成，一直持续到1868年明治维新之前。近代以后，都一直保留着这种情况。

三、能演员的人数和收入

全国的能乐师人数达1 173名，包括能乐相关演员以及能乐协会的能乐师。其中795名是主演，而配角、伴奏师、狂言演员人数极少。日本各个地区都有能演员，但明显集中在东京。东京以外设有能乐协会支部的地区，都是江户时代以来繁盛过的大都市圈。总之，能仍体现出一些江户时代以来封建制度影响的因素。

通过分析能演员的收入来源也可理解这些因素。能演员收入的基本来源，主要是业余弟子的学费以及参加业余能演员发表会的出场费。能的主演演员明显就是这种情况。主演以外的三种演员，业余弟子收入相对较少，配合795名主角演对手戏的出勤费就是其主要收入。业余弟子，自20世纪60年代后期至70年代前期达到高峰以后，开始日益减少。现在不及最高峰时期的一半（业余弟子的数目是非公开的，难以掌握实际情况）。这种现状导致能乐界经济情况紧张，能乐弟子另谋职业，也因此能乐界难觅传承者，能乐发展停滞不前。

四、现代能的问题点

在充斥着身体艺术的当今社会，依靠公演维持生计的艺术家仍是少数。可以说只有依赖于商业，艺术家才得以生存，这种生活方式必须同艺术活动区分开。商业干预以外，过多地与业余演员演对手戏，也会阻碍艺术活动。基于这种现状，笔者试图整理现代社会中能存在的问题。

首先，业余练习者日益减少，只能依靠能乐演员自身努力。20世纪70年代

以来，相比能乐练习，人们的兴趣渐渐转移到了高尔夫等趣味运动，高尔夫热过去以后，人们的兴趣变得多样化，而且古典越来越远离人们的生活，导致能乐练习渐渐淡出人们的视野。

在日本，很多部下会效仿社长的爱好、迎合社长的兴趣，将爱好作为社交工具，曾经支撑了能乐的经济性繁荣。

江户时代，大名们迎合将军的爱好，于是支援能、幸若舞、平曲等。本来能乐界的家元制度，就是参照以将军为首的封建等级制度于18世纪形成的。在这种体制下，能乐得到了经济性繁荣，20世纪80年代初以来，家元世代交替，导致家元制度在能乐界的影响减弱，对演员个人活动的管制也开始缓和。例如，创作新作品、改编作品变得自由，演员个人的创作会变多。业余弟子随之减少，不知道与这种情况是否有关。

当今日本，右倾化明显，国民离古典越来越远，能乐爱好者持续减少，这种局面难道和政治动向无关吗？但是，教育制度的多次改革导致古典被轻视，可能大大加速了这种局面的形成。针对现状，日本学术会议提出新的古典观，并据此提出重新审视古典教育方法等，长此以往，越来越多的人会接近古典，甚至喜欢上能乐吧。

国家对以能乐为代表的传统演剧的保护政策，除了木偶、净琉璃、文乐以外，并没有拨款等形式的经济援助。经济援助可以避免消亡，却未必能提高艺术性。比如能乐，即使是培养传承人以及其他保护活动，在提高能乐艺术性方面，不见得起到了作用。

首先，培养传承人方面，能演员和狂言演员个人培养（在家里练习）、能乐养成会、东京艺术大学，三者彼此独立没有合作，这就是问题。在日本，不仅是能乐，国立演剧大学也不和国立剧场联合培养演员、舞台工作人员、演出家、监督。这在一个14世纪以来就有演剧传统的国家可谓极其异常。在日本，只有私立大学设有演剧学科，并且设有此学科的私立大学数量很少，重视理论学习而不是实践。即使是现代剧，演员只能在私人剧团学习。文科省应重新审视演剧文化相关的文教政策。至少应该设立国立演剧大学，有必要实现包括传统演剧在内的演剧实习制度，即使短时间内无法实现这些，也有必要让能乐养成会和东京艺术大学音乐学部邦乐科合作起来。甚至当务之急是，必须建立起现场研修制度。

即使这些改革得以进行，仍存在根本性问题。像能乐，演员学习时间太长，除此以外，一生中仍被要求不断学习。和20岁不到，没有经过这样的训练就在

电视上出道、应商业需求出入各种综艺以及电视剧剧组之后成为明星或者所谓偶像的人的人生相比,对于年轻人来说哪种人生更有魅力自不必说。能乐世界的价值观,已是当今社会的少数派,只有意识到这样的现实,并且从改革制度出发,才能解决根本问题。即使这样,如果不能给年轻人提供活跃的平台,仍是难觅传承者。

关于补助制度,比如为了维持既定人员数量,认定尚未学成的演员为重要的无形文化财产,还有认定了的团体、个人职务不明确,空有一个名号等等,违背了能乐本来的生存方式以及价值观。另外,支援能乐的资金,主要维持演员的高额出场费,而没有支援锐减的公演收入,这可能是补助制度的局限吧。

台北"能"舞台

——日本统治台湾时期大村武宅"能"舞台建造、使用经纬

王冬兰*

摘　要： 日本统治台湾的近半个世纪，日本传统戏剧能乐在台湾以各种形式不断展开，其中能舞台从未被提及、调查、研究过，因此研究台湾能舞台可以填补这一领域的空白。大村武宅能舞台是台湾唯一一座正规能舞台，由日本能乐师（能乐演员）大村武建造，是当时台湾能乐开展的一个中心据点。本文围绕日本统治台湾时期能乐概况、大村武宅能舞台的存在及大村能舞台的能乐生涯、舞台的具体建造、使用、演出等展开介绍，并探讨"大村武串烧居酒屋"老房子与大村武宅的关联。

关键词： 日本能乐　台湾　台北能舞台　大村武宅舞台

Abstract: China's Taiwan Island was under the reign of Japan for half a century during which Japanese traditional opera Noh developed in various forms. However, Noh in Taiwan has never been mentioned, investigated or studied. A study of Noh in Taiwan may fill the gap in this field. The mansion of Takeshi Omura is the only formal Noh theater in Taiwan that was built by Japanese Noh actor Takeshi Omura and it served as a center point for Taiwan's Noh performance. This paper gives an introduction to the overview of Noh when China's Taiwan Island was under the reign of Japan, the existence of the mansion of Takeshi Omura and his performances, the construction, use and performances of this Noh theater, and discusses the relationship between the old house of Takeshi Omura Teriyaki Izakaya and the mansion of Takeshi Omura.

*　王冬兰（1951—　），女，博士，日本帝塚山大学教授。研究方向：日本能剧。

Keywords: Japanese Noh; Taiwan; Noh in Taipei; Takeshi Omura Theater

能乐是日本传统戏剧,包括以歌舞为中心的"能"和以科白为中心的"狂言"。它已经有七八百年的历史,现在仍然活跃在日本舞台。

1895年甲午中日战争后,台湾被割让给日本,至1945年,台湾被日本统治半个世纪。其间,随着日本人的大量移住,日本文化被带至台湾,日本传统戏剧能乐在台湾也以各种形式不断展开。关于日本统治台湾时期的能乐,近年笔者发表了以下两篇小文:《一九四五年前台湾报刊刊登新创作谣曲・能剧剧本》(载《帝塚山经济・经营论集》第26卷),《日本统治台湾时期能乐第一人小川尚义》(载《帝塚山经济・经营论集》第27卷)。此外,韩国学者徐祯完在其《殖民地朝鲜与能・谣——以一九一〇年代的京城为中心》(载宫本圭造编能乐研究丛书6:《近代日本与能乐》)一文中的《一九一〇年前后朝鲜・台湾・大连等地谣会记录》中,收录了台湾谣会记录。谣会是练习演唱"能"的组织。如上所述,关于日本统治台湾时期的能乐研究刚刚开始,至于台湾的能舞台,还从未被提及、调查、研究过。

能舞台有其特殊的构造形式,如图1所示,由"主舞台"、"后座"、"地谣座"(伴唱位)、"镜板"(画有苍松图案的壁板)、"切户口"(小门)、"白洲梯子"、"桥廊"等构成。"桥廊"从舞台斜向伸至后台。演员上下场要通过"桥廊",自

图1 能舞台平面图

(丁曼、龚冰怡绘制,引自王冬兰、丁曼主编《日本谣曲选》)

"桥廊"缓缓走出,最后缓缓离去。舞台之上设有舞台专用屋顶。"主舞台"无幕布,三面开放,"桥廊"通往后台处挂一五色幕布,名曰"扬幕"。

能乐在这种特殊形式的能舞台上演出。无能舞台时,会临时搭建,或于一般舞台后侧壁板挂一画有松树图案的表示"镜板"的背景图营造能舞台气氛。自1905年,台湾神社祭典(10月28日)时常常临时搭建能舞台演出能乐。

1924年,当时住在台湾的日本能乐师(能乐演员)大村武,在他位于台北的家中建造了一座正规能舞台,这是至1945年台湾唯一一座正规能舞台。大村武等能乐师及能乐爱好者们,在这座能舞台演出、习练了二十多年能乐,这里无疑是当时台湾能乐开展的一个中心据点。

曾经有过能舞台的大村武宅遗址位于繁华的台北西门町商业圈中的一条小巷中。这里有一座近百年历史的木造老房子,是一家店名叫"大村武"的日式串烧居酒屋。居酒屋前每晚亮起的白色灯笼上的"大村武"三个字特别醒目。因为口碑不错,不仅台湾人光顾,一些日本观光客也来品尝。看到以日本人名字命名的"大村武"店名招牌的人不断询问:"大村武是谁呀?"有人回答说:"据说现在的店主整理房屋登记时发现这座房子的第一个登记人叫大村武。"人们品尝着"大村武"的酒菜,依然不知道大村武的身世,更没有人知道这座老房子中发生过的事。络绎不绝的人们依然在询问着"大村武是谁呀?",现在我想告诉人们,这座"大村武"日式串烧居酒屋老房子是能乐师大村武的故居,大村武宅中曾经有过能舞台,演出过能乐。当年,来这里的人不是来品尝美食的,而是来练唱能乐或是来看能乐演出的。

台湾能舞台的存在,是台湾殖民地时期开展能乐活动的一个表象,也是日本殖民地能乐史中应该记录的一个事项。本文考察大村武宅能舞台的建造时间、所处位置、建筑形式、使用经纬等,同时考察"大村武串烧居酒屋"与能乐师大村武宅的关联。

本文使用的资料除当时的报刊、书籍等外,依据大村武之子——日本现任喜多流能乐师大村定,大村武外甥女前田辉蹉子(至1946年13岁为止长年居于大村武宅)提供的资料、情报。

一、日本统治台湾时期的能乐概况

先大致了解一下日本统治台湾时期能乐的开展概况。学习、练习、演唱能乐最简便的方法是练唱"谣曲","谣曲"指"能"的剧本,剧中的词章。台湾能乐

活动的展开始于练唱谣曲。日本统治台湾数年后,便出现了谣曲结社。例如当时台湾发行量最大的报纸《台湾日日新报》1901年的版面中已出现谣曲结社活动消息的报道。此后,有关谣曲结社、集会、演出等消息不断。

日本的能乐分五大流派,即观世、宝生、金春、金刚、喜多。在台湾开展能乐活动的主要是观世、宝生、喜多三个流派,以上三个流派常常一起活动,这种形式是殖民地能乐的特殊现象。这是因为日本统治台湾初期,各流派难以凑齐能乐演出的所有行当(包括伴奏、伴唱)。在这种背景下,出现了由三个流派共同组成的联合会"高砂会""三隆会",联合会成员多是各流派结社的指导者。三派联合的形式一直持续,同时三个流派都拥有各自流派的谣曲结社,各结社会员多是各流派的爱好者,即票友。结社活动包括学习练唱谣曲,学习练习能舞,定期举行谣曲演唱会、表演会等。结社的主宰者多是指导者,指导会员练习。指导者中有人是兼职,虽能乐指导非其本职,但谣曲(包括伴奏)造诣深,被爱好者们认可,就会有人随其学习。例如,1896年到台湾的小川尚义是研究台湾少数民族语言及汉语的学者,在总督府任过职,在当时的台北帝国大学当过教授,是世界杰出的语言学家。这位小川尚义还是能乐爱好者,他的大鼓造诣颇深,被认为是台湾能乐界第一权威。他在台湾三十多年中一直兼职教授大鼓、谣曲(不收费)。兼职指导者中也有人辞掉工作,转为专职。例如曾在总督府任职的喜多流指导者桂六平20世纪初辞掉工作,专职教授谣曲。专职指导者的收入主要来自会员(学员)缴纳的会费。各结社的会员是能乐活动的基础,指导者是活动的核心。1915年台湾刊行的能乐杂志《能海》(由喜多流谣曲教师桂六平主办,现存第一号至第三号,可能只发行至第三号)登载的结社活动消息中出现以下结社名称:观世流歌仙会、喜谣俱乐部、宝生流紫云会、宝云会、观世流研究会、五云会、淡水高砂会等。随着时间的推移,参加结社的人数不断增加,但是"职分"指导者一直很少。"职分"表示能乐师的身份,类似职称。专职能乐师的最高身份是"本家",其次是"职分",再其次是"准职分"。至1945年,台北三个流派的"职分"指导者总共只有数人。

能乐在台湾的大型演出始于1905年。1905年10月,喜多流本家,能乐师喜多六平太一行被邀请于台湾神社的大型祭典活动中公演了能乐。台湾神社是于1901年建造的祭祀攻占台湾时病死于台湾的北白川宫能久亲王的神社。除台湾神社之外,还在淡水馆(台湾文库)、台湾总督府演出了两场。三场共演出"岩船""羽衣"等六个"能"剧目和"蚊相扑"等五个"狂言"剧目。据当时《台

湾日日新报》汉文版的报道,当天去台湾神社的人数是44 000人左右,其中台湾人12 500人左右。能舞台临时搭建,公演是开放形式。在淡水馆的公演是招待形式,招待了总督府民政长官后藤新平及总督府官僚等500人,其中有几十个台湾人。这次能乐演出是能乐在台湾的首次公演,也是台湾人第一次接触能乐这种戏剧形式。这次祭典活动是由殖民政府总督府统筹,能乐公演应该是总督府的安排。

台湾人在神社祭典大型能乐演出时虽或多或少地接触过能乐,但很少参与能乐活动。在某能乐师的文章中出现过"本岛人"即台湾人练唱谣曲时读错发音浑然不知的插话,可知确有台湾人参加过谣曲练习,然而这只是极其个别的。

二、大村武宅能舞台的存在及大村武的能乐生涯

大村武宅能舞台,当时被称作"喜多舞台",因为大村武是喜多流能乐师。1935年出版的能乐书籍《能乐年鉴》(昭和十年版,谣曲界编纂)和1936年出版的《三人集》(能乐研究会编纂)中,有包括殖民地在内的日本各地正规能舞台汇总,"台北喜多舞台"载于其中,地址是台北市筑地町三丁目十三番地。两书中记载的台湾能舞台仅此一处。当时家在高雄的观世流指导者伊藤六三也曾在文中谈起过他家中的舞台,但是上述书籍中都未记载,可以推测伊藤六三宅中的舞台可能是被称作"敷舞台"的简易舞台,由此判断台北喜多舞台,即大村武宅舞台是当时台湾唯一一座正规能舞台。直至1945年台湾再没有出现其他常设能舞台,所以大村武宅能舞台也是日本侵占台湾时期的唯一一座常设正规能舞台。

建造台北喜多舞台的大村武1898年4月8日在东京出生,他的父亲大村贞次郎是个喜多流能乐爱好者(票友)。1909年大村武11岁时,他的父亲辞掉小学教师的工作携家去了台湾。大村武随家到台湾后跟随喜多流指导者八户岩三郎学习谣曲。这大概是他父亲大村贞次郎的安排。八户岩三郎是台湾喜多流第一代专业谣曲指导,师从喜多流"本家"喜多六平太。1914年大村武16岁时,经八户岩三郎介绍,回东京拜师喜多流"本家"喜多六平太。1922年24岁时成为"职分"专职能乐师,返回台北教授能乐。此时台北喜多流第一代专业谣曲指导的核心人物桂六平及八户岩三郎都已去世,大村武作为喜多流第二代专业指导开始活跃。此前,台北喜多流有结社叫喜谣会,喜谣会源于第一代专业谣

曲指导时期的喜谣俱乐部，另外还有一个叫三云会的结社。大村武返回台北后将喜谣会、三云会合并为一会，称作"台北喜多会"，由大村武主宰、教授。1924年大村武二十六岁时，建造了大村武宅，宅内设置正规能舞台。11月23日举行了"三流联合大村武新居落成祝贺能乐首演会"，这是台湾首次在常设能舞台上表演能乐。此后，大村武在自己家中的喜多舞台教授谣曲，举行演出，三流联合演唱会等也在此举行。建造能舞台之后大村武非常活跃，1932年台湾能乐协会成立，大村武是该协会五个创始人成员之一，他在台北主导的喜多会不断扩大，1937年台北喜多会关连结社多达十多个。除台北结社外，他还到台湾中南部教授谣曲。期间，广播电台数次播放过大村武的谣曲演唱。他还向日本国内发行的能乐杂志《喜多》《谣曲界》投稿，介绍台湾能乐界状况。可见，他当时不仅是台湾喜多流的中心人物，也是台湾能乐界核心人物之一。1945年日本战败，1946年48岁的大村武携家遣返日本广岛市，1950年在广岛成立谣曲结社，1962年开始在广岛喜多会表演能舞，演出能，1981年最后登台演唱，1983年9月8日85岁离世。

三、大村武宅能舞台

大村武宅所有者名义人是大村武，此事经大村武之子大村定及前田辉蹉子确认无疑。新宅建成时，大村武26岁，尽管大村武返回台湾后教授了两年谣曲，按他的经历、年龄来看，大村武宅应该是大村武和他的父亲大村贞次郎共同建造。为什么所有者只有年纪尚轻当时还是独身的大村武一人？笔者推测或许是因为宅内设置了能舞台，要在舞台上教授、习练、上演谣曲、能乐，而能够教授、上演、有"职分"身份的是大村武，所以大村武宅所有者名义人是大村武。

前田辉蹉子回忆说宅中的能舞台并非新建，而是从一姓坂的人手中购入。关于坂姓人拥有过能舞台事，没查到任何资料，无法确认。

大村武宅建于1924年。《台湾日日新报》1924年11月23日、25日，两次报道了在大村武新居能舞台举行三流谣曲大会的消息。23日当天的消息说，喜多流名士大村武新居落成，午后一点开始举行喜多流、宝生流、观世流三派联合谣曲大会，观世流、宝生流演唱谣曲唱段，大村武主宰的结社喜多会妇人会表演能舞等，最后，大村武演出"能"剧目《岩船》。25日的报道除一篇文字消息外，另有一篇单独的照片报道，登载了23日的三个舞台场面。可见大村武宅能舞台的建成在当时被当作台湾能乐界的一件大事。

报纸登载的当时的上演图像以人物为主，因年久褪色画面模糊，难以确认舞台状况，大村武之子大村定家中保存的以下照片（图2）清晰地显示了当时的舞台样式。

图2　大村武宅能舞台（大村定提供）

站立在"主舞台"左侧表演的是大村武。"主舞台"是竖板，伴奏们席坐的"后座"是横板，"主舞台"右侧延伸出"地谣座"（伴唱位），舞台后侧壁板"镜板"上画有苍松图，舞台后部右侧"切户口"（小门）旁画竹图，地谣（伴唱）侧面的板面上画梅图，看得出每个局部都建得正规、正式。曾在大村武宅长期居住过的前田辉蹉子回忆说，舞台规模与一般能乐堂中的能舞台相同，没有缩小尺度，也没有缩短"桥廊"的长度。因为大村武宅面积很大，总共有一千多平方米，能够建成这样的能舞台。

前田辉蹉子告诉笔者，大村武宅的设计、施工由川本组担当，能舞台使用的木材是台湾当地的柏木，舞台"镜板"苍松图及竹、梅图，是由演出"狂言"的柳姓人完成的。

照片显示舞台正规，演出也正式。伴奏自右起笛、小鼓、大鼓、太鼓齐备。前田辉蹉子差不多认出了台上所有的人。右三持大鼓者，是大鼓名人吉见嘉树，吉见嘉树曾在台湾十七年。虽然伴奏齐备，但是照片上"地谣座"（伴唱位）只有一人，一般"地谣"（伴唱）由六人、八人或十人组成。或许是没有凑齐人数，只好让一个伴唱孤零零地坐在"地谣座"了。

应笔者要求，前田辉蹉子根据记忆画出以下大村武宅平面图（图3）：

图 3 大村武宅能舞台及房间平面图（根据前田辉蹉子凭记忆描画的平面图作成）

[中间是能舞台，右侧为主舞台前部，舞台后部（向下）延伸的部分是"桥廊"，"桥廊"前方的小方块表示椅子座席，"手洗"是洗手间，"乐屋"是后台，"木户"是入口，"玄关"是入口]

平面图显示，"主舞台"正前方，隔着一条走廊是一间十叠榻榻米的房间和一间八叠榻榻米的房间。前田辉蹉子回忆说能舞台上有演出时，这两个房间作为观众席使用。房间面对舞台一侧全是可活动的拉门，有演出时拉开拉门，人们坐在榻榻米上观看对面舞台上的演出。除此之外，"桥廊"前方空间放置的椅子也是观众席位。

大村定在前田辉蹉子画出以上平面图之后，在其家中找到一幅大村武宅主房照片（图4），照片中的格局与前田辉蹉子凭记忆描画的平面图（图3）所示布局完全相符。

图 4 大村家主房（台北）（大村定提供）

图像中的两个开放的房间应该就是前田辉蹉子平面图中舞台对面的十叠榻榻米和八叠榻榻米的房间。图像显示两个房间之间的拉门也可打开。房间前面低于房间的空间,是平面图中的走廊,走廊另一侧应该就是能舞台。平放在走廊的台子连接房间与"主舞台",舞台高度与观众席座的房间高度相同。

可是细观图像,席坐在榻榻米上的人们的视线并没有朝向对面,多是朝向右侧站立的几个人,看来人们并没有在观看舞台上的表演。再细看,照片上的人们都身着正装礼服,是参加婚礼的打扮,右侧站立的人中有一男一女两个年轻人,可想见这是在举行婚礼,人们是在参加结婚仪式。大村武是在能舞台建成后五年的1929年结婚的,经核实,大村定家保存的这张照片是其父大村武结婚时所摄。照片保存完好,九十年前的图像竟如此清晰。虽然此照片并非观众观看舞台表演之照,图像显示了作为观众席的两个房间的样式及可容纳人数。图像中的人数是四十几人,前部还有空位,看来能容纳五六十人。加上"桥廊"前面的椅子座席,大概能容纳六七十人。前田辉蹉子也回忆说大致可容纳六十人左右,与图像所示大体一致。

关于大村武宅所在位置,有关资料标记大村武宅地址是"台北市筑地町三丁目十三番地"。可是前田辉蹉子说实际大村武宅所在地是三丁目十三番地至十五番地,跨三个番地。笔者还未查到标明番地的详细地图,在以下市街图中确认筑地町三丁目的位置如下(图5)。

图5 《改町正名台北市街图》1922年11月

1928年发行的《大日本职业别明细图》详细标记了各街道中的店铺名称等,可是在该地图中的筑地町三丁目(图6)内没有找到大村武宅标记。前田辉蹉子说大村武宅离东本愿寺很近,位于地图中标记的东本愿寺左上处,如此推测大村武宅可能位于《大日本职业别明细图》中东本愿寺左上的空白处。空白处既没有标明是空地也没有标记所有者名字。

图6 《大日本职业别明细图》第156号(东京交通社,1928年12月)

详细标明各种商会、商店、会社名称的《大日本职业别明细图》中为什么没有标记大村武宅？笔者推测,这或许是因为《大日本职业别明细图》是商业性质、广告性质的明细图的缘故。《大日本职业别明细图》对各类商店店名标记得似乎巨细无遗,也标记了官厅及寺院、庙宇等其他观光点。还腾出一块版面,登载台北四日旅游广告。可能因为明细图制作者没有把能舞台归入商业范畴,没有把教授谣曲、演出能乐作为需要广告的职业,因此,在职业明细图中给它留了一块空白。

《大日本职业别明细图》显示,大村武宅附近有东本愿寺、几家木材商店、商会附近还有一片空地。1924年大村武宅落成时大概这里房屋还不是特别密集。

大村武宅所在地筑地町，据说原本是一片洼地，在洼地上填土造地，所以被命名筑地町。筑地町三丁目离热闹的西门很近，离总督府所在地市中心也不远。住民中有很多日本人。

如前所述，大村武宅能舞台虽叫作"喜多舞台"，并不只限于喜多流使用，当年的报刊中常常出现三流于"喜多舞台"集会、演出的报道。对于大村武来说，能舞台不仅是演出空间，也是其结社教授、练习能乐的教室。

大村定说其父大村武将精力全投入能乐，大村武之父大村贞次郎是个很有经营才能的能乐票友，能舞台的管理等均由大村贞次郎担当。由此推想，当年可能是有商业头脑的大村贞次郎看到大村武教授谣曲、演出能乐事业顺利，票友增加，有建造能舞台的需求，才萌发了建能舞台的想法。

四、结语

通过以上考察，对大村武宅能舞台有了比较清楚的把握。最后探讨一下"大村武串烧居酒屋"老房子与大村武宅的关联。

生意兴隆的"大村武串烧居酒屋"除西门町商圈老房子店铺外，在台北士林和新竹市又开了分店，分店也叫"大村武串烧居酒屋"。此文中的"大村武串烧居酒屋"是指西门町商圈老房子本店。这家串烧居酒屋是一家网红饭店，在网

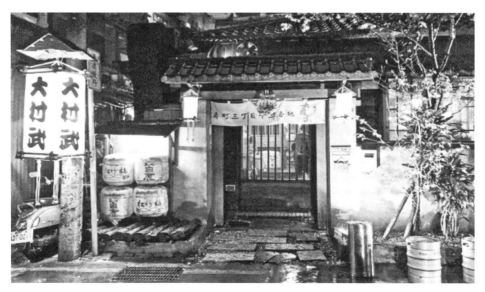

图7　"大村武串烧居酒屋"外观（图片源于"大村武串烧居酒屋"网页）

图 8 "大村武串烧居酒屋"店内（图片源于网络）

络只要一查"大村武",马上会显示关于"大村武串烧居酒屋"的网页、评语。评语多是汉语,也有日语,称赞的比较多,有一些人称赞老房子的历史感、店内的风格。这家居酒屋每天的营业时间是下午六点到凌晨一点,所以店前的灯笼每天会亮到后半夜。店内外充满浓浓的日本气氛,不仅招牌是"大村武",而且店员身穿印有"大村武"的店服,酒架上摆有特制"大村武"吟酿酒。

笔者之所以认为这个居酒屋招牌上的大村武就是能乐师大村武,不只是依名字判断,还以房屋所处位置为依据。"大村武串烧居酒屋"的地址是台北市万华区汉口街二段八十三巷二号。汉口街二段是殖民地时期的筑地町三丁目一带。将1957年发行的台北市街图（图9）与前揭1922年刊行的市街图（图5）做一比

图 9 台北市街图 1957 年

较一目了然。台北市街图（图9）中笔者加括部分是曾经的筑地町三丁目一带。

我们再看一下"大村武串烧居酒屋"网页导图标记的所在地具体位置。

图10 "大村武串烧居酒屋"所在地（截取"大村武串烧居酒屋"网页导图）

导图中箭头所指位置正是《大日本职业别明细图》（图6）中筑地町三丁目中的空白处一带，前面考察大村武宅位于明细图中空白处，由此推测这座"大村武串烧居酒屋"老房子位于大村武宅处。但是还有一个问题，"大村武串烧居酒屋"入口上端挂一帘布，上面写着"寿町三丁目十三番地"（图7）。"三丁目十三番地"与大村武宅的丁番完全一致，但是町名不同，大村武宅是"筑地町"不是"寿町"。再查看一下1945年前的台北市街图，寿町紧邻筑地町，位于筑地町右侧。"大村武串烧居酒屋"悬挂的帘布，不言而喻是要告诉人们这座房子过去的地址名称。可是"大村武串烧居酒屋"网页导图箭头所指之处是筑地町，并非寿町。不知道居酒屋为什么将地址写作寿町，有机会笔者要建议"大村武串烧居酒屋"的店主，应该把帘布上的"寿町"改为"筑地町"。

笔者认为"大村武串烧居酒屋"老房子是能乐师大村武宅故居，但是并不是大村武宅全部，可能是其中的一部分。理由如下，前田辉蹉子记忆中的大村武宅外观不是"大村武串烧居酒屋"照片显示的样子，比照片更漂亮、更大。再者，"大村武串烧居酒屋"店内面积不大，据说容纳客数四十人左右，而大村武宅有一千多平方米，两座房屋面积相差悬殊。那么"大村武串烧居酒屋"老房子是原宅中的哪一部分呢？根据店内图片中显示的房中格局来看，也许是大村武宅中的主房（演出时作为观众席的两个房间）一侧。以上只是推测，有待进一步考察。

红娘儿女情

沈广仁*

摘　要：本文探讨红娘与张生的关系，全文五论。论之一证实红娘的素质容颜，吸引了张生；而张生的相貌才华，也令红娘动情。论之二阐述张生许愿，若娶得莺莺为妻，必报以红娘从良；红娘明中斥责，暗里促成。论之三缕析红娘看似矛盾的言行，揭示红娘嫁为张生小妾的理想。论之四条列红娘安排莺莺初夜、窥视崔张亵私的情节，坐实红娘的媵妾行为。论之五考察红娘胁迫莺莺云雨的行为缘由、逻辑、后果，发明红娘超越媵妾算计的人物升华。本文以剧作者立言之本意为归，文本证据可得而考之者为准，实验戏剧之成果为辅。

关键词：明传奇　《西厢记》　红娘

Abstract: This paper discusses the relationship between Hongniang and Zhang Sheng from five aspects. Firstly, Hongniang charms Zhang Sheng by her quality and appearance and Zhang Sheng charms Hongniang by his appearance and talents. Secondly, Zhang Sheng promises to pay Hongniang back by marrying her if he can take Yingying as his wife; Hongniang chides in the open while promotes in the dark. Thirdly, Hongniang's seemingly contradictory words and deeds reveal her ideal of becoming Zhang Sheng's concubine. Fourthly, Hongniang arranges the wedding night for Yingying and peeps at Cui and Zhang making love which proves her true intention of becoming Zhang's concubine. Lastly, the reason, logic and consequence of Hongniang's talking Yingying into making love with Zhang further prove her

*　［新加坡］沈广仁（1952—　），博士，新加坡国立大学退休教师。研究方向：中国古典文学、亚洲戏剧。

calculating nature. This paper is based on the original intention of the author and the available textual evidence and supplemented by the achievements of the experimental play.

Keywords: Chuanqi of Ming Dynasty; *The Romance of the Western Chamber*; Hongniang

　　《莺莺传》，唐元稹之传奇小说也。续作移植，历代不绝。其最为著称者，乃元代王实甫之北杂剧《西厢记》。明人崔时佩、李日华，复将王剧变易、谱入南曲，是为《南西厢》。

　　明代戏曲与英伦文艺复兴舞台先后同时，各领风骚。2008年冬春，我执导《南西厢》于新加坡国立大学，即以明剧为体，英语为用。美其名曰"文艺复兴版"。岂能规模文艺，复兴典范耶？无非仰慕古人，模拟排场耳。其年4月4日至8日，英语《西厢》献艺六场于星洲，纳丹总统莅临首演，传播媒体者有六。5月29日至30日，巡演两场于申城，见诸新闻者凡七。

　　是剧也，迥异于时下《西厢》之搬演者有二：一曰音乐，一曰红娘。音乐之说，说惟考据。而红娘之辩，辩及全剧。是以略论音乐，细评红娘。献芹《上海师范大学学报》，就教大方之家。

　　英语《西厢》音乐之异，播诸人口、见诸报端者屡矣。沪上《新闻晨报》载：

　　　　除了台词，演员的唱段也改自原著，但并没有沿用昆剧唱腔，而是将歌词译成英诗，并运用英语流行歌曲为旋律，如音乐剧《猫》中的"Memory"、《歌剧魅影》中的"All I Ask of You"、德国世界杯主题曲"We Will Rock You"，以及埃尔顿·约翰、麦当娜、甲壳虫乐队、罗比·威廉斯等歌手的经典歌曲，看整台演出就如同看一场音乐剧一般，观众笑声连连，气氛完全不似观看传统昆剧。（朱美虹　2008年5月30日）

　　少年观场，常属而和之，不知手之舞之、足之蹈之也。报章推奖，称古剧今乐，何妨爵士摇滚、甲虫披头也。

　　英语《西厢》，实验戏剧也。科研立项而课题预设也，曰：

一、复制传统戏曲之表演程序；

二、重现明代观众之剧场经验。

惟此课题，陷我两难。行之舞榭，或者相辅相成。施诸歌台，未必并行不悖。何也？遵课题一，《南西厢》当奏之昆曲。排场见在，人所周知。循课题二，《南西厢》须演之今乐。存诸典籍，可得而考。

徐渭《南词叙录》谓昆曲"流丽悠远，出乎三腔之上。听之最足荡人，妓女尤妙此"。然则昆曲初非大雅之奏、庙堂之乐，始则海盐、余姚、弋阳之流亚，实乃郑卫之音而青楼之用也。

明人赏明曲，时曲也。今人赏明曲，古曲也。明人赏昆曲，时尚也，嗜好也，欢场余兴也，欲罢不能也；其间之痴迷陶醉，一如今人之歌场追星也。今人赏昆曲，怀古也，学问也，文化遗产也，盛情难却也；其中之甘苦滋味，不足为外人道也。鱼与熊掌不可得兼，我乃舍昆曲而用今乐。固知明人观剧，先天下之乐而乐也。殊无关乎存亡继绝，发思古之幽情也。

曲者，剧之魂也。或曰：明剧之魂，必也明曲。对曰：不尽然也。海盐、余姚之乐，乐各有别；弋阳、昆山之腔，腔自不同。则明曲非一，亦且明矣；而剧魂所托，未可必也。考明剧之乐谱，多其时耳熟能详之曲。究明曲之擅场，尽当年脍炙人口之歌。是以明剧之魂，不在古曲牝牡骊黄之间；却在今乐传布流行之中。我欲搬演明剧而招其魂，乃遵古法而奏今乐也。

西人歌剧以原创音乐为贵。中土戏曲以依声填词为常。依声填词，其利三分。入谱之调，淘沙之金，必也动人心弦，一也。旧谱之曲，习知之音，必也国中属而和之者众，二也。原谱之词，中心藏之，必也悄传言外之意，三也。我欲依声填词而谐众耳，遂觅旧谱而唱新词也。

今乐擅场，史有明载；固"文艺复兴"之企望也。依声填词，行家薪传；非自我作古之狂想也。

既说音乐，请详红娘。红娘之论，论出文本诠证、舞台验证、行为考证。当年斟酌踌躇，不敢自必。今日爬梳剔抉，唯恐有失。何也？袭明人故智，惟《西厢》独尊也。

明人之《西厢》观，大致相似。无论贾仲明之"新杂剧、旧传奇，《西厢记》天下夺魁"，王世贞之"北曲故以《西厢记》压卷"，或王骥德之"前无作者，后掩来哲，遂擅千古绝调"，皆推崇《西厢》之无上地位。至于沈德符之记载，"《牡丹亭梦》一出，家传户诵，几令《西厢》减价"，极力赞美《牡丹亭》之际，不期然印证

《西厢》之不可逾越。如中日学者所云"汤显祖为中国之莎士比亚",或"近松门左卫门乃日本之莎士比亚",自语义学观之,已然默认莎士比亚之独尊。而汤显祖、近松门之卓越则引人联想于莎士比亚,如是而已。

明人论断,深得我心。《西厢》完美,无以复加。故此,诚惶诚恐拜读原著,惟古惟真诠释红娘,即职责攸关,智慧所在也。若夫吹毛求疵,改弦更张;但可凸显我辈之无知无畏,实难掩饰导演之无德无能。试思之,有明一代文豪尚不敢疵言《西厢》。我何人哉,不曾句读元人百种曲,乃欲自出机杼?质言之,有明一代曲家尚不能重塑红娘。我何人哉,不堪自谱一支【点绛唇】,焉能别开生面?是以红娘五论,惟剧作者立言之本意为归。剧作者之本意,惟文本证据可得而考之者为准。而《西厢》文本,在在指证红娘儿女之情。

一、"一见了也留情"论

张生初会红娘于一本一折、佛殿奇逢①。其时张生"正撞着五百年风流业冤",震慑于莺莺之明艳,于红娘未置一词。

张生再会红娘于一本二折、僧房假寓,即赞不绝口:【脱布衫】大人家举止端详,全没那半点儿轻狂。大师行深深拜了,启朱唇语言的当。

此曲欣赏红娘体态端庄、言行得当,尚可谓之思无邪。然而次曲不然:【小梁州】可喜娘的庞儿浅淡妆,穿一套缟素衣裳。胡伶渌老不寻常,偷睛望,眼挫里抹张郎。

此曲流露张生别种情怀。试析而论之。"可喜娘的庞儿",有一本一折、佛殿奇逢、张生咏莺莺【元和令】之内证:"颠不刺的见了万千,似这般可喜娘的庞儿罕曾见。"就性格言:已知红娘"举止端详",不属疯癫轻狂——所谓"颠不刺的"少女之列。就容貌言,莺莺"庞儿",人间少有,红娘自是不如;然而红娘脸型,类似莺莺,亦属"可喜",当无疑义。然则自张生视之:红娘之性格容貌,莺莺具体而微也。

"浅淡妆""缟素衣裳"也者,确系情节使然,家人服孝家主之丧也;亦为元稹《莺莺传》、董解元《西厢记诸宫调》之承传。

① 元杂剧各折原本无目。明人始有仿南戏之例,加出目于《西厢记》者。本文借用万历八年(1580)徐士范刻本四字出目如"佛殿奇逢""僧房假寓"者,为行文简洁、关目了然计也。本文所据之天启年间(1621—1627)凌濛初朱墨刻本亦不列出目。

《莺莺传》吝于篇幅,略语莺莺服饰,不及红娘形容。张生初会之莺莺,"常服睟容,不加新饰";已然"颜色艳异,光辉动人"。红娘者,莺莺之侍婢也。当无鲜服浓妆、喧宾夺主之理。

《董西厢》则并述莺莺、红娘之妆饰。《董西厢》卷一之莺莺:【墙头花】也没首饰铅华,自然没包弹,淡净的衣服儿,扮得如法。《董西厢》卷一之红娘:【墙头花】……不苦诈打扮,不甚艳梳掠,衣服尽素缟,稔色行为定有孝。是以董词之莺莺、红娘,皆以浅淡妆、素衣裳示人。

《王西厢》亦步亦趋。一本一折、佛殿奇逢,张生惊艳,唱【元和令】【上马娇】【胜葫芦】【么篇】【后庭花】五曲,文长不录,竟无一语及于莺莺妆饰①。其中"偏、宜贴翠花钿",乃云莺莺可用钿饰而未用。即《董西厢》"也没首饰铅华,自然没包弹"②之意也。

据此,红娘之"浅淡妆""缟素衣裳",与莺莺同趣。乃美貌天成、不假妆饰也。【小梁州】次句有云"胡伶渌老"。胡伶,鹘鸰也,鹰隼也。渌老,元人俗称眼睛也。此言红娘明眸如鹰。"偷睛望,眼挫里抹张郎"。红娘之"偷睛",实乃【小梁州】曲之点睛。而红娘之"望",必也收于张生眼底。请分层议之。

第一层,自张生视之,红娘之望,乃明眸善睐抑或目窕心与?明眸善睐者,美人之望,并无深意,所谓"任是无情也动人"也。目窕心与者,美人之望,顾盼有情,犹如一本一折、佛殿奇逢莺莺"临去秋波那一转"也。

此层解读,可于《董西厢》觅得旁证。《王西厢》之曲,以脱胎于《董西厢》为常,如《王西厢》名曲:【油葫芦】……这些时坐又不安,睡又不稳,我欲待登临又不快,闲行又闷。每日价情思睡昏昏。【天下乐】红娘呵,我则索搭伏定鲛绡枕头儿上盹……显见脱胎于《董西厢》之:【万金台·尾】待登临又不快,闲行又闷。坐地又昏沉。睡不稳,子倚着个鲛绡枕头儿盹。

《董西厢》之曲出于卷一,《王西厢》之曲用于二本一折、白马解围;《董西厢》之曲唱张生之苦恋,《王西厢》之曲诉莺莺之相思。纵然人物改头换面、李代

① 直至一本二折末,方有"翠裙鸳绣""红袖鸾绡"之套语描述,且是事后回想,模棱两可。张生自认:"我和他乍相逢记不真娇模样,我则索手抵着牙儿慢慢的想。"
② 唐人有以饰钿增添美人之妖媚者:"素面已云妖,更著花钿饰"(杜光庭《咏西施》)。有以落钿暗示莺莺情爱之癫狂者:"钟动红娘唤归去,对人匀泪拾金钿"(王涣《惆怅诗》)。异《莺莺传》之趣。而董、王则遵元稹之旧也。

桃僵,而情境丝丝入扣、天然浑成。洵文人之狡狯、元曲之能事也。

同理可证,《王西厢》一本二折、僧房假寓之:【小梁州】……胡伶渌老不寻常,偷睛望,眼挫里抹张郎。脱胎于《董西厢》卷一之:【香风合缠令】那多情媚脸儿,那鹘鸰渌老儿,难道不清雅?见人不住偷睛抹,被你风魔了人也嗏!被你风魔了人也嗏!

《王西厢》之"胡伶渌老"即《董西厢》之"鹘鸰渌老"①。《董西厢》所咏者莺莺,而《王西厢》所咏者红娘。人物虽二,曲意则一。知矣《董西厢》之张生以莺莺"鹘鸰渌老"之"偷睛抹"为多情。必也《王西厢》之张生以红娘"胡伶渌老"之"偷睛望"为留情。

据此,张生乃续言"眼挫里抹张郎","抹"者,瞥视也,扫视也。"张郎"者,昵称也,红娘眼角留情者也。

要言之:张生所见之红娘,乃端庄多情之少艾。于人前含蓄,应对得体;于张郎有意,眉目传情。

第二层,自红娘视之,张生所见乃自作多情抑或心有灵犀?自作多情也者,红娘以众人待张,而张生以情圣自居。犹如一本四折、斋坛闹会张生之叹:【鸳鸯煞】有心争似无心好?多情却被无情恼!心有灵犀也者,红娘脉脉含情,张生善解人意。所谓"身无彩凤双飞翼,心有灵犀一点通"。

此层解读,有《西厢记》之内证。一本二折、僧房假寓,张生主唱,情辞挑逗,红娘并无回话。所谓"全没那半点儿轻狂"也。至二本二折、红娘请宴,红娘首次主唱,即披露心迹:【小梁州·幺篇】衣冠济楚庞儿整,可知道引动俺莺莺。据相貌凭才性,我从来心硬,一见了也留情。

红娘自许:其一见留情,而非一见钟情。一字之差,可得而言者三。楚楚衣冠,堂堂容貌,乃芳心萌动者,莺莺也,非红娘也,此其一。红娘留情,"凭""据"非一:相、貌、才、性;乃风度、容貌、才华、性格,四者并重,此其二。"我从来心硬,一见了也留情";乃语体暗用"我见犹怜,何况老奴"之典②。犹言:莺莺择婿,红娘从之,此其三。

红娘情愫,一以贯之。夫人事后悔婚,张生相思成疾。三本一折、锦字传情,

① 同音替代,传写之误,元曲之常也。
② 语出南朝宋·虞通之《妒记》:"阿子,我见汝亦怜,何况老奴。"引自南朝宋·刘义庆《世说新语·贤媛》并刘孝标注。

红娘见张,怜惜有加:【煞尾】沈约病多般,宋玉愁无二。清减了相思样子。继而自认"眉眼传情":【煞尾】……咱眉眼传情未了时。中心日夜藏之。……是以偷睛媚眼,红娘当行;系情张郎,未能或忘。

虽然,红张之情异于崔张之情。崔张之情,一见钟情也。一见钟情者,寤寐求之,辗转反侧。此情之证,屡见于崔张之睡情,而与本题无涉,兹不赘述。红张之情,一见留情也。一见留情者,三思再思。张之于红,可谓三思而后行。而红之于张,再、斯可也。此情之辩,始于论之一而详于论之二。

二、"小红娘传好事"论

一本二折、僧房假寓之【小梁州】曲,以红娘之端庄伶俐、美貌多情,张生乃惜才怜貌。张生接唱:【小梁州·幺篇】若共他多情的小姐同鸳帐,怎舍得他叠被铺床。我将小姐央,夫人央。他不令许放,我亲自写与从良。

此曲错综交互,文心细密。张生情辞,三思之言也。张生然诺,三思之行也。兹为详析。

"若共他多情小姐同鸳帐,怎舍得他叠被铺床"。一语双解,皆有精彩。若自前曲观之:则是红娘才色情愫,引动张生。但有可能,张生必不忍以叠被铺床之侍妾待之。一解动之以情。若就此曲而言:张生鹄的,本为鸳帐莺莺。必也事成,红娘方得报答;设或无成,依旧叠被铺床。二解诱之以利。以情以利,愿者上钩。此思之一也。

"我将小姐央,夫人央",诠释上句也。"怎舍得他叠被铺床",语涉暧昧,亟须澄清。"怎舍得",亲昵语也。传情也昭昭,达意也昏昏。张生之所以报红娘者,报以私情也? 报以实利也? 殊未了然。若报之以私情,利在张生,未必惠及红娘。今乃央及小姐、夫人,明言非以私情报红娘也。"叠被铺床",亲亵事也。红娘所事也多而张生惟言床笫,则其意指猥亵,不言自明。以亲昵语"怎舍得"斥言亲亵事"叠被铺床",则于人情欲言又止,另一亲亵事也;而于文理呼之欲出者,"抱衾与裯"也。所事亲亵、且须小姐夫人首肯者,若言将报红娘以小星也。一妻一妾,齐人之家。此思之二也。

"他不令许放,我亲自写与从良",解红娘悬念也。红娘者,莺莺侍妾而夫人奴婢也,张生何得而专? 央及小姐、夫人者,焉知莺莺不妒,夫人不恶? 若情系于莺莺,事决于夫人,张生亦何有于红娘? 以红娘之聪明,必有疑焉。张生乃矢言:纵不见许于小姐、夫人,亦必亲用夫君权柄,许放从良。至于张生之夫君权

柄,必待鸳帐莺莺、成婚崔氏,则是题中之意、不言而喻。宁忤莺莺,不负红娘。此思之三也。

张生陈三思之计,红娘吝片言之答,"大人家举止端详"也。然而红娘行事,与张生三思,若合符契,极有深致。

一本二折、僧房假寓,张生陈情:

> (末云)小生姓张,名珙,字君瑞,本贯西洛人也,年方二十三岁,正月十七日子时建生,并不曾娶妻。
> (红云)谁问你来?
> (末云)敢问小姐常出来么?
> (红怒云)先生是读书君子。孟子曰:"男女授受不亲,礼也。"君知瓜田不纳履,李下不整冠。道不得个非礼勿视,非礼勿听,非礼勿言,非礼勿动。……先生习先王之道,尊周公之礼。不干己事,何故用心?……今后得问的问,不得问的休胡说!

红娘说教,道貌岸然。张生嗒然若丧,红娘翩然而逝。然而言不旋踵,红娘传语。一本三折、墙角联吟,莺莺烧香,红娘随侍:

> (红笑云)姐姐,你不知,我对你说一件好笑的勾当。咱前日寺里见的那秀才,今日也在方丈里。他先出门儿外等着红娘,深深唱个喏道:"小生姓张,名珙,字君瑞,本贯西洛人也,年二十三岁,正月十七日子时建生,并不曾娶妻。"姐姐,却是谁问他来?他又问:"那壁小娘子莫非莺莺小姐的侍妾乎?小姐常出来么?"被红娘抢白了一顿呵回来了。姐姐,我不知他想甚么哩,世上有这等傻角!

此节之不循常理者,张生之姓名籍贯、生辰八字也。既自张生,又出红娘。半句无差,一字不改。以文章言之,重见迭出,依样葫芦,鄙矣文章!本末郡望,原无精彩。初陈于一本二折之末,复见于一本三折之始。以排场论之,一之谓甚,其可再乎?陋哉排场!

惟此等识见,中人有之。实甫大家,岂不知之?是以红娘赘言,必有说焉。

张生之言,言及婚媾。红娘中心藏之,无时忘之。传语莺莺,一字不失。红

娘之言,媒妁之言。媒妁之言,不得漫言之、简言之,固也。

张生之诺,诺以小星。红娘机不可失,言不由衷。受人之托,暗通款曲。红娘之媒,亦以自媒。自媒之事,不能坦言之、明言之,必也。

惟其不能坦言之,红娘乃笑言之,所谓"一件好笑的勾当"。

惟其不能明言之,红娘乃反言之,所谓"世上有这等傻角"。

笑骂之间,成其媒妁;深矣红娘心机!

不着一语,尽得风流;妙哉元剧文章!

于是红娘举止,先后矛盾。红娘言行,相映成趣。一本二折张生缕述名讳生辰,红娘佯佯不睬:"谁问你来?"一本三折红娘乃背诵如流。一本二折张生一句"敢问小姐常出来么?"被红娘搬来孟子周公,痛斥不端。一本三折红娘乃一片天真:"姐姐,我不知他想甚么哩。"

观者会心,当发一噱。搬演场上,尽有可观。

红娘所为,契合张生所思。乃以情以利,红娘归心,不可谓之偶然。

红娘所言,乖离真情所在。乃大家手笔,行家生活,不可谓之阙然。

虽然,此一关目紧要。红娘讳言者,一本题目正名乃明言之,曰:"小红娘传好事。""好事"者,张生求婚也。"传"者,红娘传语莺莺也。

莺莺闻语,云淡风轻:

(旦笑云)红娘,休对夫人说。天色晚也,安排香案,咱花园内烧香去来。

然而"休对夫人说"也者,私心也,隐情也。私心者,莺莺有动于衷也。隐情者,夫人不知而红娘与知也。

惟此私心,莺莺烧香不能去心者,儿女之情也:

(旦云)此一炷香,愿化去先人,早生天界!此一炷香,愿堂中老母,身安无事!此一炷香——(做不语科)

惟此隐情,莺莺羞涩不能祝告者,红娘知之:

(红云)姐姐不祝这一炷香,我替姐姐祝告:愿俺姐姐早寻一个姐夫,拖带红娘咱!

红娘祝辞,可圈可点! 一则"早寻姐夫":

"寻"姐夫者,不由夫人,而由"姐姐"。

"姐姐"所知姓名籍贯、生辰八字者,唯有一人。

唯有一人,尚需"早寻"。不寻也罢! 非张郎而谁?

张郎而谁? 红娘一见留情者也。可知张郎,"招安"红娘! ①

二则"拖带红娘";既知"姐夫",红娘乃求小姐"拖带":

"拖带"也者,张生雨露,红娘分享。"怎舍得他叠被铺床"也。

"拖带"也者,莺莺洞房,红娘依傍。更胜似张生"写与从良"也。

"拖带"也者,不等张生将崔氏央,红娘已"将小姐央"。

张生一妻一妾之思,红娘此夜此时之计也。

是以红娘所传崔张好事,亦红娘好事也。然而红娘作梗,一而再,再而三。必非偶然,必有说焉,请详论之三。

三、"婆娘有气志"论

红娘薄情,首见于一本一折、佛殿奇逢。张生甫毕惊艳五曲,红娘捧回丽人:

(红云)那壁有人,咱家去来。(旦回顾觑末下)

此节尚可谓红娘护主心切,职责所在。而莺莺离去,秋波留意。

红娘浅情,复见于一本三折、墙角联吟。红娘既已送语传情,乃更逗引莺莺:

(旦云)有人墙角吟诗。
(红云)这声音便是那二十三岁不曾娶妻的那傻角。
(旦云)好清新之诗,我依韵做一首。
(红云)你两个是好做一首。

莺莺云"做一首",赋诗一首也。红娘云"做一首",双关谐语也,影崔张并首而寝也。

莺莺赋诗酬和,逗漏春情。张生大受鼓舞:

① 参见五本三折、《郑恒求配》之郑恒斥言:(净云)兀的那小妮子,眼见得受了招安了也。

【麻郎儿】我拽起罗衫欲行，
（旦做见科）
他陪着笑脸儿相迎。

崔张正待厮见，红娘大煞风景：

（红云）姐姐，有人，咱家去来。怕夫人嗔着。（莺回顾下）

莺莺不舍，无可如何。张生怨艾，见于言表：

【麻郎儿】……不做美的红娘太浅情，便做道"谨依来命"。

此节蹊跷，在于红娘明知其人，隐忍不发。必待崔张情浓，方呼"有人"，撞破好事。

红娘无情，三见于二本四折、莺莺听琴。其时也，白马解围，夫人停婚；张生情郁于中，几欲自尽。红娘乃教以相如故伎，耸动文君。张生抚琴，莺莺动心：

（末云）夫人且做忘恩，小姐，你也说谎也呵！
（旦云）你差怨了我。
【东原乐】这的是俺娘的机变，非干是妾身脱空；若由得我呵，乞求得效鸾凤。俺娘无夜无明并女工，我若得些儿闲空，张生呵，怎教你无人处把妾身做诵。
【绵搭絮】疏帘风细，幽室灯清，都则是一层儿红纸，几棂儿疏棂，兀的不是隔着云山几万重，怎得个人来信息通？便做道十二巫峰，他也曾赋高唐来梦中。

莺莺正诉相会情切，身不由己；相思意真，无人传递。一人闯入，正是红娘：

（红云）夫人寻小姐哩，咱家去来。

然而此时红娘，无复传书青鸟，何异棒打鸳鸯。莺莺花容失色：

【拙鲁速】则见他走将来气冲冲，怎不教人恨匆匆。唬得人来怕恐。早是不曾转动，女孩儿家直恁响喉咙！

莺莺纵然"怕恐"，却依然端坐。是以莺莺所"怕恐"者，并非"夫人寻小姐"之警讯，乃红娘之"气冲冲"与"响喉咙"也。于是，红娘乃换一套说辞：

（红云）姐姐则管里听琴怎么？张生着我对姐姐说，他回去也。

此节诡异，一在红娘必待崔张情深意切，方才拆开情侣。二在莺莺犹如稔知红娘伎俩，视若虚声恫吓。三在红娘似乎诡言夫人，漫言张生。试问：若红娘自夫人处来，张生何以"着我对姐姐说"？若红娘自张生处来，红娘何以知"夫人寻小姐哩"？若莺莺"则管听琴"，自无妨张生"回去也"。张生爱弹不弹，何劳红娘说得？若张生"回去也"，莺莺自无琴可听。莺莺不聋不哑，何消红娘虑得？

红娘托词，浅薄疏漏，不一而足。无怪乎不为所动也莺莺。

红娘行径，蹊跷诡异，何止一端。不免乎启人疑窦分燕燕。①

若红娘遵夫人严命，必不至三番两次，设计传情，撮合崔张。

若红娘体莺莺心意，必不忍两次三番，装神弄鬼，间阻情侣。

此其成也红娘，败也红娘；则红娘之志，非成非败。

固知红娘自媒，不可明言；而红娘之谋，若隐若现。

红张之恋，已详之于论之一、之二。乃一见留情、三思之计也；非一见钟情、不计利害者。张生先须就婚崔氏，方能小星红娘。莺莺必且"早寻姐夫"，才可"拖带红娘"。若崔张情断，诚然红娘绝望，其不免于"叠被铺床"行当。倘崔张私情，依然侍妾如常，亦何有乎"抱衾与裯"奢望？乃知红娘之利，不在张生桑间濮上。红娘之志，必也莺莺花烛洞房。是以莺莺遥传情愫，红娘相助。张生近亲肌肤，红娘间阻。

红娘心细如发，隐情讳莫如深。虽然。三本一折、锦字传情，红娘情急，不免明志。当其时也，张生乞红传书。红娘为难，张欲贿以金帛。红乃怫然不悦：

① 燕燕为元杂剧《诈妮子调风月》之主角，身为奴婢而志在小夫人者也。

（末云）小生久后，多以金帛拜酬小娘子。
（红唱）

【胜葫芦】哎，你个馋穷酸俫没意儿，卖弄你有家私，莫不图谋你东西来到此？先生的钱物，与红娘做赏赐，是我爱你的金赀？

【胜葫芦】曲，颠来倒去："家私""东西""钱物""金赀"，历数红娘之不爱，言之屡屡。既无次第，亦鲜顾忌。而红娘所欲，几乎脱口而出，终于戛然而止。引而不发，跃如也。所欲既不便明言，红娘遂转而明志：

【幺篇】你看人似桃李春风墙外枝，卖俏倚门儿。我虽是个婆娘有气志。

此乃红娘忍无可忍，不得不道。而所欲道者，言之丑也。于是：

个中消息，逗漏于欲言又止之际；
斯人心迹，流露于不伦不类之譬。

"桃李春风墙外枝"者，男女私情也，初无关乎"金帛拜酬"。
张生"金帛拜酬"者，红娘传书也，殊无涉于"卖俏倚门"。
即以男女私情论，崔张之情也，初无关乎红杏红娘。
即以"卖俏倚门"言，红张之事也，殊无涉于传书莺莺。

自宋以来，"红杏出墙"渐成习语。红娘之"桃李春风墙外枝"者，舍习语而不用，易一枝红杏为两株桃李，乃莺红并列、红娘"捆绑销售"之计也。"卖俏倚门儿"者，以传书为卖笑，等红杏出墙于花街柳巷，乃无中生有、红娘借题发挥之谋也。

语涉生造，事属无稽，而红娘之"婆娘气志"遂得以发明矣：

桃李春风墙内枝，
小星三五衾裯志。

佯言不愿、不欲、不爱，而红娘之所愿、所欲、所爱乃可想而知也：

不愿红杏出墙；愿莺莺洞房。
不欲莺莺专房；欲莺红分享。

不爱金赀赐赏；爱小星张郎。

红娘之气急败坏、欲说还休,岂西厢瑕疵? 乃戏剧情境之妙悟也!
红娘之吞吐含糊、语焉不详,岂实甫败笔? 真人物性格之绝唱也!
然则红娘形象有二：一表象,一具象。

红娘之表象,言不及义,事不关己。取笑张生,以为谈助。叠被铺床,不解情愫。成人之美,心无旁骛。表象之红娘,乃轻歌剧之伴侣,自在之人物。

红娘之具象,佯扮天真,故作无知。明骂傻角,暗夸诚挚。言若无意,必也成事。抱衾与裯,小星之志。具象之红娘,真古典剧之翘楚,自为之尤物。

四、"银样蜡枪头"论

《西厢》乃场上之剧,非案头之曲。施之氍毹,更见红娘之婆娘气志,不类乎红线昆仑之侠骨仁心。验之搬演,益明红娘之非常职责,标识着侍婢媵妾之角色转换。红娘之角色蜕变轨迹确凿无疑者有二：一曰安排莺莺初夜,一曰窥测崔张秘辛。

崔张情事,屡生波折。红娘安排莺莺初夜,施诸氍毹者凡四。

二本二折、红娘请宴,一也。其时白马解围,夫人许婚。红娘安排者,莺莺洞房花烛也。红娘乃嘱咐张生,疼惜莺莺破瓜痛楚,明察玉女无瑕体征也：

【四边静】……今宵欢庆。软弱莺莺。可曾惯经? 你索款款轻轻。灯下交鸯颈。端详可憎。好煞人也无干净。

安排初夜之一,红娘意在处子先容,无明珠暗投之恨也。不料夫人悔婚,其事未果。

三本三折、乘夜逾墙,二也。其时张生琴挑,莺莺锦书。红娘安排者,莺莺桑间濮上也。红娘遂叮咛张生,顾念莺莺畏惧心境,施展软语轻抚功夫也：

【甜水令】……他是个女孩儿家。你索将性儿温存,话儿摩弄,意儿谦洽。休猜做败柳残花。

【折桂令】他是个娇滴滴美玉无瑕。粉脸生春,云鬓堆鸦。怎的般受怕担惊,又不图甚浪酒闲茶。则你那夹被儿时当奋发。指头儿告了消乏。打

迭起嗟呀。毕罢了牵挂。收拾了忧愁,准备着撑达。

安排初夜之二,红娘语偏交欢前戏,免仓促成事之憾也。无奈莺莺变卦,其事不谐。

三本四折、倩红问病,三也。其时张生相思,医治罔效。莺莺不忍,以身代药。红娘安排者,莺莺云雨巫山也。红娘乃检视书斋,详观张生居停,明察铺盖寒温也:

【秃厮儿】身卧着一条布衾。头枕着三尺瑶琴。他来时怎生和你一处寝?冻得来战兢兢,说甚知音?

安排初夜之三,红娘虑及衾枕床褥,防交欢陈设之缺也。惊觉张生书斋,至陋至简。

四本一折、月下佳期,四也。其时莺莺足履阳台,袜湿多露。红娘安排者,莺莺鸳枕翠衾也。红娘乃演绎嘒彼小星,图解抱衾与裯也:

(红云)你接了衾枕者,小姐入来也。

安排初夜之四,红娘身自携衾带枕,伴莺莺高唐之约也。自是朝隐而出,暮隐而入。

与知崔张性事,已非侍婢身份之宜。安排莺莺初夜,更见角色转换之迹。安排初夜之一、之二,红娘心心房事。其怜惜莺莺,风雨未经;则款款央告,娓娓动听。其献媚张生,循循善诱;亦绘色绘声,丝丝入扣。安排初夜之三、之四,红娘念念衾裯。其絮絮寒温,叠被铺床;固使女本分,丫鬟职掌。其抱衾与裯,肃肃宵征;乃小星伴月,媵妾侍奉。然则红娘行事,奔走乎护主媚张两端。红娘身份,游离于侍婢媵妾之间。

不惟安排初夜,再三再四。亦且窥测秘辛,无厌无休。红娘之"婆娘气志"、媵妾行径,益得明证。红娘窥视,演诸场上者凡五。

二本二折、红娘请宴,其时白马解围,夫人设席。张生企盼婚宴。红娘影射将旁观崔张新婚燕尔。

【耍孩儿·四煞】……你明博得跨凤乘鸾客,我到晚来卧看牵牛织女星。

窥测秘辛之一也。
　　三本一折、锦字传情,其时张生染病,缠绵床榻。莺莺差红探视。红娘偷看张生孤眠独处:

　　【村里迓鼓】我将这纸窗儿湿破。悄声儿窥视。多管是和衣儿睡起。罗衫上前襟褶裉。孤眠况味,凄凉情绪,无人伏侍。

窥测秘辛之二也。
　　三本三折、乘夜逾墙,其时莺莺赋诗,张生赴约。崔张相会湖山。红娘偷听崔张密会幽期:

　　【锦上花】为甚媒人,心无惊怕?赤紧的夫妻每,意不争差。我这里蹑足潜踪,悄地听咱。

窥测秘辛之三也。
　　四本二折、堂前巧辩,其时西厢事发,传取莺莺。莺莺羞见夫人。红娘缕述莺莺不羞床事:

　　【小桃红】当日个月明才上柳梢头,却早人约黄昏后。羞的我脑背后,将牙儿衬着衫儿袖。猛凝眸,看时节则见鞋底尖儿瘦。一个恣情的不休,一个哑声儿厮耨。呸!那其间可怎生不害半星儿羞?

窥测秘辛之四也。
　　四本二折、堂前巧辩。其时西厢情泄,唤取张生。张生惶恐不安。红娘明嘲软弱,暗喻性器:

　　【小桃红】……你元来苗儿不秀。呸!你是个银样镴枪头……

窥测秘辛之五也。

崔张情私，干卿底事？而红娘窥测，习以为常。崔张性事，亵狎备至。而红娘偷眼，巨细无遗。以侍婢言，其尤可怪者，乃偷窥行为，殊不自讳。窥测之一，红娘预告张生；尚假之义山诗句、语义双关。窥测之二，红娘关注张生睡情，或出之思春之心、爱怜之意。至于窥测之三，红娘隐身之处，近在咫尺；乃应声而出，略不忸怩。窥测之四、之五，红娘竟面对当事之人，全无忌惮；白描性事性器，声情并茂。若夫不令之婢，偷眼情事，矢口否认，容或有之。而黠如红娘，腼颜观之，公然言之，岂理之常！

职是之故，缅述"恣情不休""哑声厮耨"之事，岂是侍婢言语？调笑"银样蜡枪头"之人，何尝侍婢身份？

演诸场上，关目益明。亚里士多德氏《诗学》凡五致意焉："悲剧模仿行为。"红娘行为，媵妾之行为也。坦言崔张亵私而不以为忤者，红娘以媵妾自居也。听任红娘窥视而安之若素者，崔张以媵妾居之也。

五、"搂住丢番"论

虽然，红娘行为，有无关侍婢升降以上下、不求媵妾矩矱之所同者。崔张高唐之约也，巫女变卦。红娘唆使张生施暴，胁迫莺莺云雨。主张激切，言辞明快。证诸文本者凡三。

三本三折、乘夜逾墙，其时张生越垣赴约。莺莺训斥不轨，声色俱厉。张生羞惭，"叉手躬身，装聋做哑"。红娘乃教以用强："张生，背地里嘴那里去了？向前搂住丢番。告到官司，怕羞了你？"红娘胁迫莺莺云雨之一也。张生儒雅，无能用命。

三本四折、倩红问病，其时莺莺诗笺许身。张生疑虑莺莺虽赴阳台而再拒云雨。红娘仍示意力取：

【煞尾】……
（末云）休是昨夜不肯。
（红云）你挣揣咱。
来时节肯不肯尽由他。见时节亲不亲在于您。

红娘胁迫莺莺云雨之二也。张生承教，不置可否。

四本楔子，其时莺莺将赴高唐之会，而行止犹疑，言语推脱。红娘遂胁以

物证：

　　（红云）……你若又番悔，我出首与夫人。你着我将简帖儿约下他来。
　　（旦云）这小贱人到会放刁。羞人答答的，怎生去？
　　（红云）有甚的羞？到那里，则合着眼者。

红娘胁迫莺莺云雨之三也。羝羊触藩，莺莺自献。

"向前搂住丢番"，强逼莺莺性事也。"亲不亲在于您"，无视莺莺撑拒也。"出首与夫人"，挟持莺莺就范也。以侍婢行之，乃卖主求荣；以媵妾为之，则助纣为虐。红娘之颠覆侍婢、媵妾角色，明矣。

施诸排场，红娘之角色无妨转换，行为不宜矛盾。斯坦尼斯拉夫斯基氏所谓"行为线一以贯之"也。红娘胁迫莺莺云雨之行为线，超越乎侍婢伎俩、媵妾算计之牝牡骊黄，隐伏于行为缘由、行为逻辑、行为后果之草蛇灰线。兹分叙如下：

红娘胁迫云雨之行为缘由，乃莺莺恋张情真，拒张意假也。

红娘指陈莺莺恋张屡矣。三本二折、妆台窥简，红娘乃历数莺莺情动于衷、不能自已之形迹也：

　　【石榴花】当日个晚妆楼上杏花残，犹自怯衣单。那一片听琴心，清露月明间。昨日个向晚，不怕春寒。几乎险被先生馔。那其间，岂不胡颜？为一个不酸不醋风魔汉，隔墙儿险化做了望夫山。

莺莺晚妆听琴，衣凉夜深；春寒密约，险乎失身；隔墙相望，倩女离魂。以此三事，红娘断定莺莺恋张，其情也真。

红娘慧眼，不惟明察伊人情愫之真，亦且识破"小姐许多假处"也。

三本二折、妆台窥简，红娘传书，预见莺莺作假："我待便将这简帖儿与他，恐俺小姐有许多假处哩。"果不其然，莺莺得简，嗔怒情书，摧残丫鬟：

　　（旦云）……我几曾惯看这等东西？告过夫人，打下你个小贱人下截来。

红娘故作姿态欲出首，莺莺方才惊恐而改口：

（红云）比及你对夫人说呵，我将这简帖儿去夫人行出首去来。
　　（旦做揪住科）我逗你耍来。……张生两日如何？

红娘揭示莺莺假处之一也。
　　三本二折、妆台窥简，莺莺借口，红娘嗤之以鼻：

　　（旦云）……虽然我家亏他，只是兄妹之情，焉有外事？
　　（红云）你哄着谁哩？……

红娘继而和盘托出莺莺礼防之情伪：

　　【斗鹌鹑】你用心儿拨雨撩云。……畅好是奸：张生是兄妹之礼，焉敢如此？对人前巧语花言。没人处便想张生。背地里愁眉泪眼。

红娘揭示莺莺假处之二也。
　　三本三折、乘夜逾墙，莺莺训斥张生。红娘看似随声附和莺莺，实则缓颊，出脱张生：

　　（旦云）扯到夫人那里去。
　　（红云）到夫人那里，恐坏了他行止。我与姐姐处分他一场。张生，你过来跪着。……

次折、倩红问病，红娘即明言莺莺撒假：

　　【紫花儿序】把似你休倚着桄门儿待月，依着韵脚儿联诗，侧着耳朵儿听琴。见了他，撒假偌多话："张生，我与你兄妹之礼。甚么勾当！"怒时节把一个书生来迭噷。欢时节，红娘好姐姐，去望他一遭。将一个侍妾来逼临。

红娘揭示莺莺假处之三也。
　　莺莺方怒情书，旋推儿戏；言称兄妹，情同胶漆情同伉俪；双面佳人，心口不

一。以此三端,红娘断定莺莺拒张,其意也假。

惟其情爱里外真假,莺莺行为前后矛盾。红娘之寄简传书也,无伤大雅;莺莺乃声色俱厉,詈之不贷。红娘之建言强暴也,罪不可逭;莺莺方听而不闻,安之若素。然则红娘唆使张生强夺力取者,莺莺明拒暗许也。明拒者,相国小姐撑拒以免自献之羞也。暗许者,窈窕淑女缄默而留可乘之机也。莺莺情真语假,明拒暗许;红娘胁迫云雨之行为缘由也。

既论行为缘由,请详行为逻辑。验诸《西厢》关目,若有二红娘焉。前一红娘也,言必孔孟:"男女授受不亲。"后一红娘也,撺掇张生强暴莺莺。前后之行,南辕北辙。彼一红娘也,"影儿般不离身","则怕俺女孩儿折了气分"。此一红娘也,胁迫莺莺失身:"你着我将简帖儿约下他来。"彼此之间,判若两人。红娘丕变之时与机也,逗漏其行为逻辑。

前、后红娘丕变之时,乃张生病害相思而莺莺责无旁贷也。
三本一折、锦字传情,红娘窥见张生缠绵床榻,形容憔悴,颜色枯槁:

【村里迓鼓】……觑了他涩滞气色,听了他微弱声息,看了他黄瘦脸儿。张生呵,你若不闷死,多应是害死。

三本二折、妆台窥简,红娘认定张生之病,莺莺不脱干系:

(红云)你把这个饿鬼,弄的他七死八活,却要怎么?
【四边静】问甚么他遭危难?撺断得上竿,掇了梯儿看。

彼、此红娘丕变之机,张生命悬一线而莺莺可救也。
三本二折、妆台窥简,红娘以为张生相思证候,医药无效,房事可愈:

【朝天子】张生近间,面颜、瘦得来实难看。不思量茶饭,怕见动惮。晓夜将佳期盼,废寝忘餐。黄昏清旦,望东墙淹泪眼。
(旦云)请个好太医,看他证候咱。
(红云)他证候吃药不济。
病患、要安,则除是出几点风流汗。

三本四折、倩红问病,红娘明言张生之命,系于莺莺之身:

（旦云）张生病重。我有一个好药方儿,与我将去咱。……
（红云）不是你,一世也救他不得。

四本楔子,红娘极言莺莺再次爽约,必害张生性命:

（红云）……姐姐,你又来也。送了人性命,不是耍处。

红娘之行为逻辑可得而言者,理分曲直而事有大小也。理分曲直者:兵退身安,夫人悔婚理屈;情传锦字,张生逾墙理直。事有大小者:救人殒身,张生情死事大;酬情报恩,莺莺失身事小。是以二本之后,红娘非旧。花前月下,何尝行监坐守？朝云暮雨,务必鸾交凤友。

红娘胁迫莺莺云雨之行为逻辑,明辨事理,亦有仁义而已矣；何必曰利。至于红娘成就崔张鸾凤之行为后果,岂止无利于媵妾之婆娘气志,实乃弄险乎侍婢之安身立命。见诸关目,约有四端。

二本一折、白马解围,莺莺抱怨红娘寸步不离。红娘对以夫人之命:

（旦唱）【天下乐】……但出闺门,影儿般不离身。
（红云）不干红娘事,老夫人着我跟着姐姐来。

防闲莺莺,红娘坐守行监,职责攸关,一也。

三本二折、妆台窥简,张生跪求红娘成全好事。红娘晓以利害不同:

【满庭芳】……你待要恩情美满,却教我骨肉摧残。老夫人手执着棍儿摩挲看。粗麻①线怎透得针关？直待我拄着拐帮闲钻懒,缝合唇送暖偷寒。……

① 虽然。张生求救,红娘心软:（末跪哭云）小生这一个性命,都在小娘子身上。（红唱）【满庭芳】……禁不得你甜话儿热趱。好着我两下里做人难。

寄简传书,红娘皮肉之灾,严惩不贷,二也。

四本二折、堂前巧辩,红娘预演夫人拷问:

【金蕉叶】"我着你但去处行监坐守。谁着你迤逗的胡行乱走?"若问着此一节呵,如何诉休?"你便索与他个知情的犯由。"

崔张私情,红娘罪在不宥,辩解无由,三也。

同折,红娘叹惋崔张殢雨尤云,侍婢池鱼之殃:

(红云)姐姐,你受责理当,我图甚么来?
【调笑令】你绣帏里效绸缪。倒凤颠鸾百事有。我在窗儿外几曾轻咳嗽?立苍苔将绣鞋儿冰透。今日个嫩皮肤倒将粗棍抽。姐姐呵,俺这通殷勤的着甚来由?

崔张云雨,红娘为人作嫁,为己揽祸,四也。

以此数端,可知红娘之行为后果,无一而非利人害己,无一而非预料前知。惟其利人害己,红娘之故犯雷池也,超脱小星情结。惟其预料前知,红娘之甘蹈险境也,行使自由意志。红娘超脱媵妾考虑之自由意志,则庶几乎五本四折、衣锦还乡所谓:【清江引】……愿普天下有情的都成了眷属。是以红娘之行为缘由,去伪存真;行为逻辑,明辨义理;行为后果,升华人物。

红娘五论,所论也多。然就红娘之行为模仿,约而言之,两说而已。当其一见留情,婆娘立志之时,红娘僭越侍婢身份,模仿媵妾职事职能。儿女巧思,叹为观止。至其情系人心,事关人命之际,红娘乃超越媵妾算计,模仿菩萨普救心肠。儿女侠义,亦云至矣。

【参考文献】

[1] 王世贞:《艺苑卮言》,武林樵云书舍刻本十六卷,(明万历己丑)1589年。

[2] 王实甫:《西厢记》,凌濛初解证,即空观朱墨刻本五卷,(明天启年间)1621—1627年。

[3] 王骥德:《新校注古本西厢记》,香雪居刻本六卷,(明万历癸丑)1613年。

[4] 朱美虹:《英语版〈西厢记〉成音乐剧:洋张生开口唱"Memory"》,《新闻晨报·文化版》2008年5月30日。

［5］沈德符：《野获编》，钱枋编辑，扶荔山房刻本三十卷，补遗四卷，（清道光丁亥）1827年。

［6］董解元：《古本董解元西厢记》，张羽刻本八卷，（明嘉靖丁巳）1557年。

［7］钟嗣成：《录鬼簿》，《中国古典戏曲论著集成 第2集》，中国戏剧出版社，1959年版。

［8］Aristotle. *Poetics*, translated by John Warrington. London and New York: Everyman's Library, 1963.

［9］Stanislavsky, Konstantin. *An Actor Prepares*, translated by Elizabeth Reynolds Hapgood. London: Methuen Drama, 1995.

新媒体环境下的歌仔戏传播

林显源*

摘 要：新媒体迅速发展，剧团自行经营的"微博""微信"等"自媒体"逐渐可以取代传统媒体的功能。互联网时代，观众对于讯息的态度从"被动接收"改为"主动搜寻"，而且媒体与观众之间的关系不再是单向度的，而变成了双向度。媒体不仅仅是"传播者"，还是"接收者"和"再传播者"；观众也不仅仅只是"受众"，他们成为"用户"，同时也是"传播者"和"再接收者"。因此，当代新媒体环境下的歌仔戏传播具有可互动性、自媒体宣传、可选择性、可自制性的时代特点。

关键词：歌仔戏 新媒体 传播

Abstract: With the rapid development of new media, self-managed microblog, WeChat and other we-media of the troupe can gradually replace the functions of traditional media. In the Internet era, the audience's attitude towards information has changed from passive reception to active search. Moreover, the relationship between the media and the audience is no longer one-way, but has become two-way. The media is not only the communicator, but also the receiver and re-communicator. The audience is not only the audience, but become the user as well as the communicator and re-receiver. Therefore, under the contemporary new media environment, Taiwanese Opera communication is characterized by interactivity, we-media publicity, selectivity and self-control.

* 林显源（1972— ），博士，厦门大学通识教育中心特聘教师。研究方向：表演、导演、编剧、戏剧戏曲教育、剧团经营管理、新媒体观察。

Keywords: Taiwanese Opera; New Media; Communication

在新时代、新科技的发展下，新媒体已与我们的生活牢不可分。单就剧团演出讯息的传播途径来说，以往必须借由海报的张贴、报章杂志的刊登、广播及电视节目的播送等等方式传递，民众方能得知剧团何时、何地演出，因此，剧团必须与媒体经营良好的关系。然而，在新媒体发达的今日，信息的传递不再只是电视媒体与平面媒体，剧团自行经营的"微博""微信"等"自媒体"就可以取代传统媒体的功能。应这样迅速的变化，笔者试图探讨歌仔戏（芗剧）如何在新时代、新形态的媒介下进行有效的传播，对歌仔戏在新媒体环境中的发展提出一些可行之道。

一、新媒体环境下的歌仔戏

2003年，笔者曾于《台湾戏专学刊》第六期之"歌仔戏研究专题"的《对现今歌仔戏演出的六点观察与建议》一文中，对台湾歌仔戏演出在"舞台布景的运用""剧本创作上的问题""关于导演的职能""提升观众的观赏层次""Internet因特网的运用"及"培养专业人才的发展方向"六个面向进行了交叉观察，尤其文中有关"Internet因特网的运用"一节，应是当时少数提及现当代歌仔戏与互联网、电子商务交互关系的论述文章。彼时，虽然上网的行为已是普遍现象，但关于网络信息的传递与交流，主要还是依托电视新闻、报章杂志等"大众媒介"。当时笔者所关注的台湾歌仔戏剧团的"网站设置"与"论坛间的信息交流"，附带提及的"电子商务"仅是理论与实践上的"初探"。然而时至今日，互联网已借由"智能手机"涉入每个年龄层、每个家庭，甚至每个人的生活中，互联网已经不再是"充分条件"，而是这个信息世界的"必要条件"。当报纸、广播、电视等媒体被普遍认为是"传统媒体"，取而代之的则是与其对应的所谓"新媒体"，人们得知讯息的方式已经不同，获取信息的途径更加多元。台湾的歌仔戏剧团在互联网中也不缺席，在各大入口网站及社群网站中，大都拥有所谓的"粉丝专页"，尤其以"Facebook"社群网站的使用者及使用率最高。而闽南地区的许多剧团，诸如漳州芗剧团、厦门歌仔戏研习中心，部分民间剧团，甚至戏迷票友自组的业余剧社，也陆续开设"微博""微信""百度贴吧"等宣传平台，以传递演出讯息，加强与戏迷的交流。歌仔戏的宣传方式在"新媒体"的环境中逐渐发生改

变,然而我们对于它即将可能产生的变化与影响,似乎仍在观望,尚未能找到一个明确的方向与具体的应对措施。

 作为一个研究课题,我们必须先厘清它的定义。何谓"新媒体"?事实上,目前这仍是一个中外学界众说纷纭的议题。英国的媒体学者理查德·豪厄尔斯说:"最可怕的事情莫过于静候作者对新媒体的论述。"① 不论在任何领域,"新媒体"研究常被视为"学术畏途"。这位英国学者分析出三个原因:"首先,这是一个变化极快的领域,即使是最时兴的研究,到它成熟时就可能已经过时了;其次,这是一个全新的领域,已经树立起来的重要文本和经典文本还很少;第三,甚至是'新媒体'的定义还有待解决。"② 由此可知,"新媒体"确实是个新议题,它与传统媒体最大的区别,除了技术上的创新之外,更重要的是在于信息交流的互动性与实时性。作为一种"媒体",它不再只有观众或受众,不只有阅听者,而其实更多的是用户。简单来说,人人都可以成为参与者,甚至自身也是构成媒体的一部分,彼此之间形成了一个新的场域。

 大部分学者认为新媒体(new media)概念是1967年由美国哥伦比亚广播电视网(CBS)技术研究所所长戈尔德马克(P. Goldmark)率先提出的。戈尔德马克认为新媒体是相对于传统媒体而言的,是在报刊、广播、电视等"传统媒体"之后所发展起来新的媒体形态,是利用数字、网络、移动等技术,通过互联网、无线通信网、卫星等通道以及计算机、手机、数字电视机等终端,向用户(user)提供信息(information)和娱乐(entertainment)的传播形态和媒体形态。1969年,美国传播政策总统特委会主席罗斯托(E. Rostow)在提交尼克松总统的报告(即著名的"罗斯托报告")中更是多处使用了"新媒体"概念。由此,"新媒体"一词风行美国并很快蔓延到欧洲,不久以后便成了一个全球化的新名词。虽然这是大部分学者的共同见解,但是我们不能忽略马歇尔·麦克卢汉的研讨会报告。

 查阅文献数据得知,"新媒体"这个概念可追溯至1959年的全美高等教育学会所办的研讨会。加拿大著名哲学家与教育家马歇尔·麦克卢汉的演讲题目为"电子革命:新媒体的革命影响",他在这个主题为"与时间赛跑:高等教育新视野与要务"的讨论会上进行发言:"从长远的观点来看问题,媒介即是讯息。所以社会靠集体行动开发出一种新媒介(比如印刷术、电报、照片和广播)时,它就

① 理查德·豪厄尔斯:《视觉文化》,葛红兵等译,广西师大出版社,2007年版,第202页。
② 理查德·豪厄尔斯:《视觉文化》,葛红兵等译,广西师大出版社,2007年版,第225页。

赢得了表达新讯息的权利。……印刷术把口耳相传的教育一扫而光,这种传授方式构建于希腊—罗马世界,靠拼音文字和手稿在中世纪流传下来。几十年之内,印刷术就结束了历经2 500年的教育模式。今天,印刷术的君王统治结束了,新媒介的寡头政治篡夺了印刷术长达500年的君王统治。寡头政治中,每一种新媒介都具有印刷术一样的实力,传递着一样的讯息。……电子信息模式的讯息和形式是同步的。我们的时代所得到的信息不是新旧媒介的前后相继的媒介和教育的程序,不是一连串的拳击比赛,而是新旧媒介的共存,共存的基础是了解每一种媒介独特的外形所固有的力量和讯息。"①

马歇尔·麦克卢汉,这位大学教授,也是现代传播理论的奠基者。在他之前,人类把"媒介"看成是一种运载信息的工具,媒介并不能改变信息内容,但他点出媒介的影响力——能引起人间事物的尺度变化和模式变化,塑造人的组合方式和形态。马歇尔在这篇报告中指出"媒介即是讯息"(the medium is the message),塑造了对当代媒介的基本认知。他在这篇文章中所列出的"印刷术、电报、照片和广播"等技术,已经不能称之为"新媒体",但是他所提出的概念,具有强大的历史性与普遍性,值得我们深思②。这个概念不仅涉及技术的创新,更具有理念与概念思维上的变革。

延续这样的思路,北京清华大学的熊澄宇教授指出:"所谓新媒体是一个相对的概念,'新'相对'旧'而言。从媒体发生和发展的过程当中,我们可以看到新媒体是伴随着媒体发生和发展在不断变化。广播相对报纸是新媒体,电视相对广播是新媒体,网络相对电视是新媒体。今天我们所说的新媒体通常是指在计算器信息处理技术基础之上出现和影响的媒体形态。这里有两个概念,一个是出现,是指以前没有出现的;一个是影响,所谓影响就是受计算器信息技术影响而产生变化的,这两种媒体形态是我们现在说的新媒体。"③

面对一个新兴的议题,我们无法确切地、完整地给予定义,只能大致捕捉到这样的轮廓:"新媒体是相对于传统媒体而言的,是报刊、广播、电视等传统媒体发展起来的新的媒体形态,是利用数字技术、网络技术、移动技术,通过互联网、无线通信网、有线网络、卫星等管道以及计算机、手机、数字电视机等终端,向用

① 马歇尔·麦克卢汉著,何道宽译:《麦克卢汉如是说 理解我》,中国人民大学出版社,2006年版,第3页。
② 廖祥忠:《何谓新媒体》,《现代传播》2008年第5期,第121页。
③ 熊澄宇:《新媒体与文化产业》,人民网2005年2月1日。

户提供信息和娱乐服务的传播形态和媒体形态。与传统媒体相比,新媒体发展迅猛,正在成为主流媒体。新媒体与传统媒体不是取代与被取代的关系,而是相互融合的关系,新媒体是对传统媒体的继承发展,传统媒体可以借助数字技术转变为新媒体。"[1]因此我们可说,"新媒体"是一个历史的、相对的、流动的概念,在不同的历史文化语境中有不同的意涵。每当一个新的传播技术诞生,"新媒体"和"旧媒体"的定义就会迎来一次更新,这样的定义在一个固定时期内相对稳定,直到下一次的传播技术更新。身处这个新时代,被视为文化的传承与脉动的戏曲,必然要与新媒体结合。

二、传播载具的改变

在信息流通不畅的古代与近代,"看戏"是一个重要的信息流通场合,台上演出的忠孝节义故事,对每一个幼童进行思想教育,"由上而下"地传递人文思想;人们在看戏的场合中,相互交换所知的讯息,又是另一个"平行"的讯息传递场域。这样的功能,一直持续到清朝末年。梁启超在1897年写的《〈蒙学报〉〈演义报〉合叙》中以西方观点说明小说与教育的关联。梁启超认为:"西国教科之书最盛,而出以游戏小说者尤伙,故日本之变法,赖俚歌与小说之力。盖以悦童子,以教愚氓,未有善于是者也。他国且然,况我支那之民,不识字者,十人而六,其仅识字而未解文法者,又四人而三乎! 故教小学,教愚民实为今日救中国第一义。"[2]

梁启超关注戏剧,主要是因为西方的小说戏剧具"启蒙"与"宣传"的功能。他认为邻国日本在"明治维新"中因效法西方,创造的"政治小说"产生了良好的宣传效果,因此,中国必须效法。严复与夏曾佑于1897年发表在《国闻报》的《本馆附印说部缘起》也提出相同的思考,他们认为:"玄宗、杨妃传于洪昉思之《长生殿传奇》,而不传于新旧两《唐书》;推之张生、双文、梦梅、丽娘,或则依托姓名,或则附会事实,凿空而出,称心而言,更能曲合乎人心者也。夫说部之兴,其入人之深,行世之远,几几出于经史之上,而天下之人心风俗,遂不免为说部之所持。"[3]综上所述,可见戏曲的传递讯息功能之强,在清末民初之际,已经提升

[1] 石磊:《新媒体概论》,中国传媒大学出版社,2009年版,第1页。
[2] 梁启超:《饮冰室合集》,第2册。
[3] 陈平原、夏晓虹编:《二十世纪中国小说理论资料 第一卷(1897—1916)》,北京大学出版社,1989年版。

到"救国救民""移风易俗"的高度,亦可视为当时的"新媒体"。

赵山林教授对于戏曲信息的接收与反馈,有着以下的解释:"观众看戏是一个信息接受过程。信息输出者(剧作家、演员)所面对的,是由许多具有独立审美意识的接受者(观众)组成的接受者群。这些接受者绝不只是被动地接受信息,他们在接受过程中,还发挥自己的理解、想象能力,参与并共同完成艺术形象的创造,从这个意义上说,接受者是输出者必不可少的合作人。同时,接受过程是一个双向行进的过程,接受者接受信息,反过来又给输出者以信息回馈,输出者得到这些信息回馈以后,便可据以对自己的戏曲创作或戏曲表演进行必要的自我调节。"信息的放送与反馈包含"观众与作者、观众与演员、观众与观众、演员与作者、演员与演员"这五项信息互动在剧场内外"组成一个大的母系"[①]。在广播、电视、电影等新科技产品尚未出现之前,戏曲演出舞台本身就是一个信息传播输出载体,作者透过演员的舞台表演,将自身的意念传送出去。在以往年代,这样的过程多半是单向的灌输,虽然有演出场域内的信息交换互动,但大多仅限于生活琐事,无法产生关键性的变革。广播、电视、电影这些新时代的播映产物出现之后,观众不再需要透过"看戏"才能获取信息,戏曲的信息传递功能被取代,电视载体的单向传播功能既广又深,可以全面性地深入每个家庭。虽然阻隔了观众与演员的直面互动,但是电视强大的扩散讯息能力,加速了戏曲没落的速度。

可是,这样的状况从互联网产生后,产生了全面性的变化。根据调查显示,截至2017年6月,中国光缆线路总长度达到3 406万公里,光纤端口达到6亿个,占宽带接入端口总数(7.4亿)比重提升至81%,大陆地级市基本建成光网城市,实现全光纤网络覆盖,具备百兆以上接入能力[②]。光纤用户占比超80%,超越日本和韩国,成为全球光纤宽带用户占比最高的国家[③]。近年来,由于智能手机的迅速发展,全世界先进国家几乎人手一机。根据数据显示,中国大陆2016年4G用户数新增3.4亿户,总数达到7.7亿户,规模世界第一。4G用户占移动电话用户比重达58.2%[④],而且持续增长中。智能型手机与互联网的结合,再度冲击到讯息的接收与传播,节目与讯息的播送,不再局限于电视媒体,人人可以透过手

① 赵山林:《中国戏曲传播接受史》,上海人民出版社,2008年版。
② 《中国互联网行业发展态势暨景气指数报告》,中国信息通信研究院,2017年版。
③ 《中国互联网行业发展态势暨景气指数报告》,中国信息通信研究院,2017年版。
④ 《中国数字经济发展白皮书》,中国信息通信研究院,2017年版。

机"随时""可选择"地观赏到想看的节目与信息,观众对于讯息的态度从"被动接收"改为"主动搜寻",媒体与观众之间的关系也不再是单向度,而变成了双向度,媒体不只是"传播者",还是"接收者"和"再传播者",观众也不只是"受众",他们成为"用户",同时也是"传播者"和"再接收者"。

三、当代新媒体环境下的歌仔戏传播

20世纪80年代,台湾歌仔戏能够在台湾及闽南地区,乃至于东南亚的新加坡、马来西亚、印度尼西亚、泰国等国家的华人圈里广泛流行,主要得力于电视媒体的推波助澜。直到现在,许多闽南地区的年轻人,依然可以透过以往的视频影像,观赏到杨丽花、叶青、黄香莲、李如麟、陈亚兰等歌仔戏电视演员的风采。与以往不同的状况是,以前的戏迷只能独自欣赏,想要与朋友共享话题时,受限于彼此的距离,只能通过书信、电话或是定期聚会,才能有互动,而现在的戏迷则可透过各种新媒体的载具,随时进行各类型的交流互动,突破了时间与空间限制,缩短了人与人之间的距离。

(一)可互动性

在当代新媒体的环境中,由于互联网和手机的结合,戏迷朋友可以在网上建立"歌仔戏迷社群",围绕他们喜爱的剧目或歌仔戏明星展开讨论。在这个传播模式里,戏迷们既是"接收者"也是"传播者",而这些社群平台,也兼备传播与接收的功能。

以台湾明华园戏剧团为例,该剧团为台湾少数致力于经营网站互动的团队,也是目前两岸歌仔戏剧团中,对于互联网及新媒体运用较为活跃的组织。明华园除了自行设立的网站平台,还设立"明华园爱用部落格"及"明华园戏剧总团"的Facebook社群网站,截至截稿日(2017年11月29日),其Facebook社群网站追踪人数达75 266人,部落格浏览人数达2 909 618人次。剧团会时常更新演出时历,让戏迷了解剧团的行踪,若是有海外演出,剧团还会协助办理"看戏旅游"。每次有新戏试演时,部分戏迷的发言更为真实地反映了他们的偏好,剧团导演、编剧可借由这些信息的搜集,对新剧目进一步地再创造。通过戏迷之间的交流互动所观察到的言论,可以更直接深入民众心理,了解民众看戏的需求。

(二)自媒体宣传

知名的互联网投资者蔡文胜曾说:"当你粉丝超过一百,你就好像是本内刊;超过一千,你就是布告栏;超过一万,你就好像是本杂志;超过十万,你就

是一份都市报；超过一百万，你就是一份全国性报纸；超过一千万，你就是电视台；超过一亿，那么恭喜，你就是CCTV。"这个论点乍看似个玩笑话，但实际上却说明了现代人与新媒体密不可分的关联性。"微博""Facebook""Twitter"等各种"部落格"社群网站的兴起，从前的"受众与观众"，从相对被动的"接收者"和"消费者"转变为更加主动的"选择者、使用者和生产消费者"，能够积极利用媒介进行传播实践和内容生产。当"粉丝"人数到达一定的数量之后，社群网络的经营者就转变成"私人化、平民化、普泛化、自主化"的传播者，以现代化、电子化的手段，向不特定的大多数或者特定的单个人传递各种讯息。

在台湾的戏曲明星中，孙翠凤的粉丝人数达到189 934人，依照蔡文胜的论述，孙翠凤的Facebook社群影响力已经超过一份"都市报"。当剧团推出新的制作，通过社群网站的推送，演出讯息可以瞬间到达每个人的智能手机上，每个粉丝只要转贴一次，又会有超过10个人观看，瞬间就有超过百万人次的直效浏览量，这已经超过台湾所有报纸发行量的总和。自媒体的宣传力度与曝光度，或许早已超过传统媒体。然而，现阶段貌似许多人深受其影响而尚未察觉。

（三）可选择性

自从电视机发明以来，人类的生活大幅度地转变，只要坐在家中，手持遥控器，就可以接收世界大事。这样的接收讯息的形态，在新世纪已非最佳的选择。通过Youtube、优酷、土豆、乐视等网站，民众也可以成为"视频传播者"。人们注册一个账号之后，可以通过下载将喜爱的节目存在自己的频道中，或是再一次在其他视频网站发布，从而使网络视频形成一种"连续性""跨越地域界限"的传播。如此，对于个人经营的视频网站而言，它就像是一个集各地视频于一堂的电视台，观众可以在网站上看到在电视里看不到的视频节目；对于单个的视频节目而言，则可以将它的传播面尽可能地扩大。

目前，台湾自制的电视歌仔戏节目，只剩下慈济传播人文基金会所属的大爱电视台《菩提禅心》栏目。该电视台每天24小时通过卫星传送，面向全球同步进行高清画质播送。《菩提禅心》主要播出频道为大爱电视台一台及二台海外频道，自2012年9月3日开播以来，至今已播出超过700集。大爱电视台的频道经营特色在于，首播必须在大爱电视台，首播结束之后马上由专任负责人上传至Youtube视频网站，将节目内容全程免费分享。《菩提禅心》节目的特殊性在于，每个单元都是由台湾当红歌仔戏明星孙翠凤、唐美云与许亚芬演绎。笔者观察到，只要节目上传至视频网站，一般最迟6小时之内就会出现在大陆的优酷及土

豆等视频网站以及百度明星贴吧中。因此，虽然大陆目前无法收看大爱电视台《菩提禅心》栏目，但是大陆的戏迷们仍可享受两岸无差别追剧的乐趣。

新媒体在传播内容上的突破力道是相当惊人的。如果说电视的多频道与遥控器为受众提供了"选择权"，就以往的观念而言，这样的选择权已经非常尊重受众的主体意识；但是，新媒体除了向受众提供内容上的选择权，还提供了受众搜索自己感兴趣内容的桥梁。这个突破提升了受众对于节目观看的可选择性，从而对传统电视媒体的收视率带来了冲击。

（四）可自制性

传统电视节目是由一群专业人士策划、制作，最后借由卫星、宽带网络等传输系统，传递到每个家庭的电视终端机中。观众打开电视之后，即可接收节目讯息。虽然电视媒体人始终以"民意"自居，但它所表现出的却是一种"精英"姿态，电视节目的制作过程有时产生一种"骄傲的自满心理"，无法与现代民众沟通。加上其制作过程相当专业，制播设备相当昂贵，这种媒介是普通老百姓触手不可及的。然而，现今互联网发达，视频的传递不再需要昂贵的、特殊的设备；智能手机制作精良，具备高画质录像功能的手机，让原本位居"受众"的普通观众，开始自行录制节目。吃饭、睡觉、唱歌等单纯的"动物本能展现"，都能产生广大的粉丝群，进而带来可观的收入。这样的新形态节目制播，完全不需要"成本"投入，也不需要先期规划构思，虽然没有完善的摄影棚与录制机械设备，所拍摄或直播的画面也显得粗糙，但由于可以在线实时互动，依然可获得广大民众的喜爱。

两岸戏迷都尝试过这样的拍摄制作模式，大陆的戏迷票友更为疯狂，完全依照台湾电视歌仔戏的拍摄运镜方式，自行摸索与学习，并且将录制完成的视频放置于优酷、乐视等网站上，成为新兴的"歌仔戏草根明星"。从这个角度观察新媒体的发展，我们发现新媒体可以体现"受众集体、主体意识"。新媒体为受众提供了便捷、廉价的技术手段来发送、传播、接收信息，将传统媒体里传播媒介的概念能指彻底颠覆，单向度的传播模式魅力逐渐丧失。可以预见，未来的歌仔戏明星定义，不只是舞台的、剧场的、电视的、网络的、新媒体的巨星或将产生。

四、结语

新媒体的力量不容忽视。它已经全面介入我们的生活，随着人们阅听习惯的改变，它的互动性、实时性已经完全补足了传统媒体的局限，突破了表演者、创

作者与阅听者之间的沟通时间与空间，让人与人之间的互动更为直接而紧密。新媒体所展示的内容，也已经大量引领了传统媒体的报道取向，在台湾的互联网用语中，称之为带领"风向"。只要是在社群网站及视频网站中热议的新闻及自拍自制视频等等，都成为传统媒体热衷转载报道的内容，打破了以往在传统媒体播出后再被转载至互联网上的顺序，变成了新媒体先披露而传统媒体再转载的模式，这样的情况已成常态，不论中外皆是如此。而亦因为新媒体的广泛运用，每个人也都成了自媒体，人人都是阅听者，但人人也都可以是创作者、表演者。以歌仔戏为例，通过社群网络的经营、网络直播的传递、平台节目的自制、电子商务的交易等等，要成为歌仔戏明星已不再是遥不可及的梦想。

在新媒体环境中，没有观众只有"用户"。新媒体的广泛运用，让传统戏曲观演的关系发生了改变。为了适应新媒体，其演出形式与内容不得不有所调整与改变，技法及手段不得不寻求新突破。甚至可以说，"剧场"的概念或将被重新定义。难道真的要等到有一天我们在戏台下、剧院里等不到观众，才会去想如何找回失去的人们？到那时，才来思索如何运用新媒体？笔者不妨预言，歌仔戏将在新媒体中找到永续的道路，正如同京剧大师梅兰芳先生曾说过的，只要"移步不换形"，在新媒体环境中，歌仔戏应该没有什么不需要、不可能，更没有什么不可为的。

东亚的双性演出

李成宰*

摘　要：在东亚，全女性表演的戏剧很受欢迎，譬如中国大陆的"越剧"和台湾地区的"歌仔戏"，日本的"宝冢"，韩国的"女性国剧"，等等。西方并没有全女性戏剧。女演员扮演的男性角色代表了一种新的性别，即所谓的"第三性别"。这种新的性别与传统性别不同，可以表现为双性恋或无性别。本文以日本宝冢《凡尔赛的玫瑰》为例，分析反映在女性戏剧中的东亚对第三性的接受态度。

关键词：东亚　双性　表演艺术

Abstract: In East Asia, all-female dramas are popular, such as China's Shaoxing Opera and Taiwanese Opera, Japan's Takarazuka and South Korea's Women's National Opera. Taking *The Rose of Versailles* in Takarazuka in Japan as an example, this paper explains the acceptance of the third gender in East Asia reflected in female dramas. Because there is no all-female drama in the west, the male roles played by actresses represent a new gender, the so-called the third gender. This new gender does not belong to the traditional gender and can represent bisexuality or asexuality.

Keywords: East Asia; Double Gender; Performance

　　在东亚，全女性表演的戏剧很受欢迎，西方则并非如此。东亚全女性戏剧的存在并不意味着男女表演的对立，而是表明表演艺术中有第三性空间的存在。

* ［韩国］李成宰（1971—　），博士，韩国忠北大学教授。研究方向：东亚戏剧学、历史教育学。

图1 双性形象

从该意义上说,全女性戏剧在东亚代表了一种"反叛控制下的领域"。譬如,中国大陆的"越剧"和台湾地区的"歌仔戏",日本的"宝冢",韩国的"女性国剧",等等。

不仅在表演艺术领域,在流行文化领域,东亚地区也常出现双性形象[①]。究其原因,似乎在于东亚人对新性向所产生的独特审美有浓厚的兴趣,它诱使他们去感受这种身体带来的特殊美感。本文简要介绍了四种东亚女性戏剧,并以日本宝冢为例进行了详细考察,分析了反映在女性戏剧中的东亚对于第三性的接受态度。

一、东亚全女性戏剧

(一)越剧

在中国340多个不同的戏曲剧种中,以女性表演为主导的越剧占有重要地位。1906年,越剧起源于浙江嵊州,它独特的剧种气质主要通过其音乐及跨性别的角色扮演来表达。越剧常与京剧相提并论,京剧被认为代表中华民族的"阳"文化,越剧则代表中华民族的"阴"文化。这种以新儒家思想为基础的宇宙阴阳平衡说,象征着社会的最终和谐,并为越剧的存在提供了社会心理学标准[②]。

越剧的发展揭示了现代中国社会创造"第三性"的可能性。越剧的艺术风格高雅、柔美,适合讲述爱情故事。越剧最初只由男性表演,但女性团体在1923年开始表演,直到20世纪30年代,越剧进入全女班表演模式。中华人民共和国成立后,越剧首先受到中国共产党和中国政府的欢迎,并在20世纪50年代末和60年代初达到了全盛。然而,在"文化大革命"时期,与其他中国传统艺术形式一样,越剧表演被判定为"非法",导致其发展严重萎缩。20世纪80年代以来,

① 柏拉图在他的书《会饮篇》(Symposium)上提到希腊神话中的双性人,认为人类原本是双性化的完全存在者,但由于上帝的愤怒而被分为男性和女性生物,并寻求他们失踪的一半以完成存在。雄性(Andro)意味着男性,雌性(gyne)意味着女性,而双性人(androgyne)是双性化的完整人类。

② 越剧的女性气质是一种性别重塑的过程,通过训练和表演,在社会心理学标准下形成,并根据历史上特定的政治倾向来呈现。

越剧再次受到欢迎,但同时也受到来自新的娱乐形式的挑战。20世纪80年代到90年代期间,越剧被广泛视为中老年女性观众喜爱的戏剧。

与当时中国其他戏剧形式一样,越剧被认为是与下层社会联系在一起的民间文艺形式①。随着越剧演员开始以消除淫秽色情内容为目的进行改革,越剧逐渐转向现代爱情剧,

图2 越剧《梁山伯与祝英台》

提升了自己的社会形象,通过创造"第三性"来抓住公众的想象力,并通过建立自己的剧团,从父权戏剧体系中脱离出来。纵观越剧的历史,我们可以看到中国女性为掌控自己的生活,为女性权利和艺术事业而进行的艰苦卓绝的斗争。

(二)歌仔戏

20世纪初中国台湾地区歌仔戏在民间剧团中崛起,并随着社会和政治环境的变化经历了转型。歌仔戏像中国大部分地区的戏曲一样,以当地方言进行表演。它吸收借鉴了其他戏曲的艺术风格和表演方式,最终确立了自己独立的表演风格。

它主要与中国东南部的移民文化和历史有关。这些移民在17世纪初到达台湾,直到清朝还源源不断地涌入。虽然歌仔戏最早完全是由男性扮演的,但到日本统治末期,一度占有主导地位的男性演员逐渐被女性演员所取代。这种取

图3 《龙凤情缘》

图4 《添灯记》

① Haili Ma, "Yueju—The Formation of a Legitimate Culture in Contemporary Shanghai," *Culture Unbound*, vol. 4, 2012, pp. 215-216.

代具有一定的发展过程,一个全男性剧团开始仅有几位女演员轮番上阵,然后逐渐发展为男女混演,最后成为全女性剧团①。具有讽刺意味的是,在戏剧界长期缺席的女性,开始向男性教师学习模仿父权结构下的男性话语。男性角色的舞台设定在一定意义上指导了女性的舞台行为。现在的专业歌仔戏中,大部分成员都是女性,男性角色几乎都由女性扮演。这些由女性主导的演员阵容也有助于其受到那些由男性主导的戏剧观众的欢迎。

20世纪初,作为殖民地的台湾吸收了西方的文化和技术。女演员的出现可以看作是台湾地区女性从传统的家庭生活转向职业生活的一种表现。在工业化和现代化过程中,社会鼓励女性与男性一起在各个社会领域中工作,促使女性跨界进入公共领域。由于女演员的出现,女性观众的数量增多,她们的艺术品位也发生了普遍的变化,男性的异装表演逐渐失去观众的青睐②。

(三) 宝冢

宝冢歌剧团在日本音乐剧史上占据了特殊的位置。近一个世纪以来,宝冢一直是日本演艺界最为成功的歌剧团之一。宝冢歌剧团目前有五个表演团队,每个表演团体都由未婚女性组成,不断在宝冢(位于京都大阪地区)和东京的大剧场中演出,并在日本全国各地巡演,具有了企业的概念和规模。

由小林一三于1913年创立的宝冢,现在是拥有许多女粉丝的日本流行歌剧团体。小林一三提出了"国民戏剧"和"大剧场"的概念。自成立以来,宝冢歌剧团已成为现代日本娱乐消费和流行文化产业的象征。重要的是,宝冢是由女子独家演绎的,这也是它取得成功的重要原因,它为塑造理想男性创造了可能性。小林一三宣称:"宝冢男役不是男性,但比真正的男性更温和、更亲切、

图5　宝冢终曲

① 第一个全女性剧团出现在20世纪10年代后期,建立全女性剧团的最初目的是为了更好地控制演员,以防止出现"混血"剧团中的丑闻,这些丑闻会受到广泛的社会批评。
② Chao-Jung Wu, "Performing Postmodern Taiwan: Gender, Cultural Hybridity, and the Male Cross-dressing Show," Dissertation of Wesleyan University, 2007, p. 91.

更勇敢、更迷人、更帅气,也更吸引人。"①

尽管宝冢歌剧团主要受到20世纪20年代以来的法国音乐剧以及60年代以来的英美音乐剧的影响,但它延续了日本的戏剧传统,这种传统以社会性别高度风格化、跨性别扮演以及高度融合为特征的"能"和"歌舞伎"为代表。

图6 红风车(巴黎)

(四)女性国剧

在韩国,全女性剧团表演的女性国剧是一种流行戏剧,也是一种以韩国传统"板索里"说唱(Pansori)为基础创作的唱剧。它发轫于20世纪40年代末,在20世纪50年代受到普遍欢迎。女性国剧的发展有两大动力:一为表演板索里的女歌手表演水平不断增强,开始表演男性戏剧角色;二为受到包括宝冢歌剧团在内的日本女子剧团的影响。此外,女性国剧的兴起还有一个重要内因,即它塑造了在战争中挣扎并最终获得圆满结局的戏剧角色,为20世纪50年代初期经历过朝鲜战争的观众带来了安慰。女性国剧团也因以牺牲艺术性为代价片面追求视觉吸引力而受到批评,但这一点尚未引起深入的讨论②。

女性国剧为20世纪50年代韩国性别政治的探索研究奠定了基础。笔者认为,性别政治是用以质疑男性和女性、阳性和阴性之间的"二元性"。女性国剧

图7 《春香传》(1953)

① Jennifer Robertson, "The Politics of Androgyny in Japan: Sexuality and Subversion in the Theater and Beyond," *American Ethnologist*, vol. 19, no. 3, 1992, p. 424.
② Back Hyun-mi, "Sexual Politics of YosongKukkuk During 1950s in Korea," *The Journal of Korean Drama and Theater*, vol. 12, 2000, p. 181.

的大部分剧目是新编历史剧。这些剧目的内容表明了主导性别意识形态的持续存在,它将女性视为男性欲望的对象。但是女性国剧也通过让女性扮演男性角色而反叛了主导性的性别意识形态。女性国剧包涵了女性和男性性别问题的矛盾性,创造了一个可以多角度、多层次解读的研究对象。

女性国剧的繁荣与衰落的过程和社会环境的变化有关。在20世纪50年代,随着韩国开始城市化并受到美国文化的影响,复古情绪使女性国剧繁荣一时,而随着对传统和女性的看法在现代化过程中发生变化,女性国剧又迅速衰微。因此女性国剧可能不得不发明一种吸引观众的新的双性形象。

图8 《春香传》海报(1954) 　　图9 《春香》海报(2017)

二、舞台上的双性角色:以宝冢为例

舞台上的"第三性"是什么?不妨以日本宝冢为例。《凡尔赛的玫瑰》(The Rose of Versailles)被宝冢"粉丝"视为迄今为止最令人难忘、最成功的作品。它根据日本著名女漫画家池田理代子于1972—1974年首次出版的同名畅销少女漫画书改编而成,于1974—1976年首次上演,并于1989—1991年复演。这部极受欢迎的歌剧展现了宝冢跨性别演出的雄厚实力。

《凡尔赛的玫瑰》讲述了奥斯卡(Oscar)的冒险故事。奥斯卡是一个为了延续将军家族父权而成为男性的女性。已故日本漫画家手冢治虫的战后流行漫

画《公主骑士》（1953）无疑为池田理代子创造奥斯卡这一形象提供了灵感，就像宝冢启发了手冢治虫的灵感一样（手冢治虫小的时候经常跟母亲一起去看宝冢）。在早期漫画中，公主骑士叫作蓝宝石（Sapphire），她的父母是一对皇室夫妇，需要一个男性继承人，因而蓝宝石被当成儿子养大。蓝宝石在故事中曾几次更改服装和社会性别，最后以女性形象出现。

图10　蓝宝石（Sapphire）

生理性别与社会性别矛盾的奥斯卡是文学作品中的"经典美少年"。值得注意的是，奥斯卡已经完全由男役演出。服装是角色不可或缺的甚至是实质性的表明性别的手段，因此，奥斯卡的装扮从男性到女性不停切换，这个角色的设定也打破了对性别差异的固化认识。

男役是女性潜意识外化的载体，是女性对永远无法实现的性别身份的幻想。从历史上看，日本认为两性混合是美的化身，它与人类的生殖崇拜息息相关。宝冢提出了新的性别观点，并对推动日本跨性别艺术的发展具有历史性意义。

图11　奥斯卡（Oscar）

这种"跨性别"意识也体现在江户时代的歌舞伎"女形"中。本课题受到了许多论文的启发，这些论文将宝冢歌剧团的建立与存疑的日本"双性"女性的出现，以及女性所遭受的新痛苦——"异常性欲望"的诊断联系起来。但是，这种类型的戏剧似乎很难在西方出现，严格的二元思维不允许创造传统两种性别以外的性别。在这样的文化背景下，就不可避免地使用阉伶歌手，而这被认为是对传统性别秩序的破坏。第三性别没有与传统性别共存的可能性，不妨以双性电影代表作《淑女奥斯卡》的失败为例。

《淑女奥斯卡》是1979年日法合拍的浪漫英文电影，以池田理代子的漫画《凡尔赛的玫瑰》为蓝本，由雅克·德米（Jacques Demy）创作，拍摄于法国。这

图 12　男役　　　　　　图 13　娘役　　　　　　图 14　《淑女奥斯卡》(Lady Oscar)(1979)

部电影在商业上并不成功,尤其是卡特里奥娜·麦克科尔(Catriona MacColl)对奥斯卡的演绎受到了批评。有些评论家认为,她并不足以演绎奥斯卡。在《午夜之眼》(Midnight Eye)中,贾斯珀·夏普(Jasper Sharp)说这部电影"是那些非常可怕的作品之一,可以写出关于究竟出了什么问题的完整论文"。可以明确的是,雅克·德米不了解东亚的双性形象,《淑女奥斯卡》里的奥斯卡只是一个穿着男装的女人,并没有表现出双性之美。

三、对第三性别的接受态度

"双性人"正站在"门槛"之上。英国文化人类学家维克多·特纳(Victor Turner)认为"站在门槛上的人(limen)是模糊的存在"。因为,他们不属于任何一个确定的性别群体,这种"不准确"的特征使得他们在不同的文化中被冠以各种符号。有人把这个门槛比作子宫,强调门槛的神圣意义和文化创造力,"站在门槛上的生物"被允许存在于艺术和文化领域①。

戏剧为突破性别的"固定点"提供了工具。在研究性别或与性别相关的领域中,"双性"已被证实为一种有效的考察对象,借以探索男性和女性之间、同性恋与单性恋之间的未知领域,更能进一步探索历史事实和虚构之间、他者与自我之间的奥秘。因此,当代戏剧(一种"门槛"领域)中经常出现雌雄双性同体,这一点并不奇怪。

① Victor Turner, *From Ritual to Theater: The Human Seriousness of Play*, PAJ Publications, 1982.

四、总结

20世纪初,东亚国家和地区见证了全女性戏剧的诞生,比如,中国大陆的越剧和台湾地区的歌仔戏,韩国的女性国剧,日本的宝冢,等等。这种新型表演艺术的发展是一种非常有趣的现象,因为在西方并没有全女性戏剧。女演员扮演的男性角色代表了一种新的性别,即所谓的"第三性别"。这种新的性别不属于传统性别,可以表现双性恋或无性别。

值得注意的是,这种新的性别诞生于允许另一种性别存在,并且在否定性别"二元性"的社会环境下,它提醒我们在日常生活中需要持更开明的态度。此外,新的性别使人们对这种独特的美学充满热情。性别是社会成员人为定义的一种社会属性,并非一成不变的。东亚全女性戏剧通过展示双性的美以及第三性的创造,向人们表明了这种观点。

金元时期北方蕃曲与元曲之关系研究

张婷婷*

摘　要：金元时期，广泛流行于北方的形式多样的北方蕃曲，是构成元曲曲牌的重要文化组成成分，为元曲音乐的重要来源。不仅大量北方少数民族曲牌不断融入元曲曲牌系统，而且慷慨悲戾的音乐声情，也影响着元曲曲调的风格。本文试图对蕃曲曲牌进行梳理与归纳，从微观之角度，考察其形式以及融入元曲之过程。从中不难窥见，元代包括西域在内的北方各民族文化艺术相互交融与渗透影响的过程。

关键词：散曲　杂剧　蕃曲　曲牌

Abstract: In the Jin and Yuan dynasties, the northern foreign songs, which were widely popular in the north, were an important cultural component of Yuan Qu Qupai and an important source of Yuan music. Not only a large number of northern minorities' Qupai constantly integrated into the Yuan Qu Qupai system, but also the solemn and tragic music sentiment affected the Yuan tune style. This paper attempts to sort out and summarize the foreign Qupai and investigate its form and the process of integrating into the Yuan Qu from a microscopic perspective. It is not difficult to see the national culture and art integration and the infiltration process of the Yuan dynasty, including the western regions of the north.

Keywords: San Qu; Za Ju; Foreign Song; Qupai

* 张婷婷（1979—　），女，博士，南京艺术学院艺术学研究所副教授。研究方向：戏曲史论、艺术史。

元曲作为代表元代文学成就的特殊文体,是继歌诗、歌词而兴起的一种"音乐文学",可口头和乐歌唱。元曲是在北方流行歌曲的基础上产生的,其来源应该说也是多元的。据王国维《宋元戏曲史》一书考证,元曲除与宋词有着众所周知的密切关系外,还同唐宋大曲、宋杂剧、金院本、诸宫调、北胡俚曲、北民俗曲等存在着或多或少的渊源血亲联系。元曲同时受到大、小传统两种文化以及少数民族文化的共同滋养,与其他文学艺术作品相较,似乎更具有生动性与丰富性,有着明显的雅俗共赏的历史性特征。如果说,汉民族固有传统古曲对元曲曲牌产生了一定的影响,那么宋金以来广泛流行于北方的形式多样的北方蕃曲,也是构成元曲曲牌的重要文化成分,为元曲音乐的又一重要来源。

金元时期少数民族入主中原,虽然干戈战乱频繁,但也促进了各种异质文化的碰撞交流。具体到音乐传播,不少异域音乐流传于内地,受到地方民众的主动吸纳,有些甚至成为市井时髦之曲,对元曲的形成不能不有重大影响。诚如明代王世贞《曲藻·序》所言:"自金元入主中国,所用胡乐,嘈杂凄紧,缓急之间,词不能接,乃更为新声以媚之。"[1] 女真族的音乐,具有"慷慨悲戾"的特点,其乐曲风格与南宋词调相对婉转含蓄的风格,形成巨大的差别,在与汉族融合的过程中,直接或间接地影响着音乐的发展,逐渐产生"更为新声"的乐曲风格,诚如王国维所说:"至金人入主中国,而女真乐亦随之而入。"[2]

稍向前溯源至北宋末期,便可见各民族文化的交流与融合活动已渐趋频繁,宋人曾敏行说:"相国寺货杂物处,凡物稍异者皆以'蕃'名之……先君以为不至京师才三四年,而气习一旦顿觉改变。当时招致降人杂处都城,初与女真使命往来所致耳。"[3] 北方少数民族众多,文化习俗均与汉族人民不同,但凡与汉族不同之名物,均以"蕃"统而论之,当时少数民族之音乐,则被称为"蕃曲"。汉族与北方各族来往频繁,其文化与习俗也不断影受到影响,社会风气也随之大变。而市井街巷之歌谣,也具有明显的少数民族的文化因子,呈现出与以往不同的趣味。宋金以来,蕃曲名目众多,延至元代,仍然流行。在元曲中,分布在不同的宫调,或用于散曲,或用于剧曲,或通用于小令、套数、杂剧套曲三种形式,根据王国维《宋元戏曲史》总结:"北曲黄钟宫之【者剌古】,双调之【阿纳忽】【古都

[1] 王世贞:《曲藻》序,中国戏曲研究院编:《中国古典戏曲论著集成 第4集》,中国戏剧出版社,1959年版,第25页。
[2] 王国维:《宋元戏曲史》,上海古籍出版社,1998年版,第131页。
[3] 曾敏行:《独醒杂志》卷五,上海古籍出版社,1986年版,第256页。

白】【唐兀歹】【阿忽令】,越调之【拙鲁速】,商调之【浪来里】,皆非中原之语,亦当为女真或蒙古之曲也。"①如果仔细对元曲中的蕃曲曲牌作一细致梳理,则发现该类曲牌在元曲中的实际运用,大大超出王国维先生所总结的七首。因此,本文拟在《宋元戏曲史》的基础之上,将散曲与剧曲曲牌,分门别类,一一考订,以窥其在元曲中的使用情况。

蕃曲曲牌,出现于元曲者,主要涉及几种宫调,即大石调、正宫、仙吕宫、双调、越调,不仅在散曲中使用,剧曲中也被作为常用曲牌,联套使用,具体如下表②:

	小令曲牌	散套曲牌	剧曲曲牌
大石调		【六国朝】	【六国朝】
正　宫			【穷河西】
仙吕宫			【河西后庭花】
双　调	【阿纳忽】	【阿纳忽】	【阿纳忽】
双　调	【胡十八】	【胡十八】	【胡十八】
双　调	【播海令】		
双　调		【一锭银】	【一锭银】
双　调	【河西水仙子】		
双　调		【相公爱】	【相公爱】
双　调		【山石榴】	【山石榴】
双　调		【也不啰】	【也不啰】
双　调		【喜人心】	【喜人心】
双　调		【醉也摩娑】	【醉也摩娑】（【醉娘子】）
双　调		【月儿弯】	【月儿弯】
双　调		【风流体】	【风流体】
双　调		【忽都白】	【忽都白】

① 王国维:《宋元戏曲史》,上海古籍出版社,1998年版,第131—132页。
② 王国维《宋元戏曲史》析出蕃曲曲牌越调之【拙鲁速】,商调之【浪来里】,由于没有找到任何文献资料说明它们与少数民族音乐之间的关系,因此暂不列入表中。

（续表）

	小令曲牌	散套曲牌	剧曲曲牌
双　调		【唐兀歹】	【唐兀歹】
			【大拜门】
越　调		【小拜门】	

从上表中可见，双调【阿纳忽】【胡十八】等，是元曲中最为流行的两首曲子，不仅用于散曲中的小令、套数，而且时常联入剧套，为杂剧所演唱。其他曲牌，或为当时的时行小令，于坊间流播传唱，或为杂剧套曲之独用曲牌，剧中专门用于表现少数民族生活的情节。因此，不妨将以上曲牌一一梳理，具体考察其来源与用法，进一步分析金元时期蕃曲与元曲之间的互动关系。

一、大石调【六国朝】

元曲中的大石调，雅律为"黄钟商"，俗名为大石调，元曲沿用其乐俗称。大石调是颇具西域声情的曲调，其大石本外国名，杂有西域之音，与中原雅乐相殊，因此有"大石调，最风情"①之说。元代文人吴莱曾说，【大石调】"盖俗乐也，至是沛国公郑译，复因龟兹人白苏祗婆，善胡琵琶而翻七调，遂以制乐。故今乐家犹有大石、小石、大食、般涉等调，大石等国本在西域"②。唐代王维送别诗《送元二使安西》，元二奉朝廷所命出使安西，安西即为唐中央政府为统辖西域地区而设的安西都护府的简称，治所在龟兹城（今新疆库车），后人增写词句，增加音节，变为【阳关三叠】曲子，就用大石调演唱，该曲于金元时期，仍然流行于山西一带③。《中原音韵》共录大石调曲牌二十一章，《南村辍耕录》则为十九章，《北词广正谱》增订为三十二首，《南北词简谱》则删订为十九首。

大石调中的【六国朝】曲牌，在北宋宣和年间已普遍流行，据南宋吉州庐陵人曾敏行《独醒杂志》记载："先君尝言，宣和间客京师时，街巷鄙人多歌蕃曲，名曰【异国朝】【四国朝】【六国朝】【蛮牌序】【莲蓬花】等，其言至俚，一时士大

① 郭勋辑：《雍熙乐府·新水令》，《四部丛刊》本。
② 吴莱：《张氏大乐玄机赋论后题》，《渊颖吴先生集》卷八，《四部丛刊》本。
③ 据燕南芝庵所撰《唱论》记载，"陕西唱《阳关三叠》《黑漆弩》"，可知该曲在元代仍流行于山西一带。（燕南芝庵：《唱论》，中国戏曲研究院编：《中国古典戏曲论著集成 第1集》，中国戏剧出版社，1959年版，第161页。）

夫亦歌之。"① 我们不难知道,【六国朝】为当时之时调歌曲,市井里巷的大众均能演唱,甚至士大夫阶层也颇为喜爱,成为影响一时之曲子。在元杂剧中,也是传唱较多的曲子,在剧套之中,通常重复演唱两次,首次作为大石调首曲,统领全曲,复次又与【燕过南楼】组成固定曲组,于曲子中段使用,现存杂剧共如下几套:

马致远《黄粱梦》第三折:

【六国朝】—【归塞北】—【初问口】—【怨别离】—【幺篇】—【燕过南楼】—【六国朝】—【归塞北】—【擂鼓体】—【归塞北】—【净瓶儿】—【玉翼蝉煞】

李文蔚《燕青博鱼》第一折:

【六国朝】—【喜秋风】—【归塞北】—【燕过南楼】—【六国朝】—【憨货郎】—【归塞北】—【初问口】—【尾声】

郑光祖《㑇梅香》第二折:

【六国朝】—【念奴娇】—【初问口】—【归塞北】—【燕过南楼】—【六国朝】—【喜秋风】—【归塞北】—【怨别离】—【归塞北】—【净瓶儿】—【好观音】—【随煞】—【尾】

杨景贤《西游记》第三本第三折:

【六国朝】—【喜秋风】—【归塞北】—【六国朝燕过南楼】—【擂鼓休】—【归塞北】—【好观音】—【观音煞】

一般来说,元杂剧曲牌的位置极为稳定,每一宫调一般均以稳定不变的只曲或曲组为领首曲牌,具有乐理上的"引子"作用,也具有文体"体式"类别的规定。因此,【六国朝】作为大石调中重要的首领曲牌,规定着全套的结构,为杂剧重要的曲牌。

二、仙吕宫【河西后庭花】、商调【河西后庭花】、正宫【穷河西】、双调【河西水仙子】、双调【唐兀歹】

河西为地名,泛指黄河以西地区,即今之陕西、甘肃一带,又蒙古人称西夏曰河西,"河西"犹曰黄河之西也,后又名之曰"唐兀"。《新元史》卷二九《氏族

① 曾敏行:《独醒杂志》卷五,上海古籍出版社,1986年版,第256页。

表》下:"唐兀氏,故西夏国。太祖平其地,称其部众曰唐兀氏。"① 从曲名上推断,双调【唐兀歹】则是蒙古语"西夏"之称呼,该首曲子来自西夏,是带有西夏风格的民族音乐。仙吕宫【河西后庭花】、商调【河西后庭花】、正宫【穷河西】、双调【河西水仙子】等曲,则与西夏乐曲或多或少存在着"家族相似性",诚如方龄贵所言:"倘兀歹或唐兀歹……蒙古语指的是河西或西夏。这也应当就是元曲曲牌中常见的'穷河西''河西水仙子''河西后庭花'等的'河西'。"② 又有元杂剧《狄青复夺衣袄车》第二折,范仲淹领张千上云:"忠诚报国为良吏,留取芳名载汗青。老夫范仲淹是也。今差狄青押衣袄车,前去西延边赏军去。不想到于河西国,被史牙恰和昝雄邀截了衣袄扛车,赶入黑松林去了。老夫奉圣人的命。差飞山虎刘庆,前去取狄青首级。"剧中所称"河西国",即为西夏,元曲中带有"河西"字样的曲牌,则源自该区域的少数民族音乐。

河西地区与中原的音乐文化交流,由来已久,早在景宗武烈皇帝李元昊建立西夏国,就仿照北宋的二十四司官制,设中书、枢密、三司、御史台等等。据学者孙星群研究:"夏行政机构中,当时也设有教坊,它是一个专司音乐、歌唱、舞唱,甚至杂剧、傀儡等等艺术门类的政府机构;有宫廷的专业乐人、艺人、舞人,为西夏的统治贵族服务。说明西夏的音乐艺术已摆脱了'保留纯朴的民族音乐'阶段,进入了发展阶段。"③

此外,《刘知远诸宫调》金刻本,是在黑水城发现的。黑水城为元代河西走廊通往岭北行省的驿站要道,西夏十二监军司之一黑山威福司治所,说明对元曲产生巨大影响的诸宫调艺术,在金元时期,于西域一带也非常流行,西域与中原地区艺术的发展演进,几乎是同步进行的。而在新疆且末县塔提让乡也发现了元代至元年间手书的《董西厢》诸宫调残页,"这页《董西厢》,是元代中原文学作品传播广泛,直达塔里木丝绸之路南道的仅见实物。塔提让古城是元代的兵站与驿站,通过邮传与随身携带,中原的文学作品沿交通线传向欧亚。除了普遍认为的商队、僧侣、使团等之外,戍守的军士也是文学作品的传播者之一"④。丝绸之路不仅是东西方文明的通道,也是文化艺术相互交流影响的重要地区,诸宫

① 柯劭忞:《新元史》,卷二九《氏族表下》,中国书店,1988年版。
② 方龄贵:《古代戏曲外来语考释辞典》,汉语大词典出版社、云南大学出版社,2001年版,第344页。
③ 孙兴群:《西夏汉文本(杂字)"音乐部"之剖析》,《音乐研究》1991年第4期。
④ 何德修:《沙海遗书——论新发现的〈董西厢〉残叶》,马大正、杨镰主编:《西域考察与研究续编》,第230—235页,新疆人民出版社,1998年版。

调艺术,也随着文化的传播,被西域各族接纳,与中原艺术一同创造了金元时期丰富灿烂的艺术文化。

三、越调【小拜门】、双调【大拜门】

"拜门"为古代婚礼的风俗,北宋极为盛行,指新婚夫妇首次回到岳家,登门拜望。据宋吴自牧《梦粱录·嫁娶》载:"其两新人于三日或七朝九日,往女家行拜门礼。"① 这种婚礼风俗,在汉族、女真族、蒙古族中皆有,但又有所差别,女真族为男女自由结合后生子,因同至女家行子婿礼。《大元通志条格》载:"外据拜门一节,系女真风俗,遍行合属革去。外据汉儿人旧来体例,照得朱文公《家礼》内婚礼,酌古准今,拟到各项事理。"元代婚姻礼制,摒弃了女真族男女自由结合的风俗,参照朱熹《家里》,又结合"汉儿人旧来体例"而成,因此既保存了汉族礼制,又有自己的民族传统。元代大都作家杨显之作有传奇《蒲鲁忽刘屠夫大拜门》②,该剧已佚,详细剧情不得而知,但从剧名判断,"杨氏剧名有'蒲鲁忽'云云,可知此剧写的是金人故事,并有'大拜门'的热闹场面"③。又有女真作家李直夫所作杂剧《虎头牌》,第二折双调【大拜门】唱词云:"我也曾吹弹那管弦,快活了万千,可便是大拜门撒敦家的筵宴。"该剧讲述女真金牌千户山寿马元帅,坚持军法,责罚叔父银住马贪酒失塞的故事,故事里描绘了女真人民的生活场景与习俗特征,【大拜门】一曲,则通过金住马的回忆,展现了女真族拜门宴席伴奏管弦吹奏的热闹场景。

因此【大拜门】与【小拜门】极有可能就是从女真族宴席音乐发展而来的曲牌。

四、双调【胡十八】

【胡十八】一曲,可用于小令、套数与杂剧,为元曲中较为常用之曲牌。据《辍耕录》卷二十二《数谶》载:"至元甲子,阿合马拜中书平章,领制国用使司。时乐府中盛唱【胡十八】小令。知谶纬者,谓其当擅重权十八年,人未之信,果于至元壬午伏诛。"从记载中可见,阿合马受到忽必烈重用,"领中书左右部,兼诸

① 孟元老撰,邓之诚注:《东京梦华录注》,中华书局,1982年版,第145页。
② 俞为民、孙蓉蓉主编:《历代曲话汇编 唐宋元编》,黄山书社,2006年版,第332页。
③ 徐沁君:《元杂剧作家丛考》(一),《扬州师院学报》(社会科学版)1990年第4期。

路转运使",掌管财赋之务,于至元甲子(1264),忽必烈以"龙兴之地"开平为上都,命阿合马"同知开平府事,领左右部如故",当时【胡十八】作为乐府小令,流行一时,甚至以该曲曲名,影射贪官阿合马之官运,但不难看出这首曲子在当时的流行程度。

五、双调【阿纳忽】

【阿纳忽】又名【阿那忽】【阿忽令】,原为女真乐曲,后被元曲采用,是一首时髦歌曲。元代就有无名氏之散曲【双调·阿纳忽】,描写该曲流行的情形:

> 双凤头金钗,一虎口罗鞋,天然海棠颜色,宜唱那阿纳忽修来。
> 人立在厅阶,马控在瑶台。娇滴滴玉人扶策,宜唱那阿纳忽修来。
> 逢好花簪带,遇美酒开怀。休问是非成败,宜唱那阿纳忽修来。
> 花正开风筛,月正圆云埋。花开月圆人在,宜唱那阿纳忽修来。
> 越范蠡功成名遂,驾一叶扁舟回归。去弄五湖云水,倒大来快活便宜。

【阿纳忽】为时行小曲,全曲仅四句,四、四、六、四句式,共十八字,在当时极为流行,适合在各种场合演唱,既可歌咏女真族世代栖居的山川河流,也可赞美男女爱情,反映了女真族的风土人情。其演唱形式,有独唱,也可合唱。元代张子坚【双调·得胜令】云:"宴罢恰初更,摆列着玉娉婷。锦衣搭白马,纱笼照道行。齐声,唱的是【阿纳忽】时行令。酒且休斟,俺待据银鞍马上听。"小令描写当时酒宴歌舞的盛况,从歌女齐唱【阿纳忽】,可见当时人对该曲的喜爱程度。王实甫所撰杂剧《丽春堂》第四折有词云:"他将那【阿那忽】腔儿合唱,越感起我悲伤。"《丽春堂》描写金国丞相完颜乐善的故事,完颜乐善被贬官济南,怀念金国生活,披管和乐演唱【阿那忽】歌曲,引起了思乡情怀,可见【阿那忽】为女真民歌的曲调风格。明代朱有燉《元宫词百首》也有云:"二弦声里实清商,只许知音仔细详。【阿忽令】教诸伎唱,北来腔调莫相忘",说明女真小曲【阿纳忽】风靡一时的情景。

六、双调【一锭银】【相公爱】【山石榴】【也不啰】【喜人心】【醉也摩娑】【月儿弯】【风流体】【忽都白】【唐兀歹】

在元曲中,双调所辖曲牌数目最多,而蕃曲曲牌也多集中于该调。除了前述

【阿纳忽】【胡十八】两首曲子外,尚有【一锭银】【相公爱】【山石榴】【也不啰】【喜人心】【醉也摩娑】【月儿弯】【风流体】【忽都白】【唐兀歹】曲牌凡十种。十种蕃曲牌调,皆为剧套专用,按照相应的秩序,先后连缀于以【五供养】领首的套曲中,现存《虎头牌》第二折、《丽春堂》第四折、《西厢记》第二本第四折、《萧淑兰》第三折。

一般来说,元杂剧一本四折,由四套套曲构成,而每一宫调的套式具有稳定性,曲牌按照相应的前后顺序,组成曲组,前后连缀,其套曲内部的曲牌组合形式,亦大致相同,规律特征相对明显。双调剧曲,多用【新水令】领首,套式结构差异不大。非【新水令】领首的套曲,则用【五供养】领首,凡有上述四剧。四剧又可分两类:

第一类,《西厢记》第二本第四折、《萧淑兰》第三折,虽然以【五供养】领首,但套曲的内部曲牌连接与【新水令】领首的套曲大致相同,两者无本质差别。

第二类,《虎头牌》第二折、《丽春堂》第四折,两剧首曲为【五供养】,内部的"式"也有差异,首段与尾声之间的曲牌组合,多不为【新水令】为首的套曲使用。例如【一锭银】【相公爱】【山石榴】【也不啰】【喜人心】【醉也摩娑】【月儿弯】【风流体】【忽都白】【唐兀歹】等,使用者仅见于【五供养】套曲,而【新水令】套曲未见涉及。尚有例外者,则为贾仲明《金童玉女》一剧之【新水令】套,首曲曲牌虽然用【新水令】,但内部之"式"却为【五供养】套曲的结构。之所以形成特殊套式,其内在原因不得不专门析出,略加分析。

较之其他剧本,《虎头牌》《丽春堂》与《金童玉女》的套式内部结构之所以相近,原因则是三者皆为描写金代女真民族生活的杂剧,不仅剧情与唱词具有少数民族异域风格,而且曲牌也多为女真本民族之曲。例如【风流体】,周德清《中原音韵》就曾明确指出其为女真之曲,"且如女真【风流体】等乐章,皆以女真人音声歌之"。《九宫大成》也在【忽都白】"又一体"例曲后有注云:"【忽都白】系外域地名,取以为曲名也,其体式与【小喜人心】相类,句法小有不同耳。"① 根据《九宫大成》所标之公尺谱可知,这类冠以胡语名称的曲牌,大多采用一板一眼快速节奏,铿锵急促,字多腔少,音程跳动幅度极大,给人以硬朗直挺、突兀跌宕之感,具有明显的少数民族音乐风情。诚如吴梅先生所说,【风流

① 周祥钰、邹金生编:《九宫大成南北词宫谱》,刘崇德校译:《新定九宫大成南北词宫谱校译》,天津古籍出版社,1998年版,第1425页。

体】"纯以叠句作波澜,调至流利,与正宫【笑和尚】【叨叨令】意味略同"①。从三剧所用之特殊联套体式则不难发现,剧作家创作杂剧不仅按照剧情甄别拣择曲牌,同时也按照剧情所表达的内容,配以风格相应的乐曲,从而使音乐风格与戏剧内容相互协调,彼此融摄。诚如明代曲家何良俊所言:"李直夫《虎头牌》杂剧十七换头,关汉卿散套二十换头,王实甫歌舞《丽春堂》十二换头,在双调中别是一调,牌名如【阿那忽】【相公爱】【也不罗】【醉也摩挲】【忽都白】【唐兀歹】之类,皆是胡语,此其证也。三套中惟十七换头其调尤叶,盖李是女真人也。十三换头【一锭银】内,他将【阿那忽】腔儿来合唱,《丽春堂》亦是金人之事,则知金人于双调内惯填此调,关汉卿、王实甫因用之也。"② 关汉卿与王实甫,并不十分擅长填写女真曲牌,但在描写女真故事时,又必须以金人曲调填写,因此剧中少数民族之曲味,稍显不足。与之相较,女真籍作家李直夫,熟悉女真民族的生活,能自如运用本民族的曲牌依腔填曲,因此杂剧《虎头牌》的音乐较为合律,尤其是曲子之味道及情感,尽得女真民族语言之三昧,明代何良俊大为激赏:"《虎头牌》是武元皇帝事。金武元皇帝未正位时,其叔钱之出镇。十七换头【落梅风】云:'抹得瓶口儿净,斟得盏面儿圆。望着碧天边太阳浇奠,只俺这女直人无甚别咒。愿则愿我弟兄们早能勾相见。'此等词情真语切,正当行家也。一友人闻此曲曰:'此似唐人《木兰诗》。'余喜其赏识。"③

通过对以上六类曲牌的分析,我们不难得出以下结论:

首先,元曲虽兴盛于元代,但却昉自宋金之际,在长期的历史发展过程中,中原乐曲始终与契丹、女真、鞑靼之乐不断交流融合,以致逐渐滋生出新声,自成一支特色鲜明的乐系。尤其蒙古族统一南北后,广泛吸纳各兄弟民族的音乐,如史记载太祖初年,"以河西高智耀言,征用西夏旧乐"④。太祖征用西夏旧乐完善元代的礼乐制度,又设天乐署掌河西乐人,使其纳入国家音乐系统。而在民间的音乐交往,更为频繁。据元代周德清所言:"女真【风流体】等乐章,皆以女真人音声歌之,虽字有舛讹,不伤音律者,不为害也。"⑤【风流体】以女真语言歌

① 吴梅:《南北词简谱卷 上》,王卫民编校:《吴梅全集》,河北教育出版社,2002年版,第166页。
② 何良俊:《曲论》,中国戏曲研究院编:《中国古典戏曲论著集成 第4集》,中国戏剧出版社,1959年版,第9页。
③ 何良俊:《曲论》,中国戏曲研究院编:《中国古典戏曲论著集成 第4集》,中国戏剧出版社,1959年版,第9页。
④ 《元史》卷六七《礼乐志》,中华书局,1976年版,第1664页。
⑤ 周德清:《中原音韵自序》,中国戏曲研究院编:《中国古典戏曲论著集成 第1集》,中国戏剧出版社,1959年版,第177页。

唱，音律则合度规则，旋律亦谐美动听，虽字辞舛讹不雅，但亦无伤大雅，因此仍可将其收入双调，作为套曲常用曲调。情况类似而略有区别者即女真歌舞音乐【鹧鸪天】，传入内地后不久，即在南宋临安风靡一时，《大金国志》卷三十九"初兴风土"条载："（女真）其乐唯鼓笛，其歌惟《鹧鸪曲》，第高下长短如鹧鸪声而已。"①《续资治通鉴》卷一百四十"孝宗干道四年（1168）"条，也载其事云："臣僚言：'临安府风俗，自十数年来，服饰乱常，习为边装，声音乱雅，好为北乐……今都人静夜十百为群，吹鹧鸪，拨洋琴，使一人黑衣而舞，众人拍手和之。伤风败俗，不可不惩'。诏禁之。"②《鹧鸪曲》是女真族模仿鹧鸪鸣叫之声创作的歌曲，旋律具有明显的女真文化风格特征，曾一度遭到南宋官方的明令禁止，但由于节奏欢快热烈，曲调清新活泼，始终受到民间世俗大众的钟爱，总是以或隐或显的方式沿着历史发展的逻辑理路不断流传，以致大行于元代，风靡于各地。如关汉卿《拜月亭》便有句云："悠悠的品着《鹧鸪》，雁行般但举足都能舞。"不少艺人还以擅舞《鹧鸪》而闻名当时，如魏道道"勾栏内独舞《鹧鸪》四篇打散，自国初以来，无能续者。"③由此可见，音乐传播是一种独特的文化现象，不受地域时空限制，也没有民族界限区分，只要动听悦耳，符合多数人的审美习惯，便会受到广大民众的喜爱，从而迅速流行或广泛扩散，成为脍炙人口的艺术。对于汉族人民而言，少数民族歌舞音乐，大多具有异域风情，是较为新鲜的艺术形式，容易引起民众文化心理上的注意，即使以风雅自居的文人士大夫，也难以假俚俗鄙陋之名轻易排斥，更多的人反而主动接受、吸纳、歌唱。

其次，元曲不但受到少数民族音乐的影响，甚至部分曲调直接就从少数民族音乐移植而来。例如中吕宫的【贺圣朝】、商角调的【应天长】、仙吕宫的【天下乐】三曲，据生活于宋末元初的马端临《文献通考》卷一百四十八《乐考》二十一"夷部乐"条载："龙蕃，其俗凡遇四序，称贺作乐，击大鼓，吹长笛，批管，觱篥，杖鼓。其乐曲有【贺圣朝】【天下乐】【应天长】。"④而元人陶宗仪《南村辍耕录》卷二十五《院本名目》"冲撞引首"条也录有【天下乐】曲。文献所载三首乐曲均出自少数民族龙蕃，主要在特殊时令节日演奏，传入中原后，直接被采

① 宇文懋昭撰，崔文印校正：《大金国志校正》（下册），中华书局，1986年版，第551页。
② 毕沅编著：《续资治通鉴》（第八册）卷一百四十，中华书局，1979年版，第3745页。
③ 夏庭芝：《青楼集》，中国戏曲研究院编：《中国古典戏曲论著集成 第2集》，中国戏剧出版社，1959年版，第24页。
④ 马端临：《文献通考》（上册），中华书局，1986年版，第1295页。

为元曲曲牌,成为汉族音乐常用之曲。

再次,在长期的民族融合历史进程中,不同民族的音乐互相吸收,相互结合,移宫换羽,翻调改声,形成新的曲子,产生新的作品。如元曲【八声甘州】,最初为唐代胡曲,因流行于边塞甘州,遂以"甘州"命其曲名。《新唐书》卷二十二《礼乐十二》载:"开元二十四年,升胡部于堂上。而天宝乐曲,皆以边地名,若《凉州》《伊州》《甘州》之类。后又诏道调、法曲与胡部新声合作。明年,安禄山反,凉州、伊州、甘州皆陷吐蕃。"① 由于《甘州》等乐曲优美动听,故艺人往往配以舞蹈演出。唐人段安节《乐府杂录》载"软舞曲有凉州、绿腰、苏合香、屈柘、团圆旋、甘州等"② 便是明证。由于汉族吸收少数民族音乐,往往根据本民族的音乐规律或审美习惯,主动对其加工改造,正如宋人王灼《碧鸡漫志》引蔡绦《诗话》之言云:"龟兹国王与臣庶知乐者于火山间听风水声,均节成音,后翻入中国。如《伊州》《甘州》《凉州》,皆自龟兹致。"③《乐府诗集》卷八十引《乐苑》曰:"《甘州》,羽调曲也。"一般来说,一首曲牌归属于某种宫调,即必须按照相应的规律来创作。王灼《碧鸡漫志》又云:

> 《甘州》,世不见,今仙吕调有曲破,有八声慢,有令,而中吕调有《象甘州八声》,他宫调不见也。凡大曲,就本宫调制引、序、慢、近、令,盖度曲者常态。若《象甘州八声》,即是用其法于中吕调,此例甚广。伪蜀毛文锡有《甘州遍》,顾琼、李珣有《倒排甘州》,顾琼又有《甘州子》,皆不着宫调。④

《甘州》曲调不断地演变,后人则以其为基础,创造出新的音乐旋律,然新酒装旧瓶,曲牌仍冠以"甘州"之名。各种新曲调的宫调虽然归属各不相同,择取其中任何一首曲牌创作,都必须按照相应的曲牌宫调属性度曲,否则便会有失于曲律,损伤大雅。《教坊记》录有杂曲名【甘州子】、大曲名【甘州】,入宋以来乐

① 欧阳修、宋祁撰:《新唐书》(第二册),中华书局,1975年版,第476—477页。
② 段安节:《乐府杂录》,中国戏曲研究院编:《中国古典戏曲论著集成 第1集》,中国戏剧出版社,1959年版,第48页。
③ 王灼:《碧鸡漫志》,中国戏曲研究院编:《中国古典戏曲论著集成 第1集》,中国戏剧出版社,1959年版,第126页。
④ 王灼:《碧鸡漫志》,中国戏曲研究院编:《中国古典戏曲论著集成 第1集》,中国戏剧出版社,1959年版,第131—132页。

虽不传，但宋词仍保存有《甘州》乐调，柳永之《乐章集》便将《甘州》归入"仙吕调"，因全词共八韵，故称"八声"，即【八声甘州】。元曲【八声甘州】所属仙吕宫，便是该曲的历史遗存。

依据【八声甘州】演变历史，我们不难看出，在长期的民族交流中，元曲融合了多民族的音乐文化元素，形成了自身特有的风格。与其他曲调相较，元曲风格颇为豪迈粗犷、铿锵有力，诚如徐渭所说："今之北曲，盖辽、金北鄙杀伐之音，壮伟狠戾，武夫马上之歌，流入中原，遂为民间之日用。"① 元曲，尤其是其中的杂剧，旋律常常直上直下，大起大伏，剧烈跳跃，如《单刀会》【驻马听】，音程跳动幅度极大，多使用五度、六度、八度的跳进，甚至不时出现九度乃至十一度的音程跨度，发唱惊挺，操调险急，旋律惊挺有力，突兀硬直。现存蒙古族音乐仍常见八度跳进，偶尔亦出现超过八度的大跳。具见元曲旋律"壮伟狠戾"的风格来源，仍是受北方少数民族音乐长期浸润或影响的结果。

① 徐渭：《南词叙录》，中国戏曲研究院编：《中国古典戏曲论著集成 第3集》，中国戏剧出版社，1959年版，第240页。

扎根泥土,绽放馨香

——广西永福县彩调团生存现状调查报告

廖夏璇*

摘 要: 广西彩调历史悠久,有桂北彩调、桂中彩调和桂西南彩调。而永福县罗锦镇林村是广西彩调的主要发源地之一。彩调在永福拥有良好的群众基础,全县现有业余彩调队伍70余支,永福县彩调团是该县唯一一家专业彩调剧团,也是广西尚存的、为数不多的能进行常态性彩调演出的县级专业彩调剧团之一,创建于1964年。该团始终坚持传统剧目和现代戏"两手抓",能演剧目100多部。2003年,永福县彩调团(时称永福县文工团)恢复为县财政全额拨款的事业单位。2014年,永福县彩调团更名为非物质文化遗产(彩调)传承保护中心。永福县彩调团的经费来源主要为县财政拨款、剧场商业性租赁的租金收入和公益演出的财政补贴。彩调团演职人员的来源主要是通过"公开招聘——考核"方式引进和在农村彩调大赛中选拔优秀演员。永福县彩调团发展的经验是依靠政府引导,增厚彩调艺术传承发展的沃土;扎根民间,充分彰显剧种的审美特性;反复推敲、打磨精品,彰显专业剧团的艺术水准;弹性合作,建立灵活的创作机制。

关键词: 永福县 彩调团 民间 生存现状 发展机制

Abstract: Guangxi Caidiao has a long history with three types: northern, middle and southwest. The Lin Villiage of Luojin Town, Yongfu County, is one of the main birthplaces of Caidiao. There are more than 70 amateur troupes in Yongfu County. Yongfu Caidiao Troupe, founded in 1964, is the only professional Caidiao troupe in this

* 廖夏璇(1988—),女,上海大学上海电影学院博士研究生。研究方向:戏剧历史与理论。

county. It is also one of the few county-leveled professional Caidiao troupes that can perform Caidiao in Guangxi Province. The troupe has always devoted to the combination of traditional plays and modern plays, and can perform more than 100 plays. Yongfu Caidiao Troupe (used to be Yongfu Art Ensemble) was restored to a public institution with the county's full financial allocation in 2003. Yongfu Caidiao Troupe was renamed as Intangible Cultural Heritage (Caidiao) Inheritance and Preservation Center in 2014 with source of funds mainly came from County's finance allocation, the rent income from the commercial lease of the theater and the financial subsidy for the public performance. The main source of the cast and crew of Caidiao troupe is excellent performers introduced and selected in the rural Caidiao competition through open recruitment and assessment. The development of Caidiao in Yongfu County depends on a fertile soil for the inheritance and the guidance of the government; roots in the folk culture, fully highlighting the aesthetic characteristics of drama; repeatedly polishes quality, elevating the artistic standard of professional troupe; and develops flexible cooperation, the establishment of a flexible creative mechanism.

Keywords: Yongfu County; Caidiao; Current Living Situation; Development Mechanism

广西是一个多民族聚居的边疆省份，十二个世居民族在这里杂居共生，各民族文化融合交汇，共同构成了广西异彩纷呈的民族文化环境，孕育了桂剧、彩调剧、壮剧、邕剧、牛歌戏等一批原生性剧种。在广西众多地方剧种中，彩调剧堪称最具地方特色、流行地域最广、最具群众基础的剧种，以其浓郁的地域风情、活泼多样的表现形式、诙谐通俗的艺术风格，被誉为"快乐的剧种"和"秀丽的山茶花"。

广西彩调历史悠久，但因其起源缺乏史料考证，目前关于广西彩调的源流问题众说纷纭，呈现出复杂的状态，主要有如下两种观点：其一，彩调源于湖南花鼓戏，由湖南花鼓戏传入衍化而成；其二，彩调源于桂北"采茶歌""唱灯""傩舞"等民风民俗。虽然广西彩调的源流问题尚无定论，但作为一门深深扎根于八桂大地的民间艺术，它的流布范围十分广泛和清晰：有以永福等桂林地区为中心的桂北彩调；以柳州、宜州等地区为中心的桂中彩调；以百色为中心，包括

南宁、崇左部分地区在内的桂西南彩调。其中,桂中、桂西南彩调均由桂北传入,三地彩调同宗同源,因流布地区地域文化的差异,三地彩调又呈现出不同的艺术风格。

随着社会文化形态的多元化、传播方式的多样化,自20世纪80年代以来出现的戏曲危机在新世纪里愈演愈烈,广西彩调剧创作人才青黄不接、表演传承断代、演出市场萎缩等问题接踵而来,专业彩调团体数量锐减,目前仅存自治区级专业彩调团1个,市级专业彩调团2个,县级专业彩调团3个。2006年,彩调剧被列入国家级非物质文化遗产名录,随后又采取的一系列举措,为彩调艺术的保护传承提供了政策支持。

一、永福彩调概况

永福县地处桂林西南隅,为冬短夏长的亚热带季风气候,境内丘陵众多,属典型的喀斯特地貌。全县辖6镇3乡,97个行政村,6个社区,常住人口近30万人,居住着汉族、壮族、瑶族、苗族、京族、回族等16个民族,是中原文化与岭南文化的交汇之处,既显示出少数民族本土文化的风情,又显现出迁徙文化的特色。2016年,全县生产总值完成了120.98亿元,城镇居民人均可支配收入31 020元,农村居民人均可支配收入11 750元。

在广西彩调的源流之辨中,永福县罗锦镇林村被一些研究者视为广西彩调的主要发源地之一。明代中叶,福建人郑曦任永福知县,其林姓侍从随至永福,后在永福罗锦镇林村定居,迎请并祭祀令公李靖牌位以镇邪。祭祀中耍"武灯"和"文灯",后以傩戏演出助兴,这种祭祀演出的形式,是广西山歌调、福建采茶小调、跳神调、花鼓戏及桂林傩戏的表演结合体,被认为是广西彩调的雏形。

彩调在永福拥有良好的群众基础,全县现有业余彩调队伍70余支,分布在各乡镇、村屯、社区和学校,能开展常态化演出活动的队伍50余支,业余彩调队员2 000余人。其中,彩调老艺人100多人,彩调骨干300多人;每支彩调队年均演出60场,年演出总数4 200场,场均观众400人次,观众总数达168万人次。永福县委、县政府将彩调作为永福县的文化品牌来抓,每年定期举办彩调展演活动:春节期间举办一次为期5天的彩调展演;6月举办一次"茅江之夏"全县农村彩调大赛;秋季举办一次为期5—6天的"金色之秋"彩调展演。此外,还不定期选派专业人员下到乡镇、村屯开办辅导培训班,培训时长累计60天以上;并为20个农村业余彩调队配置灯光、音响、乐器、服装,为基层彩调爱好者搭建展

示和提升技艺的平台。2014年,永福县被文化部评为中国民间文化艺术(彩调)之乡,彩调文化成为永福地方文化的重要内容和标志性符号。

二、永福县彩调团生存状态调查

永福县彩调团是该县唯一一家专业彩调剧团,也是广西尚存的、为数不多能进行常态性彩调演出的县级专业彩调剧团之一。在传统戏曲艺术遭受传承和发展危机的当下,一个县级剧团如何坚守戏曲阵地、应对新语境冲击,这不仅是永福县彩调团所面临的个案,也是中国大部分基层戏曲团体普遍经历且亟待研究的重要课题。2017年8月中旬,笔者深入永福县彩调团进行了为期一周的田野调查,对剧团的发展历史和生存现状有了清晰的了解,掌握了鲜活的一手资料,现概括总结如下。

(一)永福县彩调团发展历史概况

永福县彩调团创建于1964年,迄今已有53年建团史。期间因工作需要,经历多次更名:1964—1979年为永福县文艺宣传队;1980—1984年更名为永福县彩调团;1985年更名为永福县桂剧团;1986—2008年更名为永福县文艺工作团;2009—2013年更名为永福县彩调团;2014年,为响应国家文艺院团体制改革号召,永福县人民政府正式下文将其更名为永福县非物质文化遗产(彩调)传承保护中心并沿用至今。50多年来,虽然剧团名称多次更迭,但永福县彩调团始终视彩调艺术为"镇团之宝",坚持"百花齐放、百家争鸣"的"双百"方针,坚持"为人民服务、为社会服务"的"二为"方向,挖掘、整理、移植、创作了一大批优秀传统戏、新编历史剧及现代戏,在全国及广西历届专业大赛中荣获各类奖项,深受人民群众的喜爱。

自建团以来,永福县彩调团始终坚持传统和现代"两手抓",既注重优秀传统剧目的排演,夯实演员彩调基本功;又积极创排新剧目,紧跟时代前行的脚步。在永福县彩调团已建立的彩调剧本档案库中,收录了《借女冲喜》《老少奇缘》《半把剪刀》等传统彩调剧本54个,《三讨债》《抬轿》《王二报忧》等现代彩调剧本71个。其中,传统戏代表性剧目有《王二假报喜》《王三打鸟》《两老同》《半把剪刀》《作文过江》《海老卖罗裙》《张古董借妻》等;现代戏代表性剧目有《赤脚红心》《牵猪佬招郎》《凤山竹》《邀伴去赶桂林圩》《四个老汉逛永福》《追梦》等。这些代表性剧目在思想高度和艺术水准上均经受住时间及人民的考验,不仅为永福县彩调团在各类赛事中摘得荣誉,也激活了一个县级剧团的创作

热情,为培养一代代彩调编导演人才提供了范本。

截至2017年8月,永福县彩调团自1989年以来登记在册的地市级以上荣誉(集体)共计28项。其中,国际奖项1项,为2015年组台节目(彩调歌舞《永福彩调》、传统彩调《王三打鸟》《王二假报喜》)参加第二届达卡国际戏剧节获国际戏剧家协会颁发纪念奖牌;国家级奖项2项,为2013年彩调小戏《追梦》参加第五届中国戏剧奖·小戏小品奖获优秀剧目奖,2016年该剧又获国家艺术基金专项扶持并顺利结项;自治区级奖项13项,1991年被评为广西壮族自治区先进演出团体,1992年被评为广西壮族自治区学雷锋先进集体,并多次参加广西剧展、广西彩调艺术节摘得金、银、铜奖。这些荣誉的取得,离不开以秦强、刘先才、周礼先、何书成、马盛德、潘玉芳、刘王宣、叶勇、李义芳、毛双明、唐志英、伍义华等为代表的永福县彩调团老中青三代彩调艺术人才。他们大多"一专多能",集彩调编导演技能于一身。年逾八旬的秦强,不仅擅长彩调表导演,还先后创作了300多个戏曲剧本,入选中国非物质文化遗产(彩调)自治区级传承人;潘玉芳、刘王宣、李义芳、毛双明、唐志英、侯静等演员均曾在自治区及桂林市各类专业赛事中摘获个人优秀表演奖。老一辈艺术家几十年如一日坚守彩调艺术岗位,践行彩调艺术的"传帮带";中青年演员从彩调艺术底蕴中汲取丰富营养,为永福县彩调团的发展注入鲜活生命力。

(二)永福县彩调团运营现状

2003年,永福县彩调团(时称永福县文工团)恢复为县财政全额拨款的事业单位。2014年,永福县彩调团更名为非物质文化遗产(彩调)传承保护中心,主管单位为永福县文新广体局,领导班子成员3名,其中,设主任1名,副主任两名。截至2017年8月下旬,全团共有编制24个,实际在编人员15名,另有编外聘用人员4名;其中,男性6人,女性13人。由于常年活跃于基层,受经费、人力等因素制约,永福县彩调团目前不设编剧、导演、作曲、舞美等具体职能部门,除领导班子成员在管理分工上有所偏重外,所有职工均"一专多能",根据业务开展需要灵活分配工作任务;或采取聘请及弹性合作的方式,阶段性地引进签约作品和创作人才以满足创作需要。例如,在编剧、导演人员方面,团长李义芳、副团长毛双亮虽身兼领导职务,却依然活跃于舞台一线,登台可演、幕后可导;现年五十余岁的刘王宣曾是团里一名彩调演员,在长期专业训练及个人爱好影响下,他在做好演员本职工作的同时兼职编剧和导演,自2000年以来整理、改编、创作的剧本达60多个,其中大部分都已搬上舞台,彩调剧《情痴老贾》入选桂林市戏

剧创作优秀剧本库。此外，永福县彩调团还与桂林市艺术研究所等单位建立弹性合作机制，以签约形式引进优秀剧目剧本及导演人才，第五届中国戏剧奖·小戏小品奖优秀剧目《追梦》、第四届广西彩调节获奖剧目《残匾记》正是在此合作机制基础上排演完成。1981年，由于人员老化、人才流失、财政吃紧等原因，永福县彩调团乐队宣告解散，若有重要赛事或演出，采用外聘作曲和乐队的方式完成彩调音乐的创作及演奏。

永福县彩调团的经费来源主要有以下两个部分：其一为县财政拨款，额度以在编人员数量为标准，平均每人每年800元，加上其他补贴性拨款，全年财政常规性拨款约为2万元；其二为剧场商业性租赁的租金收入，由于剧场全年要承担多项县级会议和赛事，用作商业性出租的机会较少，此项收入不稳定性较大。此外，永福县彩调团曾尝试与一些商家合作，承接商业演出走市场，但随着娱乐及宣传方式的多样化，此类演出日益减少，营业性演出收入基本为零。每年除创作新剧目参加各类展演和赛事外，永福县彩调团"送戏下乡进社区"，定时定量完成上级布置的100场公益演出任务，深入永福县6镇3乡6社区演出，每场演出县财政补贴场次费1 500元。如果仅依靠每年县财政的常规性拨款，永福县彩调团每年经费收支基本处于"入不敷出"状态。除去维持剧团日常运作的开支，真正用于艺术创作的经费十分有限。针对此问题，永福县文新广体局提出这样的解决方案，即每次剧目排演前由永福县彩调团提出申请，再由县文新广体局向县委、县政府报告申请专项经费，为激活彩调艺术创作提供一定数量的资金。

目前，永福县彩调团演职人员的来源主要有以下两个方面：其一，通过"公开招聘——考核"方式引进新人；其二，自2015年起，永福县彩调团获县政府批准，依托"茅江之夏"农村彩调大赛选拔优秀演员，以聘用形式引进表演人才4名，设立年度考核机制，对考核不合格人员进行替换。为引进专业人才，永福县彩调团每年赴桂林市艺术学校选拔青年演员，但据永福县彩调团李义芳团长介绍，由于地缘、经济等因素制约，往往是"剧团看上的不愿来，愿意来的剧团看不上"，近年来人才引进频遭尴尬境况。

三、永福县彩调团发展的经验

在改称为"永福县非物质文化遗产（彩调）传承保护中心"后，永福县彩调团没有将彩调作为一门"夕阳艺术"来"供养"，而是始终坚持彩调演出的常态化，坚持彩调艺术的活态传承，充分利用永福县丰富的彩调资源，积极创新运作

机制,扬长避短,探索出一条独具特色的发展路子,其经验可总结如下:

其一,依靠政府引导,增厚彩调艺术传承发展的沃土。彩调艺术在永福向来拥有厚实的群众基础,永福县委、县政府也一直将彩调的保护传承作为重要工作来抓,不仅将林村等村屯列入彩调生态保护村,还分期分批拨款为县内20多个业余彩调队添置音响、乐器和服装,每年举办的春、夏、秋三季彩调展演活动,也正逐步实现规模化和常态化。县文化行政主管部门积极打造载体和平台,深入调研考察,制定了永福彩调保护、传承及发展的近期目标和长期规划,在全县4所乡镇小学、1所乡镇中学开办少儿彩调传习班,为全县各个彩调队伍建立档案及传承谱系,不定期选派专业人员下乡进行彩调辅导,使彩调艺术深入永福群众的内心,在县城、乡镇、村屯形成了浓厚的彩调文化氛围。

其二,扎根民间,充分彰显剧种审美特性。彩调剧产生于民间,其通俗易懂、诙谐幽默的艺术风格,为人民群众所喜闻乐见,这与其扎根八桂大地、从民间汲取文化养分是分不开的。建团50多年来,"凡人小事"始终统领着永福县彩调团的舞台,从深受人民群众喜爱的传统剧目到一大批优秀新创剧目,无一不是透过凡人小事的视角关注民众的生活情感、寄托民众美好的愿望理想、折射深刻的社会问题,只有与民众心灵相通、情感相系,才能经得起时间考验,保持鲜活的生命力。

其三,反复推敲、打磨精品,彰显专业剧团的艺术水准。永福县彩调团扎根基层、深入群众,每年下乡演出100余场,虽然其观众主体为永福县各乡镇及社区群众,但作为一个专业剧团,他们在艺术上精益求精,始终将艺术水准的高低作为考量剧团价值的最重要标准。一方面,坚信"群众的眼睛是雪亮的",即使下乡进社区,也举全团之力有备而往,将一台台能代表剧团艺术水准的剧目带给基层观众。另一方面,反复推敲、打磨精品,创作排演的彩调小戏《追梦》《残匾记》《张胡子醉酒》等剧目在全国及自治区各类专业赛事中获奖,《追梦》《王三打鸟》《王二报喜》三个彩调剧目于2015年代表中国参加孟加拉国际戏剧节,彰显了永福县彩调团作为一个专业剧团的艺术水准,为永福彩调的传承发展起到榜样示范作用。

其四,弹性合作,建立灵活的创作机制。近年来,永福县彩调团与桂林市艺术研究所等单位建立起弹性合作关系,以签约方式引进合作方推荐的优秀剧目剧本及导演人才,推出了《追梦》《张胡子醉酒》《残匾记》等系列优秀剧目,在各类展演或大赛中载誉而归。这种弹性合作的剧目生产方式,充分调动多方资源,

较好地实现了优势互补,激活了剧团创作活力,提升了剧团整体形象,在"剧本荒""导演荒"的当下,探索出一条灵活、高效的剧目创作机制,为基层院团的创作提供了一个有效范式。

四、永福县彩调团发展的建议

接通戏曲艺术和观众的直接媒介是戏曲演员,表演人才的后继乏人是制约剧团发展的重要因素,也是目前我国戏曲院团所面临的普遍难题。针对永福县彩调团表演人才引进难的问题,笔者认为,永福县政府在大力发展民间彩调艺术的同时,应在专业表演人才的引进和培养方面提供一定的政策和财政保障。一方面,可尝试与广西戏曲学校、桂林市戏曲学校等专业院校建立彩调表演人才培养与引进的长效合作机制,由永福县财政出资进行定向培养,或以奖励性方式为引进人才提供一定生活保障。另一方面,可从永福县各类彩调赛事中发掘优秀表演人才,其中特别优秀的可适当放宽招考条件引进永福县彩调团,扩大人才引进渠道。同时,可由永福县财政出资,经永福县彩调团选拔,定期选派表演人才进入专业院校学习进修,不断夯实表演人才的专业水准,为永福县彩调团的长足发展提供人才保障。

彩调具有较强的民间性,它诞生于农耕时代,甚至其早期从艺者都是以半农半艺身份出现的,这在很长一段时期内赋予彩调以浓郁的泥土芬芳。进入21世纪,全球化、现代化、城镇化已成为中国社会发展的大趋势。特别是在城镇化进程中,与城市迅速扩张相对应的是乡村的迅速萎缩,在这样的当代社会语境下,民间的内涵早已发生变化,民间已不再只是农村的民间,也是城市的民间。永福县彩调团应不定期地深入城乡调研,掌握并分析观众的观演需求,保持观演之间的良性互动;在稳抓农村演出市场的同时,积极开拓城市演出市场,创作题材既聚焦农村也兼顾城市,避免因剧种定位狭隘而导致的创作题材和创作视点的片面化,拓展彩调剧种定位的"民间"维度,为永福彩调的发展注入新活力。

此外,在大力推动彩调艺术活态传承的同时,永福县彩调团应充分重视彩调艺术作为"非遗"的传承与研究,加强艺术档案的建设工作,对本团的历史沿革、发展大事记、创作的剧目剧本、涌现的代表性艺术家、传袭的表演绝活等进行系统化地整理研究,不仅能从中总结出对当下发展具有启发意义的优秀经验,更能为永福县彩调团的长远发展留下宝贵的精神财富。

[参考文献]

[1] 傅谨:《草根的力量——台州戏班的田野调查与研究》,广西人民出版社,2001年版。
[2] 潘琦:《广西彩调新十年》,中国戏剧出版社,2011年版。
[3] 梁熙成:《永福彩调史稿》,广西师范大学出版社,2014年版。
[4] 夏月、朱恒夫:《锡剧民间戏班的现状调查与研究》,《艺术百家》2005年第1期。
[5] 阙真:《论广西彩调剧目的传承与创新》,《广西师范大学学报》2015年第3期。

"一桌二椅"为哪般,"情理趣技"方为戏

——从"戏剧性"与"剧场性"看华族戏曲的艺术特性

俞唯洁*

摘　要:"一桌二椅"为华族戏曲表演艺术中"砌末"(也称"切末")之一,即指舞台上以"一桌二椅"为代表的既具象征意义又含具体舞台功能的布景与道具组合,及其为舞台表演所提供并予以规范的舞台时空与戏剧支点之基本构成。华族戏曲的艺术真谛是"戏剧性"与"剧场性"的高度有机融合,"戏剧性"与"剧场性"的高度有机融合形成了戏曲"情理趣技"融合的演艺本质。

关键词: 戏曲　一桌二椅　情理趣技　戏剧性　剧场性

Abstract: "A table and two chairs" are props in traditional Chinese operas. It refers to the basic composition of stage space, time and dramatic fulcrum provided and standardized for stage performance by the combination of sets and props with symbolic significance and specific stage functions represented by one table and two chairs on the stage. The artistic essence of traditional Chinese operas lies in the highly organic integration of dramaticism and theatricality that constitutes the performance nature of reason and interest.

Keywords: Traditional Chinese Opera; A Table and Two Chairs; Reason and Interest; Dramaticism; Theatricality

* [新加坡]俞唯洁(1956—　),博士,新加坡南洋艺术学院首席讲师。研究方向:戏剧表演。

"一桌二椅"为华族戏曲表演艺术中"砌末"（也称"切末"）之一，指舞台上以"一桌二椅"为代表的既具象征意义又含具体舞台功能的布景与道具组合，及其为舞台表演所提供并予以规范的舞台时空与戏剧支点之基本构成。其历来以丰富的艺术语汇与独特的审美内涵，连同其他各类舞台元素，支撑并薪传着华族戏曲表演艺术与时俱进的变化与发展。近年来，这一深具华族戏曲美学底蕴的艺术形态不断得到众多域外艺术工作者们的青睐，被进一步演绎发挥为实验性的舞台创作，并被视作其舞台创新之切入点，引发了此领域内一系列艺术实验之热潮。

各种类型"一桌二椅"系列舞台实验，当有不同的表现形态及审美指向。其中，既有从对华族戏曲表演艺术美学真谛的宏观把握出发从而对其审美功能及舞台表现形态的现当代审视与挖掘；也有将"一桌二椅"诠释为对舞台时空进行切割与重组的纯剧场性操作要素从而进行的探索实践；更有将其视为纯视觉符号与空间物理构成，任意进行各类把玩，成为探索者们在舞台上完成"自我艺术追求实现过程"的出发点，等等。本文尝试从华族戏曲之"戏剧性"与"剧场性"之内外表现形态，以及"表演艺术"与"行为艺术"之舞台本质之异同，对此进行理性梳理，抛砖引玉，以求业内行家教正。

"一桌二椅"：既"砌末"，又逾"砌末"也

"一桌二椅"，华族戏曲舞台艺术中"砌末"之一种。

"砌末"，亦为华族戏曲艺术表演体系中所用简单布景和大小道具之统称，如元杂剧中的"行囊""食物"等。它在现代华族戏曲演艺规范中发展出更多形态，如"布城""云片""水旗"及"一桌二椅"等。

从词源考，"砌末"之"砌"（音："qì"）除本义"台阶"（如"雕阑玉砌应犹在，只是朱颜改"）外，还有"滑稽笑谑"之意，常和"科诨"等字连用。早在南戏《张协状元》中便有"酬酢词源诨砌，听谈论四座皆惊"以及"苦（若）会插科使砌，何苟搽灰抹土，歌笑满堂中"。至元人陶宗仪（1329—1410）所编《南村辍耕录》中所载院本名目中则专门有"诸杂砌"一类。一般以为即是滑稽短剧也，亦有一说，此处"砌"与"砌末"之义有关，"诸杂砌"是以使用砌末为主的剧目。

由此不难看出，"砌末"一词的出现，当与华族戏曲演艺体系中的"戏剧性"及"剧场性"要素密切相关，且随着历史的发展，华族戏曲中的"砌末"也产生了更为规范多样的演变，如"公案砌末""宫廷砌末""生活砌末"以及"武场砌末"

等等。而"一桌二椅"则是上述各种"砌末"种类中最常见的基本组合之一。

"一桌二椅"通常由一张桌子（带桌围）和两把椅子（带椅披）组成。然其可在舞台上呈现各种排列组合：大座、双大座、大座跨椅、斜场大座、八字桌、三堂桌、骑马桌、斜场骑马桌、小桌、八字跨椅、旁椅、门椅、站椅、倒椅、大高台、小高台、帅帐、床帐等。

对"一桌二椅"最基本的理解当为"砌末"也，即"道具状物"，如：桌、椅、（公/御）案、几、床、山、坡、墙、桥、楼、门，等等。然对于业内人士来说，对于成百上千出华族戏曲经典剧目的了解以及对于经无数代艺术家提炼的华族戏曲表演规范的认知，"一桌二椅"早已逾越了其"道具状物"的"砌末"功能。前述种种舞台排列组合除了道时空、饰舞台，以及充当象征（寓意）或是表现（内涵外化）等现代剧场手段外，更提供了现当代剧场所追求的戏剧支点（规定情景）、结构戏剧张力（协助表演）以及形塑人物（关系）等各类舞台表现要素。对此，应从华族戏曲表演体系之艺术规范和美学原则的高度去全面把握。

"桌椅砌末"："戏剧性"与"剧场性"之高度融合

事实上，华族戏曲演剧体系中的"桌椅砌末"远不止"一桌二椅"，单就"桌椅组合"而言，就有"一桌一椅""一桌二椅""二桌二椅""二桌四椅""三桌五椅""三桌六椅""三桌七椅"等等。甚至更有"有桌无椅"（《三岔口》），或是"有椅无桌"（《审椅子》）。所以，以"一桌二椅"来囊括华族戏曲表演体系中的"桌椅组合"乃至"砌末"，容易产生对其在华族戏曲表演体系中的综合艺术功能与舞台审美意蕴的认知偏颇，而以此作为另类实验的出发点则更难免会落入盲目无从的困境与陷阱。

首先，从本质而言，华族戏曲（从文本到表演）的艺术特点是"戏剧性"和"剧场性"的高度统一，而"桌椅"入"砌末"恰从根本上反映了这一艺术特性。这里，还是以"桌椅砌末"中的代表性个案为例：《三岔口》是华族戏曲表演体系中最具代表性的传统经典短打武生剧目之一：宋朝年间，焦赞在发配途中夜宿旅店，奉命暗中保护他的任堂惠亦同时入住，店主刘利华由此生疑。夜间刘任双方发生误会，在屋内发生智搏勇斗，焦赞出面，方解此围。《审椅子》则是新创的京剧现代短剧：20世纪革命年代，村里田间发现一把从地主家归公的红木椅，生产队长据此以"审椅子"的方法，旁敲侧击当事人，查获藏在椅子中的变天账。显然，这两个剧目的"戏剧性"一览无遗。

何谓"戏剧性"（dramaticism）？说白了就是剧作的故事性：人物行动、戏剧冲突、规定情景，云云。纵览二千五百年的人类戏剧发展史，剧作的"戏剧性"自然历来是戏剧家们的一贯追求，从亚里士多德到莎士比亚，无数金科玉律般的艺术箴言反映并观照着剧作家们的自觉实践。近代以降，以易卜生为代表的现代戏剧更是从剧作上将"戏剧性"发展到极致。同时，英国人威廉·阿彻（William Archer, 1856—1924）、美国人乔治·贝克（George Pierce Baker, 1866—1935）以及约翰·劳森（John Howard Lawson, 1894—1977）先后于20世纪初分别从编剧理论到创作实践对剧作中的"戏剧性"做了淋漓尽致的剖析，阐述理论并辅导实践。而斯坦尼斯拉夫斯基则与契诃夫紧密合作，对"戏剧性"这一剧作表导演创作实践中的有机规律进行全面挖掘并实践。

而"剧场性"（theatricality），即剧作在演出中丰富多元的舞台语汇及其表现手法，似乎并没有成为上述戏剧家们探寻路径中的主要路标与指南。皮兰德罗与日乃曾先后在各自的剧作结构中探寻并挖掘各具风格的"剧场性"表现手法。阿尔托在欧洲看了巴黎舞蹈充满剧场性的、颇具魅力的灵动表演也感慨地发出了"残酷戏剧"的宣言。而德人皮斯卡托与布莱希特也各从其国内政治活动改造社会的目标出发，尝试在导演乃至剧本创作过程中刻意挖掘创造"剧场性"丰富有效的舞台语汇。二次大战后，荒诞派戏剧的出现，更是力求彻底挑战并大胆反驳"戏剧性"。几近同时，受阿尔托影响的戏剧家们干脆系统解构，革命颠覆甚或不同程度地抛弃"戏剧性"，进而全方位地开发并重新确立其各自追求探寻的"剧场性"表现语汇，从格罗托夫斯基到尤金尼奥·巴尔巴，从"贫困戏剧"到"空的空间"，这一宏伟的探索工程至今仍在另类舞台上继续。华族戏曲中"一桌二椅"舞台语汇于是受到青睐，成为另一波实验热潮在亚洲地区的出发地与切入点。

其实，"戏剧性"与"剧场性"并不矛盾。它们在华族戏曲艺术及其表演体系中相依共存，你中有我，我中有你，形式就是内容，内容便是形式，早已成为表里合一的艺术瑰宝，无法分割与剥离。这一点，在华族戏曲中的"桌椅砌末"中得到了最为彻底的明证。还是以上述两剧为例：《三岔口》一剧中的桌子，不仅是"砌末"道具，也是"景"的一部分，循着"景随人至，人到景到"的演剧规律，更成了该剧"戏剧性"中"景"的全部，贯穿全剧。其舞台功能也不仅仅局限于状物（道具）、代景（布景）、象征、表现，或是饰台（舞美），更重要的是，它已成为该剧"戏剧性"实施过程中的"舞台支点"。

何谓"舞台支点"?"舞台支点"即是导演根据剧作的"戏剧性",在舞台上设计并营造的剧中人物在"规定情景"时空中展开戏剧行动的有效舞台表演区,也是整个演出过程中观演关系聚焦最为集中与强烈之处。现代舞台布景设计理念与实践对于导演在舞台上设计营造"舞台支点"自有整套的完整理念与操作规范。而灯光技术的发展更给舞台设计师与导演在设立并营造"舞台支点"时带来了突破性的革新与革命:一场多景,白天黑夜,天上地下等许多以前难以明确定位并操作实现的"舞台支点"通过灯光技术的运用皆已成为业界"舞台支点"营运的日常范例。但是,对于《三岔口》这样高度写意的华族戏曲而言,一场一景,黑夜白光,一光到底,要在充分展示该剧"剧场性"表演手段的空灵舞台上设立并营造多变的"舞台支点",现代布景理念或是当代灯光技术似乎都无能为力。然而,"一桌无椅"的砌末就成了这个戏中灵活多变的流动的"舞台支点",配合演员的表演,把该剧的"剧场性"表现得淋漓尽致。

而在京剧现代戏《审椅子》中,一把红木椅子,不但有着上述《三岔口》中单桌在舞台上将"戏剧性"与"剧场性"融一的全部舞台功能,即状物、代景、象征、表现以及设立剧中人物在"规定情景"时空中的"舞台支点",其本身更是剧作"戏剧性"的全部构成,是全剧戏剧行动的出发点与归宿,也是贯穿全剧的人物"戏剧行动线"、戏剧冲突的集中点和剧场性"观演关系"的聚焦点。同时也是"剧场性"语汇,即华族戏曲特有的"唱念做打舞"的舞台表演语汇合理展现的"戏剧性"依据与规范。

"情理趣技":华族戏曲之艺术本质

从上述《三岔口》与《审椅子》中"桌椅砌末"的运用剖析中,不难发现,华族戏曲的艺术真谛便是"戏剧性"与"剧场性"的高度有机融一。其实,在西方戏剧发展过程中,也曾经出现过"戏剧性"与"剧场性"在不同程度上"合一"的剧种,如芭蕾舞剧、歌剧、轻歌剧,乃至近代的音乐剧等。只不过,缘于其各自的发展路径、积累成熟等方面的差异与局限,至今乃多为"戏剧性"与"剧场性"在一定程度上的合一(除职业的意大利即兴喜剧表演外),远达不到华族戏曲中两者融一的娴熟高度。即使是一些成功的音乐剧,也远没达到乐(声)、舞、演融于一身的有机境界。而不少音乐剧则仍是停留在唱者不舞,舞者不唱的早期制作阶段。也有一些所谓的当代舞蹈剧场,尝试开发舞者身体本身"肢体戏剧"的"剧场性"舞台表达语汇,同时又致力于发掘并探讨颇具社会现实性的所谓"戏

剧性"主题,然两边不着岸,出现了不少舞台乱象。而西方的话剧艺术,在其成长进程中则似乎刻意远离上述的芭蕾舞剧、歌剧、轻歌剧与音乐剧的发展路径。故直至近代,经阿尔托"残酷戏剧宣言"的登高一呼,便有了格罗托夫斯基等人致力于开拓"剧场性"的系列不懈探索,其努力确令人可敬可佩也。

从艺术特点来看,华族戏曲从剧作到表演体系,"戏剧性"与"剧场性"的高度有机融一形成了其"情理趣技"融一的演艺本质。其中,"情理趣"便是上述"戏剧性"在剧作中的高度成熟。"趣",故事、情节也。"趣",同时也是人物、行动也。故事、情节、人物、行动"有趣"方能"悦众",它必须有情感动人的能量,而情感动人的基石,则是"理"。当代题材,则为其时政之理,古典题材,则为其永恒之理。何谓"经典"?"经典"即跨越时空仍能感动当代观众的剧作中的永恒之情之理。然无论是时政之理,或是永恒之理,当应通过完整的人物形象塑造及其情感的抒发来呈现于舞台、诉之于观众。

华族戏曲从剧作而言,其经典剧目无论是历史剧或是现代戏,乃至简短的折子戏,都有栩栩如生的人物形象塑造与情理的抒发与阐释,此乃"戏剧性"。然其"戏剧性"则又是通过独特的"剧场性"得以实现乃至升华。这里"趣"与"技"又是关键。人物"唱念做打舞"的高度融一,趣也。"唱念做打舞"之艺术性高度融一的呈现,技也。这也是业余与专业的分界线。故而"情理趣技"则为华族戏曲艺术的真谛与本质,也是其"戏剧性"与"剧场性"在舞台上的高度有机融汇统一。

由此入门,方能从"桌椅砌末"的艺术理念与操作规范中窥见华族戏曲的审美真谛,即"情理趣技""戏剧性"与"剧场性"在当代剧场探索中的坐标导向。

诚然,亦有将"桌椅砌末"刻意与华族戏曲的表演艺术体系切割与剥离的考量,将其视为纯粹的舞台物理时空切割机制,力图挖掘一种独特的现实世界中的观演关系,从而实现表演者在舞台上与各类客体的对话交流,等等。从人类表演学(Performance Studies)的角度来看,此乃"泛表现"(Pan-performative),当属"行为艺术"(Performance Art)的范畴,与表演艺术(Performing Arts)中的戏剧艺术无关,与华族戏曲表演体系的研究更是相去甚远,故不在此进一步展开讨论,留待特别平台,专文研讨。

从古代戏曲的民间性与文人化看当下戏曲的创作问题

宋希芝*

摘　要: 从戏曲生成发展逻辑来看,传统戏曲具有鲜明的民间性和文人化色彩。民间性强调群众的深度参与,呈现内容世俗化、语言通俗化、表演自由化、大众娱乐化等特点。戏曲的民间性全心为演出、为观众服务,促进了戏曲的横向扩布,但是不利于其纵向承传。随着戏曲文人化的增强,戏曲呈现出语言雅化,侧重主体表达,重视文史,关注现实,尊崇规范等特点。文人化使戏曲具有了经典性,促进了其在知识分子阶层的传播。但同时也使戏曲艺术逐步脱离舞台,损失了部分底层观众和民间市场。应该说,在戏曲发展过程中,民间性与文人化各有利弊,不完全对立。这启发我们:今天戏曲的创作应该从文人化角度强化人民性,让俗与雅在戏曲之中合理平衡发展。

关键词: 戏曲　民间性　文人化　人民性

Abstract: From the logic of the generation and development of Chinese opera, traditional opera has a distinctive feature of folk culture and literati stylization. Folk culture emphasizes the deep participation of the masses and presents the features of secularization of content, popularization of language, liberalization of performance and mass entertainment. The folk culture of the opera serves the

* 宋希芝(1975—　),女,文学博士,临沂大学文学院教授,硕士研究生导师。研究方向:戏曲史、戏曲学。
本文为2017年度国家社科基金艺术学一般项目"生态位理论视角下的当代民营剧团现状调查与研究"(批准号:17BB026)的阶段性成果。

audience wholeheartedly, which promotes the horizontal spreading of the opera, but is not conducive to its vertical transmission. With the enhancement of literati stylization, the opera presents refined language, focuses on subject expression, attaches great importance to literature and history, pays attention to reality and respects norms, which make the opera classical and promote its spread among the intellectuals; at the same time it also makes the opera art gradually separated from the stage, losing part of the audience and the folk market. It should be said that in the development of opera, folk culture and literati stylization have their own advantages and disadvantages, not completely opposite. This inspires us: the creation of today's opera should strengthen the popularity from the perspective of literati stylization so that the vulgar and elegant in the opera can get in a reasonable balance of development.

Keywords: Traditional Chinese Opera; Folk Culture; Literati Stylization; Popularity

从古到今，戏曲的繁荣与发展离不开广泛的群众基础。尤其是在传统社会中，戏曲与广大民众的生活息息相关，是人民生活的重要组成部分。新的时代，随着娱乐途径的猛增以及大众审美的变化，戏曲艺术市场呈现出衰落局势。当前中国正处于一个弘扬传统文化，追求文化自信的时代。戏曲是传统文化的集合体，是传统文化的代表。应该说，当下全力推动戏曲发展与繁荣是文化自信道路上的重要任务，不可或缺。党的十九大报告明确指出"社会主义文艺是人民的文艺"，那么，什么样的戏曲是具有人民性的戏曲？戏曲的创作该如何体现人民性？这个问题亟待明了和解决。从传统戏曲的生成逻辑来看，其最早产生于民间，属于大众审美文化和公众传播文化。传统戏曲与民俗社会有着千丝万缕的联系，具有鲜明的民间性。但在其发展过程中，民间性特点逐渐为文人化所消解，这给戏曲带来了很大的影响。本文从戏曲发展过程中的民间性与文人化的角度，探讨戏曲发展的规律，以期抛砖引玉，对今天戏曲的发展有所启发和指导。

一、民间性

中国戏曲不但最早产生于民间，而且长期流播于民间。从中国戏曲的生成

情况来看,民间性是其与生俱来的特性。说到底,它是一种民间艺术,具有鲜明的民间性。

(一)民间性的表现

戏曲的民间性主要表现在四个方面。

第一,群众深度参与,追求大众娱乐。民间戏曲强调群众参与,是大众娱乐的一种方式。他们参与剧本创作,参与舞台演出,是戏曲的绝对主体。早期戏曲在人们的日常生活中具有重要的地位。戏曲覆盖率极高。不管是在乡间的庙台,还是城市的勾栏瓦肆,戏曲演出或为祈福(酬神),或为娱乐,是百姓日常生活的一个重要组成部分。就个人而言,从其出生、满月、周岁、生日、成人、升学、结婚、生子、死亡,一生几乎离不开戏曲的参与。从集体的角度来看,节庆日演出、祭祀演出、祈福演出、消灾演出、各种神灵诞辰演出,等等。总之,戏曲的演出是民俗生活的一部分,普通大众是其主体。他们不仅是观众,有时候也介入演出。群众的深度参与也影响着戏曲的各个方面,比如大部分民间戏曲都强调娱乐色彩。情节上多有好人得好报,坏人遭惩罚的发展模式,大团圆结局等都在一定程度上照顾并满足了观众的心理(情感)需求。舞台表演中演员通过插科打诨,吸引观众,逗乐观者,把民间戏曲的大众娱乐性发挥到了极致。

第二,内容世俗化。民间戏曲的世俗化色彩极其明显。民间创作决定了早期戏曲在题材选择上多关注与民众生活接近的内容。现实题材中比如反映社会现实,表现家长里短、儿女情长的比较多见,反映民众对生活的理解。即使写历史题材,表现民族斗争,也多从民众的视角去理解故事,反映他们的思想情操,道德观念。当然,也有大部分戏曲作品源于民间传说,比如关汉卿的《窦娥冤》源于"东海孝妇"传说;洪昇《长生殿》中对民间蓬莱仙山、月界团圆传说的融用。还有部分戏曲作品从民间艺术发展而来,比如从说唱艺术诸宫调发展而来的《西厢记》,从话本小说改编而来的《牡丹亭》,不胜枚举。所谓"合世情,关风化"[①]。事实上,即使后来文人参与戏曲,民间性的特点依然存在,比如《长生殿》在大的历史背景之下表现的爱情理想说到底也是民间爱情观的移植。

第三,语言通俗化。包括语言的通俗、音乐的通俗和道理的通俗。民间戏曲语言生活化程度高。一方面尚朴实,不雕琢,表达率性。俗语俚语多,方言土语

① [明]吕天成:《曲品》,中国戏曲研究院编:《中国古代戏曲论著集成 第6集》,中国戏剧出版社,1959年版,第223页。

多；通俗浅显的语言风格自然可以使男女老幼、识字者不识字者都可听得清楚、看得明白，因而深受百姓的欢迎，自然也就有了在民间生长的强大的生命力。当然，正因此，也就自然存在着语言随意性强、表达不够规范的问题。

第四，表演自由化。民间戏曲在表演方面率性十足。除了语言与音乐的自由度高，其表演也少有规矩约束。王国维称"元曲为中国最自然之文学"[①]。民间的很多幕表戏，只有大致情节和重点唱词，上台之前，演员临时沟通，舞台之上演员临场发挥，对唱词、唱腔、宾白都没有固定的要求。可以说不同的演员表演，都有不同的版本，自由随性，这种表演的高度自由化有利于不同演员的个性发挥，有时候会收到意想不到的效果。音乐方面，没有严格的规范，如《赵贞女蔡二郎》《王魁负桂英》等早期的南戏作品，皆由民间的"村坊小戏"和"宋人词"发展而来，音乐自由，声腔无严格规范遵循，所谓"不叶宫调"。很多早期南戏作品"本无宫调，亦罕节奏"。戏曲音乐的民间性表现在它是一种群众性、集体性的创造，是多变不定的。"戏曲音乐里任何一段唱腔，任何一首曲调，都不是一次完成的，而总是在流传的过程中不断丰富、不断发展、不断完善的。"[②] 民间戏曲的音乐自由、随意、即兴改变，演员表演时根据表演需要即兴增减都是正常的，有时候为了情绪发挥，可以临时加上自创的修饰，以达到想要的表演效果。

（二）民间性的原因

戏曲民间性的形成原因有多个方面。首先，它与戏曲产生的背景以及最初的生存环境有着密切的联系。从先秦时期的"俳优"，到汉代的"百戏"、唐代的"参军戏"，再到宋元时期的杂剧南戏，戏曲逐渐成熟。伴随着其发展成熟，戏曲逐渐发展成为一种职业艺术，其表演具有明显的商业性。尤其到了宋元时期，随着城市的发展繁荣，百姓对于娱乐需求的增长，商业化演出越来越多，相应出现了专门为商业演出而进行的戏曲创作。其次，戏曲民间性与其作为民间艺术的集合有关。戏曲是一种集"唱、念、做、打"于一体的综合性舞台艺术，包含了民间歌舞、民间说唱和滑稽戏等多种不同的艺术形式。戏曲中，除了诗词、话本、院本、诸宫调等说唱艺术都有不同程度、不同形式的存在，成为戏曲因素之一。这些戏曲因素都是普通百姓所熟知和喜爱的。再次，戏曲的民间性与其出于下层

① 王国维：《宋元戏曲史》，江苏文艺出版社，2007年版，第101页。
② 何为：《论戏曲音乐的民间性》，《中国戏剧年鉴》，中国戏剧出版社，1981年版，第186页。

文人或民间艺人之手有关。尤其是在元代,统治者废科举之举断绝了知识分子跻身仕途的可能,使得一批具有较高文化修养的文人无奈沦落社会底层。在这种背景之下,落魄文人们利用自己的一技之长以求生存。他们组织"书会",成立行业性组织。一方面,他们生活在社会底层,对现实生活有着深切的了解和感受;另一方面,他们为生计创作,必然会关心其作品是否合观众口味,是否具有市场吸引力。他们为舞台创作,为演员和观众考虑,顾及演员及观众的文化水平、审美趣味,语言追求本色自然,力求台上台下的即时互动,让演员看得清楚,观众听得明白。这样心中装有演员和观众的创作决定了其作品受欢迎、有市场。这也是元代杂剧繁荣的一个重要原因。

(三) 民间性的影响

传统戏曲的民间性对于早期戏曲具有重要的影响。一方面,早期戏曲以观众为中心,强调舞台表演,从群众立场考虑市场现实,全心为演员演出服务,为观众服务。这样的创作必然能为舞台表演定制,考虑到演员表演的方便,并积极表达底层观众心愿心声,让看戏的百姓从轻松的观剧活动中体验到强烈的情感共鸣。观众喜爱是市场稳定的前提,也是戏曲强大生存力的保障。对演员来说,演出自由度高,在唱念做打各个方面都会有极大的发挥空间,这既是对演出水平的考验,同时也有利于演员充分展示个性化的表演,促进演员成长。另一方面,早期戏曲的民间性影响了戏曲的横向扩布和纵向承传。因其为百姓考虑,用语通俗甚至俚俗,且多方言土语,不同方言区之间的戏曲交流会受到影响,这会在一定程度上限制戏曲的横向传播。同时,语言规范不明确,俚语俗语多,不容易受到文人士大夫以及统治者的重视。这也会影响到戏曲的发展。在戏曲依靠口耳相传的时代,其表演的高度自由和音乐无明确规范等特点,使得早期戏曲在表演方面灵活有余,规范不足,这在很大程度上也影响到了戏曲的代际传承。再加上早期戏曲口传心授的方式本身就会出现一些难以避免的错误,所以会造成在承传过程中出现较大出入。总之,民间性是早期戏曲持续生存发展的有力支撑,使戏曲在一段时间、一定区域内热闹非凡,但其弊端也很明显,其自由俗化的特点使其在热闹之外,难出精品,难以引起必要的重视。

二、文人化

戏曲的文人化是指文人参与戏曲之后,使戏曲具有了文人气息和特性。关

于戏曲的文人化,学者多有论及。俞为民先生提出文人化始于《琵琶记》[①],并提出:"明代文人对南戏所具有的民间性作了切割……完成了从民间南戏到文人南戏的转型。"[②] 对于文人化具体始于何时何地何剧,意见不尽相同,但是明代中后期文人化趋势明显已无异议。

(一) 文人化的表现

文人参与戏曲的方式多种多样,除了直接参与剧本创作之外,还包括参与插图绘制、批评、导演、表演、观看、传播等多种途径。具体来说,戏曲的文人化主要表现在如下三个方面。

第一,追求雅致的自我表达。文人创作戏曲"普遍重视在剧作中寄寓与抒发自己的志趣"[③]。文人化的戏曲与传统的诗文一样,可以直接抒情言志,使戏曲成为文人自我意识表达的艺术形态,是自我价值实现的有力载体。可以说,从民间性到文人化,戏曲最大的不同是其创作由舞台为中心转向剧本为中心,出现了由立体化到扁平化的转变,将戏曲从舞台艺术变为案头文学。文人化后的戏曲严格来讲已经"不再是戏,不再是曲,而是文人表意抒情的一种文学作品"[④]。如此一来,一方面,戏曲语言出现雅致化。文人一般具有较高的文学素养,普遍爱好雅致。他们通常会以创作诗文的方法和态度来对待戏曲创作,偏重辞藻,以此来显示自己的文学才华,提高剧本的文学性。比如明代汤显祖,以其较高的诗文造诣创作戏曲《牡丹亭》,文辞典雅至极,文学价值极高。再如清代戏曲《桃花扇》,其作者孔尚任"宁不通俗,不肯伤雅"的主张决定了其语言风格的文学性。另一方面,戏曲"超越演出形态的束缚,以便承担更多的内涵,体现出文人主体性、情绪化的特征,包含着文人立言的传统,是文人参与中国古典戏曲的最高形式"[⑤]。文人借助戏曲这种艺术形式,其终极目的是表达自我、娱乐自我。孔尚任《桃花扇》的创作主旨是"借离合之情,写兴亡之感"。所以兴亡之感的

① 俞为民:《论明代戏曲的文人化特征(上)》,《东南大学学报》(哲学社会科学版)2002年第1期,第94页。
② 俞为民:《明代文人对南戏民间性的切割和提升》,《艺术百家》2017年第1期(总第33期),第162页。
③ 陈会英:《中国戏剧:从通俗化走向文人化》,《文教资料》2010年第9期上旬刊,第102页。
④ 王家东:《古代戏剧研究文人与中国古典戏曲的文人化特征》,参见高原、朱忠元:《中国古代小说戏剧研究》(第8辑),甘肃人民出版社,2012版,第125—126页。
⑤ 王家东:《古代戏剧研究文人与中国古典戏曲的文人化特征》,参见高原、朱忠元:《中国古代小说戏剧研究》(第8辑),甘肃人民出社,2012年版,第122页。

表达是终极目的,其他都是手段,包括戏曲体裁、故事情节等等。所以才有了剧情中深深相恋、苦苦追寻的侯方域和李香君在南明灭亡之后,邂逅栖霞山,在张道士的断喝声中双双入道,情同陌路的不合情的情节设计。如果从文人化的角度来看,这样的安排,虽不合情,但却合理。《桃花扇》雅致的语言与个性的表达显然是注重自我风格体现和自我情感抒发的结果,较少考虑普通戏曲观众的看戏感受和效果。当然,这种文人气质浓郁的语言风格自然与作者的身份地位以及创作目的息息相关。由于上层文人的特殊性,他们创作出来的戏曲作品去其民间性,转变为小众艺术。文人还常通过插图、论著、序跋、评点等方式参与戏曲批评,借机发声。以《西厢记》为例,早期插图与剧本内容对应度较高,很好地帮助了文化水平低下的观众对剧本的理解和接受。但是明代的戏曲插图则更多是一种文人的意趣表达。万历及以后的《西厢记》诸插图本则强调其抒情性和装饰性,着意营造意境,努力追求文人雅士们的雅致情趣,使戏曲插图"从重视舞台效果、着力营造'写实空间',一步步呈现出极具文人化色彩的'意空间'和'形式空间',并最终演变为文人学者的'案头清玩'"[1]。文人评点戏曲方面,如陈继儒评点《琵琶记》第二十六出《拐儿给误》总批:"世上只有官长骗百姓耳。百姓骗官长,更妙更妙。"[2]

第二,关注文史与现实题材。戏曲民间性占主导地位的时候,通常不是一种独立的艺术创作,而是群众集体参与的结果,其创作目的更多也是为了娱乐大众,戏曲题材选择多为百姓喜闻乐见的传说故事等。文人参与戏曲创作之后,在题材选取方面,更多关注前代文学作品和历代史书或是现实题材。比如明代汤显祖的《紫钗记》取自唐代蒋防的《霍小玉传》,清代洪昇的《长生殿》借鉴历代文学以及史书。即使《长生殿》中融入了有关蓬莱仙山等民间传说,也反映了作者独特的关注视角,服务于作者的思想表达。《桃花扇》中,作者孔尚任则关注戏曲中人物情节与现实生活的对应,创作过程中实地考察,采访南朝遗老和真人真地真故事。在谈及明代文人戏曲时,陈会英表示:"明代文人戏曲所描写的故事情节与人物形象,也多与文人的意趣相合,或描写文人学士的风流韵事,或描写才子佳人的爱情故事,或描写神仙道化故事,或描写忠臣孝子、节妇义夫之事,这

[1] 张玉勤:《从明刊本〈西厢记〉版刻插图看戏曲的文人化进程》,《学术论坛》2010年第9期(总第33期)。
[2] 侯百朋:《〈琵琶记〉资料汇编》,书目文献出版社,1989年版,第261页。

与前代剧作有雅俗之别。"①

第三，重视建立并遵从规范。不同于民间戏曲的随意性，文人戏曲更加注重规范的建立与遵从。从剧本体制来说，文人戏曲更加重视读者的阅读，尤其是明清传奇，篇幅较长，为了方便读者阅读，剧本以"出"为单位组织情节，且每出都有出目，剧本的情节安排令读者一目了然。这不同于早期南戏或者杂剧作品，不分出，更无出目。甚至有些戏曲没有具体细节，只有大致情节和演员说明，更无规范可言。从曲体的格律来看，早期戏曲由于作者没有较高的文学艺术修养，本身对宫调、声律等问题没有专门的研究，戏曲中的曲调多为民间歌谣，如《张协状元》中的【赵皮鞋】【台州歌】【东瓯令】等曲调，都是温州一带流传的民间歌谣。再加上早期戏曲表演随意、自由性高，演员在唱曲之时有即兴的删加情况，所以毫无规范可言。文人参与戏曲创作以后，这些方面得到了很好的改善，尤其是在曲调格律方面，非常讲究，格外重视。如魏良辅在《南词引正》中谈到昆山腔的演唱方法时指出："五音以四声为主，但四声不得其宜，则五音废矣。平、上、去、入，务要端正。有上声字扭入平声，去声唱作入声，皆做腔之故，宜速改之。"所谓"五音以四声为主"，也就是说曲调的宫、商、角、徵、羽等乐律由字的平、上、去、入四声来决定。因此，对于作家来说，在作曲填词时，必须遵守句式、字声、用韵等格律②。另外，在表演方面，由于剧本相对固定，对表演有明确要求，所以舞台表演也相对有据可依，比较规范。它不同于早期幕表戏的表演那样自由随意。

（二）文人化的原因

戏曲文人化是文人参与戏曲活动的结果。随着元代后期科举制度的恢复，文人社会地位明显提高。当他们不再为生计愁苦的时候，便开始了精神愉悦的追求。戏曲不再是专为舞台表演而作，而是按照自己的方式抒情达意，走向案头化。语言尚雅，强调主体表达，重视文史，关注现实，尊崇规范等特点都与戏曲作家的创作动机有直接关联。"本非为演剧而撰作，乃为一己之著作而撰剧"③，不同于民间戏曲的大众化娱乐，案头化戏曲强调文人作者的自我娱乐，其娱乐自我的创作目的决定了剧本在内容与形式方面的特点：创作用语重辞藻，讲文采，着眼文史与现实的表现，剧情设计细密，体制、格律规范等。一句话，文人戏曲的自

① 陈会英：《中国戏剧：从通俗化走向文人化》，《文教资料》2010年第9期上旬刊，第101—102页。
② 陈会英：《中国戏剧：从通俗化走向文人化》，《文教资料》2010年第9期上旬刊，第101页。
③ 陈芳：《清初杂剧研究》，学海出版社，1991年版，第241页。

娱化与案头化是相互影响、互为因果的。

(三) 文人化的影响

戏曲文人化影响并改变着中国传统戏曲。首先,戏曲的文人化对戏曲的传播有重要影响。第一,文人化语言影响戏曲传播。文人化的戏曲语言突出文学性,更利于案头阅读。普通观众通过舞台表演即时感知的效果明显削弱。这必然会促使戏曲艺术逐步脱离舞台,逐渐失去广大下层观众,损失重要的民间市场,从而直接影响戏曲的横向播布。同时,不可否认的是,文人化的典雅表达风格大大提高了剧本的欣赏价值,自然能促进其在文人雅士之间的传播。也就是说,文人的参与使得戏曲的传播走向不同的方向,不同层次的观众群体各有消长。第二,文人化的戏曲有了较为规范的体制与格律要求,并以文字的方式固定下来,这不但突破了传统口耳相传的传播方式,而且也减少了错误的发生,有效保证了戏曲的世代传承。这大大改变了由于缺乏固定的规范而造成的民间戏曲在口耳传承过程中容易产生错误的事实。第三,文人参与戏曲的整理刊刻、插图绘制、内容点评等,在客观上都加速了戏曲传播的力度和广度。其次,戏曲的文人化对戏曲的地位有明显影响。戏曲文人化之后,从内容上来看,更加关注历史,关注时事,强调主体对社会对人生的深刻思考,常有家国情怀的表达。比如《清忠谱》对时事的高度关注,孔尚任的《桃花扇》对兴亡之感的抒发,都明显提高了戏曲作品的思想价值。就艺术性来说,从语言到结构构思再到曲律等各方面,都提高了戏曲的文学品味和审美价值。"文人化使戏曲得以承载更多的内容,获得更高的地位,从而使中国古典戏曲成为中国文学史的一个重要组成部分。对于中国古典戏曲来说,这是新的高度,而且是文人才有的高度。"[1] 综合看来,文人参与戏曲活动,使之具有了经典性,从而提高了戏曲的地位,促进了戏曲的发展繁荣。再次,戏曲的文人化对戏曲艺术本身产生影响。文人化的戏曲创作中专注个人表达,追求文学艺术性,对于编剧艺术创造力有较高的要求,具有革新试验的性质,同时,从戏曲形式和审美的角度来看,开了独幕剧和剧体诗的先河[2]。

三、两者的关系

戏曲的民间性与文人化在剧作家身份、创作动机、戏曲受众、传播途径等方

[1] 王家东:《古代戏剧研究文人与中国古典戏曲的文人化特征》,参见高原、朱忠元:《中国古代小说戏剧研究》(第8辑),甘肃人民出版社,2012年版,第127页。

[2] 徐子方:《明代文人剧在戏剧和文学史上的地位》,《艺术百家》1998年第1期,第69页。

面有明显不同①，对应的分别是舞台剧和案头剧。舞台剧强调观众立场，看重舞台表演效果，在精神上与民众相通。这在一定意义上赢得了观众，站稳了市场。但是从更大范围和纵向传承角度来看，具有明显的局限，其民间性制约了戏曲地位的提升。案头剧突出作者立场，看重自我表达效果，文人气息浓郁，是"在文人的主导下戏曲作品对演出形态的超越，从而达到对文学特质与形态的追求"②，其传播方式相对独立。作为戏曲舞台传播方式的一种补充，案头剧促进了其在文人士大夫阶层的传播，同时也有利于戏曲的承传发展和地位提升。其不足之处在于它在一定程度上忽略了舞台性，影响了演员的表演和观众的欣赏，削弱了对普通大众这一观众群体的关注，从而影响到了戏曲市场的开拓。

在戏曲发展过程中，其民间性与文人化分别在不同阶段占主导地位。两者在不同时段都起到了相当重要的作用。民间性主导的发展前期，戏曲拥有了大量的观众和市场，更多的人了解认识戏曲，享受戏曲，离不开戏曲，戏曲成为人们生活的重要组成部分。明代中后期，随着文人参与广度与深度的增加，戏曲在失去一部分底层观众与民间市场的同时，也赢得了新的观众群体——文人士大夫，提高了戏曲的地位，促进戏曲样式走向繁荣。然而不得不承认，戏曲的文人化在进一步增强的过程中，也成为阻碍戏曲发展，使其由盛而衰的一个重要因素。因为其在客观上使戏曲走向小众，出现了曲高和寡的现象。应该说，民间性与文人化各有优劣，两者之间既有冲突，也有影响。尤其是在戏曲民间性渐弱、文人化渐强的过程中，随着明代文人家乐戏班的兴起，戏曲表演的商业化逐渐增强，民间性又重新得到重视，使戏曲发展过程中呈现出一个回复的趋势。对剧作家来讲，创作过程中，观众与市场，以及演员的舞台呈现，都是要认真考虑的重要因素，因为这关系到戏班自身的生存与发展问题。明代文人"戏曲创作多倾向于奏之红氍毹上，并非专供一己之阅读，因此，能够做到场上与案头兼顾，娱人和自娱平分秋色"③。清代的李渔、阮大铖等剧作家的创作亦颇有回归民间大众的趋向。在戏曲创作上他们大量运用宾白，语求肖似，强调故事情节的观赏性。李渔集戏曲理论家、创作者、导演、演员、观众等多种身份于一身，他的戏曲理论重

① 见文后附录。
② 王家东：《古代戏剧研究 文人与中国古典戏曲的文人化特征》，参见高原、朱忠元：《中国古代小说戏剧研究》（第8辑），甘肃人民出版社，2012年版，第126页。
③ 张晓兰：《清代经学与戏曲——以清代经学家的戏曲活动和思想为中心》，上海古籍出版社，2014年版，第104页。

视舞台演出,考虑观众接受水平,明确提出"填词之设,专为登场"①,主张曲文应"贵显浅""重机趣""戒浮泛""忌填塞";强调题材选择要"脱窠臼",切忌东施效颦,亦步亦趋②。戏曲的发展从文人化逐渐掩盖民间性,又到"较为浓郁的文人自我主体性色彩被慢慢转移甚至消解"③,经历了一个文人化与民间性两者的发展、往复与逐渐融合的过程。

纵观文学史,我们不难发现,在文学发展过程中有很多看似对立的文学观点,实则是互相影响,互相促进,最终在争论中相互借鉴,走向中和,从而实现了文学的更好发展。这对于我们今天如何看待戏曲的民间性与文人化不无启发意义。比如散文发展历史中的古文与时文(骈文)之争。表面看来,两者是对立存在的,但实际上不然。魏晋六朝时期,时文的出现剔除了古文之弊,提高了散文的文学价值,展现了文学之美。然而,时文在其发展中不自觉地走向了另一个极端——形式主义。之后的唐代古文运动力主反对时文,然而以失败告终。之后宋代以欧阳修为首的古文运动倡导者,吸取了唐代古文运动失败的教训,客观理性地对待时文,去其糟粕,取其精华,最终使得散文创作在实用与审美上达到了完美结合。再如,明代戏曲发展史上轰轰烈烈的"汤沈之争",是在"场上之曲"与"性情之曲"的争执中,让旁观者意识到两者的必要与重要,只有恰当地处理两者的关系,才能够促进戏曲更好地发展。同理,戏曲的民间性与文人化也属于这类情况。我们不能简单否定或肯定任何一方,因为它们的存在本身都是戏曲发展过程中不可或缺的部分。恰当地处理两者的关系才是戏曲发展的正道。

结语

《南词叙录》立足史料,明确提出"填词如作唐诗,文既不可,俗又不可。自有一种妙处,要在人领解妙悟,未可言传"④。这在一定程度上指出了戏曲创作的方向。目前,我们讨论戏曲的民间性与文人化的问题,分析其成败得失对今天

① [清]李渔:《闲情偶寄》,国学研究社,1936年版,第41页。
② [清]李渔:《闲情偶寄》,国学研究社,1936年版,第10—14页。
③ 汪超:《晚明清初传奇戏曲文人化范式研究》,《郑州师范教育》2014年第2期,第52页。
④ 《中国古典戏曲论著集成》第三集所收徐渭《南词叙录》第243页将此段断句为:"填词如作唐诗,文既不可俗,又不可自有一种妙处,要在人领解妙悟,未可言传。"在第255页《校勘记》又云:"此处似脱落一'不'字。'又不可自有一种妙处',似应作'又不可不自有一种妙处',文意才通顺。"现依郑志良校注,将该句断句改如引文,见郑志良《关于〈南词叙录〉的版本问题》,《戏曲研究》第八十辑。

戏曲的创作发展具有重要的认识和参考价值。一方面,戏曲创作要有民间性,要为人民服务。党的十九大报告中明确提出,在新时期文艺创作方面,"必须坚持以人民为中心的创作导向,在深入生活、扎根人民中进行无愧于时代的文艺创造"。就戏曲创作而言,我们要明确戏曲是大众艺术,是属于人民的文艺,戏曲创作要做到心中有演员,有舞台,有观众。从戏曲演出为百姓的角度衡量评价剧本的优劣最具有实际意义。另一方面,戏曲创作要追求思想高度和艺术审美价值,要对观众起到一定的思想引领作用,让观众有美的体验。一句话,戏曲创作的最好方式是按照文人化的方式娱乐大众,从文人化角度强化民间性,让俗与雅在戏曲中合理出现,平衡发展。

附录:戏曲民间性与文人化表现上的不同

比较项	民间性表现	文人化表现
创作家身份	伶人;书会才人;民间艺人	文人学士;官僚士夫
创作动机	娱人	娱己(文人主体意识的表达)
戏曲受众	普通大众(他人)	文人自己或少量知己
传播途径	舞台演出	案头出版,文人小圈子表演
发展状态	热闹富有生命力	繁盛
情节结局	大团圆(喜剧正剧多)	正剧或悲剧为主
语言风格	通俗,口语,生动自然	典雅,艰深
审美趣味	通俗化,大众化	案头化,学术化,雅化
剧本体制	自由	规范
戏曲内容	叙事为主	专主抒情
戏曲题材	民间传说;前代小说;民间说唱等	前代文学作品;史书;现实生活等
影响	舞台性,利于演出与欣赏	脱离舞台,戏曲具有经典性,地位高

论"戏曲莎剧"的艺术特征

黄钶涵*

摘　要：从民国初年至今，我国已经上演过80多部"戏曲莎剧"，22个地方剧种改编过17部莎剧剧本。这些"戏曲莎剧"的艺术特性集中于内在审美的"古今结合"与外在形式的"中西结合"两个层面，在审美上表现为"以人为本""悲喜相乘"，在形式上表现为"以虚化实的表演艺术""不拘一格的程式新变""雅俗共赏的戏剧语言""风格多样的舞美设计"，综合产生了内在戏剧性和外在观赏性的较佳效果。

关键词：戏曲莎剧　人性挖掘　程式　现代化

Abstract: From the early Republic of China till today, China has put on performances of more than 80 Shakespearean plays adapted to traditional Chinese opera, among which 17 were adapted to 22 local operas. The art characteristics of these plays focus on the combination of ancient and modern aesthetics and that of Chinese and western forms. Aesthetically, it is manifested humanistic ally joy and sorrow; formally, it displays a performance art that transforms the real from the imaginary, an eclectic new stylized movement, a language suits both refined and popular tastes, and various styles of dance design, the synthesis of which produced the internal dramatic and the external ornamental effect.

Keywords: Shakespearean Play Adapted to Traditional Chinese Opera; Probe the Human Nature; Stylized Movements; Modernization

*　黄钶涵（1991—　），华东师范大学博士生。研究方向：元明清文学。

在中西方两种文化碰撞的背景下,"戏曲莎剧"[①]将传统戏曲与西方经典戏剧有机结合,既保留了莎剧丰富的人文主义精神、贴近时代的现代思想,又继承了戏曲强大的艺术表现力、耐人寻味的视听魅力。影响较大的"戏曲莎剧"作品,大多有着内外谐美的艺术特性:内在审美吸收莎剧对"人性"的描摹、照顾观众对"圆满"的期待;外在形式则在继承传统的基础上,于编、导、演、服、化、道等方面吸收新元素、创造新程式。

一、审美的古今结合

"戏曲莎剧"在审美层面的古今结合,首先表现为对现代思想的融入。

莎士比亚作为文艺复兴时期的文学巨匠,得到同时代的剧作家本·琼生高度赞扬,甚至认为他达到了与埃斯库罗斯、欧里庇得斯和索福克勒斯比肩的思想高度[②]。莎士比亚之所以能超越时代、观照当下,不仅因为塑造出了鲜明的人物形象并构建出了复杂的矛盾冲突,更有赖于他作品中饱含的人文主义精神。"戏曲莎剧"能够获得改编上的成功,很大一部分原因在于戏曲借用莎剧中闪耀古今的人文思想,为自身融入了观照"人性"的现代意蕴。触及观众内心的艺术作品,往往能够突破所在时代的思想枷锁,呈现源自人类本能的个性追求。"艺术给人以美感,这一美感是通过生动的形象和真挚的感情激发起来的,而美感的核心效应是满足人对自由与幸福的追求与想象,从而使人产生愉悦。"[③] 戏剧给人带来的愉悦,绝不囿于冲突的激烈、表演的精彩,更在于通过戏剧矛盾折射出的道德观念和思想意涵。《西厢记》《牡丹亭》等传统戏曲中的经典剧目,之所以能获得不同时代人们的普遍欣赏,正是因为它们在追求"美"的同时尊重人性,表现出主人公"个人意志"的觉醒。

成功的戏曲莎剧,无一不在跨文化移植的初创阶段就注意到莎剧内在的人文思想。戏曲莎剧中的人物,并不是传统戏曲中"绝对的好"和"绝对的恶",而是在"人性真实"准则下形成的多元综合体,他们的行为出于自我意识对理想目标的追求。比如豫剧《约/束》在处理夏洛(原著夏洛克)这一人物的时候,把原著中莎士比亚对犹太人的同情放大,给他仇视安员外(原著安东尼)充分的理

[①] 戏曲莎剧,是指以中国戏曲的艺术形式演出的莎剧剧目及片段。
[②] 详见本·琼生为《莎士比亚全集》撰写的题词,可参余秋雨:《戏剧理论史稿》,上海文艺出版社,1983年版,第201页。
[③] [波兰]耶日·格洛托夫斯基,魏时译:《迈向质朴戏剧》,中国戏剧出版社,1984年版,第5页。

由,甚至在"最后判决"以后,还为他安排这样的唱段:

> 夏洛:唉!(旁白)离绝域、到中原、越过千山和万水,
> 白手起家、谨小慎微。
> 昼夜不休心劳瘁,
> 外地经商能靠谁?
> 年年缴纳苛捐杂税,
> 人前人后把小心陪。
> 身为异族非同类,
> 遭受排挤泪暗垂。
> ……
> 高利放贷功亏一篑,
> 极乐竟然也生悲。
> 精打细算全枉费,
> 完美的合同与愿违。
> 事到如今知难退,
> 老夫唯有赔本归。[①]

夏洛的恨源自长期以来遭受的歧视和排挤,他兢兢业业地劳作、小心翼翼地经营,却被安员外的无息放贷影响了收益。好容易找到了报仇的机会,却落得满盘皆输、血本无归,只能打碎牙齿和泪吞,如何不让人怜悯?不只是夏洛,豫剧《约/束》强调的是人性的无法约束,剧中暗示安员外与巴公子(原著巴萨尼奥)之间存在暧昧,一心要嫁如意郎君的慕容天(原著鲍西娅)托付终身的实际上是个大手大脚的花花公子……改编者表现出对人性与现实生活的充分尊重,给可恨之人以可怜之处,同时也给了可爱之人可悲之境。观众在观看的时候,能够感知到他们是活生生的人,有着和普罗大众一样的爱恨情仇,而非简单的审美符号。

"戏曲莎剧"从萌发到繁荣的历程,与中国社会现代思想的发展密不可分。现代思想的核心在于"对人在世界中的地位和作用,对人的实践能力和创造能

① 彭镜禧、陈芳著:《约/束》,第六场"判决",台湾学生书局,2009年版,第44—45页。

力予以高度的肯定,即大力宣扬人的主体意识与自我意识"①。戏曲莎剧最核心的价值,就在于将莎剧中的现代意识融入戏曲中去,用尊重人性的态度和"以人为本"的精神作艺术摹绘生活的向导。

其次表现为对传统审美的关照。

中国传统文化,蕴含着一种圆融的处世之道,强调"中庸""阴阳"等居于中间的平衡状态。中国传统的审美也不着意于对某一方面的强化,而倾向于整体上的和谐统一。中国戏剧理论发展较晚,本没有西方戏剧区分"悲剧""喜剧"的观念,乃至历史上算得上悲剧的作品都十分少见,仅有《赵氏孤儿》和《窦娥冤》等符合西方"悲剧"的衡量尺度。但是,概念的模糊和滞后,并不意味着艺术发展的落后,更不能武断地用西方的悲剧定义来规定中国戏剧。酸甜苦辣咸,各有滋味;东西南北中,皆有属性;金木水火土,相克相生。在儒家文化为主的社会环境中,戏曲极少表现纯粹的"悲喜",而是发展出悲中有喜、喜中有悲的审美倾向,形成将喜、怒、哀、乐熔为一炉的艺术特色。这种"整一性"的审美趣味,表现在"戏曲莎剧"中,就是情节上的悲喜相乘。

《西厢记》中有长亭生离的忧愁,《牡丹亭》中有闹殇死别的悲戚,戏曲自古就呈现出悲喜相乘的情态,善于带领观众体验悲欢离合的多重境遇。单以《李尔王》《麦克白》《哈姆莱特》等悲剧的改编而言,就充分显现出戏曲莎剧对传统审美的观照。比如京剧《歧王梦》"疯审"一场,在原著中是不存在的,歧王在失去理智的情况下谴责两个女儿,本来是严肃、愤怒、凄凉的场景,戏曲却把它喜剧化了,变成歧王以官员的身份审问两块石头,充满戏谑和讽刺,作为"喜"的元素安插在悲惨的结局之前;又如昆曲《夫的人》(改编自《麦克白》),将情节集中于夫人(即麦克白夫人)在谋权篡位前后的心理变化,目的是展现一个依附于丈夫的女人不断丧失自我的过程。该剧台词极少,却让夫人前后六次重复这样的话:"我的夫,骁勇善战、器宇轩昂,他,乃是盖世英雄也。"②夫人的行为和意志,全部围绕着自己的丈夫,最终却因为权欲的膨胀而失去丈夫,这无疑是个彻头彻尾的悲剧。该剧一开始用庄重、忧郁、激烈的情绪营造出悲剧的氛围,但在杀死侍卫之后,却加入了插科嬉笑的内容,借以舒缓观众紧张的情绪;再如黄梅调改编的同名喜剧《无事生非》中,刻意强化相爱之人在婚礼当场决裂的悲伤,借以

① 朱恒夫:《中国戏曲美学》,南京大学出版社,2008年版,第259页。
② 台词出自上海昆剧团演出视频。

烘托"以喜景衬哀情"的艺术效果。

戏曲演绎莎剧所面对的观众,绝大部分是中国人,无论从审美习惯还是从民族性格来说,都更容易接受"悲喜相乘"的戏剧内容。

二、形式的中西结合

其一,以虚化实的表演艺术。

戏曲表演如"泼墨敷彩,拿云裁霞",莎剧描写如"工笔点染,穿针凿线",两者结合,使戏曲莎剧呈现出写意伴写实的表演特色。表演在戏剧艺术中处于核心地位,这是中西方戏剧的共同点。然而,戏曲更重视表演,在它还没有剧本的时候,表演就存在了。受民族文化的影响,表演向着写意的方向发展,并最终形成了民族化的以虚代实、虚实相伴的具有系列程式的表演特色,而演员对固有程式(包括曲调和动作)的推崇有碍于对人物情感和剧本思想的表现。

诚然,戏曲的艺术手法是写意性的,写意性的手法实际上是对实物、实景、实事等自然形态的虚拟化,其本源还是客观生活。但是,当高度发达的程式演化成零碎的符号,却让观众不能由它们联想到生活的原态,如何能反映实际生活?脱离了现实生活的表演,就算有高超的技艺,也不可能对观众产生长时间的吸引力,更不可能借助表演传达出有价值的思想内涵。过于强调"写意性"而忽略了对真实生活的表现,只能带给观众"奇观式"的模糊感受而难以产生精神上的深层共鸣——许多古典戏曲在当下遭遇的尴尬大抵来源于此。当以表演为中心的舞台艺术不能满足新生代观众的需求,戏曲就必然为了生存和发展,尝试吸收符合人们心理期待的内容,"戏曲现代戏"和"戏曲莎剧"便是如此产生的。

莎士比亚剧作的成功,最主要的原因在于他对生活"真实"的尊重,他在《哈姆莱特》中曾说:"自有戏剧以来,它的目的始终是反映自然,显示善恶的本来面目,给它的时代看一看它自己演变的模型。"[①] 这不仅是莎士比亚对德谟克利特和亚里士多德"模仿说"的进一步发展,同时也是他进行戏剧创作的追求。尽管莎剧中充满了神秘奇幻的故事情节,但他总是刻意维护着"自然"的标准和真实的人性,使人物谈吐、性格品行都符合生活的真实,即便是传奇剧《暴风雨》,剧中人物的爱憎与宽容也存在合乎逻辑的因果关系。

① 余秋雨:《戏剧理论史稿》,上海文艺出版社,1983年版,第202页。

戏曲莎剧是方法写意与精神写实的艺术作品，表现出外在写意、内在写实的艺术特色。它具有戏曲精湛的演绎手法和莎剧深邃的人文内涵，同时还观照到当下的社会生活，达到了对戏剧"表演中心"和"文学中心"的一种调和。戏曲莎剧写意与写实相结合的进一步发展，表之于外，最突出的特征是程式的新变。

其二，不拘一格的程式新变。

戏曲莎剧在程式上的创新可以归纳为表演程式和音乐程式两个方面。表演程式的创新又可以分为两种，一种是跨行当和跨剧种的表演借鉴，另一种是根据情境吸纳其他艺术，重新设计出的舞蹈动作，两者在戏曲莎剧中都十分常见。

莎剧《麦克白》"被京剧、昆剧、越剧、粤剧、川剧、婺剧、徽剧等不同剧种改编9次以上"[①]，不同剧种的诠释各有特色，但都倾向于用多个行当的技巧去塑造"麦克白夫人"。因为原著中的麦克白夫人，本身就具有相对复杂的人性，在故事发展中又出现了较大的变化，很难用单一行当进行演绎。比如京剧《欲望城国》为塑造敖叔征夫人一角，就设计了青衣、花旦、泼辣旦等多个行当的动作；昆剧《血手记》中，铁夫人发疯前多用闺门旦的程式，"闺疯"一场则动用了花旦、刺杀旦等跨行当技法。不仅使用了"抖袖""气椅""跪步""漫头""下腰"等技艺，还从传统的"云手""水袖"发展出"洗血手"的新程式，并成为外化铁夫人心理状态的经典段落。又如豫剧《约/束》是以老生打底、加入净和丑的元素，来塑造夏洛一角，并且开发出"算盘舞"，以表现他复杂的性格。传奇剧场改编的京剧《李尔在此》，由吴兴国独自饰演原著中的所有角色，几乎荟萃了生、旦、丑、净等不同行当的表演特色，将诸行当的表演程式高度地融合在一起。新近改编自《罗密欧与朱丽叶》的昆曲《醉心花》，同样用跨行当的方法，塑造嬴令（即朱丽叶）这一角色……不难看出，跨行当表演是戏曲莎剧塑造人物时不可或缺的艺术手段。

由于地域文化的差别和形成时间的早晚，不同剧种逐渐分化出各自的风格和擅长表达的内容，比如越剧在塑造青年男女上颇有成就；京剧在表现老生、青衣上经验丰富；豫剧、黄梅戏、东江戏等则更有乡土气息，便于展现乡土生活……单一剧种的程式，有时候并不能满足莎剧中丰富多样的人物和妙趣横生的故事，对表演程式的跨剧种借鉴，就成了程式新变的又一表现，比如在黄梅戏

[①] 黄钶涵：《论中国戏曲演绎的莎士比亚戏剧》，《浙江职业技术学院学报》2016年第3期。

《无事生非》中,为了表现李海萝与娄地鳌的互相吸引,运用川剧"牵眼线"的表现手法。不过,戏曲莎剧对程式的创新更明显地表现为对舞蹈、话剧、影视、民间杂技等其他艺术的吸收。戏曲莎剧对舞蹈的借鉴最早也最广泛,比如昆曲《血手记》中"刺杜"成功后,铁夫人与马佩相拥的动作化用了现代舞的姿势;粤剧《天之骄女》中侍女"抱匣起舞"的舞姿吸收了芭蕾的"踮脚";沪剧《奥赛罗》在动作设计和场面调度上更接近话剧;京剧《欲望城国》中敖叔征被乱箭射死的桥段与影视剧中的场景类似,同出于传奇剧场的京剧《暴风雨》,还尝试用"吊威亚""踩高跷"来体现精灵的飘逸灵动……越剧《仲夏夜之梦》在叙事处理上和京剧《胭脂虎与狮子狗》有异曲同工之妙,而在上海戏剧学院师生演绎的《仲夏夜之梦》中,鱼儿(赫米娅)以为高尚(即拉山德)爱上了玲珑(即海伦娜),所以跳河自杀,玲珑心怀愧疚决意随她而去。清风、明月二神(即仙王、仙后)已经救了鱼儿,为了阻止玲珑自尽,反复让时间静止、倒流。于是,戏曲舞台出现了如视频播放一样"暂停""退回"的效果,观众在欣赏玲珑反复跳河后的迷茫中获得极大的心理愉悦,不仅吸引老观众,还能让青年观众沉迷其中。

一代有一代之文学,一时亦有一时之音乐。戏曲声腔与时俱进的改良和变化,是事物发展的内在规律,也是观众审美的外在要求。明代王骥德在其《曲律》中说:"世之腔调,每三十年一变。由元迄今,不知经几变更矣!"[①] 跨越中西两种文化的戏曲莎剧,在音乐程式上加以创新,更是自然而然的艺术行为。

戏曲在演绎莎剧的时候,由于是用民族的形式表演西方故事,一般不会直接套用固有的曲牌曲调而忽略对环境氛围、人物性格的渲染。成功的戏曲莎剧作品,在音程、调式、节奏、旋律、色彩等方面,都善于吸收流行音乐的元素,呈现出现代化的音乐风格。如京剧《王子复仇记》的唱段,相对于传统唱段更为简短,匀称地分布在剧情和角色之上,使不同行当的每位重要角色都有传情达意的机会,客观上增加了演出音乐的丰富性。该剧对科白的处理虽然以戏曲"念"功为底色,却更接近于当代话剧,伴奏上也改变了"满腔满跟,加花垫衬"的传统原则,而是留下听觉间隙为角色创造更大的抒情时空;豫剧《约/束》在音乐上不拘泥于原本的二八板,除了将伴唱"歌唱化",还在梆子腔的基础上吸收了曲剧、道情的曲调,使它的唱腔更贴近现代观众的审美;昆曲《夫的人》中,虽然也使

[①] 陈多、叶长海选注:《中国历代剧论选注》,湖南文艺出版社,1987年版,第166页。

用传统曲牌,但演唱任务几乎全部集中在"夫人"身上,扮演"夫"的三位男演员唱段极少,并且呈现出合唱、伴唱的形态。这种音乐安排与改编立意密切相关,同时也是当代戏曲审美多元化、层次丰富的具体表现。

"戏曲莎剧"对伴奏乐器的丰富、对背景音乐的使用,都打破了传统调式的局限。许多剧种在搬演莎剧的时候,会吸收西方乐器以增加剧情设置中的异域风情。比如粤剧《天作之合》中就使用了交响乐元素,越剧《仲夏夜之梦》中,高尚和吴铭(即狄米特律斯)二人争抢玲珑的时候,伴随水袖舞蹈居然出现了军乐鼓的伴奏。除了对钢琴、吉他、小提琴、单双簧管等西方乐器的引入和本土乐器的改良外,"戏曲莎剧"还开始注重背景音乐的处理,借以加强音乐对环境和情绪的烘托作用。比如京剧《歧王梦》设计有雷声、风声等音效,黄梅戏《无事生非》不仅使用伴唱和帮腔,还加入鸟鸣来衬托有情之人相爱的喜悦。

21世纪以后的戏曲剧目对西方音乐的使用则更为常见,戏曲剧团配备交响乐队的情况也不再稀奇。台湾地区还革新了二胡的材料,用合成面料替代过去的蟒皮蒙筒,达到环保和稳定音色的目的。戏曲莎剧在音乐上的这些创新,都得到了市场的认可,在艺术与经济上实现了双赢。戏曲程式的创新,在剧本改编和舞台呈现中,在演绎者自觉不自觉的选择下,不断产生出新的变化。

其三,雅俗共赏的戏剧语言。

戏曲演绎莎剧的语言在以下两方面与众不同:一方面,与莎剧相比,戏曲莎剧在念白和唱词上更符合戏曲剧种不同声腔的美学规范,如平仄对仗、合辙押韵等;与传统戏曲相比,戏曲莎剧吸纳了原著中的英语和当下流行的词句,也有直接译自原著的台词,呈现出"混合""拼贴"的语言现象。

念白与唱词的本土化现象,普遍存在于戏曲莎剧之中,几乎属于戏曲演绎莎剧最典型的特色。比如在莎剧《无事生非》中,贝特丽丝与培尼狄克之间的互相挖苦本是单纯的人身攻击,没有清晰地反映主人公内心的意志,对话虽然充满"矛盾"却不适于戏曲的表演。黄梅戏《无事生非》则改为这样的唱段:

> 李碧翠:我是野花不在园中放,我是山猴不愿系链环。世人皆冷眼,轻女却尊男,裙带系裙带,门环扣门环。女儿有价身无主,难得真情结良缘。炎黄子孙皆兄妹,何须寄身嫁一男。

不仅点明李碧翠不愿随便嫁人是出于她自尊自爱的本心,更抨击了重男轻女的

封建传统。该剧在处理男女主人公争吵的时候,还融入"苍蝇""三寸钉""驴粪蛋撒粉"等乡土意象,充分表现出黄梅戏通俗亲切的剧种特色。

粤剧《天作之合》的念白和唱词更贴近中国文化,我们甚至无需对比原著,因为它的本土化是一目了然的。比如第二场中,韦思娥抱怨小侯爷不明白自己的感情:

> 你这个傻头傻脑的小侯爷呀!枉我痴心一片示情爱,我言下之意他总不领会。西厢月色朦胧户半开,不见张生跳墙会见妹妹,把我莺莺屈做红娘,替别人去做媒……有了,佳话流传玉镜台,晋代温峤自聘良缘自作媒,史籍曾留记载,此际使我心窍开。可以稍施狡狯……

唱词刚好把韦思娥当时的处境给说了出来,作为"韦思山",她明明是心恋"张生"的莺莺,却不能言明,反要为了"张生"向别人提亲,心里是非常抵触的,于是产生了后来装扮成"韦思娥"(即她自己)向侯爷表白的情节。韦思娥前往高府求婚一场的科白,则完全脱离原著语言,直接取自《论语》和《诗经·召南·摽有梅》:

> 韦思娥:孔圣人讲过,过犹不及。
> 高小姐:何谓过犹不及?
> 韦思娥:小姐如今正是。桃之夭夭,灼灼其华,理当之子于归,宜其家室。若是七年之后,那是摽有梅,其实七兮。婚姻失时,使父母泉下不安,岂非反而不孝?

这一场科白和唱词的本土化,在不知不觉中为原著薇奥拉对奥利维娅的"气质性"吸引增添了教养的认同,韦思娥凭借面如冠玉和出口成章才获得了高小姐的芳心。《天作之合》中,韦思娥在高小姐的心目中从"小书童"到"小管家",从"小管家"到"小相公",又从"小相公"到"韦相公"的地位攀升,也别具中国"称谓语"的文化内涵。如果用原著中的语言和称谓,必然不及立足我国传统文化的语言生动贴切。

戏曲莎剧另外一个突出的语言特色,是将英语词句、原著译句和地方方言融汇到舞台演出中。这种现象大多出现于90年代以后的改编作品中,这与新的

时代观众接受水平的提升不无关系。如上海京剧院改编的《歧王梦》（改编自《李尔王》，1995）第五幕"疯审"的结尾，弄人喊道："下班了，下班了！"就起到了间离悲剧情感的作用，引起现场观众的哄笑；而在粤剧《豪门千金》（改编自《威尼斯商人》，2009）中，则充满了广东方言，如"睇住来啦""谁人唔爱""日来落紧货物""我呢只手指""衰到扑街"等等，真正与本地观众的生活紧密联系，呈现出丰富的生活趣味和地方特色；汉剧《驯悍记》在美国演出时，主角用英语和外国观众互动，令外国观众对戏曲艺术有了新的认识；昆曲《夫的人》在说白中加进流行网络用语，如"吓死宝宝了"，使青年观众产生亲切感……类似的例子不胜枚举，它们都表现出戏曲莎剧语言的自由化和生活化。这种生活语言的融入，可以看作戏曲通俗性的回归，扑面而来的生活气息也是戏曲保持民间活力的制胜法宝。

将译文运用到舞台上的成功例子，以上海京剧院的《王子复仇记》（改编自《哈姆莱特》，2005）最具代表性，剧中大部分科白和唱段，直接取材于莎士比亚的中译本，但在化用的同时保持了简化语言的改编原则。比如子丹（即哈姆莱特）在确信父王被叔父杀死以后的台词是这样的：

> 子丹：父王啊，可怜的亡魂！我要将陈腐的虚言、无聊的格言、琐碎的听闻，一概拭去，单单记下你的叮咛，毫无杂念。我再次起誓：万恶的奸贼，险毒的妇人，好叔父，你等着吧！

这几句话其实是对原著台词的凝练，删掉冗杂的铺陈，只保留了"陈腐的虚言""无聊的格言""琐碎的听闻""险毒的妇人"等翻译词组，既符合京剧科白的旋律，又使该剧带有鲜活的"莎味儿"。这种对原著语言风格的沿袭贯穿全剧，演出时还融入话剧"台词"的发音技巧，使京剧《王子复仇记》（2005）皴染了明显的西方戏剧色彩。

除了对生活词句的随机取用、对原著译文的沿袭凝练，戏曲莎剧中的语言还衍生出"导演"的功能。台北新剧团改编的京剧《胭脂虎与狮子狗》（改编自《驯悍记》，2002），安插兼具导演作用的说书人，用电影蒙太奇手法制造"戏中戏"的舞台效果。第一场"说书"中，胭脂虎撒泼打骂妹妹，妹妹情急之下躲到说书人身后，胭脂虎还要打，说书人忙喊："Cut！"其余人物如戏曲"亮相"一般定格，由说书人介绍胭脂虎。继而定格解除，故事继续：

 胭脂虎：(斥说书人)你敢说我坏话?! 我连你一起打！
 说书人：且慢！你是古代人，我是现代人，相隔数百年；你在大陆，我在台湾，相隔数千里……嘿嘿，你打不到我！
 胭脂虎：我打不到你……我！我打得到我妹妹！我打你……①

 此后的情节，都以演员与观众的交流产生"戏里戏外"的切换，居然在舞台上营造出视频剪辑式的效果。可见，戏曲莎剧中生活语言的使用起到了消解时空距离的作用，但它并不追求真实性，有时还不断地间离故事，借以增加演员与观众的互动。《胭脂虎与狮子狗》特殊的剧场沟通方法，使习惯影视艺术的新生代观众感到亲切，同时，突出了剧场演出的即时性。
 其四，风格多样的舞美设计。
 戏曲舞美在西式剧场出现以后，就已经开启了现代化的进程，在舞台调度、灯光色彩、背景设计、道具使用等方面，均不同于乡庙草台或者红氍毹上的传统，其最突出的特点应该是立足多种艺术的"丰富性"和"综合性"，主要集中于舞台设计和服装道具的安排。这些虽不是演绎莎剧的必要条件，但在很大程度上决定了演出风格，并且直接显示出演绎者的审美倾向。
 戏曲莎剧在舞台设计上表现出两种倾向：一种是遵循传统戏曲"一桌二椅"的极简形式，留给演员较大的挥洒空间；另一种是布置出精美的演出场地，达到虚实相生的效果。前者更倾向于戏曲自身写意性的审美特征，能给人干净、简练、通透的直观感受。京剧《王子复仇记》就采用了这种方法，用五把椅子完成了墓碑、桌椅、山石、卧榻等多种物相的表达，但并不影响观众对剧情的理解，且有利于演员武打身段的展现。这种设计虽然在风格上倾向于传统，但它带有明显的现代化色彩，或者说是戏曲艺术在后现代潮流下的返璞归真。简约的舞台加上色彩鲜明的灯光，比繁复的实景堆砌更有视觉美感，也更能突出角色心理和故事情节的变化，是戏曲莎剧最常用的一种舞台结构。昆曲《夫的人》同样是这种舞台风格，用三把长背椅子指代王座、走廊、卧榻等，用一件黑袍代指权力和野心。椅子在演出中伴随情节被演员们挪来挪去，其倾斜的形态，还产生了类似于影视画面不稳定构图的效果，隐喻着"夫"政权不稳、"夫人"理智渐失。新编昆曲《醉心花》(改编自《罗密欧与朱丽叶》)沿袭了这种舞台风格，全场以蓝色椭

① 陈芳：《莎戏曲：跨文化改编与演绎》，国立台湾师范大学出版社，2012年版，第41页。

圆环作为背景,表达出男女主人公对长相厮守生活的渴求。

《夫的人》属小剧场演出,表演空间不大,演员与观众的距离触手可及,在空间设计上倒有些像"画地为台"的草台小戏。但它们毕竟是不同时代的产物,必然有许多实际效果的差别。以笔者所见,当前的戏曲莎剧,或者也可以推及现代戏曲,在采用简约舞台风格的时候,与传统戏曲最大的区别就在于对灯光造型的重视。就目前流传的演出视频而言,20世纪90年代以后的戏曲莎剧作品,无论舞台风格如何,大都会利用灯光的色彩渲染情绪。京剧《王子复仇记》用了蓝色、红色、黄色烘托故事发生的环境,昆曲《夫的人》交错使用蓝色、红色两种色调,借以表现冷静、理性或者激情、欲望。此外,京剧《歧王梦》以黑色营造荒凉绝望之情,歌仔戏《彼岸花》用紫色表现私订终身之喜,越剧《仲夏夜之梦》用绿色表达生机盎然之意……

戏曲莎剧对灯光、色彩,以及服饰、化妆、道具等方面的运用,在第二种舞美风格中表现得更加生动。演绎者基于"好看"和相对写实的追求,借鉴影视剧表现手法设计舞台造型,结合戏曲自身动作的虚拟性,营造出虚实相生的艺术效果。这种舞台形态早已出现,表现在色彩上,主要是灯光的多变和服饰的丰富。越剧《天长地久》(改编自《罗密欧与朱丽叶》,1985)中的阳台和西式古装,黄梅戏《无事生非》中的两丛灌木和新制戏服等,都属于舞台背景和服饰上的积极实践。另外,戏曲演绎莎剧时在化妆上也不同以往,会为莎剧中个性化的人物设计独特的妆容,如在沪剧《奥赛罗》中,饰演奥赛罗的演员就把裸露在外的皮肤全部涂黑,以符合原著中摩尔人的形象。自然,也有为了将莎剧形象中国化的舞美造型,比如在豫剧《约/束》中,慕容天(即鲍西娅)的衣裳以中国汉代衣冠为基础,许多国家的求婚者则穿上了具有不同民族元素的服饰,不但把人物本土化,还彰显出慕容天的名声远播。如此虚实结合、人景交融的舞台风格,为戏曲舞台增加了新的看点。

戏曲莎剧舞美的丰富性,当然不局限于以上两种设计倾向,事实上,由于演出过程中不同场景舞台的变化,我们也很难对许多剧目的舞美作出"写意化"或者"写实化"的定论。打破这种局限的,除了对两者的综合运用,还有对舞台造型的多样化尝试。比如2004年台湾传奇剧场推出的《暴风雨》,请影视行业出身的徐克担任导演,请电影美术指导叶锦添负责舞美设计,在舞美上几乎全方位向影视靠拢。波布罗长达几十米的法袍、精灵们飘逸舞动的彩绸,都给观众耳目一新的感觉,这种舞美结合京剧的"唱念做打"和高超的音响技巧,为观众

呈现出一场精彩绝伦的视觉盛宴，达到了一票难求的效果。不过，正是由于演绎者在舞美上添加了太多元素，使叙事带有强烈的拼凑痕迹，反而有碍对原著精神的表达。

此外，戏曲莎剧舞美的丰富性还包括舞台调度等方面，伴随着现代化舞台的普及，绝大多数戏曲现代戏都会采用不同于以往的出场、转场方式，比如将"扯四门""钻烟筒""斜胡同""二龙出水"等传统调度手法改为适应现代舞台的演员走位……与其他舞台艺术一样，戏曲舞台上丰富多彩的创新手法，应该以"塑造人物""讲述故事"为中心，无论是"写意化""写实化"还是"夸张化"的舞美，都只能是对表演的加持。只要能配合演员达到理想的演出效果，使戏曲莎剧的叙事、抒情、人物塑造等方面更加协调，为观众带去高质量的艺术美感，就是好的舞台设计。

综上所述，戏曲莎剧呈现出"以人为本""悲喜相乘"的审美特色，形式上具有"以虚化实的表演艺术""不拘一格的程式新变""广纳博采的舞台语言""风格多样的舞美设计"等艺术特征，虽然存在着与戏曲演绎其他西方作品相重合的地方，但其艺术手法对跨文化改编具有不可替代的参考价值。笔者认为，戏曲改编莎剧应该遵循这样的原则：把莎剧作为一个文学原料融入戏曲艺术中去，取自莎剧，但不囿于原著的剧意、剧情和人物，要以表现中华民族的文化为旨归。

温暖的家国情怀　独立的爱情主题

——评新编昆剧《范蠡与西施》的文学创新

刘衍青*

摘　要：洪惟助先生新编昆剧《范蠡与西施》自2013年上演以来，得到了专家与观众的好评，尤其对其曲词之典雅多赞语。作为一部"新编"昆剧，相比同类题材的剧目，其新颖之处主要体现在四个方面：一是淡化范蠡的功名心，突出爱国之情，使剧中的"家国情怀"温暖而赤诚；二是强调爱情主题的独立性，将范蠡与西施并置于爱情天平，二人共同担当国是，共同守望爱情，有着现代意义上的爱情平等意识；三是通过西施的反思，反映出作者立足人情道义对历史的沉思、对人性的考量；四是剧中情节选择与曲词撰写也有诸多创新之处。

关键词：新编昆剧　《范蠡与西施》　家国情怀　爱情主题

Abstract: Mr. Hong Weizhu's new kunqu opera *Fan Li and Xi Shi* has been well received by experts and audiences since it was staged in 2013, especially for its elegant lyrics. As a newly compiled kunqu opera, its novelty is mainly reflected in four aspects compared with the plays of similar themes. First, Fan Li downplays the heart of fame, highlights the patriotism, so that the play's home feelings are warm and sincere. Second, he stresses the independence of love in theme and puts Fan Li and Xi Shi in the balance of love. They share the responsibility of the country and

* 刘衍青（1971—　），女，文学博士，宁夏师范学院教授，硕士生导师。研究方向：明清小说戏曲。

本文为宁夏"十三五"重点学科中国语言文学学科（宁夏大学与宁夏师范学院共建）建设阶段性成果。

guard love together, with the sense of equality of love in the modern sense. Third, through Xi Shi's reflection, it reflects the author's reflection on history based on humanism and morality and the consideration of human nature. In addition, there are many innovations in the selection of plots and the composition of lyrics.

Keywords: New Kunqu Opera; *Fan Li and Xi Shi*; Patriotism; Love Theme

范蠡与西施在历史典籍中均有记载。范蠡较早出现于《国语·越语》,是一位忠君报国的谋士形象,之后在《史记》的不同篇目中有详细的记载,如《勾践世家》《吴太伯世家》《货殖列传》等。西施则以出众的容貌出现于《管子·小称》《墨子》《庄子》《孟子》,从史书与诸子之书的记载看,二人在历史上并没有交集。东汉时期,在赵晔的《吴越春秋》和袁康的《越绝书》中,西施被"卷入"吴越争战,成为被献给吴王的美人。其中,在《吴越春秋》中由范蠡献施。不过,在这两部书中,二人并没有发生爱情。西施在两部书中的结局并不相同,一种是"西施亡吴国后,复归范蠡,同泛五湖而去",另一种是"吴亡,西子被杀"。前者,虽然有西施归范蠡同泛五湖的情节,但其落脚点在于表彰范蠡在政治功名面前急流勇退,与爱情主题关联不大。在魏晋南北朝至唐宋元这一漫长的历史时期,范蠡与西施的故事依然没有爱情因子。直至明代中叶,梁辰鱼根据《吴越春秋》改编的昆剧《浣纱记》出现,范蠡与西施的故事才具有了以家国兴亡为主,辅以男女之情的主题意蕴。自此之后,范蠡、西施的故事便沿着这一主题发展,但是,在不同的作品中,对范蠡与西施爱情的态度有区别,二人形象也有所不同。因此,当台湾中央大学洪惟助先生的新编昆剧《范蠡与西施》上演时,观众有期待,也有疑问:这一新编昆剧,新在哪里?有学者认为:"文学是昆剧的灵魂,醇厚的文学内涵与高品位的美学蕴味令昆曲超越为戏曲的凤冠。昆曲演出中文学的重要性,在当下将古典传奇名著搬上舞台的过程中仍旧不容忽略。"[1] 因此,看这部昆剧新不新,首先要看其剧本是否有创新之处。从文学的角度看,这部昆剧与《浣纱记》及近几年上演的粤剧《范蠡献西施》、越剧《西施断缆》、台湾歌仔戏《范蠡献西施》等相比,其新颖之处主要表现在以下几个方面。

[1] 朱栋霖:《当代昆曲舞台上的汤显祖剧作》,《中国文艺评论》2017年第11期。

一、温暖的家国情怀

中国古代男子受儒家伦理思想规范,有"学成文武艺,货与帝王家"的理想追求,因此,建功立业、报效国家成为中国古代文学的重要母题。"忠君报国"也成为儒家知识分子追求名利的合理诉求,为此而牺牲家庭、家族之利益被视为合伦理、合情理的选择。早在元代南戏《琵琶记》中,蔡伯喈便以牺牲孝道、背叛妻子为代价,赢得功名富贵。梁辰鱼的《浣纱记》中,尽管在第一出《家门》中强调,范蠡"春风叩帘栊,何暇谈名说利";但《游春》一出,范蠡的唱词依然透露出强烈的名利心:"幼慕阴符之术,长习权谋之书。先计后战,善以奇而用兵。包势兼形,能以正而守国。争奈数奇不偶,年长无成。"如今虽然得到越王赏识,但功名未遂,心绪不宁,禁不住发出了慨叹:"奔走侯门,驱驰尘境。我仔细想将起来,贫贱虽同草芥,富贵终是浮云,受祸者未必非福,得福者未必非祸。"

前一段是范蠡真实的心境,后一段则是其无奈的自我安慰。他内心焦虑的是"但岁月易去,功名未成,如何是好"。可见,梁辰鱼《浣纱记》中的家国情怀里蕴含着范蠡浓重的功名心。广州粤剧院的《范蠡献西施》为了回避范蠡功名心重、不惜主动献施的情节,只得抬高西施的见识,让她由一乡村少女变为范蠡事业上志同道合的伴侣,二人有共同的抱负——复兴越国[①]。这样,西施赴吴便成为她实现抱负的自觉之举,范蠡的功名心被巧妙遮蔽。这一改动,固然使西施的形象具有了崇高美,但是,也违逆了西施在历史与民间积淀的形象特征,成为作者创作主旨的传声筒,令读者难以信服,也难以接受。

在新编昆剧《范蠡与西施》中,作者淡化了范蠡的功名心。第一出"浣纱"中,范蠡自我介绍道:"……倜傥负俗,佯狂玩世。忘情故乡,游宦他国。蒙越王拔擢,命为上大夫。"并说:"小生往日志在天下,未尝着意于婚事。"可见,范蠡没有功名未遂的焦虑与惆怅,这样处理,更符合当代观众的审美理想。但是,作者没有淡化范蠡的"家国情怀",当国家危难之时,在国家利益与个人利益冲突时,范蠡有痛苦、有矛盾,甚至有抗拒。在第四出"定计"中,当文种提出:"能迷惑吴王者,唯西施一人而已",勾践征询范蠡意见时,范蠡禁不住说:

啊呀大王千岁呀!西施乃我未婚之妻,三年来我与她苦苦相守,本该

① 王友辉:《范蠡献西施》,《戏剧学刊》2005年第2期。

情定姻缘。故今日此事,实难从命,望大王另择他人,范蠡我感恩不尽。

然而,当文种以复国大计和越王勾践对他二人的知遇之恩说服范蠡,越王勾践亲自拜求范蠡时,作为越国重臣的范蠡,没有拒绝的理由:

文种:范大夫啊!莫忘艰危吴地凄凉景,记取君臣相惜一缕情。兴亡家国伊人凭,望少伯深思应允。(下跪)

勾践:范大夫,为兴越复仇报国,请受本王一拜!

第五出"劝施"中范蠡道出了自己的抉择:"国亡家破,你我二人之鸳盟如何安保?我是越国重臣,眼看国家残破,百姓流离,如何能安心享乐?为此你我只得忍痛,暂舍私情,成全大义。"这一段话合情合理,既崇高又温暖,不仅没有降低范蠡的形象,还使其家国情怀更为宏阔、更为深远、更令观众动容。范蠡劝西施赴吴,不是为了一己之功名,而是出于一片赤诚的爱国情。相比较,梁辰鱼《浣纱记》中范蠡献施时的表现则很难让当代观众、尤其是女性观众接受。他主动向越王勾践提出"献施":

有一处女,独居山中。艳色绝伦,举世罕见。已曾许臣,尚未娶之⋯⋯今若欲用,即当进上。

范蠡的提议连勾践都难以接受,他说:"虽未成配,已作卿妻,恐无此理。"但范蠡迫不及待地说:"臣闻为天下者不顾家,况一未娶之女,主公不必多虑。"范蠡"献施"虽然打着国家大义的旗号却难以遮掩其自私而冷酷的本质,西施在其眼里只是一件物品而已,这样的范蠡形象及女性意识,已经不适宜于当代人的价值追求与审美需要。新编昆剧《范蠡与西施》打破了这一陈旧的思想,但没有降低范蠡忠贞爱国形象的高度,也没有贸然地拔高西施的形象,而是合情理地删掉范蠡表现功名心的唱白,保留并突出他的爱国之情,使范蠡的家国情怀与现代观众产生了强烈共鸣,这是这部剧的"新"意之一。

二、独立的爱情主题

明清时期有多部传奇作品将家国情怀与爱情主题相融合,采用双线并进的

方式,演绎着二重主题,如《浣纱记》《长生殿》《桃花扇》等。但是,两条线并非平等,确切说,是爱情线依附于家国线。在一些作品中,"爱情"线的存在,成为考验男子家国意识是否坚定的重要比照。如《浣纱记》中范蠡面对越国"献施"计划,没有丝毫犹豫,他说:"想国家事体重大,岂宜吝一妇人。敬已荐之主公,特遣山中迎取。"在去信探知西施未嫁、仍在等他迎娶时,便亲自前往苎箩村,取西施献于吴王。因此,此出回目为"迎施",而不是"劝施"。"劝"已经大可不必,因为西施是范蠡的未婚妻,便是其私人物品,可由其随意处置。范蠡见到西施后,以君王之命催促她快快起程:"今日特到贵宅呵,奉君王命。江东百姓全是赖卿卿。小娘子,你若肯去呵,二国之兴废存亡,更未可知。我两人之再会重逢,亦未可晓。望伊家及早登程,不必留停,婚姻事皆前定。"同时强调自己处境艰难:"羞杀我一事无成两鬓星",他以自己"一事无成两鬓星"既赢得西施的怜悯,又逼其就范。范蠡的自私与强烈的功名心暴露无遗,他将他们爱情的变故归结为"婚姻事皆前定",全然不顾西施三年苦等与自己当年的承诺。此时的范蠡不是爱国者,而是《红楼梦》中所批评的如贾雨村一样、沽名钓誉的禄蠹浊物,他利用西施的痴情和弱小成全自己的名利。至此,范蠡与西施的爱情主题已经完全被消解,西施没有谴责、没有拒绝,只是悲凄地接受命运的捉弄,面对范蠡的催逼,她无奈地说:"既然如此,勉强应承。待我进去,禀过母亲,方可去也。"诸暨市越剧团编演的《西施断缆》中,"舍身去、别家园……纵然今生难回还,能换个国泰民安心也甘!"范蠡在勾践与文种的劝导之下,最终也决定以国事为重,放弃了他与西施的爱情,劝解西施,让她离开越国去做夫差的侍妾。

洪惟助的《范蠡与西施》改编自《浣纱记》,但在处理范蠡与西施的爱情时,有着鲜明的主旨与独立的姿态。作者将范蠡与西施置于平等的位置,叙述二人之间的曲折经历;将爱情主题与家国主题相交织,同时给予"爱情"独立的地位,呈现出令人耳目一新的爱情观。第一出"浣纱",西施登场的唱词,与《西厢记》《浣纱记》《牡丹亭》等爱情剧中女主人公的唱词有异曲同工之妙,意在表达西施"年已及笄,尚不知如意郎君何处也"的少女怀春心理。而范蠡也与这些剧作中的男子一样,亦是惊艳于女子的美貌而提出"同筑窠巢,以结姻盟"的愿望。然而,在细节处,依然有区别,洪惟助笔下的范蠡还对西施表白道:"今见小娘子,却让我忘却天下!""小生若能与小娘子厮守一生,足矣!"这是《浣纱记》中所没有的。

为了突出、加强剧中的爱情主题,作者特意加了"忆约"一出,用穿越时空的对话,让范蠡与西施互相倾吐思念之情。其中,不乏动人心弦的唱词:

(西施唱)南越调【绵搭絮】
东风无赖、又送一春过。
好事蹉跎,
赢得恹恹春病多。
情难荷,我病在心窝。

(范蠡唱)【绵搭絮】
雾迷烟蔽,
残旅守高坡。
烽火沿山,
不得回归可奈何?
想娇娥,我痛在心窝。

一个"情难荷,我病在心窝",一个"想娇娥,我痛在心窝"。这一段对唱,与接下来的二人合唱,无疑使剧作的爱情主题显得纯粹而深沉。

当越国面临危难,文种与越王提出"献施"之计时,范蠡断然拒绝,本能地保护着他们的爱情,这与上文所述《浣纱记》中范蠡的表现完全不同。然而,当文种晓之以情、动之以理的劝导范蠡,唤起他作为越国上大夫的责任与士为知己者死的报恩心理时,范蠡向二人道出心声:

北双调【风入松】
苦命的西施范蠡抱深情,
两别离三载梦长惊。
我抛爱眷囚吴境,
忍艰困为国谋营。
喜今日归来圆姻聘,
谁料想恁君臣棒打鸳盟!

最终,范蠡以家国利益为重,前往"劝施"。在剧中,范蠡承受着比西施更为沉

重的痛苦，因为这份痛苦里有对西施的愧疚。在"劝施"一回，作者笔下的范蠡理性而深情，当他说出"献施"计划时，西施惊诧、伤心，禁不住问道："范郎，要舍弃我！你要我离乡背井去侍候敌国君王？"范蠡冷静地劝西施："不要悲伤过度，你我静静思量啊。"当西施谴责他："兀良！你良知丧亡，我止不住的泪水汪汪！"他说："西施，我们暂且忍耐，你不要哭了！是我范蠡亏欠于你啊！（下跪）"范蠡的回答深深地打动了剧场的观众，许多观众落泪了，接下来的一句："西施，为了你我长远的幸福相聚，只得忍受短暂的痛苦别离！"这两句中最令观众动容的是"我们暂且忍耐""为了你我长远的幸福相聚"，范蠡强调"我们""你我"，他与西施共同担起复国重任，共同承受着离别的悲痛，共同忍受着残酷的现实！这两句没有华美的词藻，没有典雅的句子，没有诗意的境界，却打动了观众，这是熟悉场上之曲的洪惟助先生最高妙的安排。作者没有就此止步，他合情理地安排了西施对范蠡表白的怀疑，范蠡赤诚的回答再一次让现场的观众，尤其是女性观众泪流满面：

西施：我去三年、五年，君将何以自处？
范蠡：我将日日北望，孤寂独处，祈求上苍，保佑卿卿！
西施：若是十年不回来呢？
范蠡：我就等你十年！
西施：若是终生不回呢？
范蠡：范蠡终生不娶！（跪下）

至此，《范蠡与西施》的爱情主题已经独立于家国主题而存在。范蠡为国家的复兴忍受屈辱、付出爱情和生命都在所不惜，但是，他从来没有放弃爱情，如同没有放弃复兴越国的计划一样。在爱情遭受挫折时，他选择与西施站在一起，共同担当、共同忍耐！这是范蠡形象的重大突破，他既具有传统意义上的家国情怀，也具有现代意义上的爱情至上，两者共同托衬起一个动人心魄的形象——闪耀着人性光辉的范蠡！

如果说"劝施"一出是新编昆剧《范蠡与西施》的高潮，那么"泛湖"则是其爱情主题的升华。在越国黎民安乐、大地回春之际，范蠡偕西施泛水五湖，是为了寻觅远离尘俗与机心争斗的永居之地，得以安享闲适岁月，"鹊桥相会，永不离弃"！范蠡为此回忆往昔的忠贞心路，进一步向西施表白爱意：

若耶相遇,我心已属于你;在吴为囚,只有溪纱相伴;你来吴宫,我独自在越,亦只有溪纱相伴;专情专意于你,从未他想,皇天可鉴!

而在《浣纱记》等剧中范、西二人亦"泛湖",但"泛湖"的目的与爱情几乎没有关联。在梁辰鱼笔下,范蠡之"泛湖"主要有两个原因,一是"载去西施岂无意,恐留倾国更迷君";二是范蠡看清勾践"可与共患难,不可与其安乐","若少留滞,焉知今日之范蠡,不为昔日之伍胥也?"由此可见,"泛湖"是带西施远离越国,免得她以美色迷惑越王,以及范蠡自己避祸全身的权益之举。当然,也捎带有"唯愿普天下做夫妻都是咱共你"的大愿,观众听到这样的唱词,若说其是出于爱情多少显得牵强。当代改编的范蠡与西施的故事中,对于"泛湖"一场,也多沿用梁辰鱼《浣纱记》的情节,如台湾王友辉编的歌仔戏《范蠡献西施》中越国复兴计划成功,范蠡与西施重逢后,范蠡不与勾践、文种告别,便偕西施离去,也是恐惧"狐死狗烹,鸟尽弓藏",这一情节的设置也与爱情缺少关联。在比较中,更容易感受到《范蠡与西施》中平等、理性、包容的人文气息,这也为当代戏曲创作中旧题换新颜提供了可资借鉴的经验。

三、西施的生命困惑引人沉思

新编昆剧《范蠡与西施》中,对于范蠡的刻画有较多颠覆性的细节,使这个人物既崇高又钟情,征服了许多女性观众。西施——这一女主人公,在剧中是一位大家熟悉的、沉浸于恋爱中的女性形象。她既多情又弱小,言行符合世居乡村的少女形象。但是,西施经历了被迫与范蠡别离、赴吴国陪伴夫差;得到夫差万千宠爱于一身之后,目睹夫差因她而不理朝政,最终国破人亡的凄惨下场。因此,当范蠡冲破吴国将士,赶到馆娃宫与西施相会时,西施已经不是三年前离开苎箩村的少女,作者将自己对历史兴衰的思考寄寓在这位有了经历与故事的女性身上,让她合情合理地道出了满怀困惑:

西施:【北雁儿落带得胜令】
　　烽烟未了期,
　　伤死无由计。
　　纷纷鼓角催,
　　多少征夫泪。

> 呀,都只为称霸与扬威,
> 都只为国主互凌欺。
> 贱妾来吴地,
> 所为却为谁!
> 堪悲,忠臣子胥心身碎,
> 噫嘻,率真自大的夫差血肉飞。

西施痛苦地追问道:"我心乱矣!夫差为我亡了国家,你为国家舍弃了我!妾在吴亡之时,随你而去,岂是合乎道义?"几千年来没有人这样追问,这是当代人的思考,也是作者立足人情道义对历史的反思与人性的考量。剧末,西施的这段唱白使观众原本欣喜的心冷静下来,陷入沉思。试想,如果没有这一段情节设置,观众一定会在范蠡与西施团圆的满足感中离开剧场,这样的结局固然符合中国传统的审美习惯,但无法满足现代人的批判思维,也会使该剧的新意打上折扣。这一段由西施提出的历史之问,让这部承载着温暖的家国情怀与独立的爱情主题的新编昆剧,有了更深远的内涵与思考。

 此外,洪惟助先生在情节选择与曲词撰写方面也有诸多创新之处。他删繁就简,紧紧围绕范蠡与西施的故事展开,将《浣纱记》四十五出改编为十一出。其中《忆约》为新创情节,该出采用范蠡与西施对唱的方式,利用现代舞台场景,突出表现二人忠贞不渝的爱情。曲文的承袭与创新,在该剧上演之初,便得到观众和学者的肯定。据洪惟助先生回忆,2013年4月1日至2日在杭州胜利剧场演出结束后,一位老曲家上台对洪惟助感慨地说:"我从小看昆剧,今年九十一岁了。现在的新编昆剧多不是昆剧,你这才是真正的昆剧。文词优美,音乐好听,你要一部一部写下去。"[①] 有学者则从传承与创新的视角肯定该剧的语言美:"他的曲文古朴雅正,清新俊朗,既承袭传统,又有所创新,不像近年来的某些新编戏,徒有'昆曲'之名称而无'昆曲'之韵味。"[②] 这些"新"意使这部新编昆剧既满足现代观众的审美需求与观看期待,又保存了昆曲的典雅意韵,是昆曲剧本创作的成功之作。

① 洪惟助:《昆曲之旅》,《戏曲艺术》2017年第3期。
② 孙玫:《雅音正声 老树新芽——新编昆曲〈范蠡与西施〉观后》,《艺术百家》2014年第1期。

[参考文献]

[1] [明]梁辰鱼著,吴书荫编集、校点:《浣纱记》,《梁辰鱼集》,上海古籍出版社,2010年版。

[2] 洪惟助著,陈嵘、周秦主编:《范蠡与西施》,中国昆曲论坛2012,古吴轩出版社,2013年版。

从文本到银幕

——1958年越剧片《情探》的戏曲银幕化书写

许 元*

摘 要：从南戏之首《王魁》到川剧《情探》，王魁和桂英的故事一直在戏曲舞台上久演不衰。后经安娥、田汉改编为越剧后，傅全香吸收昆曲和川剧的表演特色，使其成为越剧的代表剧目。1958年江南电影制片厂又将其搬上电影银幕，成为"十七年"时期经典戏曲电影之一。从川剧到越剧电影的艺术创造过程中，其高度文学性的剧本、演员的精心塑造、戏曲银幕化的镜头处理都是越剧电影《情探》获得成功的奥秘所在。

关键词：文本　越剧电影　《情探》　镜头

Abstract: As the top play in southern operas, *A Visit out of Affection*, a Sichuan Opera evolved from *Wang Kui*, has been the most popular one. After being adapted into Shaoxing Opera by An E and Tian Han, Fu Quanxiang absorbed the performance characteristics of Kunqu Opera and Sichuan opera, making it a representative play of Shaoxing Opera. In 1958, Jiangnan Film Studio brought it to the movie screen as one of the classic opera films of the "seventeen-year period". In the artistic creation of *A Visit out of Affection* from Sichuan Opera to Shaoxing Opera film, the secret of the success of Shaoxing Opera film lies in its highly literary script, the actors' elaborately shaping and the screen treatment of drama.

Keywords: Text; Shaoxing Opera Film; *A Visit out of Affection*; Scene

* 许元（1985— ），上海戏剧学院师资博士后。研究方向：戏曲电影、表导演研究、电影史论。

一、作为"诗剧"的《情探》

《情探》曾是川剧最负盛名的经典折子戏之一,是一折充满诗情画意的诗剧、一出曲尽人情冷暖的感情戏。它说的是著名的"王魁负桂英"的故事,青楼女子敫桂英在海神庙前偶遇穷困潦倒的书生王魁,将其救回妓院,二人结为夫妇。敫桂英为与王魁修百年之好,供王魁读书,两年后王魁进京赶考,两人在海神庙前盟誓,发誓永不变心,不料王魁一举夺魁高中状元。王魁被韩丞相看中,入赘宰相府,面对荣华富贵,王魁决定一纸休书抛弃糟糠之妻。冤屈不已的敫桂英来到海神庙哭诉不幸,后率鬼卒赶至相府,活捉王魁。作为南戏之首的"王魁"戏,几乎与中国戏曲的形成和发展共始终,宋"官本杂剧段数"中就存《王魁三乡题》[①]之目,南戏之初亦有《王魁》,被人誉为戏文之始[②],之后又出现元杂剧《海神庙王魁负桂英》[③],明代又有杨文奎的《王魁不负心》和王玉峰的《焚香记》。王魁和敫桂英的爱情故事在民间流传广泛,王魁的故事以两种截然不同的结局出现在舞台:一种是王魁负桂英,桂英复仇;另一种是为王魁翻案,辞婚守义,团圆收场。《焚香记》是按照后一种戏路改编的,以夫妻和好大团圆结局,这必然冲淡了悲剧的气氛。川剧中的王魁戏,最早的剧名为《红鸾配》,川剧《情探》是近代川剧作家赵熙根据《红鸾配·活捉》一折改写,又名《改良活捉》。赵熙的《情探》在人物刻画上较之前的王魁戏有了更进一步的塑造,之前的王魁在艺术处理上都比较肤浅单薄,人物性格单一。但《情探》中的王魁并不是简单、片面的人物,而是一个每次可以摆脱悲剧命运之时,都被自己的"过失或弱点"阻止,最终走向悲剧的复杂的艺术形象,是典型的性格悲剧。深刻地说明了封建社会的名利欲望是如何一步步把人推向毁灭的深渊,表现了一个在这样的时代背景下充满生气的人。敫桂英的形象也不像之前戏里出现的单纯复仇的厉鬼形象,而是一个自始至终都在为改变自己命运而努力的富有悲剧美的艺术形象,她的妓女身份注定了她与命运的抗衡,即使变成鬼魂也要通过自己的努力与命运做最后的较量。

赵熙《情探》的另一个特点在于,它所写的悲剧是西方学者公认的最难达到

① [宋]周密:《武林旧事》卷十。
② [明]叶子奇:《草木子·杂俎篇》:"俳优戏文,始于《王魁》。"
③ [元]钟嗣成:《录鬼簿》。

的一种悲剧。因为对于敫桂英和王魁的悲剧而言,中间既没有小人的阻拦,也没有出现什么重大的事件,而这一切悲剧的根源都在于剧中人彼此间的关系和性格。正是因为王魁自身的过失或弱点,即便敫桂英三探王魁"只求偏房自在",王魁也跨不出与敫桂英复合的关键一步,使敫桂英必然改变不了自己作为烟花女子的命运,这种悲剧是毁灭性的,是不可逆转的,更加真切感人。但最终两人走向毁灭的那一刻,归根究底又是封建制度造成的巨大力量,这种力量又加深了整体的悲壮性。人与人的矛盾和人与社会的矛盾,这一双重矛盾使得《情探》较之前的剧本显示出更加深层次的思考。

在许多场合,古典艺术仍然经常成为被选择的对象。尤其在20世纪初,比如,四川的"戏曲改良工会"的创作剧目中,如何使戏剧艺术更具古典韵味,就成为当时"戏曲改良"的主要指向,这正是赵熙的《情探》备受推崇的原因。美学家王朝闻认为:这折戏的前身《活捉》在《焚香记》里不过是戏剧冲突的一种余波,甚至可以说它是一种过场戏。然而借以改编的《情探》,自身就是有起因、结局和高潮的整体。……单说这一折戏临到结束时王魁与敫桂英双方的摊牌,总是欲行又止,一波三折,因而它一经拥有较高艺术造诣的帮打唱念的再创造,就可能给予观众一种美的艺术享受以至思想上的积极影响[①]。因其生动的人物形象和整体的情节结构为演员表演艺术的创造提供了条件,经川剧一代宗师"戏圣"康芷林和有"表情种子"美誉的周慕莲在舞台表演艺术上的精心创造,他们在演出当中选择了"以情相探"的表达方式,重点在于突出敫桂英对王魁的柔情不舍和哀怨之情,因为绝望而不得不活捉王魁,他们的创造使得王魁和敫桂英形象更加光彩照人,主题思想、人物性格与戏剧情境有进一步的提炼与丰富,被誉为"康周合演之绝剧",把此剧推向舞台艺术的高峰。《情探》在一段时间内成为川剧舞台上最受观众推崇的剧目,它用高度组织化的形式使文人的戏剧创作成功地占据了戏剧舞台的中心,巩固和强化了文人在戏剧价值取向上的地位,为其他编剧树立了一个好的范本。

在中国漫长的封建社会里,妇女承受着最沉重的压迫,命运也最为悲惨,在戏曲演剧史上有很多被遗弃和迫害的妇女形象,《情探》中的敫桂英算是一个具有独特性格的女性人物。周慕莲说:"敫桂英的故事,是一种'女吊'故事。死,

① 王朝闻:《左右为难——川剧艺术欣赏》,《川剧艺术研究》(四),四川人民出版社,1984年版,第10—11页。

在旧社会里不一定是怯弱的表现。敫桂英的死是一种反抗,捉也是一种反抗。"敫桂英接到高中后的丈夫王魁的一纸休书,她一介弱女子,生无可恋,只能想到死。但剧作家"借尸还魂",使得敫桂英负屈而死的鬼魂变成复仇女神找负心汉王魁算账,纵使变成鬼魂的她还是同生前一样善良,心灵还是一样高洁。这使得她成为区别于其他弃妇的独特存在,是只有这个人物才能做出的行动。这独特的部分,称之为"戏核"。

综上所述,《情探》之所以如此盛行,除了它具有不断创新的高度文学性的剧本和演员的精心塑造外,周慕莲认为演员爱演《情探》,观众爱看《情探》的原因还有四点:"(一)有矛盾、有情节、有戏。只有三千多字的剧本,就生动地刻画敫桂英、王魁这两个人物的性格、心理和感情,并合情合理地说出了他们不同的社会地位和相互关系,情节充满变化。(二)剧中唱、讲、做、舞蹈样样都有,结构严谨。(三)故事在四川境内流行广泛,妇孺皆知。(四)情文并茂,包括了社会上婚姻问题的内容,表现了被压迫的女性的报复心理和反抗精神,并对忘恩负义之徒进行了谴责。"①

二、《情探》的戏曲银幕化探索

(一)融其他剧种之精华

越剧电影《情探》的剧本由田汉、安娥编剧,在越剧改编之前,"田汉同志看了川剧《情探》后写了京剧《情探》"②,他根据《焚香记》先改编为27场京剧《情探》,将原著"王魁不负心"改为"负心",并于1945年首演。而由安娥改编的第一稿越剧本,当时还是解放时期,许多人认为鬼魂不能上台,在戏中敫桂英没有自杀,而是被王魁一剑刺死,结束全剧。当时演出反响并不大。之后傅全香一直想重新再演,最终《情探》的第二稿剧本由安娥执笔,不幸的是她只写完初稿,就中风瘫痪了,随后由田汉完成修改。由田汉改编的《行路》《情探》是改良的"女吊"戏,走的是文戏的路子。在旧川剧中《活捉王魁》中女鬼形象可怖,傅全香回忆说:"田老夫妇说'我们要创造一个美丽的鬼,写她的爱与恨'。"③最初一稿的《情探》里是没有鬼的,田汉几经考虑,改编创作了《阳

① 周慕莲述,胡度记:《川剧〈情探〉的表演艺术》,文化生活出版社,1955年版。
② 邓运佳:《中国川剧通史》,四川大学出版社,1993年版,第367页。
③ 中国人民政治协商会议上海市委员会文史资料委员会编辑:《戏曲菁英》下卷,上海人民出版社,1989年版,第51页。

告》《行路》《情探》三折戏，塑造了一个集"美、情、怨"[①]于一身的女鬼敫桂英的形象。说起《行路》的创作过程，据傅全香回忆在修改《情探》的时候，田汉的桌上摊了很大的地图，《行路》的构思就是从地图上来的。也有人说，《行路》是在飞机上完成的，当时飞机正好飞过泰山的天空，田汉看着下面的群山，联想到桂英千里寻夫的艰难。这段曲词中巍巍泰山、咆哮黄河、哀怨孤雁都具有鲜明的形象。由情生景，情景交融，很好地烘托了敫桂英愤懑的情绪和高洁的品格。《行路》一折，敫桂英一路上感情起伏变化，也为《情探》积蕴了丰富的感情基础。

越剧《情探》排演之初，田汉就向傅全香指出，要演好《情探》，先要向川剧学习，还着重点明"要学好三个字：一是美，二是情，三是怨"。舞台上不能出现恐怖、丑恶的鬼魂，鬼魂也有浪漫主义的东西，要在这个戏中塑造一个美的鬼魂。敫桂英的心灵是美好的，所以一定要表现她的内心美好，情重如山，怨不仅是针对王魁，而是压在妇女身上的封建制度。

傅全香向川剧演员"四川梅兰芳"周慕莲学习了表演，又向阳友鹤学习了《打神告庙》和《情探》两折戏，阳友鹤的表演虽与周慕莲的表演相似，不同的是后者扮演敫桂英面对王魁时的心理是偏重于恨而活捉王魁，这些都使得傅全香的表演得到了极大的丰富和提高。尤其是《行路》一场戏，傅全香在唱腔设计上有不少突破，这场戏中傅全香根据剧中人物感情发展的需要，把唱腔节奏处理得非常出色。中快板——慢板——中快板——慢板——快板，有层次有逻辑地使该戏的节奏始终处在强烈的对比和变化之中。依靠改变唱腔的节奏来表达人物形象的思想感情，傅全香的这种处理方法在传统戏中是不多见的。这场戏中她还运用四尺长袖，边歌边舞，集昆剧、川剧、越剧的精华于一身，塑造出一个杳然若仙的鬼魂形象。成为越剧折子戏中最为出色、最有特色的精品之一，是傅全香在表演艺术上的杰作。

关于王魁的形象塑造，田汉认为，要"把王魁的责任推向社会制度，社会责任是七分，王魁个人品行三分，着重刻画王魁进退两难，无奈负心的处境"。《说媒》一折是王魁形象的转折点，也是陆派艺术在《情探》中的经典之处。起初王魁还对糟糠之妻心存怀念，对说媒拒绝的态度明朗而坚决。当张行简挑明敫桂

[①] 中国人民政治协商会议上海市委员会文史资料委员会编辑：《戏曲菁英》下卷，上海人民出版社，1989年版，第52页。

英的妓女身份时,王魁尴尬的表情和慌忙躲闪的眼神,生动地表现了人物的内心。电影中当听到张行简称赞自己是"天子门生翰苑才"时,王魁的头合着唱腔的节拍缓缓地画了一个圈,陆锦花充分运用了身段和眼神来配合唱腔,使人物造型生动传神,一副得意狂妄的表情让人拍案叫绝。在全剧高潮,陆锦花唱出"说不尽水晶帘下脂香粉媚",处理得既缠绵又沉稳,突出了王魁内心的愧疚与矛盾。编剧田汉当年由衷地称赞陆锦花演活了王魁,作者和演员的处理都一同指向了一个复杂的人物,避免了概念化的人物处理。

(二)精准的银幕化镜头处理

电影在拍摄前期一般都会有一个分镜头脚本,但是这与最后拍摄的完成版还是会有一些区别,在越剧电影《情探》中也不例外。笔者通过"状元府内"这场戏原分镜头脚本与最终成片分镜头处理的比较,重在分析镜头处理和剧本内容上的异同。

以下是部分原分镜头脚本与最终成片镜头的对比:

原分镜头脚本(上海越剧院1950年电影《情探》分镜头剧本)

镜号	画面大小	摄 法	内 容	有效长度(尺)
1	近半	王一人横移	行简:(画外音)——要悔不转来! 王魁:千载良机实难再, (王魁独自沉吟,走向桌边,镜横移成半身) 不由王魁把头低, 只可惜娘子是烟花女, 怎做堂堂状元妻, 思前想后无主意。 (王魁发现桌上折扇,拿到手里)	105
2	特		折扇上的玉扇坠	5
3	中半	同1	王魁:进退为难费迟疑。 (王魁低趁着脑袋返身走去,行简进镜头走上) 行简:状元公为何独自沉吟? 王魁:此事令学生进退两难。 行简:状元公也太书生气了,想那些烟花女子懂得什么恩爱?多送她几百两银子,也就对得起她了。	60

（续表）

镜号	画面大小	摄法	内　　容	有效长度（尺）
4	中半	反打 王正 张侧	王魁：学生曾与她在莱阳海神庙内盟过誓愿。 行简：哎，状元公乃天上的文曲星，下界海神怎么管得了。 王魁：这…… （镜推近，成王魁一人） 王魁：啊呀！匆忙之中，无有信物如何是好。	50
5	中	张正 王侧	行简：状元公，这玉扇坠不是最好的聘物么？ 王魁：啊，这玉扇坠吗？ 行简：这已很好了，玉乃至坚之物。 王魁：这个…… 行简：状元公可不要迟疑。 （王魁把玉扇坠交与张行简） 　　　告辞！告辞告辞，哈哈哈！—— （张行简退出镜头，王魁揖送）	40
6	近全	拉	（王魁进镜头，欲望张行简出去，镜拉后，成全景） 王魁：呀！ 　　（唱）一言错对张翁简， 　　　　恩爱夫妻付汪洋， 　　　　这真是船到江心，马临崖上， 　　　　王魁只能狠心肠。 （王魁转身向右出镜头）	118
7	中 全	 跟摇	（王魁进镜头，坐桌边，提笔，稍犹豫，随即写休书，镜推成半身） 王魁：（唱）一封信寄往鸣珂巷， 　　　　交与敫氏女娘行， 　　　　非是王魁良心丧， 　　　　烟花女怎配状元郎？ 　　　　押书银子二百两， 　　　　恕王魁不能转莱阳。 　　（白）且慢，念她与我两年恩爱，待我题诗一首： （王魁写罢，走向房中，镜跟摇） 王魁：王忠那里？ 王忠：老奴在。	84

（续表）

镜号	画面大小	摄法	内容	有效长度（尺）
8	中 近	王正忠侧 推	王魁：有书信一封，去拿押书银子二百两，速速送你莱阳，交与……鸣珂巷。 王忠：敢是接少夫人进京？ 王魁：啊——正是—— 王忠：这就好了，小人即刻启程，少爷还有什么话命小人禀告少夫人的无有？ 王魁：啊——书中已经说得明白了。 王忠：（笑）是是是，是小人多问了，哈哈！ （王忠出镜头，王魁坐下镜推近） 门吏：（画外音）莱阳家书到。 王魁：啊……下书人何在？	68
9	中		（王魁接家书） 门吏：书信下在客店之中，是店主东送来的，小人已打发他去了！ 王魁：下去。 门吏：是！ 王魁：（看信）桂英摆寄王郎亲启。 　　　（读信）还有小诗一首， 　　　（镜头推成半身） 　　　上国笙歌锦绣乡， 　　　才郎得意正疏狂， 　　　谁知憔悴幽闺客， 　　　日觉春衣带更长。 　　　（白）娘子好情深也！（立起） 　　　（唱）桂英情深真可悯， 　　　字字行行是泪痕， 　　　帝都欢笑幽闺冷， 　　　怎不让人暗伤神。	65
10	近 特	推	（王魁回身向榻椅走去） 门吏：（画外音）启禀状元公，韩丞相派人前来迎接老爷过门。 王魁：唔！……唔！……命他们进见。 门吏：（画外音）是！ （王魁默然坐下，手扶桌边，碰到摘去玉坠的折扇，镜推成特写） 　　鼓乐声中，相府差人道喜的声音： 　　恭喜姑老爷，贺喜姑老爷！…… 　　　　　　　　　　　（化出）	35

最终成片分镜头处理（笔者根据现存影片记录）

镜号	景别	摄法	内容	时间（秒）
1	近景	横移 固定	行简：（画外音）——要懊悔啊。 王魁：简翁他句句言语动我心。 　　　千载良机实难再， 　　　大丈夫应有凌云志， 　　　我岂能误前程为裙衩， 　　　自古道，锦鸡稚鸟怎相配， 　　　从今后，直上青云顺风吹。	34″
2	中	固定	行简走向镜头。 行简：状元公意下如何？	10″
3	中	固定 横移	王魁：只是匆忙之中没有信物如何是好啊。	12″
4	特写	固定	折扇和玉扇坠。	2″
5	中	固定 横移	行简：状元公，这玉扇坠不是最好的聘礼吗？ 王魁：啊，这玉扇坠吗？ 行简：玉乃至坚之物。以它为聘，足见状元公心清似玉——	13″
6	近景	固定 横移	行简：——情重似山。 王魁：区区小礼，望不见笑。 行简：告辞，告辞。 王魁：不送。（王魁向右出画）	16″
7	全景	固定	（王魁从左入镜头） 王魁：哈——哈——哈，想不到我王魁一介书生，竟做了天子的门生，也将飞黄腾达，好不可喜啊。 （唱）千钟粟与颜如玉， 　　　王魁今日逢双喜， 　　　不负我寒窗攻读苦十载， 　　　从今后头戴乌纱， 　　　蟒袍玉带上丹墀。	53″
8	全景	横移	门吏：启禀状元公，莱阳家书到。 王魁：啊，下书人何在？ 门吏：书信下在客店之中，是店主东送来的，小人已打发他去了！ 王魁：下去。 门吏：是！	18″

（续表）

镜号	景别	摄法	内容	时间（秒）
9	近景	固定	王魁拆信	3″
10	中景	固定	王魁：（读信）还有小诗一首， 上国笙歌锦绣乡， 才郎得意正疏狂， 谁知憔悴幽闺客， 日觉春衣带更长。 （白）看着小诗，桂英倒也一往情深。	22″
11	中景	固定	王魁：哎，大丈夫做事岂能反复无常。 事到如今我已顾不得你了。 不如待我休书一封，附送白银二百两，以报你两年恩爱。	23″
12	中近景	固定	王魁提笔书法。 王魁：（唱）一封信寄往鸣珂巷， 交与敫氏女娘行， 非是王魁良心丧， 烟花女怎配状元郎？ 押书银子二百两， 恕王魁不能转莱阳。	36″
13	全	固定	月夜（化入）	6″

原分镜脚本中通过1、2、3共三组镜头解决的问题，在最终拍摄成的电影中合并成镜号1一个镜头，有效地缩减了与主题表达无关的旁枝末节，在镜头语言较之前更言简意赅，在文学语言上也更加凝练而达意，将王魁见利忘义的丑恶本性表露无遗。原片分镜头剧本中：

王魁：（唱）一封信寄往鸣珂巷，
　　　　　交与敫氏女娘行，
　　　　　非是王魁良心丧，
　　　　　烟花女怎配状元郎？
　　　　　押书银子二百两，
　　　　　恕王魁不能转莱阳。

紧接着镜头是王魁吩咐下人将书信一封、押书银子二百两送至莱阳。这样的安排在电影中会使得影片整体节奏变得拖沓，在成片中这首唱词被转移到最后一场戏，不仅理顺了原来的影片逻辑，也使得原来的戏曲表现更加电影化，可看度更高。

《情探》中的"行路"是片中的精华，唱词写的情文并茂又熨帖自然，生动揭示了敫桂英爱恨交织的矛盾心理和一路上错综复杂的感情变化，也是表现其正直善良、坚贞不屈性格的最突出的一场戏。这场戏是田汉的独特创造，也是得意之笔，神来之笔，只有几句口白，三十六句唱。它的唱词突破了越剧七字句的规格，有很多长度不等的字句，词藻优美、通顺流畅。

原分镜脚本中第132个镜头是王魁在院子内自觉生活在锦绣之日害怕桂英鬼魂来找他，饰演王魁的陆锦花一段"说不尽水晶帘下脂香粉媚"的唱词处理得缠绵沉稳，突出了王魁内心的愧疚与矛盾，负义辜恩后良心不安，人物更加复杂矛盾。原分镜头脚本中的第124到第131个镜头在成片中全部移到第132个镜头之后，内容是敫桂英与判官的对话，敫桂英对王魁还抱有一丝情义，希冀着王魁的负心不是出于衷心自愿，幻想王魁能回心转意痛改前非，与判官再三诉说，这样的变动更符合观众观看故事发展的逻辑。之后敫桂英的出现，原剧本处理的是桂英敲王魁书房的门，王魁误以为桂英是现在的夫人来迎接他安睡，开门后一阵狂风，使得油灯摇摇欲灭，在躲闪中王魁突然发现桂英。而在最终的成片中，改成王魁关门后，门无风自开，在王魁掌灯关门后，走向书桌回头发现敫桂英。这与原剧本相比增加了敫桂英作为女鬼出现的一丝鬼魅的气氛，也比之前敲门式相见更加巧妙。

敫桂英在潜入王魁书房后，前后三次试图以"情"打动王魁，王魁三次无情回绝敫桂英，敫桂英一再退让，由求认妻而求认妾，由求认妾改求王魁将其收为奴婢，王魁虽几度犹豫，但最后还是不肯让步，终于把敫桂英逼上绝路，剧情在这一波三折中逐步达到高潮。这一场戏的镜头处理可以看到导演黄祖模、摄影师李生伟（曾是电影《小城之春》的摄影师）作为创作者在越剧电影中的独特场面调度和镜头处理手法。

一探，敫桂英试图通过回忆往昔恩爱，唤起王魁的良知。

> 桂英：我千里迢迢为的与王郎送药方来了！记得郎君在鸣珂巷时节，深更苦读，两足冻得冷冰冰，后来成大病，是我在海神庙后面，请一位大夫看好

的,大夫说要是此病再发,可再服此药。(镜头跟桂英,把王魁摇进镜头)

　　王魁:我的病从未再发,药方不用了。

　　桂英:(镜头推成桂英一人)不用了。

　　王魁:若是再发,也有我那夫人照料,不劳桂姐费心。(镜头摇移,王魁坐下)

桂英真挚动情,王魁不接药方,从根本上说是不承认自己与桂英的那一段爱情的问题。

二探,桂英忍住愤怒,作哀求状,走近王魁。(镜头拉后,二人入画)

　　桂英:啊呀,郎君,念当日桂英一点半点好处,你还是收留我这孤苦伶仃的女子吧!(镜头后拉,王魁入画)

　　王魁:桂英,你若在此,若是被夫人知道那还得了啊!(王魁站起,走向桌边,镜头跟移)

　　桂英:记得我与郎君当日相爱,誓不再嫁,如今王郎高中,为妻反遭休弃,若是回去鸨儿的嘴脸难看,只求王郎(镜头切向王魁)容桂英在府上做一名奴婢(镜头切回桂英全景),我也感郎君的大恩大德了!(镜头缓缓推进)

之后是桂英与王郎的两段唱词(敫桂英缓缓走向镜头)。最后以"王魁:桂英,你死了这条心,速速出去吧!"一句唱词结束二探。敫桂英此时已气愤至极,这是王魁第二次冷酷无情地回绝桂英。敫桂英愤怒难忍,一个甩袖向前景中的王魁扑来,拟拘拿王魁,在画面中王魁所处的位置比敫桂英低,敫桂英占据了四分之三的银幕,形成一种扑山倒海之势。虽然敫桂英愤怒难忍,但又只能强忍内心伤痛,前景中王魁一脸狂妄地离开,留下后景中失望落魄的敫桂英。

三探:

　　桂英:既是做奴婢都无此福分,记得你入京的时节,怕你旅途寂寞,剪下青丝一缕交与王郎,还在身边吗?(中景)

　　王魁:这是你的头发在此,拿回去吧!(中景)

　　桂英:还有那玉扇坠呢?(中景)

　　王魁:玉扇坠吗?我实对你讲了,它已作了我与夫人定婚之信物。(近景)

桂英：啊……玉扇坠原是我爹爹的遗物，只因你喜欢，就相送与你，想不到你……（近景）

王魁：不要多言，给你白银五十两，速速回去了吧。（二人中景）

这是王魁第三次冷酷无情地严辞回绝桂英。多年的夫妻情谊岂是金钱打发得了的，到这里为止敫桂英对王魁已完全绝望。

原分镜头脚本中最后一场戏以一系列俯拍与快速剪切的镜头完成了这场在云雾中，判官、桂英、小鬼三人捉拿王魁的戏，渐隐结束全片。在这场戏中可以看到"群体调度"在电影中的表现，包括舞台调度和摄影机调度两方面的完美结合。其次，电影中镜头的转换速度带领观众的思维跟随镜头的节奏而变化，超越了戏曲舞台单一时空下所表现的剧情节奏，从而增强了自身的电影感。成片中以夜晚王魁的书房，乌纱帽落在地上结束全片。唱词上也做了一些改动，最终成片的唱词与全剧表现的主题更加吻合，为全剧画下了一个完美的句号。对比如下：

原分镜剧本唱词	成片剧本唱词
（合唱）王魁利欲浸透心， 辜负桂英恩爱情， 神人共愤追污魂， 海神庙内去折证。	（合唱）可怜伶仃烟花女， 人间无告诉海神， 千里情探流传久， 都说王魁负桂英。

一般人认为戏曲电影是根据舞台上某一成功的演出拍摄完成的，被选择登上银幕的戏曲电影思想性和艺术性都比较高，似乎不用经过什么改动就可以直接搬上银幕。但在戏曲搬上银幕的过程中，从早期的初稿剧本到最后成片的完成往往需要做多次的修改，这是在不损害原剧本精神面貌的前提下进行的，改动必须使原剧本的主题更加突出、情节更加集中，精华和特色不能受到影响。从上述分析可以看出，越剧电影《情探》的创作者从原分镜头剧本到最终成片的完成过程中，如何精炼地传达戏曲内容又不让观众感觉有所遗漏，从剧本的润饰到镜头的处理都经过了仔细的斟酌与编排，使最终呈现的影片具有别样的诗意。这对于今后戏曲电影的研究与创作不无艺术方法上的借鉴与启示作用。

从兴盛到式微

——地方戏曲戏弄特色探幽

王秀玲*

摘　要：戏弄的传统源远流长，从古优、古参军到宋杂剧和金院本，戏弄成为当时演剧的主体。到南宋戏文、元杂剧、明清传奇，随着文人介入戏剧，雅化的戏文出现并迅速成为社会的主流。但在民间，戏弄的传统并没有中断，它渗透到雅化的戏文中。到清代花部兴起，民间地方戏不断涌现，戏弄的特点再一次成为社会的主流。但1949年以后戏弄特色整体失落，戏曲创作机械地套用西方的戏剧观念，戏曲成为政治宣传的工具，对地方戏曲造成巨大影响。这需要我们树立中国传统文化的自信和自觉的文化主体意识，进而建立植根于中国戏曲本体的戏曲理论体系。

关键词：地方戏曲　戏弄　式微

Abstract: The tradition of teasing has a long history. From ancient actors, ancient military staff officer to zaju of Song Dynasty and yuanben of Jin Dynasty, teasing became the main show at that time. From the xiwen of Southern Song Dynasty, zaju of the Yuan Dynasty, chuanqi of Ming and Qing Dynasties, with the intervention of literati drama, refined drama appeared and quickly became the mainstream of society. However, in the folk, the tradition of teasing has not been interrupted and penetrated into the elegant operas. To the rise of local operas in the Qing Dynasty, local folk operas continue to emerge and teasing features once again become the mainstream of society. But after the founding of PRC the overall loss of the teasing

*　王秀玲（1970—　），艺术硕士，内蒙古艺术学院副教授。研究方向：地方戏曲历史与理论。

features because the creation of Chinese operas mechanically applied the western concept of drama and Chinese operas became a political propaganda tool, exerting a great influence on local operas. This requires us to establish the confidence in traditional Chinese culture and consciousness of cultural subject, and then to establish the theoretical system of Chinese opera rooted in the ontology of Chinese opera.

Keywords: Local Opera; Teasing; Bust

弄在中国古代有多种解释，一是乐器发音成曲曰弄，如弹弄、奏弄。二是振喉发音以歌唱曰弄，如啭弄、娇弄等。三是扮演某人、某种人、某种物之故事以成戏剧曰弄，如弄兰陵王、弄孔子、弄假官。四是扮充某种角色登场演出曰弄，如弄假妇人、弄参军。五是训练及指挥物类，或牵引机械，使之有动作、表情，曰弄，如弄傀儡、弄猢狲。六是戏曲科白之中，对人作讽刺、调笑，甚至窘辱，曰弄，如崔记谓《踏谣娘》剧中"调弄又加典库"。七是游戏的意思，如《左传·九年》载"夷吾弱不好弄"，即不善戏耍，不好玩耍之意。戏弄一词在《康熙字典》里解释："弄，戏也"，在古代弄和戏是一个意思。《说文·八》记载"伶，弄也"，这里的弄就包含了扮妆表演、敷演其事的意思。综合以上各种解释，可以看出戏弄的释义分为两部分：一部分指百戏，表现体力、器械、动物之技巧，配合简单音乐，其效果使人惊奇；一部分指戏剧，乃演故事，有情节，以感人为主的一种综合艺术，表现于歌唱、说白、舞蹈、身段、表情之中。本文所述戏弄，限于戏剧，不及百戏范围。

一、戏弄传统源远流长

戏弄的传统细究起来，可以说源远流长。西周末年出现了由贵族豢养的职业艺人——优，或称"倡优""俳优"。优都是由男子充任的，其主要任务是歌舞、说笑话，有时还会来一段滑稽表演，不少优是侏儒，借此来谋生。优说错话是没有罪过的，很多优就利用这个特权讽谏君王和大臣。古优的说笑话和滑稽表演实际就是作戏谑供人笑乐，这是戏弄主要的意思。参军戏的由来实际上是对犯错官员的戏弄：一个参军官员贪污，就令优人穿上官服，扮作参军，让别的优

伶从旁戏弄，参军戏由此得名。参军戏的基本格局是两个角色的有趣问答，两个角色经过化妆，置身于特定的戏剧性情境中，一个是嘲弄者，一个是被嘲弄者，实际上已构成行当。被嘲弄的行当就被称为参军，相当于后世戏曲中的净角，嘲弄者的行当被称为苍鹘，相当于丑角。在这样的戏剧演出中，戏弄是最主要、最重要的戏剧结构方式。

特别到了宋朝，宋杂剧多为滑稽嘲笑、讥人讽事的段数，如周密在《武林旧事》中"官本杂剧段数"里提到的《借衣》《看灯》《棋盘》《赖房钱》，元代陶宗仪《辍耕录》中所录的院本名录《赖衣衫》《闹学堂》《闹酒店》《闹浴室》《双女赖饭》等，都是戏弄式的杂剧。宋杂剧和金院本的基本形态都是短小段子，戏弄成为杂剧的主体，而那些应时应景、即席而发的扮演活动逐渐成为具有一定程式套子的保留节目，从而产生了杂剧名目。到南宋戏文、元杂剧、明清传奇，随着文人介入戏剧，雅化的戏文出现并迅速成为社会的主流，但在民间戏弄的传统如暗河奔涌，不绝如缕，并渗透到雅化的戏文中，如南戏《张协状元》中收入一段《赖房钱》，元曲杂剧《降桑椹》收入一段《双斗医》，明杂剧《吕洞宾花月神仙会》收入的《添香献寿》等。到清代花部兴起，地方戏不断涌现，民间传统、民间趣味通过地方戏表达出来，戏弄的特点再一次成为社会的主流。包含戏弄的小戏数不胜数，如黄梅戏《打猪草》《夫妻观灯》《打花鼓》《卖花线》《种麦》《牧牛》等，采茶戏《补皮鞋》《卖杂货》《夫妻采茶》等，眉户戏《张链卖布》《拜干妹》等，锡剧《双推磨》等。我国戏曲史学家任中敏在《唐戏弄》中指出："古剧遗规，不见于后世正统戏剧中，而暗暗保存于地方戏内，意义深长，殊不可忽。从地方戏之探讨，以追求古剧遗踪，将为今后戏剧史之研究开一新途径。"[①] 任中敏先生在他的巨著《唐戏弄》中，把唐代的艺术表现形式用唐戏弄来概括，虽然其结论不一定符合我们后来称之为戏曲或戏剧的本质含义，但至少说明，"戏弄作为一种艺术表现形式，它一方面循其特点，因时因地因人独立发展，成为民间小喜剧的一大气候；另一方面，又以其表现形态，融入正宗的戏文戏曲，成为中国喜剧文学样式和演出形式中不可或缺的组成部分"[②]。我国音乐史学家洛地在《戏剧三类：戏弄、戏文、戏曲》一文中则非常具有创见性地把中国传统戏剧分为戏弄、戏文、戏曲三类，根据其归纳的特点，我们可以把地方戏曲大多归为戏弄一类。

① 任中敏：《唐戏弄 上》，凤凰出版社，2013年版，第5页。
② 刘敬贤：《中国古典喜剧中戏弄形态探索》，《上海艺术家》1994年第3期。

二、地方戏曲戏弄的艺术特征及审美价值

（一）地方戏曲大多具有调弄、嬉弄、耍弄、嘲弄、玩弄以至侮弄的成分，作戏谑供人笑乐为旨意

福建漳州老艺术家谢家群在对福建南部的民间小戏研究后指出："从名称来看，弄戏几乎占一半以上，弄是一种带舞蹈比较多的调情小戏。如《砍柴弄》是刘海砍柴在山上被狐狸女戏弄的一段。《搭渡弄》是桃花搭渡时被渡翁嬉弄；士九弄是'士久见银心'（梁祝故事）的一段调情戏。事实上，弄是民间戏剧的一种体裁。"[1] 这类小戏在表演上通常有两个特点，一是表演内容以男女调情为主，二是表演形态重在载歌载舞。

以在晋、蒙、陕、冀等省流行的地方小戏二人台为例，1949年以前二人台传统剧目共有120个左右，这些剧目按照表现形式分为三类：一类是硬码戏，一类是歌舞戏，一类是对唱。但不论是以唱为主，还是以歌舞为主，三者在艺术本体特征上都有这样一个共同的特点，那就是都具有调弄、嬉弄、耍弄、嘲弄、玩弄以至侮弄的成分，作戏谑供人笑乐为旨意。例如二人台传统剧目《牧牛》是牧童与村姑在路上偶遇，村姑问路，牧童打趣逗乐村姑。《顶灯》是某丈夫惧内，其妻强制其改掉赌博恶习，罚其顶灯，期间相互打诨逗乐。《撑船》是姑娘冯翠莲欲到河对面的南海子观灯，年轻船家马玉红在渡船上与冯翠莲玩笑嬉弄，互表情意。《打酸枣》是姐妹二人进山打酸枣，姐姐路遇少年，顿生爱慕之心，妹妹见状打趣逗乐。《打樱桃》是一对情哥情妹相约打樱桃，一路上两人嬉戏玩耍，打诨逗趣。《打秋千》是一对姐妹相约打秋千，一路上两人天真烂漫，童言无忌，嬉笑玩耍。这种戏弄的特点体现在二人台的大部分传统剧目里，即使被后人视为悲剧的《走西口》，在1949年以前的原始演出本里完全是戏弄的特色，太长春一出来就是丑角的装扮，他插科打诨，与孙玉莲嬉戏逗闹，甚至在全剧核心段落"送别"一场，戏弄的特点依然存在：

> 孙玉莲唱：坐船你要坐船舱，你不要坐船头。
> 　　　　　恐怕那风摆浪，摆在哥哥河里头。
> 太长春：妹子，你放心哇，摆在哥哥河里头，哥哥还有几把好水呢。

[1] 谢家群：《福建南部的民间小戏》，《戏剧论丛》第三辑，中国戏剧出版社，1957年版，第199页。

孙玉莲：你有几把甚水？

太长春：头一把鸳鸯戏水，第二把海底捞鱼，第三把至死也抠一把污泥，坛坛落底，喝饱就起。再等三年不回来，你在下水头等得哇。

孙玉莲：等甚勒？

太长春：等哥哥这个帽子勒哇，这就叫河里头刮下帽子来，人是没啦。

孙玉莲：啊呀，妈呀，那你还走了？

太长春：不要怕，哥哥和你耍了。①

由上可以看出，戏弄是地方戏曲的主要艺术特征，由于它切合了老百姓在面对世事艰难的现实和枯燥乏味的体力劳作之后求乐、放松的原始欲求，深得老百姓欢迎。

（二）地方戏曲拥有喜剧的潜质，其艺术表现的重点不在人物个性的刻画，而在于提供"一般的类型"，地方戏曲蕴含的喜剧性具有深刻的历史文化背景

地方戏曲作为民间草根文化，产生于田间地头或行乞途中，以逗乐戏谑为主，这使得喜剧成分成为地方戏曲的重要因子。柏格森在他的名作《笑》中这样论述："喜剧不仅给我们提供一些一般的类型，而且它是各门艺术中唯一以一般性为目标的艺术。"② 地方戏曲中的人物就有这样的特性：重身份轻人物。

纵览二人台艺术的传统剧目，在近百首传统剧目和曲目里，有各种各样的人物形象，很多人物没有名字，只以哥哥、妹妹、姐姐、牧童、村姑、小姐、丫环等身份称之，例如《打樱桃》里是哥哥妹妹，《打秋千》是姐姐妹妹，《小放牛》是牧童与村姑，《绣荷包》里是小姐、丫环、货郎，说明地方小戏不以刻画人物为要旨，而主要表现一类人的生活状态和情感需求。旧时戏班的那个戏篓子或大先生要谋划一出新戏时，首先要定下来的是行当。而民间那些处于生成阶段的小戏，无论什么故事它都能纳入小生、小旦、小丑这样一种行当体系之中。此类方法的形成有优戏、参军戏的影子，也有中国社会长期以类分人的传统。可以说，喜剧是介乎艺术与生活的中间物，它直接取材于生活，有时就是把生活原貌搬上了舞台。没有高深的道理，没有故作的深沉，毫无限制，任情恣肆，无所不可，就像从生活中截取了一个横断面，没有任何修饰，有时枝蔓横逸，粗野无文，但

① 邢野主编：《中国二人台艺术通典·丑集》，内蒙古人民出版社，2005年版，第217页。
② 柏格森：《笑》，中国戏剧出版社，1980年版，第91页。

具有勃发的生命力。

地方戏曲蕴含的喜剧性是有深刻的历史文化背景的。"喜剧是一种艺术形式,凡是人们聚集在一起欢庆的时候,比如庆祝春天的节日、胜利、祝寿、结婚或团体庆典等等,自然而然要演出喜剧。因为它表达了生生不已的大自然的基本气质和变化……"[①] 喜剧的目的就是愉快地和自己的过去告别,它埋葬了过去,开启了未来,给人向未来前进的勇气,因此"喜剧角色往往是小丑、愚蠢的人、乡下人;但是,这些角色几乎总是很可爱的。虽然他们到处奔波、受人欺凌,但他们是不可征服的,他们具有永恒的自信,总是兴致勃勃的"[②]。所以,我们在许多地方戏曲传统剧目里总能看到,处于社会上层的地主、富农或官僚显得那么愚蠢,他们被戏弄、被嘲笑甚至被鞭笞,而在社会中处于下层的劳苦大众,总能战胜处于优势的一方,获得他们想要的爱情或尊严,普罗大众从他们身上看到了自己的希望,收获了信心,这也是这些剧目在老百姓中广泛流传的重要原因。

(三)作为地方戏曲主要来源之一的民歌,使其剧目表现出注重抒情、不以讲述有头有尾的完整故事为目标的特点

地方戏曲很多都是以民歌为母体的。很多剧目以民歌的内容为剧目的主要内容,以民歌的曲调为戏的主要曲牌,而后展开故事情节,主题思想不变,人物稍作改动,再加上一些当地语言和观众身边常见的生活细节,即可成型。这样的体裁来源使得剧目非常简单,大多表现的是社会底层生活的片段、细节,至多有一个小情节,但不是有头有尾的故事,又多以误会、巧合、机辩等手段构成语言性的喜剧。例如《牧牛》一剧村姑迷路,巧遇牧童,通过问路两人你来我往,互对山歌结束;《下山》一剧完全是梁山伯和祝英台的语言闹剧,讲述两人在下山的路上互相打岔逗趣的故事;《撑船》描写一对男女青年撑船过河的场景;《打秋千》描绘了一对姐妹在清明节快乐打秋千的场景;《打连成》一剧则是一对青年男女在元宵节观灯的情景;《压糕面》是一对恋人压糕面的场景;《打酸枣》是一对姐妹进山打酸枣的场景。

戏弄不追求跌宕起伏的故事情节,没有紧张、激烈的矛盾冲突,它们铺陈其事,直抒胸臆,如《打樱桃》中的"黑老鸹落在烟囱上,要死要活相跟上,哎哟,咱二人要死要活相跟上",《撑船》中的"鸳鸯对对飞,永远不分离",《跳粉墙》中的

① 苏珊·朗格:《情感与形式》,中国社会与科学出版社,1986年版,第384页。
② 苏珊·朗格:《情感与形式》,中国社会与科学出版社,1986年版,第395页。

"闰年闰月常常闰,为什么不闰五更天"……通过一个个生活片段、场景展现普通老百姓毫无掩饰的炽热情感和朴素愿望。

故事的完整性、紧张性和曲折性是西方话剧的基本特征,也是观众欣赏话剧艺术的侧重点之一。而对于地方戏曲来说,故事情节成为次要的,熟悉而亲切的民歌曲调和直抒胸臆的情感表达才是观众欣赏的重点。所以地方戏曲总体呈现出不重视故事情节而注重抒情的艺术特征。

(四)戏弄的特点影响地方戏曲行当体制的形成,二小戏(或三小戏)的行当体制又突出了戏弄的特点

一丑一旦(有时加一个生)是地方小戏主要的演员构成,再加几个乐队成员,就组成了一个戏班的全部阵容。可以说,戏弄的特点影响到地方戏曲行当体制的形成,仅从参军戏里的两个角色就能看到其端倪。反过来,二小戏(或三小戏)的行当体制又突出了戏弄的特点。简单的舞台(有时就是撂地演出),简陋的设施,有限的演员,要想吸引观众,演员的作用至关重要。他们既要招徕客人,又要表现剧情,既要活跃气氛,又要叙述故事,通常一个角色需要担负多重职能。例如,在二人台传统剧目中有一种流传较广的戏剧结构形式——"抹帽戏"。艺人在演出中一人饰演多个角色,由于没有时间换装,只能通过更换帽子或胡须来区别男、女、老、少等不同角色,故艺人称一人饰多角的戏为"抹帽戏"。丑行尤擅于此,在舞台上能够瞬间从音容笑貌到形体动作改扮成另外一个角色,对演员是极大的考验,而这种表演方式显然是戏弄的艺术特点。

(五)地方戏曲戏弄的特色具有明显的狂欢节类型的节庆活动的特征

我国地方戏曲的演出场所大多在民俗节日里的集市和广场,演出在万头攒动、拥挤、喧闹的气氛中进行,具有明显的"狂欢节"特征。

实际上,地方戏曲生存的生态环境决定了其特色。在开放的演出环境中,在民间热闹的礼仪民俗气氛中,抒情的、戏谑的、技艺化的戏曲与民众的接受相辅相成,观众一般情况下对剧情了然于胸,所以可以在与亲朋的寒暄中观照舞台上的演出,一到精彩处,叫好声也能脱口而出。而环环相扣、紧张、集中的戏剧矛盾和冲突,容不得观众有半点分神的话剧,显然只适合在密闭、安静的剧院演出。所以对地方戏曲来说,讲故事不是目的,它们更注重制造热闹、红火的气氛,抒发热烈的情感,表达对世界的最本真的愿望和理想,如许多地方戏曲剧目中男女主人公的结合大多是一见钟情,很少世俗的牵绊,表达了老百姓对冲破等级、贫富的藩篱,追求幸福、平等生活的渴望。

而节庆狂欢文化的特点就是对日常生活的超越,世俗的等级制度、财产、家庭甚至于年龄,不再是人与人之间的屏障。"普通老百姓超脱了日常生活的种种束缚,超脱了各种功利性和实用主义,人与人不分彼此,互相平等,不拘形迹,自由来往,从而显示了人的自身存在的自由形式,显示了人的存在的本来形态,这就是一种复归,即人回复到人的本真存在。"[1] "人仿佛为了新型的、纯粹的人类关系而再生。暂时相互不再疏远。人回归到了自身,并在人们之中感觉到自己是人。"[2]

狂欢节的语言充满了"逆向、相反、颠倒的逻辑……各种形式的讽拟和滑稽改编、降格、亵渎、打诨式的加冕和脱冕"[3]。同样地,地方戏曲中的戏弄也具有这样的语言特点。如在二人台传统剧目《打金钱》中:

> 马立查:哪厢去了?
>
> 马妻:隔壁二大娘家去了。
>
> 马立查:做甚去了?
>
> 马妻:推碾子赚得吃那软唧溜软唧溜那软油糕去了。
>
> 马立查:这老婆真是嘴馋,常常往屁眼里打搅。
>
> 马妻:想必是往嘴头上打搅。
>
> 马立查:着着着,往嘴头子上打搅。[4]

这样的戏弄语言,在二人台传统剧目里比比皆是。说话带脏字,说些不体面的话,言语礼节和言语的禁忌淡化了。试析它所依托的文化语境:首先,这些语言直接来自老百姓的日常生活和日常口语;其次,它是在狂欢的语境下产生的,是在集市、庙会等民众聚集的地方节庆活动中演出的。"骂人话对创造狂欢节的自由气氛和看待世界的第二种角度,即诙谐的角度,做出了自己的贡献。"[5]

三、地方戏曲戏弄特色走向式微

新中国成立后,地方戏创作、改编、移植的剧目中戏弄的特色越来越少,大多

[1] 叶朗:《美学原理》,北京大学出版社,2009年版,第227页。
[2] 《巴赫金全集》第六卷,河北教育出版社,1998年版,第12页。
[3] 《巴赫金全集》第六卷,河北教育出版社,1998年版,第13页。
[4] 邢野主编:《中国二人台艺术通典·丑集》,内蒙古人民出版社,2005年版,第33页。
[5] 《巴赫金全集》第六卷,河北教育出版社,1998年版,第20页。

数剧目都紧跟时事、宣传党的方针政策。以二人台剧目为例,1949年以后反映阶级斗争的剧目有《烽火衣》《邻居》《青山红旗》《一把镰刀》,反对买卖包办婚姻的剧目有《闹元宵》《方四姐》,揭露投机倒把、损人利己的剧目有《娄小利》《换箩筐》,赞美改革开放的剧目有《父子争权》《福根赶集》等,调弄、嬉弄、耍弄、嘲弄、玩弄等作戏谑供人笑乐的成分越来越少。这种变化与新中国成立后文艺政策和戏曲改革紧密相连。新中国成立后,国家意识形态全面介入文化生活并左右舆论导向,新文艺观和文艺政策的确立对传统戏剧演出的影响是颠覆性的,戏改政策的制定使得大量传统戏被禁,许多传统艺人生活难以为继,传统戏与新文艺政策之间的隔阂逐渐凸显。新戏剧观受以包括苏俄斯坦尼体系在内的西方戏剧美学影响为主,而中国地方戏曲的俚俗、直白、任情恣肆成为致命伤,也成为被改造的重点。地方戏曲戏弄特色走向式微,主要表现在如下几个方面。

(一)对现实的讽喻功能弱化,丑角的地位下降

对政治、时事的讽喻一直是戏弄的优良传统。从先秦时期的优孟衣冠,到汉魏时期的角抵戏、唐朝的参军戏,特别是宋杂剧,多为滑稽嘲笑、讥人讽事的段数。很多优人以低贱的社会身份讥讽时政和当朝权贵,如优孟之谏葬马,优旃之讽漆城。"弄,经常对现实起作用,收效果,其所以弄,或如何弄,特点在毫无限制,任情恣肆、活跃,深入浅出,无所不可。"[①]丑角在地方戏曲中起着重要作用,他用滑稽和幽默表明了自己的人生的态度,揭穿社会的本质,也决定了地方戏曲的艺术品格。

但是,1949年以后,地方戏曲成为配合党的政策宣传工具,戏弄的特点在当代戏曲中整体呈现出失落的状态,针砭和批判现实的功能逐步弱化。放言无忌、自由不羁是丑角的魅力所在,当失去了喜剧精神的内核,丑角的魅力自然大为减色。例如二人台丑角名家常有禄、王二挨、侯五庆、秦福喜、李万通等都有即兴抓哏的本领,一个呱嘴能说两个多小时,受到观众的追捧。所以民间有"三分看包头的,七分看丑的""无丑不成戏"[②]的说法。1949年以后,新创剧目里丑角的作用和功能越来越单一,出现脸谱化的趋势。一般丑角扮演的都是反面人物,例如阶级敌人、觉悟尚待提高的普通群众等,丑角发挥的空间越来越小,演员即兴抓哏的戏弄特色成为老一代艺人的"绝活"。学者廖奔认为:"现在因为要表现时

① 任二北:《戏曲、戏弄与戏象》,《戏剧论丛》第一辑,中国戏剧出版社,1957年版,第34页。
② "包头的"是江湖语,指二人台演出中的旦角演员。

代宏大主题,戏曲摒弃了民间生活情趣,只剩下了正剧,亲和力感染力就极大减弱了……戏曲的行当减少,尤其是专门承担喜剧任务的丑角即将绝迹。"① 而随着20世纪80年代中叶以后出现的社会转型,戏曲的讽喻功能有所回归,特别是近年异军突起的小品,某种程度上包含了戏弄的特色,受到了广大观众的追捧。

(二)地方戏曲教育功能被放大,审美、娱乐功能萎缩

1949年以后,地方戏曲因为"形式简单活泼,容易反映现代生活,并且也容易为群众接受"而受到特别的重视。1951年政务院颁布的戏改纲领性文件《五五指示》中指出"人民戏曲是以民主精神与爱国精神教育广大人民的重要武器",地方戏曲的教育功能被放大,审美娱乐功能被长期压抑,地方戏曲戏弄特点自然无用武之地。

(三)地方戏曲活力丧失,功利色彩浓厚

任何一种文艺形式想要保持活力,活跃的创作演出队伍、庞大的观众群体和宽松的社会政治氛围三者缺一不可。戏弄在唐朝和宋代之所以流行,和当时人们爱好戏剧,平日把许多事戏剧化不无关系。无论是王公贵族的宴饮,还是普通百姓的日常生活,留下了许多关于戏谑的故事,使得戏剧行动与真正戏剧之间"沆瀣一气,表里相宜"。戏弄成为有源之活水,才可能实现"人人能做戏,随时随地能做戏,事事可以戏剧化"。只有在宽松的社会政治氛围下,艺术本身才能得到淋漓尽致的发挥,例如宋杂剧中"二圣环(还)""韩信取三秦""三十六髻(计)"等作品,无不是切中时弊、讽刺权贵的作品,其中激荡的时代精神和批判锋芒值得后来戏曲的学习和追范。

从1949年以后地方戏曲成为宣传工具,为现实的政治服务,到后来的为政绩、晋升、评奖而创作演出,功利色彩浓厚。"实际上都是穿着现代的外衣,承续着封建的骨血,以一种近乎直露苍白的形式歌功颂德,沦为一种口号式的牵强附会的表演,在思想与艺术价值上都大打折扣。"② 正如欧内斯特·霍金所说:"艺术必须是民主的,它要从那些不守约束的赞赏中赢得他自己的追随者;艺术决不能再次成为仅仅是权威的、统一的社会精神的派生物。"③ 许多民间创作者由于跟不上形势或不合时宜地退出了创作队伍,加之戏曲观众的逐年减少,都使得

① 廖奔:《当下中国戏曲文化生态及其更新》,《艺术百家》2015年第1期。
② 荆博:《当下戏曲艺术的功能失范》,《戏剧文学》2011年第1期。
③ [美]欧内斯特·霍金:《论人性及其重建》,Kessinger Publishing,2004年版,第318页注。

地方戏曲的活力受到影响。

（四）戏弄特色浓厚的小戏让位于表现时代宏大主题的正剧

戏弄善于表现充满民间生活情趣的情节或片段，但1949年以后，在强大的现实主义和西方戏剧美学规范的影响下，其内容大多是"对1949年以后中国社会政治经济生活中涌现出的好人好事给予热情的赞扬，对暗藏的阶级敌人高度警惕和揭露，对落后分子进行批评教育"①，在戏剧形态上注重有完整的故事情节、有典型人物、有戏剧冲突，小戏渐渐演成了大戏，人物多了，故事情节复杂了，舞美灯光丰富了，但亲和力、感染力弱了，观众自然少了。

总之，戏弄之所以广为流行，与它短小精悍的体制、灵活多变的形式、自由不羁的精神有密切联系。在戏曲剧目的创作和表演中，戏弄的特色应该受到更多的关注，它寄寓着中国传统戏曲美学的思想与原则。实际上，中国传统戏曲美学的精髓应该受到更多人的关注和研究，以树立中国传统文化的自信，进而建立自觉的文化主体意识。正像北京大学哲学系教授楼宇烈所说："一个国家要有文化主体性，才能去吸收其他文化的精华。文化主体意识的缺失会使一个国家的灵魂游荡不定，哪里强就往哪里去，哪里吸引力大就去哪里。失去了文化主体意识，分辨能力就差了，随声附和的东西也就多了。"② 所以在戏曲改革发展的进程中如何建立戏曲自信，如何建立植根于中国戏曲本体的戏曲理论体系显得尤为重要和关键。

① 傅谨：《二十世纪中国戏剧导论》，中国社会科学出版社，2004年版，第94页。
② 杜羽：《楼宇烈：重拾传统文化的珍宝》，《光明日报》2016年8月10日第009版。

自我表达下的剧本欠缺

——王仲文与《救孝子贤母不认尸》

邵殳墨*

摘　要:《救孝子贤母不认尸》是元代杂剧作家王仲文唯一流传下来的剧目,现存于《元曲选》。钟嗣成在《录鬼簿》中评该剧曰"关目嘉"。然若仔细审视,会发现剧中情节设置不够合理,人物行动缺乏充足依据,细节组织也不够严密。这些欠缺很大程度上源于剧作家主观或自我意识的过分表达,以呈现其"以道补儒"的人格和人生理想追求,反映出了元代文人内在的人格和人生理想冲突,一定程度上表露了剧作家怀念故国的家国情怀。剧作家的思想表达只有融于更合情理的剧作情节设计与人物形象塑造,才能创作出佳作,但剧作本身的不完美,也恰好提供了认识剧作家思想的另一视角。

关键词:《救孝子贤母不认尸》　王仲文　情节欠缺　以道补儒

Abstract: *The Mother Saves the Son and Protests against an Injustice* is the only play of Wang Zhongwen, a zaju writer of Yuan Dynasty, which is included in *Anthology of Yuan Qu*. Zhong Sicheng praised it innovative in plot in *The Collection of Recording Ghosts*. However, if you look carefully, you will find that the plot is not reasonable enough, the action of the characters lacks sufficient basis, and the details are not tight enough. These defects are largely caused by the over-expression of the playwright's subjective or self-consciousness to present his personality of complementing Confucianism with Taoism and his pursuit of life ideal, which

* 邵殳墨(1987—),女,山东济宁人,上海师范大学人文与传播学院博士研究生,浙江警察学院公共基础部教师。研究方向:中国俗文学、戏剧戏曲学。

reflects the inner conflict between the personality and life ideal of the literati in the Yuan Dynasty, and to some extent, to show the playwright's homesick feelings for his native country. Only by integrating the plot design and character image in a more reasonable way can a good play be created. But the imperfect play itself provides an alternative perspective to understand the playwright's thoughts.

Keywords: *The Mother Saves the Son and Protests against an Injustice*; Wang Zhongwen; Lack of Plot; Complement Confucianism with Taoism

王仲文,元代戏剧家。据《录鬼簿》记载,其为大都人,共写有《五丈原》《董宣强项》《不认尸》《锦香亭》《王孙贾》《石守信》《王祥卧冰》《张良辞朝》《韩信乞食》《诸葛祭风》等10部杂剧。另贾仲明在《录鬼簿续编》补吊词曰:"仲文踪迹住金华,才思相兼关、郑、马。出群是《三教王孙贾》《不认尸》,关目嘉。韩信遇漂母,曲调清滑。《五丈原》《董宣强项》《锦香亭》《王祥》到家。伴夕阳,白草黄沙。"① 孙楷第指出王仲文乃大学士史惟良之师,金末进士。认为"金华"盖"京华"之误②。侯光复认为难为定论③。盖当时金被元所灭后大都的剧作家大多南移,因此特意强调王依旧留在了大都。还有一种可能是文中"金华"并非谬误,而是特意强调其后移居金华,笔者检索了金华相关的方志、文集等,也并没有发现其踪迹线索。据此,王仲文的生平难以确定,对《救孝子贤母不认尸》的解读只能从剧本本身入手。

一、《不认尸》中的情节欠缺

《不认尸》,全称《救孝子贤母不认尸》(以下简称《不认尸》),其所述故事发生在金世宗时期,故事情节大致如下:

大兴府尹王翛然奉命到河南开封府征军,西军庄军户杨家寡妻李氏有两个

① [元]钟嗣成:《天一阁蓝格写本正续录鬼簿》上,中华书局,1960年版,第12页。
② 孙楷第云:"王仲文见《录鬼簿》上,云:大都人。"贾仲明补吊词云:"仲文踪迹住金华,才思相兼关郑马。"甚疑之。"金华"盖"京华"之误。《正音谱》亦以仲文词入上品,谓如剑气腾空。其剧仅存《救孝子贤母不认尸》一种。
③ 李修生主编:《元曲大辞典》,凤凰出版社,2003年版,第4页。

儿子，分别是嫡亲长子杨兴祖，妾生次子杨谢祖，李氏最后让亲子兴祖参军，留非亲生子谢祖在家读书。月余，兴祖妻春香应母呼归宁，李氏命小叔子谢祖护送，谢祖送至半途返回。不想春香在随后的途中被歹徒赛卢医掠去，并将其衣服穿在了当时正好刚过世的另一个受害者哑梅香尸体上。春香母在家苦等女儿不到，遂向李氏询问，在随后的匆忙找寻中春香母与李氏都误将哑梅香尸体认作春香。春香母认为谢祖杀嫂并告于官，李氏坚持对春香尸检，拒不承认谢祖为凶手。王翛然来河南审囚刷卷，兴祖参军立功升金牌千户而归，半路巧遇妻春香，将赛卢医带到，真相大白。

贾仲明评其"关目嘉"，《正音谱》亦以仲文词入上品，谓如剑气腾空"[1]。然仔细审视剧本，可以发现剧中情节设置并不合理，人物行动也缺乏生活依据，细节组织亦不严密。

《不认尸》的主角是"贤母"李氏，与关汉卿《包待制三勘蝴蝶梦》中的王母，武汉臣《弃子全侄鲁义姑》中的鲁义姑面临着相似的人生抉择，即舍弃亲子而保全非亲子。王仲文在构思这个剧本时最先有了李氏这个人物，怎样表达李氏的"贤"便成了故事的情节指向。首先，李氏面对自古"武夫临阵，不死则伤"，让亲生子兴祖参军，而留妾生的次子谢祖在家读书。其次，当谢祖被指作杀人凶手时，与审案官吏据理力争，不惜要求对亲儿媳尸检，单凭一己之力苦苦支撑，以求保全谢祖。在围绕上述主体情节展开的同时，作者在填充具体情节时，却出现了诸多不合情理之处。

（1）李氏丈夫亡故时间前后不一。剧目开始，李氏自我介绍时提道："老身姓李，夫主姓杨，亡过二十余年也。"并指出大儿杨兴祖时年25岁，小儿杨谢祖20岁。还强调"俺是这军户，因为夫主亡化。孩儿年小，谢俺贴户替当了二十多年"。这里可以得出李氏夫主已逝至少20年。但在随后李氏对王翛然的述说中又出现"亡夫在日，有一妻一妾，妻是老身，妾是康氏，生下一子，未曾满月，因病而亡。这小的孩儿杨谢祖便是康氏之子，未及二年，和夫主也亡化过了。亡夫曾有遗言，着老身善觑康氏之子。经今一十八年"。因而又得出李氏夫主亡故18年。这里前后显出分歧。

[1] 孙楷第云："王仲文见《录鬼簿》上，云：大都人。"贾仲明补吊词云："仲文踪迹住金华，才思相兼关郑马。"甚称之。"金华"盖"京华"之误。《正音谱》亦以仲文词入上品，谓如剑气腾空。其剧今存《救孝子贤母不认尸》一种。

（2）事关春香的两处核心情节设置不合理。春香回娘家途遇赛卢医，哑梅香将要生产，这里有两个问题。其一，梅香将要生产，那么肚子必然已经很大了。但是在李氏和王婆第一次见到尸体时，都认为是春香。虽然尸体已经放了半个月，正是五月，尸体已经腐烂，"被鸦鹊啄破面门，狼狗咬断脚跟"，但是即将分娩的肚子不会消失，而剧中却没有提到这一点。"绕定着这座坟。尸骸虽朽烂，衣袂尚完存，见带着些血痕。"见此李氏的反应是：

【滚绣球】我这里孜孜的觑个真，悠悠的唬了魂。（杨谢祖云）母亲，你怕怎么？（正旦唱）儿呵，怎不教你娘心困。怎生来你这送女客于事的公人！（卜儿云）兀那死了的是我那女孩儿也！（正旦唱）媳妇儿也，你心性儿淳，气格儿温，比着那望夫石不差分寸。这的就是您筑坟台包土罗裙。则这半丘黄土谁埋骨，抵多少一上青山便化身，也枉了你这芳春。

以上曲词显然表明李氏及王婆都将尸体认作了春香。其二，春香查看梅香，发现梅香已死，赛卢医说："好好好，你身边现带着刀子哩，我活活的人，他要养娃娃，你就一刀杀了她。"这里情节发展缺少铺垫，春香带刀子，赛卢医怎知？情节突然跳脱，不够缜密。

（3）王婆告杨谢祖起意杀嫂。春香在回家途中被赛卢医掳走，并将春香衣服穿在了梅香尸体上，春香母亲在见到尸体时就认作是自己女儿，且第一反应就是认为杨谢祖因色起意杀嫂："我有个女孩儿，唤做春香，嫁与西军庄杨兴祖为妻，就是这婆子的大孩儿。杨兴祖当军去了，有小叔叔杨谢祖，数番家调戏我这女孩儿，见他不肯，将俺孩儿引到半路里杀坏了。望大人与我做主咱！"杨谢祖是个什么人呢？从小看书习文，面对母亲要其护嫂归家，一直强调："别着个人送去也好。母亲寻思波，嫂嫂年幼，哥哥又不在家，谢祖又年纪小，倘若有那知礼者，见亲嫂嫂亲叔叔，怕做甚么？有那不知礼的，见一个年纪小的后生，跟着个年纪小的妇人，恐怕惹人笑话。"最后不得已遵从母命，并且一路上严守礼节，背着包袱跟在嫂嫂后面行走，面对嫂嫂要求多送几步的请求也断然拒绝。且李氏也强调："他叔嫂从来和睦。""俺姑媳又没甚伤触。""俺孩儿从小里教习儒，他端的有温良恭俭谁如？俺孩儿行一步必达周公礼，发一语须谈孔圣书。俺孩儿不比尘俗物，怎做那欺兄罪犯，杀嫂的凶徒？"可以看出杨谢祖一个知书达理的读书人，可是王婆的第一反应却是作为小叔的他途中因色起意而杀了嫂子春香。

作者这样的故事架构，主要还是为了引出后面李氏"不认尸"这个戏剧冲突的核心，如果王婆通情达理，并不认为是谢祖起意杀人，则很可能就没有后面的这些情节发展了。这种情节安排尽管可以勉强理解，但未免不够信服。为何王婆不能想到春香有在谢祖走后被人陷害的可能呢？然后两亲家一同面官，而官吏昏庸，又想尽快结案，冤屈谢祖，至于真正的凶手是谁，昏庸的官吏怎会在乎。

（4）李氏的人物塑造缺乏现实性。李氏一个农村老妇，如果说带领全家种地，操持家务，抚养儿子长大，把一个穷家支撑起来这很常见，也可以理解；面对征军官，不卑不亢，从容以对，也不过分；让自己的亲生儿子当兵，妾生的小儿子在家读书习文，说明其大义，也合情理。但是面对误作自己儿媳的尸首，在公堂上教给官吏如何验尸，未免太胆识过人，一个村妇如何对仵作验尸的技巧细节这么清楚呢？

此外，李氏是正旦，《不认尸》是个旦本戏，词语应该朴实当行为主，贴合人物的身份性格，可是作者经常跳出来发一番高论：

"尽他人纷纭甲第厌膏粱，谁知俺贫居陋巷甘粗粝。今日个茅檐草舍，久以后博的个大纛高牙。"

"（正旦唱）有一个伊尹呵，他在莘野中扶犁耙。有一个傅说呵，他在岩墙下拿锹锸。（杨谢祖云）这两个都怎生来？（正旦唱）那一个佐中兴事武丁，那一个辅成汤放太甲。（带云）休说这两个人。（唱）则他那无名的草木年年发，到春来那一个树无花。"

"（唱）趁着个一梨春雨做生涯。"

"可不道闻钟始觉山藏寺，到岸方知水隔村。"

这些词语意蕴深厚、品位不俗，可这是一个乡间村妇该说的话吗？梁廷枏在《藤花亭曲话》中指出元剧语言的两种通病，其一是语言不合人物身份[①]。或者这是元曲通病。

如果说李氏夫主亡故时间前后不一是因为疏忽，可能元代剧作家也并不在意，这并非大问题。将身怀六甲的梅香尸体认作春香，或者也因为疏忽，或者是当时演出舞台上的有意为之，那这也不是什么大问题。王婆认定是谢祖杀害了

① 宁宗一、陆林、田桂民编：《元杂剧研究概述》，天津教育出版社，1987年版，第66页。

嫂子春香的构思，一定程度也可以理解。但所有这些可勉强理解的安排集中到一部剧中，则正如李健吾所指出的："世态传奇戏的致命伤就在自以为抱牢现实，其实只在拼凑情节。它的戏剧性可能非常激动，然而清醒的头脑稍一回味，就会感到这太巧合，结构虚伪，关系暧昧，因而起了不可置信的心思。在戏剧分类上，这种廉价的戏剧性倾向过分畸重，喜剧就有沦入闹剧的可能，悲剧就有沦入惨剧与险剧的可能。而人物出现只是一种偶然遇合，或者最好的时候，只是为了满足一种浅薄的教训。"①

《不认尸》初读会让人感觉很激动，情节紧凑，李氏的坚韧、大义、不俗及高超的智慧，保非亲生子而将亲生子推到军营，酣畅淋漓的控诉庸官污吏，没有借助神仙梦境，仅仅依靠自己的不妥协不放弃为自己的孩子等到了清官的到来，且成为金牌千户的大儿子的荣归。再加上王仲文深厚的文学素养、清新刚健的语言风格，初读会有"关目嘉""剑气腾空"之感，但是读完之后再反思，就会发现剧作者自己没有退到客观位置，"自我"过分彰显，主观编造情节，没能实现剧本的完整性与情节的统一，也损害了人物形象的真实性，使得这部原本可以媲美《窦娥冤》《蝴蝶梦》的剧作大打折扣。

二、剧作者以道补儒的思想成分

从王仲文的其他剧作题目来看，比如《五丈原》《董宣强项》《锦香亭》《王孙贾》《石守信》《王祥卧冰》《张良辞朝》《韩信乞食》《诸葛祭风》，可以看出王仲文的杂剧作品多是历史剧。历史剧肯定不是单纯重现历史事件，而是托古喻今，寄托某种政治理想或宣扬一种道德理想。虽然剧本的具体内容已无从得知，但可以肯定的是王仲文的剧作多是维护封建礼教、宣传封建伦理的作品，强调文章的道德意义与政治价值。而在宣传中国传统文化核心价值观的同时，注重展现个体情感体验，通过与个体命运密切呼应，从而唤起当时人们的某种情感共鸣。因此作者在创作《不认尸》时的最终目的也是宣扬"学成文武艺，货与帝王家"的政治抱负及慈母孝子贤妇贞洁孝悌等伦理观念，且通过情感渲染进一步强化了戏剧的教化功能。

金、元统治者为了巩固政权，提倡儒家思想。辽、金在后期已经封建化，全面

① 李健吾：《从性格上出戏兼及关汉卿创造的理想性格》，《元杂剧论集 上》，百花文艺出版社，1985年版，第336页。

接受了儒家传统思想,元朝在政策上奉行"以华治华","仁宗爱育黎拔力八达曾对佛、儒两家发表过这样的评论:'明心见性,佛教为深,修身治国,儒道为切。'又说:'儒者可尚,以能维持三纲五常之道也。'"[①] 这也契合了汉民族内心深处的"以华化夷"思想。因此儒家传统在元代虽然没有成为统治阶级的主导意志,但它实际上依旧是汉民族稳固的文化心态,汉人剧作家在创作剧本时也依旧是宣扬儒家文化核心价值观。

元杂剧重视教化,夏庭芝在《青楼集志》云:"'院本'大率不过谑浪调笑,'杂剧'则不然。君臣如:《伊尹扶汤》《比干剖腹》;母子如:《伯瑜泣杖》《剪发待宾》;夫妇如:《杀狗劝夫》《磨刀谏妇》;兄弟如:《田真泣树》《赵礼让肥》;朋友如:《管鲍分金》《范张鸡黍》,皆可以厚人伦,美风化。"[②] 由此可见一斑。这不仅同统治者的文化政策有关,更与元代文人的特殊境遇与理想诉求密切相关。

元代文人因其特殊的时代境况,入仕艰难,只能在"乱世中求避世、入世中求出世、矛盾中求中庸、不适中求自适",或在"志于道、据于德、依于仁"之中游于艺[③]。元杂剧因而很大程度上承载了文人的思想表达和理想追求。于是,相比于宋杂剧、金院本,元杂剧大大加深了戏剧艺术的思想内涵,其反映社会的广度和深度也远远超过了前两者,使得戏剧由"戏谑""戏玩"上升到"戏教",在思想主旨上表现为儒家传统,精神与意趣上又融入了道家意识,并强调个人思想意识。

回到剧作《不认尸》,其首先讲述的是"贤",极力刻画了一个"贤母"的艺术形象。这是儒家对女性品质的重要要求,也契合金、元极力推崇"孝治天下"的基本理念。首先,李氏让亲生子上阵杀敌,而留非亲生子在家读书习文。就戏剧表演本身来说,情节也有看点,容易出戏,剧作者对这一点花了很多功夫描述刻画。待一系列矛盾误会解除后,借官员王翛然之口作了定论:"便好道方寸地上生香草,三家店内有贤人。"其次,突出李氏为救下被误作杀人犯的小儿子所做出的种种努力。此时李氏一步一步地由一个贤达聪慧、胸有谋划的当家老妇,变成一个意志坚定、熟悉审案流程及尸体检验技能的无所不能的贤母。

① 《元史·仁宗纪》,见《元史》第3册第594页,中华书局。转引于吕薇芳《元代后期杂剧的衰微及其原因》,李修生、李真渝、侯光复编:《元杂剧论集》上,百花文艺出版社,1985年版,第100页。
② [元]夏庭芝著,孙崇涛、徐宏图笺注:《青楼集笺注》,中国戏剧出版社,1990年版,第44页。
③ 韩琦、侯星海:《儒道禅在元代绘画创作中的作用》,《美术观察》1998年第9期。

再次,积极入世事君的人生理想。儒家重在济世、积极进取,以"修齐治平"为己任,并以此体现人生的自我价值。李氏抚养两个儿子:"一个学吟诗写字,一个学武剑轮挝,乞求的两个孩儿学成文武艺,一心待货与帝王家……尽他人纷纭甲第厌膏粱,谁知俺贫居陋巷甘粗粝。今日个茅檐草舍,久以后博的个大纛高牙。"可见"学成文武艺,货与帝王家"是李氏对儿子们政治前途的期待,并进一步以伊尹与傅说的故事来鼓励儿子,彰显意志。在杨兴祖参军离家前,殷殷叮嘱:"欲要那众人夸,有擎天的好声价,忠于君,能教化;孝于亲,善治家;尊于师,守礼法;老者安,休扰乱他;少者怀,想念咱;这几桩儿莫误差。"

以忠君为核心的孝亲、尊师、重老等观念,都是儒家核心的伦理基础和人生理想,是最值得献身的人生价值实现。这些朗朗上口的文人言辞,从一个普通村妇的口中说出,未免显得有些不合常理、过于拔高乃至编造了,但却突出表现出了剧作者本人的人生理想。这种人生理想在杨家一家人俱获旌表封赏的大团圆结局得到了进一步强化。

> 你一家儿听老夫加官赐赏:杨兴祖,为你替弟当军,拿贼救妇,加为帐前指挥使。春香,为你身遭掳掠,不顺他人,可为贤德夫人。杨谢祖,为你奉母之命,送嫂还家,不幸遭逢人命官司,绝口不发怨言,可称孝子,加为翰林学士。兀那婆婆,为你着亲生子边塞当军,着前家儿在家习儒,甘心受苦,不认人尸,可称贤母,加为义烈太夫人。

全家俱得旌表封赏,对观剧者来说自然是美好愿望,对剧作者来说同样如此。这些旌表封赏再一次申明了儒家仁义礼智、忠孝节义的核心价值,也彰显了修齐治平、建功立业的人生理想。

最后是小农生活和现世安稳的道家情趣。"修齐治平"的儒家人生理想对元代文人来说终究是难以实现的,只能在剧作里面曲折反映。"而道家则主张在退让、避世中求生存与作为,另辟天地以屈求伸,在世事变化中维护个体生命尊严。"① 以道补儒,也向来是中国文人的一种人格结构和人生理想调适。

金元时期新道教兴起,尤以全真教为代表,其重视农业,主张力耕自养,悯贫救苦。谭清华在《金元时期新道教的农学思想考论》中认为全真教具有比较

① 韩琦、侯星海:《儒道禅在元代绘画创作中的作用》,《美术观察》1998年第9期。

明显的重农意识,其视农为立教之本。如《大元奉元明道宫修建碑铭并序》云:"邀食于地,邀乐于天,果瓜在圃,稼穑在田。""其逊让似儒,其勤苦似墨,其慈爱似佛。至于块守质朴,淡无营为则又似夫。"可见,全真道创教初期持俭朴刻苦之教风,表现出了与农耕生活的紧密联系,特别反映出了对自给自足的男耕女织生活的强调和重视,"士农工贾各有家业……天下之人耕而食,蚕而衣,养生送死而无憾"①。

《不认尸》剧作者王仲文,据孙楷第考证是金末进士,生活在金末元初。因资料的缺乏,我们无法知道王仲文更多的信息,但从其大致生活时间来看,当对全真道及其重农思想等并不陌生,这或许也影响到了其选择普通村妇和农家生活作为其剧作主角和基本场景。

剧中对小农生活的描述出现在第一折和楔子中,李氏上场说道:"俺是这军户。因为夫主亡化,孩儿年小,谢俺贴户替当了二十多年。老身与孩儿媳妇儿每缉麻织布,养蚕缫丝,辛苦的做下人家,非容易也呵!""时坎坷,受波查。且浇菜,且看瓜,且种麦,且栽麻。"虽然生活辛苦,但是凭借着辛勤劳动,也挣下了一份家业,生活充实而安宁。

同时,剧作特意设计了这样一个场景:杨兴祖参军临走之前见母亲拿出锄头不解,李氏解释道:"(正旦唱)大哥也,恐怕你武不能战伐,文不解书札。(带云)还家来,有良田数顷,耕牛四角,(唱)趁着个一梨春雨做生涯。"这里表现出了非常质朴的农家自耕、现实安稳的生活展望,"趁着个一梨春雨做生涯"也似能透出恬淡的道家诗意和人生理想。

杨兴祖参军走后,媳妇春香数次被母要求归宁帮忙拆洗被褥,李氏因为当时正值农忙时节,答应春香等收了蚕麦,送其归家。这里也真实表现出了农家生活不仅要勤、更要守时的繁忙。在李氏形象的刻画上,"其逊让似儒,其勤苦似墨,其慈爱似佛。至于块守质朴,淡无营为则又似夫",则显然反映出了一定的金元新道家风格及其核心理念。

从上大致可以确定,小农生活及其中表现出的以全真教为代表的新道教思想,对《不认尸》的创作也产生了不小的影响,使得该剧充满了质朴、辛劳的真实农家生活情节,并在一种"趁着个一梨春雨做生涯"的诗意情怀中体现出了道家的特有情趣。并以退为进,在"一梨春雨做生涯"中"处后而笑到最后"。

① 谭清华:《金元时期新道教的农学思想考论》,《安徽农业大学学报》2017年3月第2期。

三、剧作者有着浓厚的家国情怀

剧中王翛然到河南府征军，李氏一开始说两个儿子请王翛然选一个去，后面又说只能让大儿子去，前后的矛盾是为了突显李氏"贤母"的形象塑造，此外，在中间插入小儿子杨谢祖向王翛然呈送的一首诗，云："昨梦王师大出攻，梦魂先到浙江东。屯军百万西湖上，立马吴山第一峰。"王翛然认为是祥瑞，因而提出要杨谢祖当兵去。这首诗改编自金代皇帝海陵王完颜亮的诗作《题临安山水图》："万里车书一混同，江南岂有别疆封？提兵百万西湖上，立马吴山第一峰！"诗意雄迈，表达了完颜亮欲一统天下的抱负。这首诗站在金朝的角度，欲图攻克南宋，一统天下，身为汉人的王仲文在此插入这样一首诗又说明了什么？

金人统治的北方，努力学习汉俗，女真族与汉人生活和谐，金朝重用汉人，开科取士。据孙楷第考，王仲文是金末进士，大都人，出生在金国，一直生活在金人的统治之下，民族隔阂意识早已消弭，对王仲文而言，金朝就是自己的家园。由金入元，生活产生了巨大变动，从"伴夕阳，白草黄沙"的吊词中，可以感受到晚年的王仲文是多么的落寞，怀念故国家山的遗民情怀昭然若揭。

金亡后，《函山旅话》载："泽州李俊民用章举承安五年进士第一，金亡后其同年三十三人，惟高平赵楠仅存，又挈家之燕京。俊民感旧游，以诗题登科记后云：'试将小录问同年，风采依稀堕目前。三十一人今鬼录，与君虽在各华颠。由云君还携幼去幽燕，我向荒山学种田，千里暮鸿行断处，碧云容易作愁天。'录中张儒卿介甫、晁李中宝臣、伯德维公理、孔天昭文安、王毅知刚、赵铢敬之皆中都大兴府人。"[①] 同科三十三人，仅李俊民与赵楠两人得以保命，金元易代，很多人死于战火，"自贞祐南渡，河朔丧乱者二十余年"[②]，人民四处逃难，"不转徙山谷，则转徙于道路"[③]。可以想象同为金末进士的王仲文虽然得以存活，但生活飘零苟延残喘而已。

元代民族矛盾和阶级矛盾尖锐，官吏贪污腐败，《不认尸》对巩推官、令史为

① ［清］周家楣修，张之洞、缪荃孙纂：《顺天府志》卷七〇《故事志·杂事》，清光绪十二年（1886）影印本，第29册，第21页。
② ［金］元好问：《遗山先生文集》卷三二《赵州学记》。转引于吴宏岐：《元代农业地理》，西安地图出版社，1997年版，第2页。
③ ［金］元好问：《遗山先生文集》卷三二《赵州学记》。转引于吴宏岐：《元代农业地理》，西安地图出版社，1997年版，第2页。

代表的贪官污吏的描绘,形象地反映了元朝社会的现实。官有行政权力,有决策权。吏"处官府,职薄书"①,"蠲其课役,而使之造文书、给趋走而已"②。显然,吏是封建官府中具体办事人员。剧中的巩推官身为地方官员竟然不懂判案,"小官姓巩,诸般不懂。虽然做官,吸利打哄"。并自我表白道:"我做官人只爱钞,再不问他原被告。"不懂如何处理案情,只知道索贿贪污,一把刀子也要据为己有,"倒好把刀子!总承我罢,好去切梨儿吃"。长官们不懂律令,因此滋生了一批代为行使权力的令史,即六案都孔目。本来令史作为吏,无权无品,一般读书人是不屑为之的,但是元代吏员出任职官几乎成为元代入仕的唯一可能③。因此剧目一开始杨谢祖说道:"母亲,您孩儿想来,则不如学个令史倒好。"李氏回道:"哎!你个儿也波那,休学这令史咱,读书的功名须奋发。得志呵做高官,不得志呵为措大。(带云)你便不及第回来呵,(唱)只守着个村学儿也还清贵煞。"可以看出令史是当时读书人不屑为之的,宁肯做一个穷酸的"措大"。"对于元代儒生来说,这是个痛苦的改变。有相当一批书生不甘心'老于刀笔筐箧'(姚遂《牧庵集·送李茂卿序》)供人驱使。他们宁愿得志时做高官,不得志时便归田,坚持原来儒生的出处观点和传统的价值观念,而对于入吏的道路表现了犹豫和否定。"④传统封建文人坚信科举入仕才是正统、高尚的入职之路,因此出现了"吏道杂而多端","刀笔下吏,遂致窃权势、舞文法矣"⑤的普遍社会现象。李氏知道自己家的人命官司是很难打赢的,"不知那天道何如?怎生个善人家有这场点污!人命事不比其余,若是没清官,无良吏,教我对谁分诉?早是俺活计消疏,更打着这非钱儿不行的时务"。贪官污吏,狼狈为奸。作者看到元朝的黑暗现实,怀念故国故土当是很自然的事情。

余论

剧作作为剧作者的作品,自然要反映剧作者本人的思想,剧作者需要借助其

① 《秋涧集》卷四六《吏解》,转引于许凡:《元代吏制研究》,劳动人民出版社,1987年版,绪言。
② 《吴礼部集》卷一〇《原士》,转引同注释①。
③ 姚燧在《牧庵集》卷四《送李茂卿序》云,"大凡今仕惟三涂。一由宿卫,一由儒,一由吏。由宿卫者,言出中禁,中书奉行制敕而已,十之一。由儒者,则校官及品者,提举、教授出中书,未及者则正、录以下出行省宣慰,十分一半。由吏者,省、台、院,中外庶司郡县,十九有半"。
④ 么书仪:《元代文人心态》,文化艺术出版社,1993年版,第171页。
⑤ 《元史·选举志》,《元史》第7册第2516页,中华书局。转引于吕薇芳《元代后期杂剧的衰微及其原因》,李修生、李真渝、侯光复编《元杂剧论集 上》,天津:百花文艺出版社,1985年版,第100页。

所设置的戏剧情节结构、戏剧场景、矛盾冲突、人物形象等来实现自我意识的表达。但是,如果剧作者所想要表达的自我主观意识超越剧作人物角色因社会地位、知识水平等而具有的合乎常理的能力和属性,甚至为了实现自我的表达诉求,没能兼顾到剧作情节安排的前后呼应与合情合理,则会对剧作的表现力和说服力造成伤害。

这在本文第一部分中对《不认尸》的情节欠缺和第二部分对剧作者本人自我表达的对比分析中可以得到说明。因此,剧作者应该更完美地将自我表达融于剧作的情节设计和人物形象塑造中,做到合情合理,其想借剧中人物表达出的思想,符合其社会角色和生活现实,才能成就更上乘的佳作。

《不认尸》一方面存在上述提到的这些情节安排和人物塑造欠缺,另一方面却在对农家生活等的描述中关照到了当时真实的生活现实,在很多细节上表现出了生动的农家生活情境和普通民众的真实思想世界。反映到剧作上一方面是高大上的儒家理想人格塑造,另一方面是具有道家情趣的真实农家生活和并不超越的小农安稳生活追求。

这或者也从侧面反映出了元代文人在真实生活与理想世界间的一种游离状态,由于在现实中无法实现"修齐治平"的儒家致仕理想,只能借助剧作人物形象得以委曲反映和心理补偿,同时虽不完全甘心退回到真实的小农生活,但对自耕的现世安稳也表现出了一定程度的向往。这样一种儒道互补的人生理想格局一直以来成为中国文人的常态,有元一代,则更加曲折和纠结罢了。

因此,尽管存在诸多情节安排和人物形象塑造上的欠缺,但正是这种欠缺本身包含了丰富的思想内容,曲折反映出了剧作者本人内在的人格结构和人生理想冲突,为进一步认识元代文人的思想世界提供了另一种视角。

结构与语言：当代孟姜女戏曲的文本叙事探析

倪金艳*

摘　要：戏曲演绎是《孟姜女哭长城》故事叙事的重要媒介，而从结构与语言两个方面入手探讨姜女戏的文本叙事特征是有意义也很有必要的。姜女戏多以线性结构和圆形结构来谋篇布局，力争做到前呼后应，使剧情层层推进，紧凑衔接。它的语言设定符合戏曲角色，还兼顾剧种差异带来语言风格的差异，并积极融入地方色彩的方言以增强生活气息；且常常借助夸张、一语双关、成语化用、粗话、荤话来增添谐趣等等，多种艺术技巧的综合运用使孟姜女戏曲深得观众喜爱。

关键词：孟姜女戏曲　文本叙事　结构　语言

Abstract: Opera interpretation is an important medium for the tale of *Meng Jiangnv Cried at the Great Wall*. It is meaningful and necessary to discuss the textual narrative features of it from the aspects of structure and language. *Meng Jiangnv* operas are always arranged with linear and circular structures, striving to echo with each other so that the plots progress coherently. Its language setting is in line with the role of traditional Chinese opera, and it also takes into account the differences in language styles brought by the differences in the plays, and actively integrates the local dialects to enhance the flavor of life, and often use hyperbole puns, idiom with coarse words to add humor. The comprehensive application of various artistic techniques makes *Meng Jiangnv* operas deeply loved by the audience.

*　倪金艳（1988—　），女，文学博士，河北师范大学文学院讲师。研究方向：戏剧戏曲学、俗文学。

Keywords: *Meng Jiangnv* Operas; Textual Narration; Structure; Language

戏剧在孟姜女传说的传播过程中发挥了不可替代的作用。孟姜女戏曲(后文简称姜女戏)产生甚早,自有中国戏曲以来就有了孟姜女题材的戏曲,且一直流传至今天。姜女戏诞生要比梁祝、牛郎织女、白蛇传的戏剧早很多,南宋年间就有南戏孟姜女,而其他三类"问世时间都没有超过元代"①。在孟姜女戏曲演出史上,据统计,凡"有五十年以上历史的戏曲剧种,很少没有表现孟姜女故事的剧目的"②。即使到了娱乐形式极为丰富的当下,仍有孟姜女剧目的复排演出和新编创的孟姜女戏曲诞生③。那么姜女戏的文本结构与语言又有何特点呢?

一、姜女戏的结构布局

戏剧要在固定空间、时间内表演完整的故事、塑造个性鲜明的人物形象,那么,有效地选择、提炼、组织、裁剪情节对戏曲举足轻重,甚至是一部戏能否成功的关键。李渔言:"'结构'二字,则在引商刻羽之先,拈韵抽毫之始,如造物之赋形,当其精血初凝,胞胎未就,先为制定全形,使点血而具五官百骸之势。"④ 对情节进行精心地遴选、提炼、组织、裁剪便是戏剧结构。姜女戏的结构设计主要包括谋篇布局、"密针线"、收煞三个方面。

(一)谋篇布局

"所谓布局,意即'事'之排列。只有排列好事,才会曲折有致和动人心魄"⑤;布莱希特也说"布局是举足轻重的部分,它是一出戏的核心"⑥。姜女戏版本多,布局方式自然也会很多,但可将其归纳为两大类:一类是线性结构,另一类是圆形结构。

① 李平:《孟姜女故事在宋金元明戏曲中的反映》,《民间文艺季刊》1986年第4期。该文说:孟姜女故事变成南戏,看来是南宋年间的事。笔者赞同此观点。
② 朱恒夫:《论姜女戏的宗教性功能》,《戏剧艺术》2012年第6期。
③ 俞妙兰编剧的昆剧《孟姜女送寒衣》于2017年9月在温州首演。
④ [清]李渔:《闲情偶寄》,见《中国古代戏曲论著集成 第7集》,中国戏剧出版社,1959年版,第10页。
⑤ [希]亚里士多德著,傅东华译:《诗学》,商务印书馆,1925年版,第34页。
⑥ [德]布莱希特著,张黎译:《戏剧小工具篇》,见《布莱希特论戏剧》,中国戏剧出版社,1990年版,第34页。

线性结构是按照时间发展顺序，围绕孟姜女的人生经历编织情节，"宛转变化，妙不可言"①（见《玉茗堂批评焚香记·第四十出〈会合〉总评》）。京剧、川剧、扬剧、淮剧、闽剧、赣剧、豫剧的姜女戏都是按照孟姜女与范杞良偶遇、结婚、缝衣、送衣、寻夫（骨）、哭城的过程；台湾曾永义先生所编昆曲《孟姜女》先以副末开场，唱道：

孟姜女千里送寒衣，万喜良长城恨无际；
归有义患难共相惜，秦始皇惊艳思连理。②

用对仗押韵的诗歌语言概括出本剧的内容及主旨；然后按照"缉拿逃犯""花园订盟""婚礼生变""边哭闺寂""滴血惊艳""吊祭哭城"六出单线的顺序演绎了孟姜女传说。

赣剧高腔保留了"我把中指来咬破，滴血相认"的情节，结尾去掉了秦始皇要纳为妃的安排，代之以：

寡人念你千里迢迢送衣与丈夫御寒，至诚可感，情有可原。长城倒□之事，寡人不降罪于你。搬你丈夫尸骸回家去吧！但愿你早归家乡去，早归家乡去。③

替换了酣畅淋漓的"骂秦"情节。此剧有意删去了孟姜女与最高统治者的直接冲突，一定程度上减轻了批判力度。

但并非所有的线性结构都是单线贯穿，很多地方戏是双线并驾齐驱。孟姜女和万喜良生、旦两条线索、两组情节交叉平行发展，不仅能容纳更大量的情节，而且避免了一条线索发展的单调贫乏，还能将各部分内容生动丰富地协调起来。

江影、乐夫、一凡整理的地方戏《孟姜女》便有很强的戏剧性。该剧共十场：

相遇　谈心　被捕　思夫　筑城

① 隗芾、吴毓华主编：《古典戏曲美学资料集》，文化艺术出版社，1992年版，第132页。
② 曾永义：《蓬瀛五弄》，台北"传统艺术中心"，2016年版，第165页。
③ 《中国地方戏曲集成·江西卷》，中国戏剧出版社，1962年版，第266页。

送衣　被害　哭城　面秦　祭奠

十场戏中"相遇""谈心""被捕""被害"四幕都是以万喜良为中心（至少前两场中孟姜女与万喜良二人平分秋色），对万喜良和孟姜女花园相遇,痛斥秦始皇焚书坑儒恶行致使书香之家"父被活埋母丧命",孤身一人四处躲藏又险些被抓筑长城的凄惨遭遇；第二场中孟、万在半年相处中两情相悦,最后喜结连理。此情节安排的合情合理,不像扬剧中孟姜女要留住逃役的万喜良,其家人安排二人"连夜成亲,然后相送他们到太安西山我好友家中,住他一年半载,也好求个安逸",难免有"牵强附会"之感。试想孟、万刚相识,尚不知他所言是真是假就敢冒灭门之祸,窝藏朝廷罪犯,并将独生女儿许配给这样一个来路不明的陌生人,有悖常理。"筑城"一场戏,以万喜良的视角描写民伕们白天搬砖石、晚上睡在湿地、受饥挨冻、时不时被皮鞭抽打的惨象,喜良不忍目睹民伕命贱如蝼蚁、大批死去,于是他为众人出谋划策——火烧营房粮草、鼓励大家趁乱逃跑,最后因等待同伴被抓,慷慨赴死。在双线交织演绎中,万喜良的戏份必然会增加,其形象越来越有血有肉,不再是符号化的；其性格也开始富有变化,由前几场儒雅的书生才子,在苦难环境逼迫下变成敢于反抗权威、不畏生死的英雄,如此高尚的人格成为孟姜女坚定不移地爱他的原因。

除了线性结构外,圆形结构也是姜女戏常用的谋篇布局方式。圆形结构是指剧本从起点出发,经过一个具有一定长度的叙事过程达到终点,而这个终点恰是起点,即终点回归起点。《风月锦囊》中的《摘汇奇妙续编全家锦囊姜女寒衣记下卷六》（简称《姜女寒衣记》或锦本《寒衣记》）,是当下所见到的剧情完整的最早的姜女戏剧本。锦本《寒衣记》第九出由外扮仙人来点明:"当时何事忆凡缘,受尽人间业怨。不说不知,杞梁原是金童。姜女原是玉女,只因思情,下降凡间受苦。"[①] 姜女、杞梁本是天上的金童玉女,因为动了凡心,而被贬下界历尽劫难,劫满后重归天界。从身份变化看,金童——范杞梁——金童和玉女——孟姜女——玉女的循环模式,空间转变是天庭——凡间——天庭,行为模式为安宁——受难——复归安宁。孟、范的行动序列是圆形的循环模式。

黄梅戏《七世夫妻》将民间传说"七世夫妻"改编成戏曲,把循环往复的叙事模式演绎到极致。玉帝下旨:金童玉女七世苦恋不得结合,只有等到功成圆满,才

① 孙崇涛、黄仕忠笺校:《风月锦囊笺校》,中华书局,2000年版,第644页。

能复还仙位。孟姜女与范杞梁是第一世夫妻，经过七世情感磨难，最终返回天庭。福建高甲戏《孟姜女》也是以金童玉女下凡历劫、难满归仙的圆形结构演绎内容。

思维层面来看，圆形历来是世界密码中最高级的符号，来自轮回观念和不断重复的精神状态，勾连着现实世界和未知世界。姜女戏的圆形叙事是民间轮回转世生命观的体现，为今生苦难的人寄希望于来世的幸福。大部分姜女戏在善恶终有报应的传统理念促使下，安排了孟姜女骂秦始皇、哭倒长城、惩治了赵高等恶人。

除了以上两种叙事方式外，王亚平整理的评剧《孟姜女》安排了序曲，以江南某农村歌手老伯伯深情款款地为小女孩唱叙孟姜女故事为开篇，引出姜女的故事，结尾处依然回到歌手老伯伯为女孩歌唱姜女哭倒长城，捡起丈夫尸骨，在"声声哭喊万喜良中，一声哽咽倒下去，青春岁月永消亡"[①]。首尾呼应，使该戏结构完整。同时，把讲述者和聆听者的感受也纳入演绎范畴，相当于对戏剧内容的评论，这种结构类似"戏中戏"或"戏中有戏"。其中，老伯和少女是戏外人，姜女、喜良是戏内人。此外，有的地方戏中也有"魂梦"模式，梦中与喜良相会或喜良托梦让姜女送衣抑或梦中告别，推动剧情发展。魂梦模式超越时间、跨越空间，甚至模糊生死界限的叙事方式，充满浪漫主义色彩。

（二）"密针线"

李渔用缝衣比喻戏剧结构来强调"密针线"，"编戏有如缝衣，其初则以完全者剪碎，其后又以剪碎者凑成"[②]。如何才能密针线呢？李渔指出：

> 每编一折，必须前顾数折，后顾数折。顾前者欲其照应，顾后者便于埋伏。照应埋伏，不止照应一人，埋伏一事，凡是此剧中有名之人，关涉之事，与前此后此所说之话，节节俱要想到，宁可想到而不用，勿使有用而忽之。吾观今日之传奇，事事皆逊元人，独于埋伏、照映处，胜彼一筹。[③]

简单地说，就是"埋伏照应"，讲求情节血脉相连、紧凑衔接、环环相扣，切忌突兀。姜女戏也是力争做到前呼后应，使剧情层层推进，浑然一体。

① 王亚平：《评剧孟姜女》，辽宁人民出版社，1957年版，第56页。
② ［清］李渔：《闲情偶寄》，浙江古籍出版社，1985年版，第9页。
③ ［清］李渔：《闲情偶寄》，浙江古籍出版社，1985年版，第10页。

先看"伏笔",父母为姜女婚事焦虑,她反劝说女儿年纪尚小,且家中无子,不急于嫁娶。当然也有诸多不合理处,姜女请婚是因为:

> 当初爹娘生下我,发下誓愿在庙堂:年年有个六月六,池塘洗澡会儿郎。八十岁公公遇着我,拐杖底下结成双;瞎子、跛子遇着我,前世烧了断头香;三岁儿童遇着我,罗裙兜着进绣房。今日相公遇着我,好一似龙凤配鸳鸯。①

二人的结合完全出于巧合,是命定的姻缘,而非感情深厚,那么支撑她吃尽千辛万苦寻夫的动力是妻子的责任,而非夫妻情感。虽然从"情"的角度难免牵强,但庙堂许愿为后续剧情的展开埋下了伏笔,因为恰好是年纪相当的万郎看到了在池塘洗澡的姜女。

曾永义的《孟姜女》,其伏笔设置则更合情合理。姜女在拜月中诉道:

> (旦)孟姜女含羞祝祷,(小旦)望嫦娥佑我多娇。
> (旦)深闺里描花绣鸟,(小旦)虚度了可怜春宵。
> (旦)梦里郎君声渐杳,(小旦)空教何处忆吹箫。
> (旦)美满姻缘需趁早,(小旦)痴情女儿盼漆胶。②

小旦用插科打诨的方式点出孟姜女娇俏年华春意萌发、期盼如意郎君的心理。孟姜女先有了此种情愫,遇到避难的万喜良时,见他俊逸高雅,情爱顿生,于是,许了终身。有了"拜月"一场的交代,后面的匹配成婚与寻夫殉夫的行为变得不再突兀。戚天法的新编诗意越剧《孟姜女》中的伏笔设置是目前笔者所看到的姜女戏中最值得称道的,孟父被官差逼迫,绘画能工巧匠万喜良的像,姜女观人像,不由说道"相貌端正好风采",加上之前:

> 听说他,手巧心灵巧夺天,断砖乱瓦变美景。
> 人说他,见桥弯弯如新月,亭台楼阁凝诗韵。③

① 顾颉刚编著:《孟姜女故事研究集》,上海古籍出版社,1984年版,第296—297页。
② 曾永义:《蓬瀛五弄》,台北"传统艺术中心",2016年版,第165页。
③ 戚天法:《戚天法剧作选》,中国戏剧出版社,2001年版,第64页。

对喜良亦有好感,后帮父画像,孟姜女(唱):

> 拿起笔,脸儿先有几分烫,女儿家,却为男儿造画像。
> 他天庭饱满,地角方圆,生就一副好面相。
> 高高的鼻梁挺且直,抿着嘴唇一看就知人倔强。
> 画呀描呀意彷徨,渐觉得脸蛋儿焦热心底慌张。
> 心上那个朦胧人影儿,就像这,画中人儿万喜良。①

经过仔细端详,用心描容画貌,情感迅速升华,由好感变为喜爱,此时孟姜女一片芳心被捕获,深深地爱上了万喜良。有了情感伏笔,为后面孟、万二人相识、相爱、为爱寻夫的剧情奠定了基础。

再看"照应",以豫剧《孟姜女》为例。共有六场:

> 春闺惊耗　思夫缝衣　辞亲上路　凉亭梦遇　山拦雪阻　哭倒长城

照应的表现之一是"制衣"。万喜良入赘孟府为婿,姜女贤惠体贴,为万缝制春衫,情意绵绵让万郎试穿,"身长腰短,可还适称?"不料万被抓捕去修长城,三年后孟姜女念及他衣衫破烂,重缝寒衣送边关。寻夫途中,梦到与万团聚,看他身上穿着新缝制的寒衣,同样问道"身长腰短,可还合身?"梦中二人还回忆了赶制春衫的闺房乐事。在姜女的念白和唱词中也多次涉及寒衣:

> (白)哎呀呀!如此大雪可不把寒衣淋湿,棉衣浸水就不暖和了,我得把它护住,护住呀! ②

到达长城后,孟姜女还想着"我要他,先换衣衫后叙话,新衣换上暖到心"。长城遇到老婆婆,老婆婆再次提及那件衣衫,万郎夸赞贤妻。可等到的结局却是:

> (唱)缝衣时一心只为活人穿,想不到如今将上死人身,不知你黄河可

① 戚天法:《戚天法剧作选》,中国戏剧出版社,2001年版,第65页。
② 《安徽省第一届戏曲观摩演出剧本选集 第8集》,安徽人民出版社,1957年版,第85页。

嫌冷,新衣穿上暖几分?身腰长短还适称,何不张口赞几声?①

孟姜女亲手缝制的"衣衫"意象反复出现,贯穿在每一场,成为该剧的道具和线索。寒衣是孟姜女对丈夫体贴关爱的呈现,将绵绵情意化作一针一线,藏匿在衣衫中,寄托了她的真挚的情感。

照应的表现之二是"大雁"。第二场姜女思夫(外传雁鸣声)鸿雁南来传秋声,姜女忍不住道"雁儿,雁儿,我来问你……"。大雁哀鸣传悲声,象征着孟姜女的满腹愁苦和不祥预兆;第五场"山拦雪阻",正当姜女不知该如何行走时,"长空忽传雁鸣声",大雁向北飞,为孟姜女引路,果然翻过一山又一山,后抵达长城。鸿雁化作领路者,推动了剧情的发展。

(三)收煞

收煞即收尾结束,收煞分大、小。小收煞(上卷结束的一出)要留下悬念,大收煞要水到渠成。李渔在《闲情偶寄》中谈道:

> 全本收场名为"大收煞"。此折之难,在无包括之痕,而有团圆之趣。如一部之内,要紧脚色,共有五人,其先东西南北,各自分开,至此必须会合。此理谁不知之?但其会合之故,须要自然而然,水到渠成,非由车廓。最忌无因而至,突如其来,与勉强生情,拉成一处,令观者识其有心如此,与恕其无可奈何者,皆非此道中绝技……所谓有团圆之趣者也。②

李渔强调"收煞"要自然而然、水到渠成,既是血脉贯通的有机整体,也要有"团圆之趣"。明清传奇多分为上下两卷,所以才有小收煞,现在戏曲多只注重"团圆之趣"的大收煞。

姜女戏突破了传统戏剧"大团圆"的结局模式,万喜良或祭奠长城,或被奸人陷害致死,或累死、病死,反正是落得个死在长城的凄惨下场;孟姜女的结局有的是抱尸骨返回家乡,嘉奖其贞烈;有的是投海自尽或撞墙而亡的悲剧结局。但无论孟姜女是殉夫还是抱尸骨而返,至少夫妻团圆的机会彻底断绝了。她无父母、无丈夫、无兄弟、无儿女,形单影只,无比凄苦。"骂秦"一节,看似在善恶势

① 《安徽省第一届戏曲观摩演出剧本选集 第8集》,安徽人民出版社,1957年版,第91页。
② [清]李渔:《闲情偶寄》,浙江古籍出版社,1985年版,第56页。

力纷争中取得了胜利,但这种"胜利"是以生命为代价,是弱者对强者的绝望抗争,依然减淡不了剧目的悲剧色彩。

为什么姜女戏没有安排"团圆"的大收煞呢?这是受作品内在规律"控制"的结果。创作时,作家会被人物、情节左右而不能随心所欲。姜女戏依托的故事发生在秦始皇统一六国后,焚书坑儒、大兴土木、刑法严酷、民不聊生的时代背景下,儒生被迫害致死,百姓被抓服役、妻离子散、家破人亡,如果安排万、孟死而复生,则是刻意迎合观众心理,带有瞒和骗的意味。由此看来,悲剧结局更符合史实与生活的逻辑。

二、姜女戏的语言特点

文学性与表演性是戏曲语言的一体两翼,不可或缺。一出戏中,语言是用以"展示戏剧冲突、刻画人物、阐述作品主题思想的重要手段之一"①,戏曲的语言不同于典雅含蓄的诗歌语言、绮丽柔婉的词的语言、俚俗晓畅的曲的语言、张扬个性化的小说语言,而具有鲜明的音乐性、动作性、通俗化、个性化的特征②,姜女戏的语言自然也具有以上特征。加之姜女戏多在民间演出,俚俗质朴是其本色。姜女戏在唱词、宾白结构方面与其他剧目差别不大,基本都保持着浅显、通俗、本色、自然、老少皆懂的特点;同时,多采用民歌体,让识字和不识字的观众"一听了然"。

姜女戏跨越的剧种多,语言的差异性非常明显,总体上呈现以下特点:

(一)语言设定符合戏曲角色

角色与行当不同,唱词与宾白自然也不同,而且好的作品"填词之设,专为登场"③,要求剧作家依据人物所处的环境、地位,揣摩角色心理,安排与人物身份相匹配、与角色性格相吻合的语言,即"语求肖似"。像忍受生离死别的孟姜女,她的唱词如泣如诉,具有明显的凄伤悲凉的色彩,如:

> 眼望长城心儿酸痛,止不住两目泪儿涔涔。哭一声丈夫你可在此,现有你的阴灵禀我几声。

① 吴琼:《戏曲语言漫论》,中国戏剧出版社,1981年版,第2页。
② 王建浩:《中国戏曲剧本语言研究》,上海大学博士学位论文,2015年。
③ [清]李渔著,江巨荣、卢寿荣校注:《闲情偶寄》,上海古籍出版社,2000年版,第86页。

>……夫啊,我清晨想你到晌午,未时想你点上灯。一更不来等二鼓,二鼓不来等三更,三更四更夫不到,等他个金鸡报晓到天明。今日也是想,明日也是盼,盼来盼去一场空。难见面的夫啊!

抒发了孟姜女对丈夫的那深沉思念之情。但外柔内刚的孟姜女,勇敢地踏上千里寻夫路,她的内心也是足够强大,故而其唱词中也显现出刚强:"倘若二爹娘不容儿去,我定要回小房一命丧生。"① "爹亲、母亲啊!若是不肯答应女儿前往长城送寒衣,女儿甘愿在此碰头自尽啊!"② 姜女抵达长城后,不见万郎,高呼:"若不见我夫君的身影,孟姜女长跪不起化石峰;若不见我夫君的身影,我万丈泪波漫长城。"诸多唱词及念白展现了孟姜女鲜明的自主意识与坚定执着的个性。

反面角色的语言,则呈现出奸诈狡猾、蛮横无理、粗俗鄙陋的特性。如孟兴的宾白:"小姐也不要到京都去,你看四下无人,你我就此寻一所在,做一夫妻,岂不快乐。"几句话勾勒出恶仆形象。差役是蛮横无理,一出场便大呼大叫,唱:

>摇鞭催马到北庄,奉命捉拿万喜良。小女子快把犯人献上,免尔全家遭祸殃。一条铁鞭举在手,押来一群修城牛,那个胆大不行走,别怪俺把鞭子抽。
>(白)胡说,快给我搜!拿图像来。哈哈,正是这个犯人,逮下去。③

表现了恶吏作威作福、残暴不仁的品性。曾永义《孟姜女》中的秦始皇,是个十足的外强中干的好色之徒,见满面泪痕的孟姜女,心中思忖道:"越端详越觉得俊俏。则这美人虽带孝,反成就天生芳妙。怎地不为她倾倒。"④ 在"背唱"中:

>(净吟介)为博得美人心,恩情海样深;素车驾白马,一诺万千金。
>(净白)啊!万喜良!你劳苦而死,你妻朕照顾,魂兮归去者!⑤

① 《孟姜女哭长城》,见《河南省传统剧目汇编 豫剧》第3集,第171页。
② 《孟姜女》,见龙溪专署文化局、福建省戏曲研究所合编《福建传统剧目选集 芗剧》第3集,第11页。
③ 王亚平:《评剧孟姜女》,辽宁人民出版社,1957年版,第13页。
④ 曾永义:《蓬瀛五弄》,台北"传统艺术中心",2016年版,第181—182页。
⑤ 曾永义:《蓬瀛五弄》,台北"传统艺术中心",2016年版,第183页。

配以白脸造型,尽显其无赖与阴险狡诈。

昆曲中的秦始皇与孟姜女　　　　昆曲中的秦始皇

孟姜女投身崩塌的城墙中,与喜良实现了"死同穴"的愿望,秦始皇小丑般的高呼着:"美人啊!你可以骂我,不可以死呀!哎啊!万喜良显圣了,天地震怒了!可怕啊!侍卫们!助朕逃难者!"① 在惊恐万分中狼狈逃窜。至于监工、赵高、李斯等反面角色也都有符合他们身份与性格的唱白,此处不再分析。

(二)剧种差异带来语言风格的差异

戏曲语言不仅因人物身份差异而不同,更因剧种、地域之别而呈现出特殊性。像北方姜女戏偏重坦率豪放,颇具阳刚之美,这以秦腔《孟姜女》为代表;南方的重含蓄委婉,展现柔和之美,像黄梅戏、越剧的《孟姜女》。

不同剧种演绎的姜女戏语言风格也有差异,京剧、越剧的姜女戏以雅为主兼顾通俗;豫剧、评剧、黄梅戏的姜女戏以俗为主,但于俗中见雅;由民间小戏发展而来的花灯戏、花鼓戏《孟姜女》,其语言通俗易懂,滑稽剧《孟姜女过关》语言的滑稽色彩则最为明显,二人转、二人台《孟姜女》由两个演员演绎多个角色,几乎是从头唱到尾,音乐性最为明显。

戏曲属于写意的艺术,布景道具多是"一桌二椅""景随人移""空纳万境",姜女戏的语言也承担了"写景造境"的任务。如福建芗剧孟姜女唱道:"姜女莲步到这,行到花园莲花池,中有金色红鲤鱼,阵阵清香透心脾。鸳鸯水鸭做一起,好像夫妻一般妮……"②

① 曾永义:《蓬瀛五弄》,台北"传统艺术中心",2016年版,第185页。
② 龙溪专署文化局、福建省戏曲研究所合编:《福建传统剧目选集 芗剧》第3集,第3页。

(三) 富有生气与地方色彩的方言

"人习其方言,事肖其本色。"① 方言较之官话更能表现人的神情口气,胡适评价"方言土语里的人物是自然流露的人",其他的语体里要么是"死人",要么是"做作不自然的活人",终归不如方言塑造的人物有生气。戏曲中的方言除了渲染气氛、突出人物形象外,还是地域文化的外在展现,它不仅仅是表层的语言系统,更能反映出一地的风土人情、文化历史。方言的使用,让读者和听众备感亲切,把一地百姓的生活展现了出来。此外,在方言日益衰微的情况下,地方剧中还是保存方言文化的载体,借助地方戏曲的交流、传播,使汉语方言以鲜活的方式生存、流传,更好地保护方言生态。闽剧《孟姜女》中范熙良躲在孟家花园,被丫鬟发现,甲婢:"这,这,这,应该是白撞"②,乙婢白:"这硬是贼",其中"白撞"是闽南方言,指"白日撞进人宅,窃取物件的人"。滑稽剧中"裁缝师傅不落布,家里要死掉家主婆"则是浦东老话。

我们在看到方言的积极意义时,也应注意到它的弊端,方言运用过多,则会影响其传播速度与广度,因为方言文化圈之外的人并不能理解其演唱艺术妙在何处,自然也不会传颂吟唱,更别论领会内在神韵了。如莆仙戏《孟姜女》中,每一出都充斥着方言词汇、异体字,"需当在此拔"("拔"即"找"),"恐有匪人偷掂"("掂"即"摘"),"你且乇刹"("乇"即"慢")……

哄〔kɔŋ³〕——请,说。
闶〔kʻau¹〕氕〔kʻi¹〕——困难。
铺邻——邻里邻人。
忘〔mo²〕——应为"冈",此作"不妨"解。仙游音读〔mŋ²〕。

仔——莆仙方言称儿子为"仔",女儿为"小娘仔"。
居极——居,到。到了极点。
有只大——只,这;大,事。有这事。
否〔hiau³〕——"晓"的方言谐音字。下同。

魋条——藤条。
别〔peʔ⁶〕通〔laŋ¹〕——不讲。
瓦〔kua³〕——莆仙方言称"我"为"瓦"。下同。
溱——溱数。
咈唏吓——感叹词。

戈〔kʻɒ¹〕——敲,脚。
算哄——怎讲。
牀上——坐牀或交椅。
姐——母亲。
回——醒。

诸多的方言词汇、古音等造成观赏障碍。

① 〔元〕臧晋叔:《元曲选 第1册》"序二",中华书局,1958年版,第4页。
② 闽剧《孟姜女》,见福建省文化局剧目工作室编印:《福建传统剧目选集 闽剧》,1963年版,第93页。

（四）姜女戏的"插诨"艺术

语言也扮演了姜女戏中"科诨"的角色，朱恒夫说："语言幽默是戏曲中普遍存在的特征，不论戏曲本身的主题是严肃的还是轻松的，是悲的还是喜的，剧中往往会有一些滑稽的语言来逗乐观众。"[①] 虽然《孟姜女》是彻头彻尾的悲剧，但也用一些丑角来逗笑，以"悲喜相乘"提升趣味性。丑角主要由关官来承担，用夸张、谐谑的方式引观众发笑。

其一，可笑的夸张。越剧中关官唱道：

菩萨也爱香和烛，
剃头人过关无钱要给老爷耳朵扒，
缝穷婆过关无钱要给老爷补衣服，
哭丧人过关无钱老爷要他留下锡箔灰，
杀猪人过关无钱老爷要吃猪头肉，
卖笛人过关无钱老爷要听莲花落，
讨饭人过关无钱老爷我要吃馊粥，
苍蝇过关无钱老爷要它留下籽，
泥菩萨过关无钱老爷动手把金剥，
就是我亲娘亲爷把关过，
没有银钱只好对着城门哭。[②]

用形象、夸张的言语说出任何过关者，别管是人是神，都要留下买路钱。剃头人、缝穷婆、哭丧人、杀猪人、卖笛子人、讨饭人是底层从事各行各业的穷苦人，乡土气息浓郁。夸张的是"泥菩萨来过关"也要"把金削"，就是亲爹亲娘也得交钱。此段生动的唱词从功能来看，一是点出了关官雁过拔毛的贪婪本性，塑造出了鲜明的人物形象；二是谐谑夸张，增加了趣味性；三是以此突出孟姜女寻夫的艰难，每走一程都会遇到困难，但即便如此艰难，她唱诉自己的遭遇却能打动铁石心肠的关官，也说明了姜女的不幸与坚持寻夫的行为确实与众不同。

其二，一语双关。戏曲中的"插诨"艺术不完全由丑角承担，一语双关是

① 朱恒夫主编：《中国戏曲美学》，南京大学出版社，2008年版，第139页。
② 越剧《孟姜女》，http://blog.sina.com.cn/s/blog_70811fd70100vwu6.html。

制造趣味的方式。在新编古装诗意越剧《孟姜女》中,孟姜女要留下万喜良,兄弟孟金劝他:"不！娘,爹！万喜良是朝廷捉拿的能工巧匠！"孟父左右为难,思忖后:

 孟　父（捋须一笑）　　嗯！再商量,再商量……
 孟　银（问父）　　　　再商量？
 孟姜女（问母）　　　　再商量？
 孟　母（问孟父）　　　再商量？
 孟　父　　　　　　　　再商量。
 孟　金（悟）　　　　　哦！（向孟姜女羞脸）妹妹！喏！①

四个人的"再商量"各有意味,孟父前两个"再商量"表明对万喜良去留犹豫不定,但也同意留下喜良与女儿匹配婚姻以躲避徭役,所以还需要再商量考虑；孟银的"再商量"表示吃惊、质疑,不同意父亲的决定；孟姜女问母亲"再商量",寄托着殷切希望,渴求父母留下为难中的喜良；孟母的"再商量"暗含着对丈夫决定的认同；孟父最后的"再商量"则是思考后下决心冒险救助喜良,并成就女儿与他的婚姻。简单的三个字,不同的人用不同语气说出,意味深长。又如万喜良和姜女躲在野猫洞里数十天,万喜良唱道："入洞房,真个钻进洞里边。"② 本来"入洞房"是指新婚夫妻进入婚房,此处的"洞房"果真是蜗居在山洞中。

 其三,误听、误解和成语化用产生的谐谑效果。百姓过关,被收关钱:

 百姓丁　大人,要想睡得安,找我把活儿干……
 关　官　打床的！给我免费送一张,要白果树做雕花板的……
 百姓丁　大人,我不是打床的,我开了一家棺材店。
 关　官　混账！为什么说话绕个弯弯……③

关官急于索要财物,打断百姓的话,结果闹出笑话,令人忍俊不止。又副净白:

① 戚天法:《戚天法剧作选》,中国戏剧出版社,2001年版,第68—70页。
② 戚天法:《戚天法剧作选》,中国戏剧出版社,2001年版,第72页。
③ 戚天法:《戚天法剧作选》,中国戏剧出版社,2001年版,第80页。

须知读书人书读多了就好发议论,言语带针带刺批判高高在上的人,高高在上的人也就不学有术的使出这绝招"焚书坑儒",来个釜底抽薪了。①

"不学有术"是对"不学无术"的化用,"高高在上""绝招""釜底抽薪"无不带有讽刺意味。

其四,粗话、荤话、俗语造成诙谐的趣味。即便是雅致的昆曲,也会用一些粗话用来调笑,像曾永义《孟姜女》安排了丑角白:"往常暗恶叱吒一吆呵,嚇得大小臣僚屎滚尿流似乡锣。"②秦吏骂年轻的兵差:"你这傻鸟!"像王剑心改稿、蜜蜂剧团作词的滑稽短剧《孟姜女过关》,农民质问过关收费:"什么?过关要过关费,格是我大便要收大便费了。"③关官怒骂:"混账王八羔子!你们像在那里五七开吊了!"④茂腔中孟姜女骂孟兴"狗贼良心全丧尽"。二人转中"王八精""哈喇精"帮助孟姜女过河,演员在搬演这两个水族精怪时故意突出其形象,使场景具有了俚俗之感。

荤话也是戏曲语言常用方式,譬如闽剧《孟姜女》中关官言道:

下官名毛德排行第二,这是不做那事不是,有一日捉一头镇江猪,白白刀插进入赢得千把二,妇女们一看见会做咪咪笑,一中意就要想还连做大耳。⑤

念白中第三、四句是形容"敲竹杠的事",第六句中的"大耳"代指"猪",形容为玩女人,胡乱花钱,落得和猪一样。此荤段子是用来调节全剧的悲凄色彩,也塑造了县官无赖的形象。

俗语运用方面,有的是直接引用,如"俗话说:人在家中千般好";有的是间接,用一些调侃性的"俗语"。诸如百姓把穷人往往蔑称为"穷鬼",卖梨糕糖的、泥水匠、成衣匠、农民过关都没钱,关官吃惊、愤怒又带点自嘲意味地说:"什么?又是一个穷鬼吗?今天穷鬼六亲叙会。我不懂这个世界上穷人这么多

① 曾永义:《蓬瀛五弄》,台北"传统艺术中心",2016年版,第166页。
② 曾永义:《蓬瀛五弄》,台北"传统艺术中心",2016年版,第183页。
③ 周柏春、王剑心等编:《滑稽 七十二家房客》,上海文化出版社,1958年版,第52页。
④ 周柏春、王剑心等编:《滑稽 七十二家房客》,上海文化出版社,1958年版,第57页。
⑤ 见福建省文化局剧目工作室编印:《福建传统剧目选集 闽剧》,1963年版,第100页。

呀！"① 孟姜女过关后，关官（吐唾沫）无不感慨地说："我老爷今天真正倒霉，一个钱没有弄到手；临了再来一个孟姜女，对我大哭一场，好像在那里送我老爷的丧。"② "穷鬼""六亲叙会""送丧"都是民间俗语。

语言"科诨"的方式非常之多，除了上文提及的外，还有歇后语，滑稽短剧《孟姜女过关》"姜太公在此百无禁忌"，俗语"石头里也榨不出油来"，故意违反逻辑，茂腔《孟姜女》中门官说"十二月唱完了，唱十三月呀"；卖梨膏糖的先开口夸大老爷吃了他的梨膏糖官越做越大、财源滚滚、长命百岁，听到所有梨膏糖充公时，马上改口："要是天天吃大鱼大肉的人吃下去了，头发梳梳要脱光的。"③ 前后矛盾，吓得老爷赶紧放他过关，以免家里六房太太头发脱尽，成了尼姑堂，类似的语言"科诨"艺术，都能有效调动场上气氛。

（五）"水词"以渲染情感

芗剧《孟姜女》中：

> 第一歹命孟姜女，坚心长城送寒衣，为君尽情和节义，沿途神明相扶持。
> 第二薄命王昭君，禁落冷宫泪纷纷，抱起琵琶解心闷，汉王看了失神魂。
> 第三薄命秦雪梅，为夫守节断布机，后日商辂得官位，金殿赐死真受亏。
> 第四薄命陈杏元，卢杞害她去和番，想到奸臣真不愿，结尾④夫妻庆团圆。
> 第五薄命赵五娘，饥荒三年田无收，恨杀伯谐⑤这夭寿，耽误一家漠漠泅。⑥

这段"水词"可以在多个剧目中单独演唱，它旁征博引，将历史人物、民间故事中那些苦命的女子集聚一堂，以"悲苦命运"为主线贯穿起来，用精练的语言概括她们的故事；加上民间话语中频繁运用，反复强化，观众们也早已熟悉各自的所指，有助于理解剧情。

二人转《孟姜女》：

① 周柏春、王剑心等编：《滑稽 七十二家房客》，上海文化出版社，1958年版，第53页。
② 周柏春、王剑心等编：《滑稽 七十二家房客》，上海文化出版社，1958年版，第53页。
③ 周柏春、王剑心等编：《滑稽 七十二家房客》，上海文化出版社，1958年版，第49页。
④ "结尾"应是"结为"。
⑤ "伯谐"应是"伯喈"。
⑥ 《孟姜女》，《福建传统剧目选集 芗剧》第3集，第27—28页。

女	只哭得黑雾漫漫日月暗，	男	只哭得天空浮云遮阳光。
女	只哭得飞鸟不忍空中过，	男	只哭得树木低头叶儿黄。
女	只哭得风不吹来树不响，	男	只哭得路旁野花不吐香。
女	只哭得山下石子乱飞跑，	男	只哭得万里云天落酷霜。
女	只哭得荒山野岭起云雾，	男	只哭得滔滔渤海浪似墙。

……①

此外，在形容孟姜女思夫"茶不思来饭不想，面容消瘦脸色黄"和孟姜女与万喜良俏丽、英俊的面容时也多用"水词"。

姜女戏语言也存在许多弊病，昆曲《孟姜女》有些地方过于雅化，如"乍闻锦句心倾倒，月下佳人百媚娇"。

生　念：落拓天涯逃性命，冠裳堂上似公卿。
旦　唱：丝萝磐石三生定，胜似瑶台唱令名。②

类似这些诗词语句俯拾皆是，虽然雅致但提高了欣赏的难度。频用典故，"人憔悴，揾湿了鲛绡帕也。恨无端，转入悲茄"。"鲛绡帕"与"悲茄"的典故若是古典文化储备不丰富的人，就不能理解其意思。越剧中"羊毫不知坠何方"，"那我在荷塘……洗羊毫，你为何暗中窥望？"虽然大家懂得"羊毫"指代毛笔，但仍觉古奥。有些运用现代汉语词汇，也不适宜，像汉剧《孟姜女》中用"补助钱""补贴"等，虽然让观众一笑，但背离了古代语境，产生了违和之感。

平心而论，孟姜女戏曲是一出难演的戏，它的情节并不复杂，可资渲染的细节也不多。加上观众对故事内容耳熟能详，稍微处理不当就会引来质疑。但因为其在结构方面的精心布局、"伏笔照应"、"密针线"，语言方面的夸张、化用、水词渲染等技巧使姜女戏为观众所喜爱。此外，我们还应看到，就姜女戏的戏剧演绎而言，文本叙事固然是一个重要维度，但舞台演出仍是保持姜女戏魅力的最主要方式。如果没有舞台表演，那姜女戏就成了束之高阁的文本，其生命力也将难以延续，对其舞台演出的关注则留待日后。

① 《二人转传统作品选》，春风文艺出版社，1983年版，第63页。
② 曾永义：《蓬瀛五弄》，台北"传统艺术中心"，2016年版，第173页。

抗战时期上海戏曲的生存状态及繁盛原因之探析

——以报纸和期刊为中心的考察

王婉如*

摘　要：抗日战争时期，上海戏曲演出十分繁盛。在文化界救亡协会的号召下，欧阳予倩的中华剧社和周信芳的移风社推出多部新编历史剧以讽刺时局，发挥了抗日宣传、动员民众的积极作用；越剧和沪剧在上海迅速成长，通过改革，成为深受市民喜爱的剧种。上海戏曲演出之所以繁盛，有两点原因不可忽视：戏曲艺人在抗战的背景下创作了多部富有时代性和革命性的剧目；专业性戏曲刊物的出现和观众的剧评也推动了地方戏的改良和成熟。

关键词：抗日战争　戏曲　上海　报刊

Abstract: During the Anti-Japanese War, traditional opera performance in Shanghai flourished. Through the investigation on newspapers and magazines at that time, we found Peking Opera launched several new historical dramas to satirize the current situation and play an active role in anti-Japanese propaganda and mobilizing the public. Yue Opera and Shanghai Opera grew rapidly. The reason why opera performance flourished is mainly because opera artists created many contemporary and revolutionary dramas under the background of the Anti-Japanese War. With the emergence of professional drama newspapers and periodicals, the drama reviews from the audience promote the improvement and maturity of local operas.

*　王婉如（1990—　　），女，上海师范大学博士生。研究方向：戏曲历史与理论。

Keywords: Anti-Japanese War; Traditional Chinese Opera; Shanghai; Newspapers and Periodicals

虽然上海最早的戏曲活动可以追溯到元代,但其进入繁荣期是在近代之后,伴随着上海都市化进程而发展起来的。第一次鸦片战争后,上海于1843年11月17日对外开埠,英、美、法等国在上海建立租界,上海迅速发展成为国际性商业大都市。文化的繁荣紧跟着经济发展的脚步,20世纪初,南北各地众多剧种先后进入上海,昆曲、京剧、粤剧、越剧以及各种滩簧戏在上海同生并存、取长补短,上海渐渐成了戏曲活动在南方的中心。

1937年7月7日,抗日战争全面爆发;11月12日,中国军队撤离上海,上海除租界外,全部被日军占领,进入"孤岛"时期。1941年12月8日,太平洋战争爆发,日军占领租界,上海完全沦陷。1937年至1945年的这8年里,上海人民生活在日军的阴影之下,"昔日之繁华上海,今已成为恐怖世界"①。在这样的危机之下,人们的生活脱离了正常轨道,文化发展一度陷入危机,"吃茶、溜冰、游泳、跳舞,和以神怪和色情为号召的电影,成为孤岛上的特有的产物"②。文化急遽衰萎,时任中共江苏省委文委副书记的曹荻秋提出:"上海的文化虽然被日本强盗摧残了,然而上海文化运动生存的条件并没有消减……(上海市民)需要了解抗战情况,他们需要了解敌人的残暴,也需要了解对付敌人的方法,这些新的需要构成了上海沦陷后文化运动重新开展的条件。"③虽然这一时期的文化活动遭受着政治环境的压迫,又缺少资金上的支持,但由于一开始租界未被日军占领,文化活动依然顽强地开展着。事实上,进步文化被大部分的上海市民所推崇,这些进步文化仿佛是夜空中耀眼的北极星,为上海市民指引着抗战胜利的方向。

一、抗战时期上海戏曲演出之繁盛景象

戏曲作为中国传统艺术之一,在抗战时期发挥着重要的作用。可以说,在抗日战争时期的上海,戏曲已不仅仅是上海市民消遣娱乐的形式,更是安慰他们心

① 木郎:《读者园地:上海沦陷后一个逃亡者的自述》,《田家半月报》1942年第9卷第19期,第21页。
② 张鸣人:《沦陷后的上海文化》,《孤岛》1938年第2卷第9期,第179页。
③ 曹荻秋:《上海沦陷后的文化工作》,《全民周刊》1938年第1卷第21期,第328页。

灵的良药，激励他们积极投身爱国救亡活动。从当时的报纸、期刊中可以看出，这一时期上海的戏曲演出十分繁盛，京剧演出广受赞誉，其剧目的时代性和革命性色彩凸显。地方戏方面，沪剧和越剧作为后起之秀，在这一时期发展迅猛，有压倒京剧之势。

（一）上海本土京剧创作高举抗日救亡的旗帜

1937年7月28日，上海文化界人士在中国共产党的号召下成立了上海市文化界救亡协会，并发表宣言："我们上文化前线去，唤醒同胞，组织同胞，共同为抗敌救国而奋斗……这是我们成立这一个团体的用意。"① 在戏剧方面，上海市文化界救亡协会下设上海话剧界救亡协会和上海戏剧界救亡协会歌剧部。10月7日，上海戏剧界救亡协会成立，周信芳当选为歌剧部主任。戏剧界救亡协会歌剧部作为上海市文艺界救亡协会的一个团体，把深受上海市民喜爱的京剧作为斗争武器，为宣传抗日精神和爱国思想起了积极的作用。

欧阳予倩和周信芳是这一时期进步戏曲的中坚力量，他们编演的历史剧借古喻今，引起观众强烈的反响。欧阳予倩深谙传统戏曲的力量，他曾表示："我们要利用下层民众看惯听惯的二黄戏的形式来宣传抗敌救亡，使其容易明了，也容易接受。"② 1937年底，欧阳予倩的中华剧团在卡尔登戏院和更新舞台演出《渔夫恨》《梁红玉》《桃花扇》等新剧。在改编《桃花扇》时，欧阳予倩坦言："（我）怀着满腔忧愤之情，只借以发抒感慨……和原作大不相同。"③ 欧阳予倩只选取了孔尚任原作中的几出戏，使得情节更为紧凑。同时，他把结局改为李香君得知侯朝宗在国破家亡时选择功名利禄后，与侯朝宗划清界限，悲愤而死。剧中的唱词表现了欧阳予倩对时局的"忧愤之情"，该剧一开场便是陈定生、吴次尾、侯朝宗等秀才追打着阮大铖，质问道："你也读过书，为何不自爱惜去趋炎附势，帮着那奸贼对外卖国卖友，对内陷害忠良？许多爱国的青年死于你手，你还赖么？"④ 这无疑是在影射当时卖国求荣的汉奸，为保自身荣华而向日军献媚，欺压无辜的百姓。又如李香君在剧末的最后一句唱词："我一生受折磨吞声饮

① 《上海文化界救亡协会的成立》，《文化批判（北平）》1937年第4卷第4期，第58页。
② 欧阳予倩：《起来，旧剧的同志们》，《抗战戏曲》1937年第1卷第2期，第41—42页。
③ 欧阳予倩：《桃花扇》序言，欧阳予倩：《欧阳予倩全集（第二卷）》，上海：上海文艺出版社，1990年版，第433—440页。
④ 欧阳予倩：《桃花扇（京剧）》，载于欧阳予倩：《欧阳予倩全集（第三卷）》，上海：上海文艺出版社，1990年版，第156页。

恨,我必定拼万死把恨填平!"① 该剧上演后,被观众们称赞为"人人公认的一出强有力的剧本"②,对强化人们的民族意识发挥了巨大作用。中华剧团的演出维持了大半年的时间,虽然舆论界一致推崇,但由于局势不好,最终还是解散了。中华剧团编演的爱国新戏,抨击了日伪两面三刀、卖国求荣的行径,歌颂了抗日将士的爱国气节,他们在戏曲编演上的创新和尝试也为后来者提供了借鉴。

　　抗战全面爆发后,在文化界救亡协会的指导下,周信芳重组移风社。他一方面想演出一些好剧目,为抗日救国做一点实事。另一方面,由于当时许多京剧演员失业,生活流离失所,周信芳希望大家团结到一起,共渡难关。移风社重组后,演出什么样的剧目来维持剧团的运作是周信芳当时着重思考的问题。这些剧目既要卖座,又能响应抗战的号召,反映"团结一心,抵抗外敌"的宗旨,还要做得隐蔽,不能被日本人盯上。欧阳予倩的尝试给了周信芳创作的启示,在驻扎卡尔登戏院的4年间,移风社演出了《徽钦二帝》《明末遗恨》《香妃恨》《亡蜀恨》《文素臣》等剧目,这些剧目都取自历史故事,编写时加入现实元素,以古喻今,在社会上引起了很大的反响,越剧和沪剧都曾将受欢迎的京剧剧目移植到本剧种中。在演出《明末遗恨》时,正值夏秋之际,不时有台风大雨,南京路上积水尺许,交通受阻,卡尔登大戏院照样满座③。而演出《文素臣》时,竟然遇到了一票难求的情况,一位观众为买不到戏票而苦恼:"我打定主意,等他卖坍了,生意清一清再去,又谁知十天二十天、一月、两月,连演七八十个满堂。"④

　　周信芳积极地排演有爱国精神的新编历史剧,即便是遭到日伪的恐吓和租界的禁演,他也从未退缩。1938年,周信芳在上海爱国戏剧工作者的建议下排演爱国历史剧《文天祥》和《史可法》,排演《文天祥》一剧时,他"以高度的爱国热情塑造这位抗元的民族英雄"⑤,希望能鼓舞人们投身抗战。然而,这两部剧还没有演出就被当局禁演。于是,周信芳就将广告张贴在剧场内,这一行为在文艺界和观众中产生了强烈的反响。上海完全沦陷后,日军对周信芳盯得很紧,

① 欧阳予倩:《桃花扇(京剧)》,载于欧阳予倩:《欧阳予倩全集(第三卷)》,上海:上海文艺出版社,1990年版,第219页。
② 杨亮:《中华剧团的生长》,《电星》1938年第1卷第12期,第11页。
③ 吕君樵:《上海孤岛时期的改良平剧运动(中·续前)》,《上海戏剧》1980年第5期,第50页。
④ 南腔北调人:《东倒西歪屋谈戏》,《王熙春与文素臣》,出版地不详,1939年版,第9页。
⑤ 金素雯:《谈文天祥》,中国戏剧出版社编辑部编:《周信芳艺术评论集》,北京:中国戏剧出版社,1982年版,第296页。

移风社宣告解散,周信芳的好友、移风社演员吕君樵曾回忆道:"(我们)凝视着舞台两侧那两幅预告——《文天祥》和《史可法》。它一年、二年、三年,直到第四年的最后一天,仍然挂在那里。虽未公演,却起到了唤醒同胞、勉励同人的作用。同时,也告诉敌人,中华民族是不可侮的。移风剧社的光荣斗争历史是不可磨灭的。"①

(二)从剧目到音乐的改革使越剧艺术日趋成熟

抗日战争全面爆发后,第一个来上海演出的越剧女班是姚水娟率领的"越升舞台"。1938年1月的演出,让姚水娟和她的女子戏班在大上海一炮打响,之后"被炮火惊返家乡的各女班闻风接踵而来,一来就来了6班,到第二年已达10多班"②。根据1939年越剧专刊《越讴》上刊登的一篇名为《最近越剧戏院(完全女班)》③的消息,可知当时在沪演出的越剧女班有13个。而到了1941年上海完全沦陷之前,上海的女子越剧戏班多达36家④,上海所有的剧场几乎都有越剧演出。

这一时期,越剧先后经历了两次改革。第一次是在1938年,姚水娟聘请樊篱为剧团的编导,编创新的剧目,这在越剧史上尚属首次。樊篱本名樊迪民,早年演过文明戏,对戏剧有一定的研究,同时他作为报社记者,文笔出色。对于越剧的创作,樊篱说:"现在它既然走上了都市大道,为要适应时代和观众的需求,第一就要使他前进,然后可以持久。"⑤他与姚水娟合作的第一部戏是《花木兰从军》,该剧不同于越剧以往擅长讲述才子佳人的故事,而是注重表现女子的爱国气节,与当时的抗战背景不谋而合。"木兰从军的壮史遗传千年,实在是可为妇女界扬眉吐气的。她告诉同阵士兵们说,刀枪是不会伤那些勇敢的人们的。她又说,士兵应该死在战场上,死在战场上比死在家里光荣得多呢!"⑥姚水娟和樊篱还合作了《冯小青》《燕子笺》《天雨花》《孔雀东南飞》等众多新剧目,均获得好评,这让姚水娟成为"孤岛"时期上海越剧舞台的佼佼者。苏少卿曾说:"浙东有女子文戏百余班,其最佳之七班皆来上海,而姚水娟一班,又为七班中最

① 吕君樵:《上海孤岛时期的改良平剧运动(中·续前)》,《上海戏剧》1980年第5期,第52页。
② 童本义:《越剧在上海孤岛起飞》,《档案春秋》2006年第6期,第40页。
③ 《最近越剧戏院(完全女班)》,《越讴》1939年第1卷第3期,第12页。
④ 高义龙:《越剧史话》,上海:上海文艺出版社,1991年版,第66页。
⑤ 樊篱:《姚水娟女士来沪演艺一周年献言》,《姚水娟专集》,1939年版,第49页。
⑥ 《越剧故事新编:花木兰从军》,《上海越剧报》1941年第22期,第2页。

优者。"①

越剧的第二次改革是在1942年,这一次改革的大旗交到了袁雪芬的手上。袁雪芬当时对一些荒诞的、不健康的剧目很不喜欢,在看了话剧《文天祥》之后,她被剧中所表现的正气深深地打动了,暗下决心:"一是决不演庸俗的东西,二是要搞真正的艺术。"②于是,她建立了编、导、舞美部门,推行编导制度来规范越剧的舞台表现;邀请于吟参与越剧改革,编演富有时代特色的新剧目,如《古庙冤魂》《断肠人》《情天恨》等。其中,《断肠人》是"新越剧第一部具有完整性的文学剧本、经导演排练的剧目,演出完全是准台词、准地位、准动作"③,剧本制和导演制的建立让越剧走上了编、导、演、舞台美术等综合艺术革新的发展之路,是这一时期越剧改革的标志性成果。同时,越剧艺人在音乐方面的创新使越剧唱腔系统得以丰富和完善。当时,袁雪芬认为:"在音乐方面,(越剧)始终是落在后面,不能充分表达情绪。"④ 1943年,袁雪芬在演出《香妃》之时,由于感情激动,唱"我那苦命的夫啊"一句时,声调比原本的【四工调】高了一个音,于是诞生了【尺调腔】。而【弦下腔】则首创于1945年1月范瑞娟的《梁祝哀史》一剧中。这两种曲调能够抒发和宣泄高涨的情绪,控诉抗战时期上海社会的黑暗与不公。

在抗战时期,越剧征服了上海观众,成为沪上有着极高影响力和号召力的剧种。越剧女班心系普通群众,多次组织义演筹款活动,如1938年11月,越剧女班在更新舞台举行女子越剧"七班会串",为上海时疫医院筹款,《申报》曾报道这场义演"日夜客满,盛极一时,打破卖座记录"⑤。1939年2月,女子越剧班社在黄金大戏院的义演活动,"其盛况不弱于上次更新舞台"⑥。可以说,越剧成了最受上海观众喜欢的剧种之一,"势力如此之盛,范围如此之广,时间如此之久,可说是一个奇迹"⑦。1941年12月8日上午,日军占领租界,并对租界进行全面的接管,报社被查封,戏院被关闭。12月15日解禁当天,大来剧场和同乐剧场就恢复了越剧演出,之后,浙东大戏院、通商剧场等专演越剧的剧场也恢复了演出。

① 苏少卿:《姚水娟主演燕子笺》,《姚水娟专集》,1939年版,第59页。
② 袁雪芬:《越剧改革之路》,载于上海文史资料委员会:《上海文史资料选辑——戏曲菁英(下)》,上海:上海人民出版社,1989年版,第9页。
③ 卢时俊、高义龙主编:《上海越剧志》,北京:中国戏剧出版社,1997年12月第1版,第194页。
④ 米叶:《越剧的改革者名女伶袁雪芬》,《人物杂志》1949年三年选集,第111页。
⑤ 汤笔花:《越剧会串杂评》,1938年11月13日,第13版。
⑥ 花:《女子越剧会串筹款:定期在黄金大戏院开眼》,《申报》1939年2月6日,第4版。
⑦ 樊篱:《女子越剧今昔谈》,《半月戏剧》1940年第3卷,第12页。

尽管当局要求戏院和电影院"每日仅映演两场,最后一场能于每晚八时终止"①,以打击民族的文化活动,但越剧演出一直都未曾暂停。

(三)电台、剧场:沪剧覆盖上海滩

孤岛时期,当时还叫"申曲"的沪剧通过学习话剧,在舞台布置、剧目以及表演方面都得到了飞速的发展,最终蜕变为成熟的剧种。"沪剧"一词始于1941年初上海沪剧社成立之时,1941年1月8日,上海沪剧社在《申报》上的一则广告称:"申曲界大革新,过去的本滩叫做申曲,今年的申曲改称沪剧。"②

沪剧的走红离不开电台。抗战初期,上海共有29家广播电台,其中有一半以上的电台播送沪剧。抗战全面爆发后,电台业遭受重创,一些电台被迫停业。1938年,电台业逐渐复苏,沪剧播音得以继续,且播音时间均延长。以金鹰电台为例,1939年初,该电台每天有约3个小时的播送时间,到1940年1月1日起,计划"每天自上午十时至下午八时,这每天十个小时,预备专接申曲节目"③。三个月后,即1940年4月,该电台每天播送沪剧高达12至14个小时④。对于金鹰电台每天播放14小时的沪剧,当时评论称:"金鹰电台经理祝君,聪明绝顶,渠鉴于申曲为通俗之戏剧,在上海具有强大之号召力,无论大公馆小家庭,公司行号,凡备有收音机者,均以收听申曲占绝对多数。各电台之连续举行申曲特别节目,无不轰动社会,足见申曲播音之广告,效力特宏。"⑤当时,不少沪剧演员通过电台播音逐渐成了家喻户晓的明星,沪剧的观众群也逐渐庞大起来。

抗战时期,沪剧时装戏(即西装旗袍戏)风靡一时,根据《上海戏曲史料荟萃第二集》中刊载的《1916—1938沪剧演出资料辑录》⑥上记载,就1938年沪剧舞台上的新增剧目来看,共有116部左右的新戏上演,其中有一半以上是时装戏。随着演员人数的增多和演出规模的扩大,沪上申曲班社纷纷改名为"剧团",进驻大剧场演出。比如当时沪上最有名的文滨剧团,1938年9月,筱文滨把"文月社"改名为文滨剧团之后,便脱离游乐场,进入专业剧院演出。当时有文

① 《公用车辆行驶时间今日起变更》,《申报》1941年12月15日,第3版。
② 《申报》1941年1月8日。
③ 《金鹰电台明年新计划,每天专播十小时申曲》,《申曲画报》1939年12月27日,第2版。
④ 《金鹰电台新更动,申曲播音节目表》,《申曲画报》1940年4月17日,第4版。
⑤ 《金鹰电台破天荒创举:统一申曲播音阵线,每日动员全沪曲家播送十四小时申曲》,《申曲画报》1940年3月6日,第1版。
⑥ 上海沪剧院艺术研究室整理:《1916—1938年沪剧演出资料辑录》,中国戏曲志上海卷编辑部:《上海戏曲史料荟萃第2集》,上海艺术研究所,1987年版,第131页。

章说:"文滨剧团在大世界演唱时,因限于环境,尚难发展。离开大世界,辗转在大华、恩派亚、皇后、仙乐等巡环登台之后,声誉大著,比至新都,可称已达全盛时期。"① 文滨剧团的时装新戏广告可谓一登报就轰动剧坛,如根据电影《桃李劫》改编的沪剧《恨海难填》是文滨剧团在"孤岛"时期非常受欢迎的时装新戏,"曾连演五十余场满座,风头之健,不同凡俗"②。对于《恨海难填》这部新作,当时的剧评说:"这是一本划时代的申曲创作,无异向申曲界投下一颗重磅的炸弹……它对于社会是有相当的价值,也可说这一本给予一般信仰旧礼教的家长,一个当头棒喝,也好算替中国社会黑暗制度,作一个写实。"③

1941年1月,上海沪剧社成立。它的成立,在为沪剧"立名"的同时,还向沪剧提出了新的要求:"沪剧是有新的使命、新的重任,更是有规律、有组织,不是散漫随便的,处处应有艺术的观念,所以对于唱词、布置、灯光等应该随时切合剧情。"④ 沪剧社对沪剧的改革,首当其冲的就是以剧本制和导演制取代传统的幕表制演出。虽然幕表制的沪剧表演能显示出演员水平的高低,但是舞台表演并不稳定。而剧本制和导演制的确立,一方面演出质量能够稳定,二来能将沪剧以剧本的方式保留下来,方便进行复演。

抗战时期,申曲蜕变成了沪剧,作为上海的"地方戏",它不仅拥有大批观众,同时时装戏的发展达到顶峰。这些融合了话剧、电影的时装戏,展现了上海市民当时的生活状态和喜怒哀愁,体现了上海文化中勇于创新、善于吸收的海派精神。

二、戏曲演出繁盛之原因探析

抗战时期,京剧、越剧和沪剧都得以发展,这与当时的社会环境、涌入租界的江浙移民以及上海成熟的戏曲商业模式有很大的关系。除此之外,通过对当时报纸、刊物的考察,笔者以为以下两个原因不可忽略:

(一)"旧剧"不旧:戏曲剧目彰显时代性和革命性

京剧在当时被一些人叫作"旧剧""旧戏",包括欧阳予倩,他亦称京剧为"旧戏"。"旧剧"的"旧"字,一开始并没有贬义,只是为了与新剧作区分。但渐

① 赓荪:《闲话文滨剧团》,《申曲画报》1939年10月22日,第2版。
② 《文滨剧团将演后集"恨海难填"》,《申曲画报》1940年12月21日,第2版。
③ 《关于恨海难填》,《申曲剧讯》1940年第1卷第9期,第68页。
④ 永熹:《杂谈:上海沪剧社》,《申曲画报》1941年3月13日,第3版。

渐地，"旧剧"就带有了"陈旧"的意思，特别是在上海，人们更乐于接受新的事物，对传统戏曲就产生了偏见。有位上海观众指出："看京戏要花很长的时间，并且一般京戏大半都写些佳人才子、节妇忠臣，充满着封建意识的故事，剧情太与我们现在的生活观点不适合。因此京戏变得很难引起我们这辈人的兴趣。也因为这个道理，一般爱好戏剧与电影的人物，也不喜欢京戏。"① 针对社会对"旧戏"的普遍看法，张庚先生曾表示："在我们这一代的青年朋友中，对于旧戏多半是抱一种漠不关心的态度，这种态度是没有经过什么思考，而只是直觉地形成的。"②

值得注意的是，上海抗战时期的京剧创作有着十分鲜明的时代性和革命性，可以说，这一时期的"旧剧"不"旧"。正如欧阳予倩所说："旧剧是有力的工具，不是无足轻重的东西。"③ 中华剧团和移风社的每一部历史剧之所以能在社会上引起反响，就是因为这些剧目均体现了抗日救国的思想。一位观众在看了周信芳的《明末遗恨》后写道："因为传统的舞台面的限制和顽固地永远保存着种种固定的方式，旧剧很明显的遭受到自然上的淘汰，同时旧剧给观众的迷力也渐渐地从脑膜上淡漠下来……《明末遗恨》的演出，的确划时代的给旧剧坛猛投了一颗巨量的炸弹，替固定的旧方式开创了新的一条大路，同时也证实了旧剧从新的途径上开拓，同样的具有时代的灵魂，时代的意义。"④ 也有一位观众说："时代最能决定社会的一切，戏剧的现代使命，是现实生活的反映。旧瓶新酒的意义，是利用旧有的形式，而附以全新的内容……旧形式注入新东西，正是一种好方式来加速送葬残留脑海中的旧思想。"⑤

在剧目上的改变并不是京剧艺人为了迎合观众刻意为之，而是他们为了宣传抗日救亡事业的无心之举。此时上海的京剧已不再依靠噱头和机关布景来吸引观众的眼球，京剧"渗以时代意识"⑥，便充满了无限的生命力。1938年，田汉在欧阳予倩的陪同下看望周信芳，并在当天晚上为他写下这首诗："九年湖海未

① 关露：《妇女从军的历史剧：步上歌剧的新阶段的梁红玉》，《妇女生活（上海1935）》1937年第5卷第7期，第26页。
② 张庚：《我们用什么态度对待旧戏》，《自修大学》1937年第1卷第7期，第502页。
③ 欧阳予倩：《起来，旧剧的同志们》，《抗战戏曲》1937年第1卷第2期，第41—42页。
④ 沙棠：《徽钦二帝的演出》，《舞风》1938年革新号第9期，第32—33页。
⑤ 病鸠：《改良平剧刍议》，《申报》1939年11月16日，第14版。
⑥ 冷芳笔录：《金素琴自述：演剧十四年（下）》，《申报》1939年9月30日，第14版。

相忘,重遇旧年喜欲狂。烈帝杀宫尝慷慨,徽宗去国倍苍凉。留鬓却敌尊梅叟,洗黛归农美玉霜。更有江南伶杰在,舞台深处筑心防。"① 这是对周信芳的褒奖,也是对上海京剧创作的肯定。京剧艺人们为抗日救国所做的工作,也得到了上海观众的赞许,一位看过《徽钦二帝》的观众说:"对于一代艺人周信芳先生,该致上民族解放的最敬礼!"②

(二)专业性戏曲刊物和观众的剧评推动了地方戏的成熟

纵观近代戏曲史,戏曲艺术的发展离不开大众媒体的推动,《申报》在1872年创刊之时,就已刊登戏曲演出的信息。民国时期,随着报纸出版行业的发展,与戏曲有关的报纸和杂志如雨后春笋般面世,不仅起到了宣传戏曲的作用,也为观众提供了一个讨论戏曲发展的平台。抗战时期,戏曲专刊诞生,不同于以往的戏曲小报和综合型文艺刊物,戏曲专刊更注重对单一剧种的宣传、讨论和研究,这亦是"专"字的体现——专业性。

抗战时期,戏曲专刊对戏曲的推动作用主要表现在地方戏方面。越剧在这一时期拥有了第一部戏曲专刊——《越讴》。《越讴》从1939年7月创刊到12月结束,共发行了6本。此后,《越剧专刊》《越剧月刊》《友好越剧专刊》《上海越剧报》等纷纷面世,这些越剧专刊的内容涉及越剧的剧本、剧史、剧评和艺术理论。如《上海越剧报》还刊登越剧艺人的艺术照、生活照,并配上介绍,当时的越剧演员甚至比电影明星还受欢迎。

在沪剧方面,第一部沪剧专刊是1935年发行的《申声月刊》,但该刊先后只出版了五期。1939年7月,《申曲画报》创刊,打破了《申声月刊》之后沪剧报刊长达三年的沉寂,该报三日一期,每期四版,从1939年7月创刊至1941年6月,共发行229期。《申曲画报》辟有"申曲座谈""申曲信箱""申曲改良刍议""剧评""申曲点将录"等栏目,也刊登当时沪剧演出的信息,对推动沪剧艺术的发展起到了十分积极的作用。《申曲画报》出版后,《全沪申曲集》《申曲剧讯》《友好申曲专刊》《申曲日报》等沪剧专刊相继发行。上海完全沦陷后,《申曲日报》是此时上海唯一一份沪剧专刊,从1941年3月创刊至1943年1月结束,共发行678期,栏目有"新戏介绍""申曲剧本""读者论坛"等。

沪剧的观众们经常会在《申曲画报》《申曲日报》上写一些对于申曲改良的

① 田汉:《周信芳先生与平剧改革运动(上)》,《半月戏剧》1946年第6卷第1期,第10页。
② 沙棠:《徽钦二帝的演出》,《舞风》1938年革新号第9期,第32页。

意见，这一定程度上也促进了沪剧的改良和成熟。比如，一位名叫秋郎的观众曾发表了多篇关于改良申曲的文章，他说："申曲已成为大众精神上所必须的食粮，因为它在演出上，比较通俗化，对于无论哪一级的观众，容易发生同感……现代的申曲，还有改良的必要，须知凡事不进则退。"① 他从剧本、词曲和表现形式等方面对申曲提出了改良意见，一时引发了社会中许多观众的讨论。有一位观众对申曲演员的表演提出了建议，他说："今申曲在高速度改进之下，已初立规模，故应如何培植而发扬，随时代而进展，须不断向剧艺上努力……（演员）表情太少，推原其故，实少特殊训练，对演艺缺乏常识。"②

当时，有些沪剧演员向京剧学习，甚至将京剧的唱词完全照搬到沪剧中，主打"申曲话剧平剧混合化"③ 的广告屡见不鲜。有观众看过戏后，马上发表了评论，表示"观者亦须密加监视，使酷爱之申曲，不致误入歧途"④。针对这一问题，秋郎说："任何一种戏剧，有其固有的价值，也就是说，有它的特长，那末许多的前进申曲家，为怎么不在特长方面去研究和改进，而偏要将这自成一家的申曲，改为平剧呢？那似乎太自暴自弃了。"⑤ 也有位名叫"刘仁"的观众表示："此种改革的精神，虽属可嘉，但未经严密考虑而妄加改革，实非所宜。敬告申曲家，在将剧情改良之前，须详加考虑。"⑥ 他更是提出："在服装上，我是赞成平剧化的，因为平剧的服装，有相当的考据，而能切合朝代。（但在说唱方面）申曲应该申曲化，也就是说要保持固有之特长大量唱词。"⑦

值得注意的是，从沪剧史看，沪剧的"立名"是1941年上海沪剧社成立时的那一则广告，殊不知这其实来自观众的呼声。早在1940年初，就有观众提出"这一忠诚的提议"："申曲二字，应该从速改为沪剧，这理由是根据平剧、越剧、粤剧等而起，完全依着戏剧本身的发源地来类推，何况现在的申曲，不是像从前一般专唱曲，而不重做戏。目前的申曲，有场面，有布景，有道具，有灯光，有做工，有表情，再加说白唱工，一切的一切，完全和平剧、越剧、粤剧没有差别，甚至更胜

① 秋郎：《改良申曲刍议（一）》，《申曲画报》1939年11月24日，第3版。
② 喜：《改良申曲之我见》，《申曲画报》1939年12月3日，第3版。
③ 小将：《施家剧团古装戏卓文君下月中旬和申曲迷相见》，《申曲画报》1940年3月30日，第4版。
④ 素英女史：《申曲平剧化之我见》，《申曲画报》1939年10月22日，第3版。
⑤ 秋郎：《为怎么申曲要平剧化？》，《申曲画报》1939年10月25日，第3版。
⑥ 刘仁：《论改良申曲：不要冒险改革》，《申曲画报》1940年5月6日，第4版。
⑦ 刘仁：《论改良申曲：申曲应该申曲化》，《申曲画报》1940年4月29日，第4版。

一筹。"①上海沪剧社成立后，有评论说这是"申曲迷理想中的一个奇迹，现在是实现了"②。可见，在沪剧的改良和成长中，观众的评论和提议有着不可磨灭的功劳。

抗日战争时期，尽管道路曲折、苦难重重，但上海戏曲界艺人们心系国家和人民，肩负起时代的责任，不屈不挠地运用戏曲艺术作为斗争武器，在宣传抗日救亡和爱国主义精神的同时，也为戏曲艺术的发展作了不可磨灭的贡献。在同日伪斗争的过程中，上海戏曲艺人的思想觉悟得以提升，并且收获了观众们的尊敬。战争岁月中他们的牺牲和奉献，理应被我们牢记。

【参考文献】

[1] 傅谨:《抗战时期的上海演剧》,《文艺研究》2012年第4期,第85—93页。

[2] 管尔东:《考量抗战时期上海越剧发展缘由》,《中国戏剧》2007年第4期,第50—51页。

[3] 管尔东:《演与不演皆抗日——抗战时期沦陷区的戏曲艺人》,《戏剧之家》2005年第4期,第22—24页。

① 浦滨楼主:《由申曲改变作风说到申曲应该名沪剧》,《申曲画报》1940年1月8日,第3版。
② 红杏:《沪剧社人才济济,申曲迷理想实现》,《申曲画报》1941年2月9日,第3版。

昆剧《牡丹亭》语内翻译与语际翻译考辨

朱 玲*

摘 要：昆剧是体现中国戏曲艺术最高成就的剧种，《牡丹亭》又是昆剧最具代表性的剧目，因此，昆剧《牡丹亭》的传播在"中国文化走出去"的国家战略中意义重大、影响深远。《牡丹亭》的翻译种类齐全、译本丰富，既有语内翻译，也有语际翻译，分别在昆剧的传播中发挥着不同的功能。本文详细梳理了这两种翻译类型各自的译本情况，并提出启发与建议，为其他剧种、剧目的传播提供参考价值。

关键词：昆剧 《牡丹亭》 语内翻译 语际翻译

Abstract: Kunqu Opera of China is considered to be the embodiment of the supreme achievement of traditional Chinese operas, while *The Peony Pavilion* is a perennial favorite on the Kunqu stage, thus the communication of this play is significant to the Chinese culture "going out". The translations of *The Peony Pavilion* are full in genre and rich in number, including both intralingual translations and interlingual translations that serve different functions. This paper studies such translated versions respectively in details and draws enlightenments and suggestions on the purpose of providing reference value for the communication of other traditional Chinese operas.

* 朱玲（1980— ），女，博士，苏州大学跨文化研究中心讲师。专业方向：戏曲理论与戏曲翻译。本文系江苏省社会科学基金项目"'中国文化走出去'战略下的昆曲翻译研究"（项目编号16YSC004）、江苏高校哲学社会科学基金资助项目"视觉模态下的昆剧《牡丹亭》英译研究"（项目编号2016SJB740027）、天津职业技术师范大学非盟研究中心科研基金资助项目"中非文化交流中的昆曲传播研究"（项目编号FMY14-04）阶段性成果。

Keywords: Kunqu Opera of China; *The Peony Pavilion*; Intralingual Translation; Interlingual Translation

在中国戏曲现有的348个剧种之中①,被誉为"雅部正音"的只有一种,那就是元末明初诞生于苏州的昆曲。昆剧是中国传统戏曲艺术成就的集中体现,2001年首批、全票入选联合国教科文组织"人类口述与非物质遗产代表作"名录,以其鲜明的民族个性成为江苏省乃至中华民族的一张文化名片。2008年美国学者丹尼尔·S.伯特(Daniel S. Burt)出版的专著《100部戏剧:世界最著名的戏剧排行榜》(*The Drama 100, A Ranking of the Greatest Plays of All Time*),其入选作品是由美国哈佛大学、耶鲁大学等九所大学不同族裔的世界一流文学专家评选出的全世界100部最著名的戏剧,其中汤显祖的《牡丹亭》名列第32位,是唯一入选的中国戏剧作品。

翻译是对外传播的第一道门槛。负载着中华民族优秀历史文化和核心价值观的戏曲作品,要想"走出去",先要"译出去"。汤显祖的《牡丹亭》是中国戏曲作品的高峰,昆剧又标志着中国戏曲艺术的最高成就,因此,昆剧《牡丹亭》的翻译研究是我们进行戏曲翻译研究无论如何也无法绕过的典型个案。

一、《牡丹亭》的翻译

翻译研究向来有语内翻译、语际翻译和符际翻译的分野。语内翻译是在同一语言内部进行转换,如将古汉语译为现代汉语,将方言译为普通话;语际翻译是不同语言之间的转换,如汉语译为英语、俄语译为法语;而符际翻译是指不同符号之间的翻译,如将旗语译为汉语、工尺谱译为五线谱等。魏城璧、李忠庆把中国戏曲的翻译分为两大方向,包括语内翻译和语际翻译②。参照这一划分,结合昆剧《牡丹亭》的翻译现状,我们对其译本予以详细梳理:

(一)《牡丹亭》的语内翻译

《牡丹亭》的语内翻译,是指汉语原作的《牡丹亭》仍然译作汉语的《牡丹

① 数据来源:全国地方戏曲剧种普查成果专题新闻发布会,网址:www.mcprc.gov.cn/vipchat/home/site/2/287/。
② 魏城璧、李忠庆:《〈牡丹亭〉的语内及语际翻译》,《汤显祖研究通讯》2012年第2期。

亭》，只是不同戏曲院团根据自身的演出需要，以原作为基础整理出不同版本，在语言、风格上稍作转化。由于同在汉语内部转化，则不需要专门的翻译人员辅助，懂得汉语的人自己即可阅读、观看和理解。

据统计，《牡丹亭》的汉语改本至今累计逾70种[①]。仅是明清两代的昆剧改本，包括全改本、曲谱改本及选本改本就超过40种[②]。除了昆剧演出本，《牡丹亭》在当代舞台上还被译成多种地方戏，包括粤剧、黄梅戏、越剧、赣剧等。1949年以来，舞台上的昆剧改本就有15种，地方戏改本16种，京昆混合、其他形式的改本更是不计其数[③]。改本数量之多也从侧面印证了《牡丹亭》的经典地位。舞台上的《牡丹亭》改本数目繁多，我们无暇一一赘述，在此仅关注走出国门的改本。早在1943年，北京大学的洪涛生教授就将《牡丹亭》的几个折子译为德文，在中德两地小规模演过。但《牡丹亭》真正大踏步走向海外舞台并引起世人关注，却始于20世纪90年代，有五个代表性的改本：

1. 彼得·塞勒斯(Peter Sellars)"后现代杂沓版"《牡丹亭》

依据美国汉学家白之(Cyril Birch)的英译本改编，由美国导演彼得·塞勒斯执导，谭盾作曲，华文漪、黄鹰等主演的现代实验歌剧《牡丹亭》于1998年至1999年分别在维也纳、巴黎、罗马、伦敦、加州等地巡演。全剧三个小时，多情忧郁的大家闺秀杜丽娘被刻画为一个充满肉欲又无比自恋的少女，"野蛮、原始、性爱成为观众对观看该版《牡丹亭》的最终印象"[④]，这显然与汤显祖要表达的唯美至情的主题相违背，也不符合东方观众的审美习惯。美国导演对中国文化解读和再现的错位，使得这个版本的《牡丹亭》没有能够传达原著的主旨，但它作为正式走出国门的第一次尝试，开启了《牡丹亭》走向世界舞台的历程。

2. 陈士争"传奇版"《牡丹亭》

1999年7月，由美籍华人陈士争执导的《牡丹亭》在纽约林肯艺术中心演出，而后又于1999年11月在巴黎艺术节、2000年2月在澳大利亚珀斯艺术节巡演。该版本为55出全本演出，长达20个小时，让观众得以了解原著的全貌；民俗性强，将民间文化要素通过道具、服装甚至情节予以展现，比如舞台布置成苏

[①] 赵天为：《"牡丹亭"改本研究》，吉林人民出版社，2007年版，第226—239页。
[②] 赵天为：《"牡丹亭"改本研究》，吉林人民出版社，2007年版，第7—9页。
[③] 赵天为：《"牡丹亭"改本研究》，吉林人民出版社，2007年版，第10页。
[④] 曹迎春、叶张煌：《牡丹花开异域——〈牡丹亭〉海外传播综述》，《东华理工大学学报》2011年第3期。

州园林,水池里种莲养鸭,演员在舞台上刷马桶、撒纸钱等。然而,过多注重外在的、形式化的表现要素,与中国戏曲特有的写意性、象征性大相径庭,使得这一"传奇版"饱受诟病。尽管费力不讨好,但也不啻为《牡丹亭》走向世界的另一次尝试,是激发西方观众关注中国文化的一个新的途径。

3. 白先勇"青春版"《牡丹亭》

该版本于2004年4月开始在海内外巡演,由美籍华裔作家白先勇主持制作、江苏省苏州昆剧院担纲演出、著名昆曲表演艺术家汪世瑜任总导演,致力表现青春题材,大胆起用青年演员,采用青年人喜爱的艺术表演手法,舞台表演的各个环节都洋溢着青春的时代气息。这个版本遵循只删不改的原则,把55出的原本精简成27出,分上、中、下三本,三天连台,演出时长为九个多小时。"青春版"《牡丹亭》首先进入的是中国知名高等院校,观众绝大部分是在校大学生,巡演所至之地接连引起轰动。与此同时,制作团队开展了一系列的宣传与铺垫工作:演出之前举办剧目相关的讲座、报告、座谈、新闻发布,进行同主题的书籍、音像、摄影作品的出版和展示,调动媒体前期的采访与报道等,运用这些合理的传播手段为演出造势。从2006年9月起,"青春版"《牡丹亭》踏出国门,开启海外演出之旅,足迹遍及美国、英国、法国、德国、加拿大、奥地利、希腊、日本、新加坡等国家,所到之处场场爆满,国外主流媒体的反响强烈,《泰晤士报》《每日电讯报》《旧金山纪事报》等均有专门的报道或评论文章。截至2018年7月,"青春版"《牡丹亭》已在海内外演出共计310场,观众中约70%为年轻人。如果说1956年的《十五贯》是"一出戏救活了一个剧种"[1],那么,新世纪初排演的"青春版"《牡丹亭》或许可以誉为"一出戏复兴了一个剧种"。因为就对昆剧的宣扬和传播贡献来讲,其功绩远远大于当年的《十五贯》。这桩昆剧历史发展中的盛事,被学界称为"青春版《牡丹亭》现象"[2]。

4. 王翔"厅堂版"《牡丹亭》

由新华普罗国际文化传播(北京)有限公司出品,王翔监制,林兆华、汪世瑜联袂执导的皇家粮仓"厅堂版"《牡丹亭》,于2010年6月在意大利的威尼斯、博

[1] 1956年4月浙江昆苏剧团的昆剧《十五贯》进京演出大获成功,出现了"满城争说《十五贯》"的盛况,毛泽东、周恩来、刘少奇、朱德等党和国家领导人观看演出后都给予高度评价。5月18日的《人民日报》为此发表了题为《从"一出戏救活了一个剧种"谈起》的社论,轰动全国,使濒临衰亡的昆剧艺术得以进入一个全新的历史发展阶段。

[2] 朱栋霖:《论青春版〈牡丹亭〉现象》,《文学评论》2006年第6期。

洛尼亚和都灵巡演七场,场场爆满、反响热烈。此版本时长110分钟,定位为昆曲的"精致化呈现"。此次赴意演出,演员的表演程式、服装造型、舞美设计、音乐编配在体现原汁原味的基础上,也做了适当调整,便于西方观众欣赏。这次演出加强了中国和意大利的戏曲文化交流,推进了中国文化走进欧洲的进程。

5. 坂东玉三郎"中日版"《牡丹亭》

《牡丹亭》的海外演出,除了由中国演员担当主演,还出现了一个特殊的模式——由外国演员和中国演员合作演出。坂东玉三郎是日本著名的歌舞伎演员,他因被《牡丹亭》的故事吸引,2007年来中国学习昆剧表演。一个不会说汉语的日本人,要学会用昆曲来演唱《牡丹亭》,其决心和毅力令人钦佩。2008年坂东玉三郎与中国江苏省苏州昆剧院合作的中日版昆曲《牡丹亭》在京都南座公演20场,并于同年在北京湖广大戏楼演出10场,开创了中日艺术交流的新篇章。

纵观以上走出国门的《牡丹亭》五个改本,各具特色,其共同之处在于都为《牡丹亭》的对外传播贡献了力量,十分不易。但从海外观众的认可度来看,五个改本的传播效果却不尽相同。那么,如何衡量哪一个改本的传播效果更好呢?中国对外文化集团公司董事长兼总经理张宇在接受《人民日报》记者采访时提到:"这些年文化传播和交流活动越来越活跃,确实需要有一个评估的标准。以表演艺术来说,我们主要有如下几条标准:第一,观众构成是否以当地主流社会为主;第二,当地主流媒体有无报道及评论;第三,是否进入当地主流销售网络售票,票房业绩如何。"[①] 比照以上三条标准,不难发现,白先勇的"青春版"《牡丹亭》无疑是最成功的。它既是艺术领域的成功个案,更是传播学领域的成功个案,值得学习借鉴,以推动中国文化特别是戏曲艺术更好地走出国门。

(二)《牡丹亭》的语际翻译

《牡丹亭》的语际翻译,是指汉语原作的《牡丹亭》译作外族语,比如英语、日语、法语、德语等。受众群体指向不懂汉语的外国人,没有外族语的译文,他们将无法理解原著的语言文字内容。此项工作需由懂得汉、外两种语言的翻译人员来辅助完成。

现已发现的最早的外文译本是1916年由日本文教社出版的岸春风楼翻译的《牡丹亭还魂记》。最早译成的西方文字是德文,1929年徐道灵(Hsu

① 徐馨:《传统艺术如何跨文化传播》,《人民日报》2015年6月25日副刊。

DauLing)在其德文《中国的爱情故事》中对《牡丹亭》进行了摘译和介绍,该文载期刊《中国学》第四卷(1931)。1933年由巴黎拉格拉夫书局出版的《中国诗文选》收入了徐仲平选译的《牡丹亭·惊梦》,这是第一个法译本,第一部法文全译本于1998年出版,译者是汉学家雷威安(André Lévy)。最早的英译本出现在1939年,《天下月刊》第8卷4月号刊登了哈罗德·阿克顿(H. Acton)选译的《牡丹亭·春香闹学》。俄译本出现得比较晚,孟烈夫1976年的《牡丹亭》选译本被收入《东方古典戏剧(印度、中国、日本)》一书中。韩国西江大学校教授李廷宰2014年出版了韩文译本。

在各种外文译本中,以不同翻译变体出现的英文译本数量最多,种类也最丰富。目前可统计到的《牡丹亭》英文译本共计16个。按其翻译变体类型我们做了如下归纳与分类:

1. 英文全译本3个

表1 《牡丹亭》英文全译本

译本类型	序号	译 者	英文题名	出版与收录信息
全译本	1	白之 (Cyril Birch)	*The Peony Pavillon (Mudan Ting)*	印第安纳大学出版社(Bloomington, Indiana: Indiana University Press), 1980; Boston: Cheng & Tsui Co., 1994, 1999. (再版) 印第安纳大学出版社(Bloomington: Indiana University Press), 2002(第二版);
				其中《魂游》《幽媾》《冥誓》三出戏收入《旧中国官吏看的选段:明朝的精英剧场》(*Scenes for Mandarins: The Elite Theater of the Ming*),哥伦比亚大学出版社(New York: Columbia University Press), 1995; 《闺塾》一出戏收入《哥伦比亚中国传统文学精选》(*The Shorter Columbia Anthology of Traditional Chinese Literature*), New York and Chichester, West Sussex: Columbia University Press, 2000。
	2	张光前	*The Peony Pavillon*	北京:旅游教育出版社,1994; 北京:外文出版社,2001(修订版)。

（续表）

译本类型	序号	译者	英文题名	出版与收录信息
全译本	3	汪榕培	The Peony Pavillon	上海：上海外语教育出版社，2000；长沙：湖南人民出版社，2000（再版）。《惊梦》一出戏收入《昆曲精华》，苏州：苏州大学出版社，2006；整本收入汪榕培、张玲主编的《汤显祖戏剧全集（英文版）》，上海：上海外语教育出版社，2014。

首部英文全译本由汉学家白之（Cyril Birch）完成，美国印第安纳大学出版社1980年出版第一版，1994年和1999年由Cheng & Tsui出版公司再版，2002年印第安纳大学出版社出版第二版。白之1925年出生于英格兰的兰卡斯特郡，早年在英国伦敦大学亚非学院就读和任教，1960年调任美国加州大学伯克利分校任东方语言系教授，研究专长为中国白话小说、20世纪中国文学和明代戏剧。

第二部英文全译本，由张光前完成，旅游教育出版社1994年出版第一版，外文出版社2001年出版修订版。译者是中国科学技术大学人文与社会科学学院教授，研究方向为汉语古典文学作品英译和英汉对比研究，他的译本是中国学者翻译的首部英文全译本。

第三部英文全译本，由汪榕培完成，上海外语教育出版社2000年出版，同年收入湖南人民出版社和外文出版社共同刊印出版的《大中华文库》。整本收入上海外语教育出版社的《汤显祖戏剧全集（英文版）》。译者1942年出生于上海，历任大连外国语学院院长、中国典籍英译研究会会长等职务，兼任大连大学特聘教授、苏州大学和大连理工大学博士生导师。他的英译本是中国学者翻译的第二部英文全译本。

2. 英文选译本8个

表2 《牡丹亭》英文选译本

译本类型	序号	译者	英文题名	出版与收录信息
选译本	1	哈罗德·阿克顿（Harold Acton）	Ch'un-Hsiang Nao Hsueh (Ch'un-hsiang Turns the Schoolroom Topsy-Turvey)	载《天下月刊》（T'ien Hsia Monthly）1939年第八卷4月号，选译1出戏：《春香闹学》。

（续表）

译本类型	序号	译者	英文题名	出版与收录信息
选译本	2	杨宪益、戴乃迭（Gladys Yang）	The Peony Pavilion	载《中国文学》（Chinese Literature）1960年第一期，北京：外文出版社。1986年再版刊于北京《中国文学》出版的 Poetry and Prose of the Ming and Qing (Panda Books)。根据吕硕园删订本选译11出戏：《标目》《闺塾》《惊梦》《寻梦》《写真》《诘病》《闹殇》《拾画》《幽媾》《回生》《婚走》。
	3	白之（Cyril Birch）	Peony Pavilion	收入《中国文学选集II》（Anthology of Chinese Literature Volume II: From the 14th Century to the Present Day），纽约树丛出版公司（New York: Grove Press, INC），1972。选译4出戏：《闺塾》《惊梦》《写真》《闹殇》。
	4	张心沧（H.C.Chang）	The Peony Pavilion	收入《中国文学：通俗小说与戏剧》（Chinese Literature: Popular Fiction and Drama），爱丁堡大学出版社（Edingburgh: Edingburgh University Press），1973。选译4出戏：《闺塾》《劝农》《肃苑》《惊梦》。
	5	宇文所安（Stephen Owen）	Peony Pavilion: Selected Acts	收入《诺顿中国文学选集》（An Anthology of Chinese Literature, Beginnings to 1911），美国诺顿出版社（New York: W. W. Norton & Company），1996。选译作者题词和3出戏：《惊梦》《玩真》《幽媾》。
	6	李林德	The Peony Pavilion	载《牡丹亭》（青春版）4DVD演出字幕，浙江音像出版社，2004。根据苏州昆剧院"青春版"《牡丹亭》选译27出戏。
	7	汪班	The Peony Pavilion	收入《悲欢集》。北京：外文出版社，2009。根据昆剧舞台演出本选译4出戏：《游园》《惊梦》《寻梦》《拾画》。
	8	许渊冲、许明	Dream in Peony Pavilion	北京：中国对外翻译出版公司，2009；北京：五洲传播出版社，2011（再版）；北京：海豚出版社，2016（再版）。根据舞台本选译22出戏。

《牡丹亭》最早的英文选译本刊载在《天下月刊》(*T'ien Hsia Monthly*) 1939年第八卷4月号,译者是英国汉学家哈罗德·阿克顿。译者在中国生活过七八年,曾在北京大学任教,尤其喜爱中国戏曲。他选择了《牡丹亭》中的第七出《闺塾》,译作《春香闹学》,首次向英语世界介绍了这部中国经典剧目。

杨宪益、戴乃迭夫妇合作的《牡丹亭》选译本见于《中国文学》(*Chinese Literature*) 1960年第一期,由北京外文出版社出版。1986年再版刊于北京《中国文学》出版的 *Poetry and Prose of the Ming and Qing (Panda Books)*。中外译者合作翻译,是这个译本与《牡丹亭》其他译本在翻译主体上的最大区别。由于当时社会道德和政治需要,他们只能根据吕硕园删订本《牡丹亭》进行翻译,从中选译了11出戏。

在1980年的英文全译本之前,白之曾经选译过其中四出戏,分别为《闺塾》《惊梦》《写真》《闹殇》,并收入1972年纽约树丛出版公司(New York: Grove Press, INC)的《中国文学选集II》(*Anthology of Chinese Literature Volume II: From the 14th Century to the Present Day*)。这个译本使《牡丹亭》进入了英美高校和中学的课堂,吸引了中国文学的研究者、学习者和爱好者对中国戏剧的关注。

剑桥大学的张心沧教授原籍上海,是英国著名华裔汉学家,他对中国的小说和戏剧都有研究,选译了《牡丹亭》原著中的《闺塾》《劝农》《肃苑》《惊梦》四出戏,收入爱丁堡大学出版社(Edingburgh: Edingburgh University Press)于1973出版的《中国文学:通俗小说与戏剧》(*Chinese Literature: Popular Fiction and Drama*)一书。他的译文首次以高校教材的形式进入英语世界,为《牡丹亭》在英语世界的传播起到了重要的推动作用。

美国汉学家、哈佛大学的宇文所安教授选译了原著中《惊梦》《玩真》《幽媾》三出戏,收入美国诺顿出版社(New York: W. W. Norton & Company)1996年出版的《诺顿中国文学选集》(*An Anthology of Chinese Literature, Beginnings to 1911*)。宇文所安选译的《牡丹亭》因为收入这本书,扩大了中国传统文学的阅读群体,他也因为翻译《牡丹亭》于1997年获得了由美国文学翻译协会颁发的"杰出翻译奖"①。

其余的三个选译均为舞台演出本,李林德和汪班的选译本都是昆剧演出时

① 朱徽:《中国诗歌在英语世界:英美译家汉诗翻译研究》,上海外语教育出版社,2009年版,第275页。

的字幕译本,许渊冲、许明合译的选译本,译者标明是"舞台本",但并未说明是否昆剧《牡丹亭》演出的译本。2004年开始搬上舞台的苏州昆剧院青春版《牡丹亭》将原著55出删减为27出,由美籍华人、加州大学李林德教授完成了这27出戏的字幕译本,浙江音像出版社发行青春版《牡丹亭》DVD。汪班是江苏省连云港人,历任联合国语言部中文教师、纽约华美协进社资深语言文化教师、纽约昆曲社顾问兼首席翻译等职务,自1969年起先后在哥伦比亚大学、纽约大学等校开设中国文学课程。他选译了《牡丹亭》场上四出戏的字幕译本,2009年由北京外文出版社出版。许渊冲、许明选译了《牡丹亭》中22出戏,2009年由中国出版集团和中国对外翻译出版公司联合出版,2012年由五洲传播出版社和中华书局联合再版,2016年由海豚出版社再版。这22出戏并非直接从原作节选,而是译者综合原作的前30出,在此基础上删减、压缩,并分为五本,每本四至五出重新排列。

3. 英文编译本5个

表3 《牡丹亭》英文编译本

译本类型	序号	译者	英文题名	出版与收录信息
编译本	1	翟楚、翟文伯（Ch'u Chai and Winberg Chai）	Mao Tan T'ing	收入《中国文学瑰宝》(*A Treasury of Chinese Literature: A New Prose Anthology, Including Fiction and Drama*),阿波顿世纪出版公司(*New York:* Appleton-Century),1965。
	2	匡佩华、曹珊	The Peony Pavilion	北京:新世界出版社,1999。
	3	严小平	The Peony Pavilion	海马图书出版公司(Dumont: Homa & Sekey Books),2000。
	4	李子亮	*The Famous Chinese Classical Plays, Mudanting*	北京:高等教育出版社出版,2010。
	5	顾伟光、马洛甫(S. Marloff)	The Peony Pavilion	北京:五洲传播出版社出版,2012。

1965年阿波顿世纪出版公司出版了翟楚、翟文伯父子编著的《中国文学瑰宝》(*A Treasury of Chinese Literature: A New Prose Anthology, Including Fiction*

and Drama)一书,其中收入了翟氏父子编译的《牡丹亭》中的三出戏,分别为《标目》《惊梦》《寻梦》。他们的译文明显全盘吸收了杨宪益、戴乃迭夫妇的译本,却没有任何借鉴说明,明显有违学术规范。

陈美林将汤显祖的原著改编成汉语小说,匡佩华、曹珊据此译成英文并收入1999年新世界出版社出版的"中国古代爱情故事"丛书。严小平改编和翻译的《牡丹亭》于2000年由海马图书出版公司(Dumont: Homa & Sekey Books)出版。由李真瑜、邓凌源改编,李子亮翻译的《牡丹亭》,收入青春绣像版中国古代四大名剧,2010年由高等教育出版社出版。由滕建民改编,顾伟光和马洛甫合译的《牡丹亭故事》2012年由五洲传播出版社出版。这四个编译本的共同特点是:原作先经由一位中国作家改编,保留原著的主题思想和故事情节,再自译或请人译成英文。改编版的文学类型发生转化,不再是剧作,而变成了小说,语言也无法沿袭明清传奇的典雅瑰丽。翻译则以这个改编本为底本完成翻译任务。对于《牡丹亭》这样一部典籍来说,相较于全译本和选译本而言,编译本更加通俗易懂,易于向更宽泛的阅读群体传达作品的思想内涵,因此尤具其独特且不可或缺的存在功能。

二、启发与建议

通过详细梳理昆剧《牡丹亭》语内翻译与语际翻译的译本现状,我们发现,有两个方面的问题值得反思和借鉴:

(一)语内翻译是昆剧传播的重要形式

自中国昆曲入选联合国"非遗"十几年来,关于昆曲传播问题的研究呈急速增长态势。尤其是近年来在"中国文化走出去"的国家文化战略背景下,昆曲对外传播的研究尤为引人关注,出现了大量书籍和研究论文,其中大多探讨的是海外演出和昆剧的外译,即语际翻译问题。海外演出是最为直接的传播方式,以优秀的外文译本介绍中国昆剧也无疑是对外传播的重要渠道,但有一点往往被忽略——昆剧的语内翻译。其一,纵观昆剧的发展历史,它历来以折子戏为主要的舞台搬演模式,其"遗产性"也体现在这些有传承谱系的折子戏中。动辄几十出的原作,选取哪些折子进行搬演非常重要,需要演出团体根据时间、地点等要素制定改本,即语内翻译。其二,诸如《牡丹亭》这样的经典剧目,不仅有昆剧版本,也有京剧、粤剧、黄梅戏、越剧、赣剧等版本,不同的剧种在演绎时,要根据自身的语言、风格等要素进行改写,亦属语内翻译的范畴。其三,语际翻译的产品

多为译语读本,受众主要为外国专家学者,数量较少,了解和接受的周期长;而语内翻译是把剧目搬上不同时空舞台,受众人数多,学历、职业等背景因素受限少,直观、生动、视听冲击力强,传播的周期短,更可借助媒体等渠道宣传造势。因此,语内翻译也是昆剧传播的重要形式之一,而传播形式的多样化对一个经典剧目的普及与传播是有益的。

(二)根据受众需要采取不同的翻译变体

寻求中国情怀的国际表达,是中国文化典籍翻译的重要使命。从古典到现代,再从现代到世界,译作在译出语文化中能否取得我们所期待的效果,译法很关键。谢天振指出,中西文化交流存在"时间差"和"语言差"[1]。外国读者对中国文化的接受要有一个循序渐进的过程,大批量的全译本不一定适应"中国文化走出去"初期的需要,实践证明大而全的译本在国外的接受效果也不甚理想。《牡丹亭》的对外传播是目前较为成功的个案,其中一个原因在于它全译本、选译本、编译本都有,翻译变体类型丰富。我们知道,昆剧原作往往几十出,属于鸿篇巨制,因此我们认为在翻译变体类型上应有所考虑,对于一些外国人不太熟悉甚至从未听说过的剧目,不妨采取不同的译法类型,如选译、编译、改写等,先培养一定的译本接受基础与受众,待时间和条件成熟再过渡至大批量、大规模的全译本。这个思路同样适用于其他剧种与剧目的外译。

三、结语

戏曲作为一门综合性的多维艺术和中华民族核心价值观的重要载体,要登上缤纷多彩的世界舞台,"译出去"是"走出去"的必要前提。通过对昆剧代表作《牡丹亭》的译本考察,我们发现它既有语内翻译的译本,也有语际翻译的译本。这两种翻译类型各自的译本种类、数量都十分丰富,并且在昆剧的传播中发挥着不同的功能。这也再次验证了昆剧这个剧种和《牡丹亭》这部剧作在中国甚至世界文化体系中的重要位置,同时其翻译与传播经验可为中国其他剧种、剧目的译介提供参考与借鉴价值。尤其在对外传播中,只有先让外国读者读到数量够多、变体丰富、质量有保证的戏曲外文译本,才有可能激发其对中国戏曲的兴趣与热情,进行更多的了解与关注,逐渐理解和接受其中蕴含的中国文化精髓,从而加速推动"中国文化走出去"的历史进程。

[1] 谢天振:《中国文学走出去:问题与实质》,《中国比较文学》2014年第1期。

后记 | Epilogue

蔡碧霞

随着时光的流逝和历史的变迁,许多东西都烟消云散,归于沉寂。唯有文化,以物质或非物质的形态长留世间。传统华族艺术的传承与发展,正处于一个关键的时期。戏曲已不再是人们主要的娱乐方式,但是在新加坡,仍旧有一批为戏曲默默耕耘的人坚守着自己心中的理想,探索着戏曲的传承发扬。这也正是新加坡艺术多元化发展的魅力所在。

在汹涌澎湃的现代化大潮中,重视抢救和保护传统文化,尤其是重要的文化遗产和优秀的民间文化艺术,已成为一项非常紧迫和重要的任务。新加坡政府向来支持华族传统艺术的发展,近年来更拨出相当多的款项,资建华族文化中心和翻新史丹福艺术中心,打造一个属于公众的艺术园地,让新加坡民众有机会接触和了解传统艺术。

传承和传播华族戏曲艺术是一项长期的文化工作,具有深远的意义。新加坡传统艺术中心作为非营利艺术教育机构,积极响应新加坡政府的号召,以身作则,带头开创新加坡华族戏曲传播与研究工作。从2017年开始,我们便着手策划会议工作,我们的邀请得到了海内外专家学者们的积极响应,他们在研讨会开始前就纷纷提交了论文,使会议筹备工作得以顺利开展,并得到了预期的效果。

受邀参加"2017年狮城国际戏曲学术研讨会"的各位学者,都是当代蜚声国际戏曲界权威和重量级专家学者,他们对传统戏曲的坚守与创新所进行的深入研讨,将对我国戏曲文化水平的提升和传统文化的发展产生深远的影响。举办这样的国际性专题学术研讨会,对传统戏曲艺术的弘扬与发展也将产生重要的现实意义。

2017年12月16日至17日的研讨会在新加坡国家图书馆如期举行,会议的开幕式简单而隆重,新加坡世界华人文化交流会总裁朱添寿先生莅临主持开幕

式并作了热情洋溢的讲话。议程和研讨会工作循序进行,海内外专家学者们的精彩演讲,与会听众的踊跃发言,使得本次学术会议惊喜连连。

文化是一个国家、一个民族的灵魂。文化自信是理想之源、信念之基,文化自信要建立在对优秀传统文化的认同上,唯有如此,我们才能知道自己是谁,从哪里来,要到哪里去。只有传承好优秀传统文化,才能使我们从容向前。

在会议取得圆满成功后,会议的论文集又顺利出版。这本沉甸甸的论文集,包含了众多人士的关怀与爱护!首先,我要感谢新加坡国家艺术理事会的热情赞助、新加坡国家图书馆的支持、海内外学者及社会各界人士的鼎力支持;其次,我要感谢朱添寿总裁和朱恒夫教授在百忙之中为本书作序、朱玲博士和邱慧明帮忙翻译以及几位博士生在审稿工作上付出的辛劳;我也要感谢麻国钧教授在百忙之中给予会议筹备工作的热情指导;最后,我诚挚地感谢上海大学出版社傅玉芳编审对本书的青睐。